U0140438

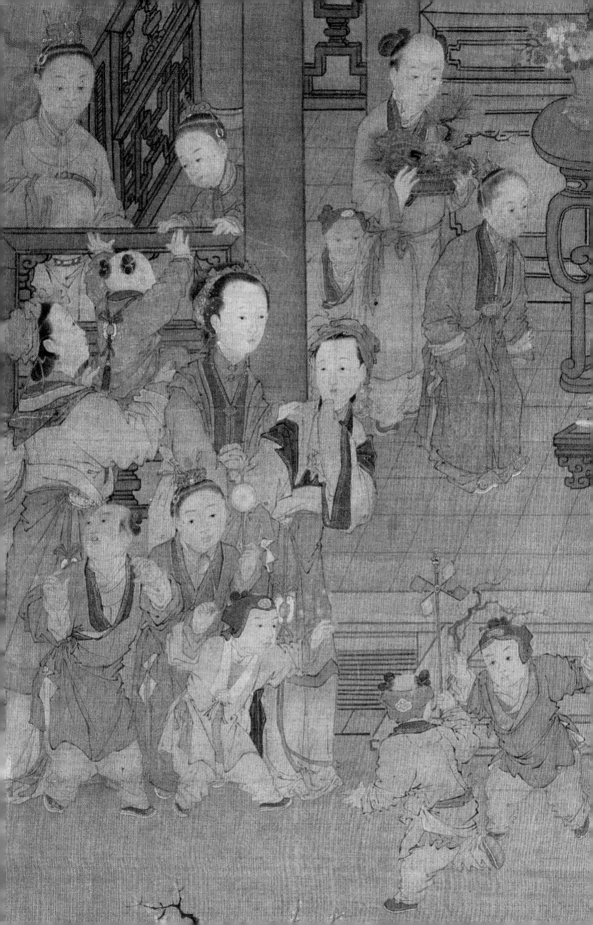

致用与娱情

大清盛世的世俗绘画

Pictures for Use and Pleasure

Vernacular Painting in High Qing China

[美] 高居翰（James Cahill） 著

杨 多 译

生活·讀書·新知 三联书店

图书在版编目（CIP）数据

致用与娱情：大清盛世的世俗绘画／（美）高居翰著；杨多译．—北京：
生活·读书·新知三联书店，2022.1
（高居翰作品系列）
ISBN 978 – 7 – 108 – 07234 – 4

Ⅰ．①致… Ⅱ．①高… ②杨… Ⅲ．①中国画－风俗画－绘画史－中国－清代
Ⅳ．① J212.092

中国版本图书馆 CIP 数据核字（2021）第 166244 号

责任编辑	杨 乐 钟 韵
装帧设计	蔡立国
责任印制	宋 家
出版发行	生活·讀書·新知 三联书店
	（北京市东城区美术馆东街 22 号 100010）
网　址	www.sdxjpc.com
图　字	01-2018-7549
经　销	新华书店
制　作	北京金舵手世纪图文设计有限公司
印　刷	天津图文方嘉印刷有限公司
版　次	2022 年 1 月北京第 1 版
	2022 年 1 月北京第 1 次印刷
开　本	720 毫米 × 1020 毫米　1/16　印张 20
字　数	256 千字　图 139 幅
印　数	0,001－8,000 册
定　价	148.00 元

（印装查询：01064002715；邮购查询：01084010542）

高居翰（James Cahill）

关于作者

　　高居翰（James Cahill），1926 年出生于美国加州，是中国艺术史研究的权威之一。1950 年，毕业于加州大学伯克利分校东方语言文学系，之后又分别于 1952 年和 1958 年取得安娜堡密歇根大学艺术史硕士和博士学位，主要追随已故知名学者罗樾（Max Loehr）修习中国艺术史。2014 年逝世于美国加州。

　　高居翰教授曾在美国华盛顿弗利尔美术馆服务近十年，并担任该馆中国艺术部主任。他也曾任已故瑞典艺术史学者喜龙仁（Osvald Sirén）的助理，协助其完成七卷本《中国绘画》（*Chinese Painting: Leading Masters and Principles*）的撰写计划。自 1965 年起，他开始任教于加州大学伯克利分校的艺术史系，负责中国艺术史的课程，为资深教授。1997 年获得学院颁发的终身杰出成就奖。

　　高居翰教授的著作多由在各大学授课时的讲稿修改而成，在编纂修订时，也非常注重利用博物馆的资源；其作品融会了深厚广博的学识与细腻敏感的阅画经验，皆是通过风格分析研究中国绘画史的典范。其重要作品包括《图说中国绘画史》（1960 年）、《隔江山色：元代绘画》（1976 年）、《江岸送别：明代初期与中期绘画》（1978 年）、《中国古画索引》（1980 年）、《山外山：晚明绘画》（1982 年）、《致用与娱情：大清盛世的世俗绘画》（2010 年），以及诸多重要的展览图录。此外，高居翰教授慷慨地将其书稿的部分内容及其他一些讲稿、论文刊布于网络，有兴趣的读者可登录 www.jamescahill.info 参阅。

　　1978—1979 年，高居翰教授受哈佛大学的诺顿（Charles Eliot

Norton）讲座之邀，以明、清之际的艺术史为题，发表研究心得，后整理成书：《气势撼人：十七世纪中国绘画中的自然与风格》，该书曾被全美艺术学院联会选为 1982 年的年度最佳艺术史著作。1991 年，高居翰教授又受纽约哥伦比亚大学班普顿（Bampton）讲座之邀，发表研究成果，后整理成书：《画家生涯：传统中国画家的生活与工作》。两书也收入到了三联版的"高居翰作品系列"。

目 录

序言与致谢

　　本书的论题及其所涉及的素材，对于学术界来说几乎是崭新的，直到这类画作能够被广泛搜集，并作为一个整体得到全面认识之前，它们在艺术史上都是令人费解的。为此，我花了大量时间搜寻博物馆冷僻角落中的藏品，仔细研读早期出版的绘画图册与拍卖图录，拍摄图片与制作幻灯片。为了便于将来有意对本书所讨论的主题及绘画类型做进一步探究的后继者查阅，我在注释中提供了许多与书中图片相类的其他画作的信息，一般读者则可以忽略它们。本书的初衷是擘划驶入一个广阔的课题领域——书中对许多话题以及分歧较多的议题的讨论只能点到即止，但它们都值得另作长文，甚至撰写专书。因此，我期待本书的出版能够激发大量后续写作，从学期论文到深入的学术论著，我也愿尽己之力，为那些有志于此的学者提供一切可能的帮助。

　　书中选用的图片，仅是从更多可用于代表此特定类型的画作中抽取的样本，此类画作的真实数量要远为庞大。中国的公私收藏里还蕴藏着很多从未公开发表、还未经检验的作品，它们当中，除了极少数例外，只有那些有名头画家的可靠作品才有机会被选出来刊布，至少晚期绘画的情况是如此。二十四卷本的《中国古代书画图目》（书中简称《图目》）是中国迄今为止规模最大的绘画收藏汇编，其中刊印的数千件作品都经过筛选，比如由专门的"鉴定委员会"来负责审定，这就意味着，书中收录的画作总体上受限于鉴定委员会所认定的有名头画家的真迹。而本书处理的各类画作，多数带有

伪款或假托前代大师之名，因此很可能被排除在外，也就未被发表出版。世界其他地区的收藏中亦保存了大量这样的作品，由于其"低俗"与"赝品"的现状而鲜为人知。若有私人收藏家、博物馆专家以及其他任何人愿为我所关注的研究提供佳例，我将深表谢忱。

撰写此书，使我不得不涉足其他非我本行的中国研究领域（以便处理相关问题），为此，我曾向许多同行寻求帮助与建议，非常感谢他们的回复。不必说，倘若我仍然在他们专长的领域有所疏失，显然与他们无干。多位给我以帮助的知名中国妇女研究专家有：曼素恩（Susan Mann）、高彦颐（Dorothy Ko）、魏爱莲（Ellen Widmer）、邓为宁（Victoria Cass）、费侠莉（Charlotte Furth）与罗开云（Kathryn Lowry）。我亦从如下几位那里受惠良多：布林柯（Helmut Brinker）、安濮（Anne Burkus-Chasson）、韩蕙（Sarah Handler）、魏玛莎（Marsha Haufler）、乔迅（Jonathan Hay）、何古理（Robert Hegel）、洪再新、康无为（Harold Kahn）、高美庆、小林宏光、古原宏伸、梁庄爱伦（Ellen Laing）、罗覃（Thomas Lawton）、梅逊（Charles Mason）、马克梦（Keith McMahon）、毛瑞（Robert Mowry）、姜斐德（Aldreda Murck）、韩书瑞（Susan Naquin）、朴钟弼（J. P. Park）、Paul Moss、罗友枝（Evelyn Rawski）、芮效卫（David Roy）、谢柏柯（Jerome Silbergeld）、司美茵（Jan Stuart）、曹星原、文以诚（Richard Vinograd）、史明理（Clarissa von Spee）、韦陀（Roderick Whitfield）、Laura Whitman、巫鸿、杨新、Daniel Youd、蔡九迪（Judith Zeitlin）。此外，我还要感谢故宫博物院及台北故宫博物院的诸位研究员，尤其是余辉、单国强与聂崇正三位；上海博物馆的多位研究员，特别是单国霖；大英博物馆，特别是龙安妮（Anne Farrer）和继任的司美茵；芝加哥艺术学院，尤其是 Stephen Little 和继任的潘思婷（Elinor Pearlstein）；大都会艺术博物馆，特别是 Judith Smith 与何慕文（Maxwell Hearn）；普林斯顿大学，特别是刘怡玮（Cary Y. Liu）；加州大学伯克利分校东亚图书馆，特别是 Deborah

Rudolph；加州大学艺术博物馆以及后来的伯克利艺术博物馆，特别是 Lisa Calden、Sheila Keppel 和 Julia White。罗浩（Howard Rogers）对本书贡献良多，他对我总是有求必应，与我分享了大量的档案资料。John Finlay 则付出了大量时间提供学术上，尤其是关于满族宫廷及其图像制作的专业见解。Andrea Goldman，虽然还是一位在读研究生，但提供了大量高水平的协助与建议，远远超出了我对研究助手的预期。最初阶段负责文字编辑的 Naomi Richard 不愧为任何治中国学的学者都梦寐以求的理想编辑：她的评语总是充满了不懈的支持，但也立场鲜明，直截了当，能够一语道破文中未尽之意。此书原本属于大型出版计划"中国文化与文明"中的一个项目，其负责人 Jim Peck 在早期写作阶段从许多方面予我以大力支持与帮助。

本书的早期面貌，也就是为 Peck 主持的书系所撰写的书稿，于 2002 年基本完成，准备付梓，但就在这时候，因大学出版社新任负责人的关系，该丛书项目搁浅。社方将本书列入单独的出版物考量，但由于选择的审阅人不当（我相信如此），其无关痛痒的评价使书稿未能通过终审。加州大学出版社的助理主任 Deborah Kirshman 接手了这部书稿，对此，我深怀感激。本书的编辑，加州大学出版社的 Stephanie Fay 很专业地协助我对底稿进行了必要的调整，使之成为更具可读性、结构更清晰的论著；加州大学出版社的 Eric Schmidt，则对出版业务的诸多方面悉心关照，对他们，我均致以谢意。

我两位成年的孩子 Nicholas 与 Sarah Cahill，在我近期身体抱恙及遭遇个人困境时，给予了及时的帮助；而我两个年幼的男孩 Julian 与 Benedict 则以完全不同的方式帮助了我。我也要对 Hu Shou-fang 与 Randy Moore，对世界各地的老朋友与同仁，以及从前的学生们所给予的支持表示感谢。此书谨献给他们。

第一章

正视世俗画

数百年以来，有关中国绘画的论著可谓汗牛充栋，中国人自己写的已蔚为大观，上个世纪百余年间，日本及西方等其他海外国家的研究亦相当丰硕。在中国绘画研究领域内，似乎已很难发现未被触及的重要课题。然而，本书的主题，即我名之为世俗画（vernacular painting）的绘画类型却恰是这样一个尚未开拓的领地。也是在最近，在我漫长学术生涯的后半段，它才进入我的研究视野，成为我新近研究的焦点。然而，当我最终着手这一研究，却经历了一个不同寻常且曲折迂回的过程。

1950 年代，作为研究生的我在撰写以画家吴镇（1280—1354）为题的博士论文时已经意识到，理解吴镇思想与作品的关键在于界定其绘画中所表达出的观念，这些已然主导着当时最知名艺术家们的思考与创作的观念便是文人画理论。该理论于 11 世纪时，萌发于以大诗人兼政治家苏轼（号东坡，1037—1101）为首的学者、画家、批评家的圈子中。这一理论认为，业余画家，即饱读诗书、以出仕为业的士大夫阶层，所创作的绘画，以作者身份论，远胜于受过专门训练的画工的作品。及至 14 世纪，即吴镇活跃的时期，这一关于绘画的思维模式已获广泛认可，甚至威胁到批评家对其他绘画类型的接受，特别是公开的职业画家的作品，因为这些画家中仍有不少人沿袭着前宋宫廷画院通行的"院体"画风。我博士论文的一半篇幅便旨在梳理出一套连贯的文人画理论脉络，这是学界有关这一论题所做的首次讨论；部分研究成果随后融入我的论文《画论中的儒学因素》（"Confucian Elements in the Theory of Painting"）中，而在《图说中国绘画史》（Chinese Painting）一书中，我则以稍稍通俗易懂的方式讨论了文人画家与职业画家间的分野。[1]为此，我也不时被当作这类画论思想和批评态度的代言人或虔诚的信徒，这倒也并非没有根据。

我的思想在尔后的半个世纪间发生了不少转变。我很早便已认识到，留存至今的中国画品与画论，无论就其内容的丰富性还是就

其保存的完整性来说，均是世界上其他古代艺术传统所无法匹敌的，但多数画论独偏爱文人画家及其画作。这些画论的作者亦属文人士大夫阶层，他们偏向同仁创作的绘画类型便也顺理成章。然而，待我完全理解了这一我早已肯定的基本事实的内涵，已是许久之后。我渐渐地意识到，流传至今的中国画论实际上经过了这些文化精英的严格筛检，这些饱读诗书的中国士人其实操控着画作传承流布的过程，决定了哪些画作值得珍藏，哪些在必要时需重新装裱与修复，哪些应被当作藏品传诸后人，甚至，他们还决定了哪一类绘画可以被忽略或淘汰。在学术生涯的后半段，我便将主要精力投入到寻找和收采那些幸存下来的作品并重订其归属，尽一切可能发掘并重构中国绘画史中"失落"的一隅，虽千万人吾往矣。

近年来，与此密切相关的研究兴趣便是我开始着手收集和研究描绘女性的绘画，而另一与此相关的事件则转变了我对中国绘画正统观的原有态度。这缘于 1971 年我在加州大学伯克利分校艺术博物馆举办的一次与研究生研讨课相关的展览中出现的错误。这一展览名为"扰攘不安的山水——晚明中国绘画"（The Restless Landscape: Chinese Painting of the Late Ming Period），这个错误发生在展览及图录中收录的一幅精妙画作上，它刻画了一位端坐室内的女子。经过日后的深思和进一步的研究，我认识到，由于受到画幅上后添伪款的误导，我错判了此画的创作时代与作者。[2] 总之，为了更体面，也为了更具商业价值，这类美人画（"beautiful-woman painting"）——视美人为一个类型，而非特定的个体——后添的伪款总是试图将其和早得不可思议的年代相联系，误导观画者相信这便是某位名媛的肖像画。我原先不过是想要重新考订这幅画的归属，但这一最初的兴趣却牵引出我对中国画中描绘女性的绘画（pictures of women）的强烈好奇：它们缘何缺乏相关的研究且存在如此之多的误解呢？我在当时的一个讲演中抱怨，我们"甚至无法将美女画和肖像画区分开来"。中国绘画史的研究者，凡提到描摹女性的图像，总是美其名

曰"仕女画"（"paintings of gentlewomen"），而忽视了这些绘画内部存在的类型差异。对此，美术史界至今尚无深入研究。然而，社会史家及其他领域的学者对中国社会，尤其是明清时期女性社会角色的转变研究却极富新意，极大修正了我们过去关于稳定的儒家社会及其男性统治模式的固有观念，给我们的研究带来了新的启示。从事这类女性研究的学者以大量的中国白话文学和俗文学为材料，在近几十年间，取得了丰硕的成果。但是，这些研究却对这类绘画作品鲜有措意，亦未想到这些作品可能为他们所关注的新问题带来何种启示。

及至 1994 年春，我在盖蒂讲座发表了名为"镜花缘：晚期中国绘画中的女性"（The Flowers and the Mirror：Representation of Women in Late Chinese Painting）的系列讲演。[3] 在修订讲演稿以备出版成书时，我增补了一章，旨在提供讲座中尚未深入讨论的大背景：是哪些画家创作了美人画及其他各类描绘女性的绘画？在这些绘画类型之外，这些画家还涉足哪些绘画类型？他们的作品为何被讥为难登大雅之堂并被边缘化？为何他们的大部分作品，如展览中的这件画作，会被误定归属又进而被人误作他想呢？我原本只想新增一章来解答上述的问题，但随着研究的深入与展开，最终形成了现在这本独立的论著。

在研究中，我逐渐开始了解并试图定义画史中的一组数量可观的画作，它们出自数百年来的城市画坊画师之手；他们受雇制作的供日常使用或其他用途的作品被我名为世俗画。世俗画与其说是为了满足纯粹的美学欣赏，不如说是为了能在新年、寿辰等特殊日子张挂于墙壁，抑或为了满足其他的特定功能，譬如烘托室内气氛或图解某个故事。它们的类似用途将在随后的章节中予以讨论。世俗画多绘制于绢素之上，取用"院体"工致的线描和精丽的设色，强调精巧的图绘意象（imagery）与对主题生动甚至令人动容的描绘手法，这些特质均是为了满足绘画使用者的需求和欲望——他们或张

挂买回的画轴以应景，或购买册页和手卷（横向的）以赏玩。

然而，世俗绘画不在批评家青睐的绘画范畴之列，也未为收藏家所宝爱，相形之下，批评家与收藏家看重的乃是名家独特的个人创造和个性表达；中国和西方一样，严肃的绘画收藏不外乎是大力搜求有名艺术家的真迹。自宋以来，尤其是 13 世纪末，鉴藏家所垂青的是学者－业余画家（scholar-amateur artist）或文人画家（literati painter）的作品。这类画家乃饱学之士，研习儒家经典且志行高洁，他们的主要精力理应用于学术研究与公共事务，绘画不过是他们消闲及修身养性之道，而非为了获取物质上的回报。文人画的非功利性几近成了神话，对此笔者已另有专文讨论，于此不赘。[4] 但是，无论成为神话与否，文人画的这一特质已犹如一道巨障，将公开以鬻画为生的职业画家摒除在外。

再者，世俗画总是与中国鉴藏体系中居主导地位的品评标准格格不入。世俗画显然以实用为目的，但其所植根的文化环境却对功能主义鄙夷不屑。世俗画家的画风也不合文人的趣味，欠缺可以凸显画家风格的个性化笔法。对购买或张挂世俗画的使用者而言，作者的身份则又是他们甚少留心的问题。无论如何，这些画家绝非来自文人阶层，因为文人理应在其画作中表现出高雅的文化修养。此外，世俗画更多地取材于日常生活和通俗文化，而非受人尊崇的经史典籍；其中一些作品的主题隐约甚或全然带有色情的意味，这当然是严肃的作家和画家不会踏入半步的禁区——在一出明代戏剧中，某位文人画家拒绝为剧中的女主角绘制肖像的理由便是"美人是画家下品"。[5] 另外，既然收藏家无意收藏世俗画，画商及各类世俗画的持有者便以添加能误导观画者判定其归属的信息，或者伪造早期大家的款识等种种欺骗性的手法，来提升画作的商业价值。因而，许多这类作品最终只能以"伪作"（fake）之名传世，若要还它们以真实的艺术史身份，还原它们本来的面目，唯有剥掉它们的伪装。

就在几年前，正是出于某些类似的原因，中国的白话和通俗文

学亦无法获得严肃的欣赏与研究。专家大多钻研纯粹的文论与诗词以及性命之学等哲学典籍，因为这些才是主导着中国社会的少数文人精英的关怀所在。平民文学（即非主流或不只面向受教育的男性文化精英的作品），就像非精英绘画一样，被看作低级或粗俗的类型，不值得评论家留心。可是，在过去的近半个世纪中，文学研究领域的禁忌被破除了，出现了关于白话小说、戏剧和地方民歌等文学题材的研究专著，议论也日趋精细。倘若中国文学的学者仍然囿于陈腐的精英主义态度，文学研究领域就不会在近数十年间取得如此显著的新进展，性别的观念，女性的社会身份及其他一些由研究非精英文学而拓展出的新兴研究领域，或许仍被拒之门外。眼前这本著作便着意促使中国艺术史的研究也能像文学研究一样，洞开门户，那些有志于将长久以来饱受轻视的世俗绘画纳入其研究视野的学者，应将得到同样的收获。

如我们可以预见的那样，新的研究对象一定会带来丰硕的学术成果。在中国，"值得尊崇的"绘画长久以来限制了中国绘画史可以接纳的题材范围，几乎无一例外地排斥表现日常生活景致、如实传达人物情感、不以僵化的道德准绳来决定人物关系的绘画。中国画家对山水画的过分强调则加重了避人世而近自然的道德观；具有象征性的植物花鸟，祥瑞人物，具有政治意涵的历史故实，则全都归属于一套诠释图绘意象的封闭体系。那些以世俗画为业的画家——其中小有名气者多活跃于城市的绘画作坊（studio）——在创作上，也受到多方面的掣肘，最大的限制在于他们的画作必须满足主顾（clientele）的需求和意欲。不过，由于主顾的需求因人而异，多种多样，市镇的画坊画家因此能获得富有弹性的创作空间，反而比同一时代的名家享有更大的自由，能在作品中探索周遭生活的真实世界，展现他们对生活及社会运转的敏锐洞察力。

与中国学界不同，日本学界较少受到正统权威的苛责干预，经过一个世纪的努力，风俗画与浮世绘（无论是版画形式还是绘画形

式）等一度为人忽视的研究领域，取得了丰硕成果。我们所谓的中国世俗画几乎等同于这类日本艺术，只不过我们要理顺一下两者间的正确时序：事实上，晚明时自中国引入的雕版秘戏图对日本浮世绘的兴起影响举足轻重，不少江户时代的艺术家对中国的世俗画并不陌生，甚至临摹复制。从数量上看，中国描绘风韵人物及名妓文化的图画，和与之对应的日本"浮世绘"，均在各自的绘画传统中占有相当的分量。两类绘画都易沦为露骨的色情描写。本书的最末一章将专论中国的名妓文化和美人画，但对春宫画则一笔带过。多采用册页形式的中国色情绘画（erotic painting）将另行探讨，这部独立的中篇专著且名为《汉宫春色：中国的情色版画与绘画》（*Scenes from the Spring Palace: Chinese Erotic Printing and Painting*）。[6]

　　日本风俗画和浮世绘的丰硕研究成果及相关图版的陆续出版，再度引出了这样的疑问：为何与此类似的中国世俗画的研究如此之少？下面我将对这一问题给出一些抛砖引玉的回答。不过，其中最主要的原因是，植根于中国传统文人画论的信仰与态度一直左右着我们的研究。前人的表述虽未必与我相同，但是我们这一领域内的大量论述却无不以此理论为基础，中国如此，海外亦然。这种研究通常表现为一种未经检验的等式，即假设中国绘画中的某些要素与其周遭的环境总是息息相关，并因此具有等值的特点。其表述如下（其中的要素可以任何顺序出现）：在晚期中国绘画中，文人－业余绘画（scholar-amateurism）＝笔法＝书法＝自我表现＝贬抑形似（representation）＝高尚（high-mindedness）＝画品精绝（high quality）。

　　一些专家学者不加批判地接受这类等式，乃是妨碍中国画研究向着独立与创新方向发展的阻力。直到最近，这似乎仍然是中国训练书画鉴定家的准则；在其他的领域，由于整个学院制度推波助澜，这些等式被传递给学生，仿佛这便是中国绘画的宏旨。想要推翻这些等式诚非易事，也不可能一蹴而就。精英论者们其他一些陈旧的

言论多已式微，但颇令人意外的是，这一等式却屹立不倒。我期待本书能进一步推动中国绘画研究领域的反思。

在中国绘画发展的最早阶段，世俗绘画一类的作品已经出现，但大规模且多样化的生产则出现在 17 世纪末至 18 世纪，拙著的讨论也正着眼于这一时段。本书书名中所谓的"大清盛世"（"high Qing"）乃是指康熙（1662—1722 在位）、雍正（1723—1735 在位）和乾隆（1736—1795 在位）三代皇帝统治的时期。明代末期，即 16 世纪后期至 17 世纪初，中国社会发生了根本性的转向，由以农为本的社会转易为城市化与商业快速发展的社会。在这个新的社会里，城市中产阶级不断壮大，他们生活富足，渴望拥有从前祖有恒产的士绅与朝廷官吏才能独享的文雅的生活方式，这便为艺术家、工匠、作家和各类娱乐行业提供了快速扩大的市场空间。大城市中，雕版印刷的大规模生产创造了城市印刷文化，这构成了我们所关注的这类艺术家及其顾客间日趋复杂的关系的基础。苏州，距今日上海约 80 公里，是长江下游的内陆城市，就经历了最不同寻常的新发展。城市画坊画家（studio master）多活跃在苏州及长江三角洲的其他一些城市，譬如无锡、南京、扬州。稍后，约从 18 世纪初开始，一支北方的地方画派在北京发展起来，与宫廷画院间呈现出千丝万缕的联系。凡本书所涉及的世俗绘画中的地域因素，或是因其与论题相关联，或是因其有可信的材料，但我的议论并不着意标示地理区域发展的细致脉络。

有鉴于本书的主旨是要阐明中国绘画中久已为人遗忘的领域，因而我没有涉及画坊画家擅长的某些绘画题材与类型——包括单一人物的肖像及道释题材的绘画，论者们对此已有扎实的研究。[7] 宫廷画院——另一个已有深入研究的领域——则会做边缘化处理，仅讨论那些与我们主要关注的城市画家的艺术生产相关联的部分。[8] 近年的展览与学术研究已给予院画以相当的关注，这或是因为它们的收藏单位故宫博物院的魅力，或是因为大量相关的宫廷记录为研

究提供了丰富的资料。其次，本书的目的是想将学术研究的焦点转移到那些在宫廷外制造并被使用的，内容更加轻松、数量也更为丰富的世俗绘画。

两支绘画传统

下面将引介几组文人画和世俗画的例子来揭示两者在视觉与表现上是何等不同。最极端的一组例子是将知名学者－业余画家所画的手卷与某位佚名画坊画师的作品相对比（必须承认，我更偏爱后者）。1988 年的展览图录《中国文士的书斋》（ *The Chinese Scholar's Studio* ）收入了晚明文人李日华（1565—1635）1625 年的山水手卷《溪山入梦图》【图 1.1 】。李日华官居要职，仕于礼部；他的绘画虽是玩票式的（他从未正式学习过绘画），却多是应景之作，这一定程度上乃是因为地位显赫的文人把作画视为身份的象征。这幅 1625 年的手卷在展览图录中被盛赞为 "诗人画家借山水画，表达其超脱俗世的愿望"。[9] 佚名画家的手卷则描绘了一户人家庆祝新年的场面，长者坐于门廊前，注视着庭院中嬉闹的孩童，这些清一色的男孩俨然将季节性的节日庆祝变成了一场游戏。这幅约创作于清初（17 世纪末）的画作代表了本书所关注的一类世俗画【图 1.2 】（全图；局部见图 4.3 ）。

毫无疑问，李日华的手卷会立即吸引不少观众，甚至对中国绘画不甚熟悉的观众也可能觉得李画更具视觉冲击力，这种差异犹如一幅 1950 年代的抽象表现主义的绘画之于 17 世纪荷兰的室内画。但我相信，李日华的手卷并不耐看，不久就会暴露出其有限的趣味及创造力，与其说那是飘逸，不如说是笨拙。[10] 李画表面上印证了中国人 "书画一律" 的主张，其实不过证明了艺术家固步于非描绘性的、"书法式" 的笔法。这组比较也透露出中国绘画研究领域中一个令人不安的现象：我们习惯性地表彰并通过出版传播中国画论所推

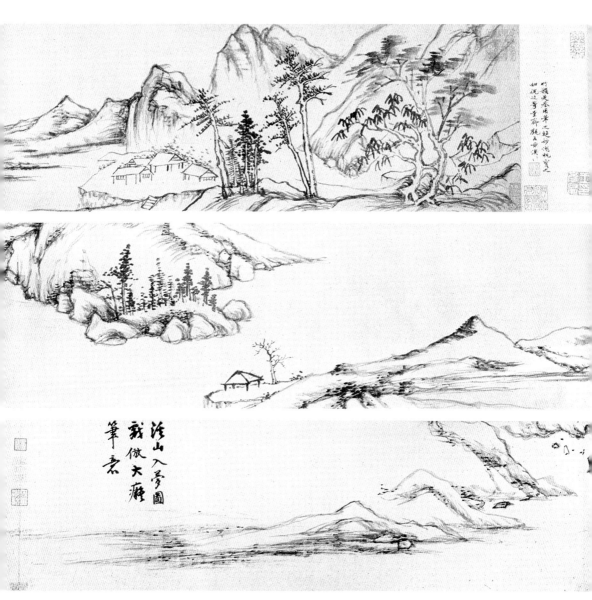

图1.1　**李日华　溪山入梦图**　1625年　手卷第1—2部分　纸本水墨　23.4厘米×253.3厘米
上海博物馆

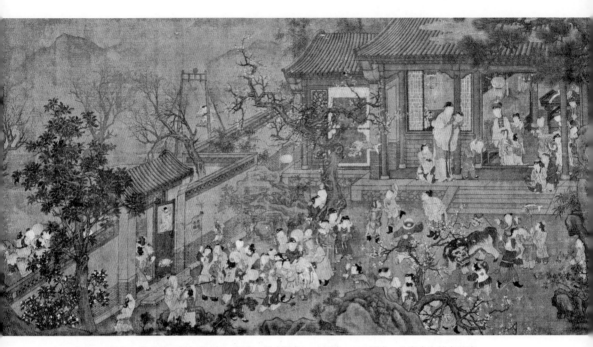

图1.2　**佚名　家庆图**　明末或清初　长卷　绢本设色　94厘米×176厘米　北京中央美术学院

尊的艺术或美术范畴中业余甚至有些笨拙的绘画类型，多是因其作者的大名，抑或是因为这些绘画应和了某些关于高雅艺术（high art）特质的普遍观念与习见。

　　在中国，年画（the New Year's picture）通常不会受到评论家的激赏，也不在展出与出版之列，这不仅是因为年画没能"高于生活"，更关键的因素在于其饶有兴味、一丝不苟地描摹尘世的细枝末节的艺术取向——在传统的中国鉴赏家眼中，这种倾向乃是绘事末流。[11]这类鉴赏家，如若碰到一幅被误定为晚明大画家仇英（约1502—约1552）的画作，一眼就会断定这是所谓"苏州片"（这是个带有贬义的术语，指明清时期活跃于苏州的小画家所创作的商业画）一类的伪作，即刻就会收起画卷，抛诸脑后。但若能重新展开画卷，仔细观赏，我们就会发现其中愉人的趣味，即便不论其艺术价值，它也至少提供了有关清初某一富庶之家新年庆祝的丰富资料。在第

四章中我会再次谈到这件作品。

王时敏（1592—1680）与顾见龙（1606—1687之后）两位艺术家，不但是同代人，还是至交，将两人的画作比较，亦能展现两类画家的差异，且这一比较更贴近本书的主题（见下图1.4、1.5）。王时敏是最受时人推尊的文人画家之一，是所谓清初正统派山水画大师中的最年长者。他在画学上得到董其昌（1555—1636）的真传，而董其昌乃是晚期中国绘画史上最具影响力的人物，作为山水画家、画评家与理论家，董其昌开创了影响深远的南北宗画论。这一学说（后面会详细讨论）以类似艺术史的方法，将历代的山水画家区分为南北两支，南宗指文人画家及其祖述的画家，北宗指职业画家与画院画家。根据这个划分，王时敏位列南宗大师，而顾见龙则属于北宗大师。顾见龙是位公开的职业画坊画家，虽只属二流画家，然已是少数能在画史上享有盛名的职业画家——本书接下来的部分还将多次谈到顾氏所开创的几种新的世俗画类型。王时敏与顾见龙之原籍均为长江三角洲的江苏太仓。顾氏的艺术活动主要集中在苏州，后期曾在康熙年间供职于宫廷画院。顾氏在苏州时所居的虎丘正是城郊的一处声色场所，他与此地的其他画家一样，尤长于美人图等各类于名妓文化中流行的绘画题材；烟花别院不但成为顾氏艺术创作的主要题材，更是他的主要顾客来源地。顾见龙也绘制春宫画册，并且堪称这一绘画类别的著名革新者。

时至今日，特别在中国绘画史学界，顾见龙最为人熟知的作品是一套四十六开的《没骨粉本》（临摹古画的写生练习）册页，这套作品为研究其创作方法，乃至广义的传统画坊实践提供了大量信息【图1.3】。[12] 类似题材的作品极少传世，海外则更为罕见。顾见龙做过数本由多年临摹画稿裒集而成的粉本册页，此册便是其中之一。王时敏曾为顾见龙的某套粉本册页撰写过一篇长跋，言及他曾见顾氏的临摹画稿巨帙累累，"高可等身"。谓顾氏凡生平所见古人图绘，必临摹之，后集为粉本，作为日后创作的参考，提供造型意象及图

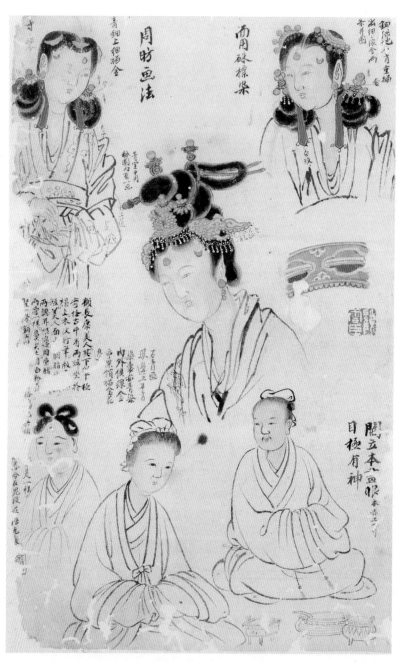

图1.3　顾见龙　没骨粉本　四十六开册页之四十五　纸本设色　36.8厘米×29.2厘米　纳尔逊-阿特金斯艺术博物馆（The Nelson-Atkins Museum of Art, Kansas City, Missouri）购藏：Nelson Trust 59-24/45　摄影：Jamison Miller

式的信息，例如前朝人物的衣装与发式，古式家具陈设与建筑，织锦的图案样式，山水画不同风格流派的构图要素等。这样的创作方法与文人画家的理念构成鲜明的对照，文人画家强调自发的创作状态，坚持一以贯之的独具一格的个人画风。

关于顾见龙如何在创作中运用粉本里的古代造型意象，可以由他的一幅画作来说明。这幅作品描绘的大致是 8 世纪时的唐玄宗偷窥其宠妃杨贵妃沐浴的场景【图 1.4】。作品本身并无款识，著录中被简单地归为"佚名明人"，但这幅画作应该出自顾见龙或顾见龙一派传人之手。画幅中，半透明的竹帘后露出杨贵妃半裸的玉体，瞟向一边的目光则表明她显然意识到了皇帝的逾礼之失。由这些显而易见的色情因素可以推断，这幅画作很可能悬挂在某位男性的室内，抑或某名妓的闺房中。这幅作品展现了极高的绘画技巧，建筑装饰、几榻制式、器用珍玩、侍女的服饰（虽未必符合中唐时期的服装史实，表面上却也古意盎然）等无不刻画精工，巨细靡遗；画家还大量地运用了泥金与矿物颜料，即便今日画卷绢色已变得暗沉，但色泽依然鲜亮。

在题顾见龙粉本册页的长跋中，王时敏还对顾见龙精能的画艺击节赞赏，称其于肖像画等各类题材无不兼工。[13] 王氏写道，顾见龙耻为流俗所囿，嬴縢履屩，遍访名宿而师之，由是画艺日进，从普通画家中脱颖而出。有人或许会诧异，王时敏作为山水正派之嫡传，为何会称赞顾见龙这样一位北宗画家，毕竟顾氏绘画所展现的特点正是王氏所应深鄙的。然而，王氏的题跋并非是两位画家相互欣赏的孤证。1683 年，就在王时敏作古之后，大约是在某位收藏家的授意下，顾见龙在王时敏 1651 年所作的一幅山水画【图 1.5】上题写了长跋。顾氏提到了二人长逾五十年的交谊，称颂王氏乃是受人推尊的元代大家黄公望（1269—1354）及董其昌一脉的传人，在这幅画作中王氏所追仿的实为董其昌的综合式风格。从任何一个方面看，顾见龙的这则题跋与正统山水画家的做法并无二致，甚至书法风格也

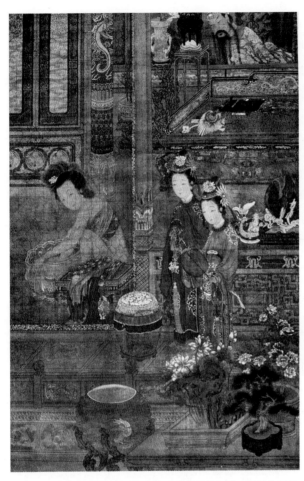

图1.4　顾见龙或其近传传人　唐玄宗窥杨贵妃入浴　局部参见图5.25　轴　绢本设色　151.5厘米×87.9厘米　京都有邻馆

图1.5　王时敏　仿黄公望山水　轴　纸本水墨115.6厘米×50.7厘米　顾见龙1683年跋　东京松下家族藏

同出一辙。当王时敏需要刻画自己及家人置身家宅内的群像时，他必然会延请或委托顾见龙来绘制（见图4.14）。

在王时敏的著述中，他所轻视的旁坠于正统画派外的绘画，乃出自同辈山水画家中的出格者之手，如他所言，这些人"多自出新意"而不遵循古法。[14] 顾见龙既非山水画家，也非传统的破法者，并未威胁到王时敏所尊崇的理念。顾画的画品既不劣于王画，其画

品高下也不应以王画为评判标准；顾画代表的（一如王氏与顾氏两方都赞同的）是另一类（kind）绘画，具有别样的目的与功用。这两类绘画在目的及功能上的差异正是本书主要论点所植根的基础。在某些情况下，这种差异乃是就社会、经济阶级而论的：作为富有士绅家族的子嗣与董其昌的嫡传弟子，王时敏哪怕掌握了相关的画艺，也绝无可能绘制顾见龙一类的作品。同样，如顾见龙的粉本所示，如有需要，顾氏也可以画出逼肖王时敏风格的作品，但问题是，可能无人曾请求他作王画一类的作品。求画者想要获得特定类型作品，他们总是向相应的那类艺术家求取。另一方面，画家理论上可以按自我的意愿作画，现实中却受制于求画者的预期。

湮没已久的北宗画家

对传统的中国鉴赏家而言，这两组具有对照性的作品——李日华的山水画与佚名画家的年画，王时敏的山水画与顾见龙的杨贵妃沐浴图——代表性地展示了董其昌造作的著名的南北宗画论。这一理论或观点已是举世皆知，时为人援引，学界也已多有讨论。[15] 要言之，南宗与北宗于地理概念并无牵涉，其命名实际袭自佛教禅宗的两个学派或谱系之名。在绘画上，南宗一名来自禅宗的"顿悟"派，大致指文人画家的传统及其所祖述的早期艺术大师；北宗一名则来自禅宗的"渐修"派，主要指职业画家与画院画家。如是观之，李日华与王时敏属于南派，而顾见龙和年画的作者则是北宗的典型代表。然由于董其昌的理论术语借鉴自佛教禅宗，画史上的南北宗之别便沾染了禅宗南北宗的特点，至少在修辞上，这一划分并非持平之论：若要在南宗（顿悟，直觉的理解）与北宗（渐修，下苦功夫）两者间裁可一方，谁人不会选择前者？在这两个术语的用法中，南宗显然具有修辞上的优势，其威力在于它能够决定哪一支禅宗、哪一类绘画应该被推崇，被广泛地践行，被学者研究。禅宗研究的

修正主义者傅瑞（Bernard Faure）在其论著中试图矫正这种偏向，指出南北的对峙不过是一种具有误导性的、缺乏历史根据的构建，提出要以一种更不带倾向性的方式来叙述被后人名之为禅宗北派的信条及其发展脉络。与此相似，艺术史学界也开始重新评价画史中的南宗画派。[16]

　　南宗画家及批评家的态度所以极具影响力，原因非常复杂，并不单单借力于术语本身的修辞优势。文人乃是博学尔雅之士，多数生于富有之家，通过科举考试，可以入仕朝廷；因而，他们是宗室之外各级行政机构的中坚力量，上自天子脚下的各部大臣，下至各级地方官吏。再者，他们还负责编修史书，著书立说，使自身成为中国文化的最高权威。他们有特殊的渠道可以得见私人收藏中的古代名画，熟悉古人的风格，进而具备作为鉴定家与评论家的资格。同时，他们还可以在自己的绘画创作中颇为风雅地援引古法。

　　对晚期中国的画家而言，北宗风格的主要源头乃是南宋画院画家或同一时期（12—13世纪）于官外以"院体"风格作画的画家。在此后的数个世纪中，所谓的"院体"（通常作贬义）一向被视为一种需要高度技巧、工于雕琢的描绘手法，人物与宫室需刻画谨细、敷色妍丽，草木及动物则需观察入微而勾画准确，树石则以描绘性的笔法传达自然主义的质感和体积感。此外，画家还应根据图绘的主题与目的，综合使用上述这些要素，创作出复杂却条理清晰的、具有可读性的构图。在这一时期，职业画院的传统约已定型，形成了自己的风格宝库（repertory），由此后保守的画坊画家所承袭。大量南宋"院体"风格的绘画保留到了明清时期，流入城市收藏家之手，市坊画家因而有机会接触这些绘画。委托人雇用画坊画家绘制的作品或是用于悬挂，如吉祥喜庆的节庆画用于装点厅堂；或是作为赠礼，如具有象征寓意的画作可以代为传递庆贺的讯息（如用以祝贺寿辰或恭贺荣休），往往期待画作具有精致完备的技法风格。若向当地的文人或学者－业余画家求画，索画人属意的则是另一类画

作，其用途和价值自然与画坊画家的作品有所差异。文人画家的作品偶尔也会充作赠礼，或用于特定的场合，但理论上，这些并非文人画的主要用途。

在明代，只有极少数的城市画坊画家能声誉垂世，如 15—16 世纪间南京的画家杜堇，稍晚的吴门画家周臣、仇英与唐寅，晚明杭州画家陈洪绶等少数几位。[17] 除了这些有名气的画家外，多数中国画坊画师的地位类似于日本的町绘师。譬如，大量晚明与清代的肖像画家之所以为后人所知，全赖画作上留有的署名，画家传记中并无关于他们的记载。他们受雇用为人绘制肖像，但有时他们仅仅是替他人补画上人物的面部。在西方，这样的画家被称作画脸匠（limner）。这类画家即便出现在画史中，记载也不过寥寥数语，仅记其活动的区域及绘画特长——如"其善画美人，兼工写照"。在中国的纪传体史书传统中，关于一个画坊画师的记录，还可能有别的内容吗？倘若没有一官半职，不生于缙绅官宦之家，不著书立说，画业之外又别无建树，那么这个问题的答案显然是否定的。

世俗画的社会功能与社会地位

绘制功能性绘画——用于室内装饰，或公共节日、家庭欢聚时作为应景的礼物——的城市画坊画师，总是力图使题材及画风均能与功能或使用的场合相匹配。画师们掌握着相当丰富的图绘宝库，内容涉及民间神祇、神话人物、历史故实或小说故事。以厅堂或花园为背景的人物画是画师们最拿手的题材，这类画作与赞美隐逸山林一类题材的绘画并不相同。因此，用于褒扬文人画，特别是文人山水的辞藻，也不适用于画坊画师们的作品：这些绘画既不蕴含"高远"的态度，也没有"超离尘世"。有鉴于这类画作的功能主义，中国传统的鉴赏家对它们也置而不论，认为其毫无艺术价值；本质上，画坊画家作品的主旨并不在于唤起美学的沉思，或是表现艺术

家的情感或秉性，但这些却恰恰是中国主流绘画思想所要求并珍视的。有论者认为，一旦绘画的功能被实现，不再应景，这些应景或服务于特定功能的绘画便几乎丧失了其存在的价值。如正统论者所言，这些绘画诚非"雅赏"，不应被当作艺术品收藏。只有那些如仇英一类的前代大师的应景之作才值得珍藏，近世小名家的类似画作则不值一提。

18 世纪的学者翟灏在检阅"权贵"大学士严嵩的家藏细目时，便发现其中有不少用于祝寿或其他一些用途的吉祥画，这些画被翟灏讥为"俚"（lowly）和"俗"（vulgar）。[18] 然而，翟灏的评语并未命中要害，其原因有二。首先，这里所谓的严氏书画记录并非是严嵩认可的收藏著录，这种收藏著录应是有选择性地记录那些值得鉴藏家骄傲的作品。但严嵩在生前并未编写过这类收藏著录。关于严嵩绘画收藏的记录，现存有两种，较长的一本未加甄别地照录了严氏拥有的全部贵重物品，绘画不过是这份财产清单中的一部分，所代表的实为严氏受贿与贪污的财物，这些赃物在严嵩被抄家后便悉数充公。其次，如翟灏所言，不少或大多数"俗"画多是送礼者（即攀龙附凤者）献给这位显贵及其家人的寿礼或庆祝四季节令的赠礼。

这较短的一份收藏记录系文嘉（1501—1583）所编，其父乃伟大的文人画家文徵明（1470—1559），而文嘉本人也是一位知名的画家及鉴赏家。文嘉选择的作品，除少数附缀于著录末尾的早期佚名绘画外，几乎全部出自名家之手。文嘉实是在替严嵩编纂一份"收藏"著录，运用他的鉴定知识来裁定哪些画作值得收录。较长的财产清单收录了数百幅画作，但仅粗略地记录标题，偶尔兼记画家的姓名。相较于文嘉编写的著录，较长的清单中收录的作品超过半数为佚名画作；其余则多来自明代职业画家或画院画家，或托名于宋元名家之下。文嘉的收藏记录不过是从中择取了部分带有款署的画作，这些画作的真赝也因此值得考量。较长的清单以祝寿画为大宗，其余

则是钟馗捉鬼图一类的吉祥画、带有政治寓意的故实画、无名氏的美人图等题材各异的实用画。我们可以推测，严氏家族所拥有的祥瑞画及装饰画也不外乎这些主题。[19] 大体上，这样的绘画与顾见龙为王时敏及其他主顾所作的绘画属同一类型，画家未曾奢望这类画作有朝一日会进入收藏家的"著录"。

我们可以推测，富足的大家族通常会将其所拥有的绘画划分为功能性的绘画和"高雅"（fine）的艺术两类，尽管两者的差异不是泾渭分明的。为传诸后人而编订的收藏著录一般不会收录这类功能性的绘画——譬如严嵩财产清单中的大量画作，近人或时人的画作等。从美学的角度看，这类绘画未必（理论上）为收藏家所真赏或宝蓄。然而，毫无疑问的是，这些画作必然曾被悬挂于收藏家们的厅堂斋室之内，甚至还给他们带来愉悦。收藏家的藏品则是他们可以自豪地向有学识的访客们展示的画作，它们不但是收藏者的身份象征，也是一种投资，是家族财富的有形资产，（经过极严格的挑选）可以被典当变卖，筹措现金，以应不时之需。极有可能的情况是，收藏家将功能性与装饰性的绘画当作家族的遗产留给后人，这些作品因而也不大可能流入艺术市场，若非有人为提升这些绘画的价值而添加伪款或将之假托为名作，这些作品便很难被其他严肃的收藏家获得。于是，这些绘画被长期保存的可能性也就更微乎其微。

关于家境殷实的文人在斋室中悬挂绘画的方式，《长物志》一书留下了尤为珍贵的资料，此书因柯律格（Craig Clunas）的相关研究而为学界所熟知，他将此书译作 *Treatise on Superfluous*（《余物论》），意指奢侈品的首要目的不在于实用性。[20]《长物志》的作者是文徵明的另一位族裔，其曾孙文震亨（1585—1645）。一如文嘉，文震亨凭借家族的关系（其兄长曾短暂地出任大学士），书香门第雅致的生长环境，自负为风雅生活的评判人。《长物志》一书所论颇广，其中包括给初出茅庐的鉴定家的诸多建议，像是如何品定古

物的艺术品质、辨别真赝及其护持与陈设之法等。"悬画月令"一节中写道［英文援引自高罗佩（R. H. van Gulik）的翻译］：

　　岁朝宜宋画福神及古名贤像，……二月宜春游仕女、梅、杏、山茶、玉兰、桃、李之属；三月三日，宜宋画真武像；……四月八日，宜宋元人画佛及宋绣佛像，十四宜宋画纯阳像……

　　六月宜宋元大楼阁、大幅山水、蒙密树石、大幅云山、采莲、避暑等图；七夕宜穿针乞巧、天孙织女、楼阁、芭蕉、仕女等图；……十一月宜雪景、腊梅、水仙、醉杨妃等图；十二月宜钟馗、迎福、驱魅、嫁妹……

　　至如移家，则有葛仙移居等图。称寿则有院画寿星、王母等图。祈晴则有东君，祈雨则有古画风雨神龙、春雷起蛰等图……

　　皆随时悬挂，以见岁时节序。[21]

　　严嵩财产清单中的画作恰好可与文震亨的月令画相匹配："悬画月令"条所规定的题材，均能从清单中找到对应的画作。若将两者合而为一，严嵩财产清单与文震亨的"悬画月令"不但可以指导如何按照月令与特殊庆典的要求选择恰当的画作，更为职业画师、古董市场及赝品作坊的绘画生产标示了方向，既然宋画真迹稀缺，他们便应乘势制造大量的"宋画"（如文震亨在其书中所要求的）以敷市场需求。城市画坊画家也面对相同的市场需求。但他们的作品绝非仅仅为家庭服务，还会用于其他的一些场合：城市声色场中公开与半公开的区域，例如酒肆和妓院。有的画家为小说或戏剧创作插图；另一些人的画作，无论是较隐晦的、常带有性隐喻的美人图，还是露骨的春宫册页（erotic album），均可归作色情艺术。这些绘画和现在的色情艺术一样，主要的功能在于娱乐与挑逗观众——其受

众以男性为主，但如若相信中国小说中的描写或与这些画作相关的其他记载，这类册页的受众甚至也包括了女性。然而，多数这类作品激起的感觉与情感并不止于单纯地逢迎逗乐。

盛清画坛的城市职业画师

狭义而论，世俗画最主要的雇主与受众群（viewership）只限于中国繁华都市里生活殷实的居民。晚明以降，传统士绅家族的子弟、新崛起的巨商大贾之家、各阶层的精英大多都已迁入各地城市。来自各行各业、社会地位迥异的各色人等混居在都市中。[22] 就社会地位而言，有产士绅及文人与商贾间的分野已不复存在。如今，一个家庭内的不同成员可能分属两个不同的阶层，个体的身份甚至也可能游走在两种不同社会角色之间。论者们所谓的"中层商人文化"（culture of mid-level merchants）便出现在我要集中论述的晚期中国社会，此时，"在社会交往中，成功的地主、商贾、工匠及官僚基本具有平等的地位"。[23] 相应地，绘画活动赞助人的身份也日渐多样化，可能来自不同的社会群体。[24]

盛清（the high Qing period）这一术语通常指清朝的三代明君——康熙、雍正及乾隆的统治时期（1662—1795）；我在使用盛清这一概念时，有意将这一时段的跨度稍加延展，上约始于 1644 年清兵入关，下迄于 18 世纪末。有关这一时段的绘画史写作通常基于广义的二元对立思考模式。以清初画史而论（17 世纪后半期至 18 世纪初），对峙的两极乃是所谓的四王及以董其昌正派传人自居的保守画家构成的正统派（the Orthodox School）山水画家与统称为独创主义（Individualist）的大师。在有关清代中期（大约指 18 世纪初之后的时期）的绘画研究中，对峙的两极一般指正统山水画家的余脉和所谓的扬州八怪。在这些主要的艺术潮流之外，较小的地方画派及其艺术家，像北京宫廷画院，亦获得了学界的关注，进入了学者的研究

视野。[25]然而，多数研究叙述的背后隐藏的依旧是正统派与独创主义者或正统派与扬州画家对峙的旧程式。每组程式中的两个流派虽相互对立，但习惯上却将它们放在一起，作为各自时期二元对立艺术发展史的叙述主线。尤其是扬州绘画，被称颂为艺术的解放，从业已衰落的正统山水画风中跳脱了出来。

本书无意颠覆所有的程式，它们仍然包含某些真理，便于我们在纷繁复杂的大小名家及样式繁多的画风取向中找到某种线索。我仅希冀，通过裒集与引介为前人所忽略的内容，即本书所讨论的这类引人入胜的绘画类型，来补清初及清代中期绘画史，乃至更广义的晚期中国绘画史叙述之不足。所填补的绘画类型或不能称为画派（school），因为就画派而言，这类绘画在地域的分布上或时代的衔接上均稍嫌分散；当然，也不能称为文艺运动（movement）。初步而论，比较可行的定义是，盛清时期，活跃在各地城市，尤其是江南及北方地区的城市画坊画师的画作。在某种程度上，他们的绘画是功能性的，画风既继承了伟大的宋代职业 – 画院传统（professional-academic tradition），又增添了源自欧洲绘画艺术（pictorial art）的新的风格要素。自 16 世纪始，中国的艺术家便开始接触到新的具象再现技法（representational techniques），尤其是经由欧洲绘画（以铜版画为主，另有少量油画作品）而获得的创造视觉幻象（下文或简称为"视幻"）的技法（illusionistic technique）。这些新的具象再现技法或图绘观念，对清初及清中期的绘画发展有着决定性的影响。对于这一宏大的历史现象，我已多有论述，在此，我仅扼要讨论其在绘画中的形式，第三章中将再次论及。[26]

本书所附的插图主要为室内人物画（pictures of figures in interior settings），以及以户内与户外景致为背景的人物画，它们的构图迥异于此前数百年间中国艺术家所画的为数不多的室内人物画。最值得注意的是，这些图像中的人物通常被安排在近景向深远处渐次退缩的精密的景深体系中，展现了画家表现室内空间的新颖技巧。本书

插图中的某些作品还展现了画家对明暗效果技法的娴熟运用，至少是有意识的尝试。很显然，新技法的出现在很大程度上得益于中国艺术家从他们熟悉的西洋艺术——尤其是荷兰与佛兰德斯艺术——中获得的启迪。但中国艺术家从未抄袭或模仿西洋画，他们仅仅是有所取舍地学习，迅速而巧妙地将习得的技法服务于具体的创作。由此，这些明末清初的艺术家翻开了中国室内人物画的新篇章。中国室内人物画这一类型在五代至 10 世纪北宋初期已成为画家创作的主要题材（譬如，从顾闳中《韩熙载夜宴图》宋末摹本的构图，已可见一斑）[27]，但在随后的数个世纪中，这一题材日渐式微，即便如明代中期仇英与唐寅（1470—1524）这样的一流大师也未能别立机杼。

顾见龙是这一艺术形式转变过程中承上启下的关键性人物，他参与了这一艺术形式的诸多创新。与同时代的独创主义山水画大师的某些作品相比，顾画中或许没有堪称铭心绝品的艺术佳作，然就所论的这一绘画类型而言，顾氏的整体成就却令人刮目相看。他与其他清初江南城市画坊画师传承的，乃是"苏州片"一类的"俚俗传统"（low tradition），鉴藏家用"苏州片"这一极具贬义的术语来指称明末清初苏州画坊中模仿仇英与唐寅绘画的作品。这些画作大多是对宋元绘画，抑或仇英与唐寅本人作品的临摹本、仿本、甚或伪作。然而，顾见龙等过渡时期的画家却在此基础上振兴甚至开创了大量新形式与画类（genre），画风上也有创新，给衰退中的职业绘画传统注入了新的生机，为此后近百年的画坊画家留下了珍贵的财富。

这些画家把新掌握的复杂却清晰可读的空间体系用于叙事题材，通过将人物安排在具有景深效果的构图中，来表现人物间的微妙关系。如此一来，便更能吸引观画者的注意，将其观看的视线引向画面所描绘的空间。顾见龙能够极富技巧地运用这些技法，他所作的插图册页与春宫册页即为显证（见图 4.37、5.4、5.6）。

与某些后世画家相比，顾见龙室内人物画的空间不具有能引起视觉幻象的效果，也没有强烈的光影明暗对比——他的画依然保留着苏州地区较传统的平面效果，其部分原因在于他并未试图像其他人那样使用强烈且能够乱真的光影对比。采用晕染阴影以增强空间可读性的做法则是稍晚的现象，早期的例子是扬州画家禹之鼎（1647—1716）1697 年的一幅画作，画家用具有明暗效果的笔法描绘了垂帘后闺房的一角，一位幽怨的仕女正等待着爱人的归来（见图 5.18）。18 世纪始，北京的宫廷画院已接纳并广泛地使用这两类具象再现技法，而待西洋耶稣会士的画家们——声名卓著者如郎世宁（Giuseppe Castiglione，1688—1766），供职宫廷画院——涌现时，这类制造视觉幻象的半西化样式又得到了进一步发展。

采用具有西洋因素的（western-inspired）技法并不单纯出于好尚新奇或追求异国情调（exoticism），而是因为这种技法使画家能创造出一种宋以后便近乎失传的、吸引观画者进入画面的图绘意象。这里要补充的是，这种绘画意象的失落乃是一系列处心积虑排拒的结果，反映出元明时期绘画大师对所有制造幻象的技法的憎恶，他们将制造视幻的技法讥消为形似，位列绘画品鉴标准的最低一级。就目的与服务的类型而论，与外来的视觉幻象的技法类似的是，同样出现在晚明的、由曾鲸（约 1568—约 1650）等人创作的新的肖像画，同期由南京等地画家复兴的、近于自然主义的北宋巨嶂式山水风格。[28] 在这三类绘画主题范畴中［此外的其他一些绘画主题，如恽寿平（1633—1690）的重设色花卉］，画家均将外来的西洋绘画技法与重新发现的尘封已久的中国本土风格要素相结合，用以增强图像的"真实感"（reality）——当然，他们不是要在绘画中追求写实主义（realistic）；事实上，用西方的标准衡量，这些要素也算不得写实主义。

明清人物画的新类型：为女性而作的绘画？

然而，在某种意义上，中国绘画传统中的某些作品可以称作写实主义。同一时期中国文学的类似发展将有助于我们理解绘画中的写实主义，两者的情况虽未必雷同，然富有启发性。明末清初，经济与社会方面的巨变对文化的各方各面均产生了深刻的影响，这已是学界的共识。随着城市化的加剧与刻版图书发行量的激增，持续的繁荣带来了教育与文化的普及化，读者群的扩大使得各类通俗文学与方言文学应运而生，以满足读者的新需求。与此类似，多数家庭生活日渐殷实，随之而来的对优雅生活的渴望带动了其对实用性绘画的需求，这些绘画或作装点斋室之用，或用于文震亨书中提到的不同时令场合，抑或单纯地供人赏玩——这些均是本书将关注的绘画类型。新兴小说与剧本的作者已经跳脱出中国传统学术中格调高雅的主题（尽管有的是对这些主题的附和，有的甚至是嘲讽），弃用讲究雕琢与堆砌的文学辞藻，发展出一种被诺思罗普·弗莱（Northrop Frye）称为"低模拟"（low mimetic）的文学形式——根据他的定义，"这种文学形式，一如多数喜剧和现实主义小说，主角的行动力大略与我们读者在同一层次"。[29]如我们将看到的，描绘了我们所关注的这类绘画的画家们，同样冲破了传统绘画主题的藩篱——传统的绘画只限于可以启迪人心及具有象征性的主题，并且刻意回避日常生活的图景。这些画家创造出自己的"低模拟"的绘画形式，他们笔墨下描绘的是栩栩如生、如在目前的日常生活的场景与情境，对隐居世外的理想高士、儒家圣贤，抑或历史人物的典型事迹之类的传统主题敬而远之。他们笔端所及乃是观画者真实日常生活中的琐碎小事与生活感悟。这种"低模拟"形式同样适用于纪念特殊活动的绘画，为叙述性文字配画插图，或传递色情的讯息。与方言小说相似，通过表现能唤起观画者联想的事件、细致入微地刻画人物背景和描写性的绘画风格，这类绘画满足了"以'写实主

义'再现人们生活片段的美学期待"。[30] 此类绘画的佳作，画家所传达出的艺术特质，若以苏珊·朗格（Susanne K. Langer）那令人过目难忘的评语概括之，即"'可感知的生命'中一个难以形容的片段"。[31]

正是基于绘画形式的根本转向和随之出现的新的绘画类型，中国绘画（至少就我们关注的几种绘画类型而言）向女性敞开了大门，更多的女性得以以画家或观众的身份参与其中。[32] 依恩·瓦特（Ian Watt）已经注意到，在英国现实主义小说崛起的过程中，女性读者的影响举足轻重。她援引亨利·詹姆斯（Henry James）对女性的誉美之词，写道："女性的观察细腻且极富耐心。可以这么说，她们就像嗅闻东西那样近距离地感知生活的质感。她们以一种圆融的方式来感觉与认知真实的世界。"[33] 姜士彬（David Johnson）在论及中国通俗文学的读者群身份（readership）时指出，女性"必然比男性更贴近非精英文化的主流，她们没有被教导去推崇伟大文学传统中的经典巨著，去体味古典学问的精微奥义，或了解圣哲们的宏阔体系"。[34] 白话语体简单易学必然是造成这一现象的要素之一，正是这个缘故，清初作家李渔曾劝诫欲教其妾读书的男性，切勿以白话小说作为女性的启蒙读物。[35] 尽管如此，姜士彬的观点仍颇足征信。

同样，我们可以推测女性极有可能已经参与到了世俗画的拣选与使用活动中，这类绘画以传统的具象再现风格描绘日常生活，却摆脱了以往绘画大师及同类画作的影响。这一推测虽缺乏直接的史料证据，但就本书将考察的所有情况而言，这一假设却极具说服力。妻子或家族内的女性长辈很可能负责挑选用于庆典场合或日常家居装饰的绘画，而画家在绘制这类图像时，也努力迎合女性的偏好；另一方面，家庭内居主宰地位的男性则选购名家名作，留作家族的书画收藏。以男性为主体的收藏家与收藏界总是将女性排斥在外，董其昌开列的展玩书画"五不可"即为佐证：列于天公不作美及俗子至之后的第五不可，乃是"妇女［至］"。[36] 然也有例外，尤其在

晚明时期，有教养的姬妾和名妓不但能陪伴男性出入各种场合，还能参与以评鉴书画为主的文人雅集。[37] 在清代，有才学的士绅夫人偶尔也可参与文人雅集。无论如何，大量的事例已表明，在幽静的深闺内，女性已能够拥有并赏玩绘画作品了。

姜士彬进而写道："因而……女英雄成为中国真正的俗文学的标志之一，已不足为怪。这些女主角敢作敢为，成为情节走向的推动力之一，她们从不逆来顺受，反而与传统的妇德观相抗争。"类似之处，亦出现在我们讨论的绘画里：尽管其中的某些类型，特别是美人图与春宫画，视女性为情欲的对象，但其余类型的绘画则较传统绘画更多地赋予女性形象以独立的个性及庄严的气质。我们甚至可以主张，这两大类绘画范畴——一类是以男性观众为目标的较露骨的春宫画题材，另一类是以女性方式表现女性主题的绘画——所针对的目标主顾群间的两性之别已不复泾渭分明；易言之，对观画者而言，其对绘画的反应已不再由自身的性别来决定。在随后的章节中，我将在相应的段落继续深化这一论点，并增补相应的材料。

苏州和"苏州片"

苏州及邻近地区乃是明末清初出产世俗画的重镇。明初以降，苏州便是业余画家和文人画家的荟萃之地。及至 16 世纪末，苏州却日渐衰落，在有影响力的评论家眼中，苏州的名声已被附近的松江盖过。由松江董其昌及同侪学者创造并着意提升的文人画新形式，尤其是新式文人山水画，势头强劲，不久便被视为判断佳作的试金石、收藏与创作奉行的圭臬。在这一剧情下，苏州绘画被塑造成过时画风的残余——过度商业化，主题琐碎平庸，风格守旧。虽然出现了如张宏（1577—约 1652）等一批颇有创新却为评论家低估的画家，但在评论家眼中，晚明苏州画坛充斥的不过是因袭或模仿 16 世纪初职业绘画大师唐寅与仇英画风的平庸之辈。部分仇、唐

画风的追随者则专门制造"苏州片"一类的画作，如前所述，这类绘画主要是对宋元早期绘画大师及仇英与唐寅作品的仿本与伪造。[38]"苏州片"一词的外延也包括了明末清初苏州二流画家的原创之作，譬如，这幅新年画（见图 1.2）在首次刊印时，中文画目的作者便谓之曰"苏州片"，其影响便是将此画排除在应严肃考察的画作之外。

在这一具有贬斥性的标准化叙述中，有一类画作一直被置而不论，就是明末清初绘画中绍续了仇英及其女儿仇珠（亦以仇氏著称，因其闺名存疑）人物画风格的上乘之作。在仇英擅长的丰富题材库中，已出现了以敏锐的笔触描绘女性的画作，而仇珠则尤其擅长其中的某些类型——例如"望夫图"，闺秀人物画，或表现庭院消闲的女性图画。那些多少继承了仇氏一门画风的画家将成为本书的一大论题，我们将会看到，他们与来自其他地区或时代稍晚的画家一道在绘画中取得的令人瞩目的创新，虽然他们仍不出仇氏画风一系。晚明画家王声便是能有所创新的仇氏画风传人之一，现存作者可考的、时代最早的春宫册页便出自他的手笔，他的传世作品还有 1614 年的《侍女吹笛图》。另一位仇氏画风的传人是苏州人物画大师沈士鲠，其 1642 年的《庭院仕女图》，描绘女子一边采撷桑叶，一边凝神看着情意缠绵的一对爱犬，暗示她正思念着不在身旁的丈夫（仇英也作过类似的画，所不同的是，仇英画中的女性凝视的是游弋的鸳鸯，而非戏犬）。[39]这类精于传达女性特有的关怀的图像，或许有不少正是我们所谓的专供女性收藏、赏玩的绘画。

明清时期，苏州正处于高彦颐所谓的"浮世"的中心。根据她的界定，浮世即为"流动与易变的社会"，其成因乃是大量货币涌入江南而引起的社会秩序的全面变化。她如是写道，这一时代的评论家"咸已认识到浮世现实和尊与卑、长与幼、男与女等种种儒家理想化的静态二元社会秩序理念并不一致"。[40]罗开云（Kathryn

Lowry）依据对苏州民歌与歌妓曲（courtesan's song）的研究，借用高彦颐的评语指出，正是由于"界限日益模糊，以情为主题的文学作品才会吸引 17 世纪的读者"，不但苏州这个"都会中的大都会"的美名已足够令读者着迷，"为他处所竞相效仿的、苏州出产的大量书籍、商品及各类社会活动"也无不吸引着读者。[41]我们所关注的此一时期的苏州绘画正好与这一大的历史现象相呼应，这些绘画技法精湛，意象精巧，并且与女性有着千丝万缕的关联。另一方面，这些绘画中透露出的高与低、男与女等两极化"范畴的日渐模糊"，无疑也道出了董其昌及其松江传人等文人画家贬抑这类绘画的个中原因。[42]今人所谓的"晚明绘画"实则包括两种类型，一类是针对苏州市场的"苏州片"，另一类是用途迥然不同的松江画家创作的文人山水画。这两种类型代表了不同的创作与欣赏体系，前者以可借鉴的风格传统来描绘悦目的通俗主题，能同时博得两性观众的喜爱，观画者无须专门的品鉴技巧；后者以山水为主，风格应援引自前辈大师，笔法则要出自独创主义的画家，观画者需要有极高的鉴赏修养，才能辨是非真伪，别高低优劣。如前所述，这后一类绘画乃是男性世界的专属，女性多被排斥在这一世界之外。

　　清初，苏州一些专精人物的画家迈出了重要一步，借鉴前述的新的空间表现技巧，发展出在室内构图中描绘女性的新题材。其中一套佚名的八开册页（画幅上有伪仇英款），以异常微妙且敏感的笔触描绘了室内独坐或两两成群的几组女性，此画册将是我们讨论为女性观众而作的一类绘画的主要例证（见图 4.26、4.27、4.28）。在顾见龙的一本早期册页及与此相似的一套佚名册页中，除少数几帧露骨的秘戏图（erotic painting）外，其余的画幅描绘的则是不同场景下的各类男女关系，表现的乃是男女之间的风流韵事与挑逗诱惑。[43]然而，据我所知，并没有同类的室内男性的图像册页传世。即便有，我们也很难想象，画家将用"低模拟"的方式描绘出何种主题。我们观察到的此类画作或许是传统的内外之别与男女之别在绘画中的新表象，

居内的、女性的图像有别于主外的、男性的图像，后者多以（男性）隐逸山水画为代表。[44]

　　更为重要的是，我们发现，在绘画与文学作品中，清初开始盛行一种新的家居室内男女图像，所描绘的两性关系与传统范式不同，而更接近日常生活的图景，这反映出绘画与文学写作中出现的一类新意识，浪漫的爱情（romantic love）故事的理想场所已然发生了转移。直至明代末年，无论是日常生活，还是文人笔下较理想化的小说与诗歌，文人与名妓间才子佳人式的关系一直是浪漫爱情故事的典型主题，故事的核心人物多是才情兼备的名妓。至清代，名妓不再是"写情"文学作品的主角，取而代之的是文人家庭的闺秀，她们也是此后女性作家中的翘楚。不难理解，闺秀们的诗文创作主要取材于她们自己的家庭，她们与男性及其他女性的关系。然而，爱情和其他家庭内的关系却比前代更频繁地成为诗歌和绘画创作的主题，正如曼素恩（Susan Mann）所言："女性的写作开辟了描写亲密关系的新领域，这表明深谙高雅文化之道的妻子、女儿及姐妹已成为其学识渊博的丈夫、父亲及兄弟可以理解的新人类。"[45] 她们的诗歌可以表达爱情，但是以一种含蓄的方式，以免有损清誉，亦能表达因男性长期在外或移情别恋而被忽略或遗弃的愤懑。[46]

　　另一幅符合这种新图像程式的画作出自苏州著名写真画家汪乔之手，其年代可考的作品绘制于1657—1680年间。[47]汪乔这幅立轴尺幅巨大，描摹也更加细致入微。此幅《理妆图》【图1.6】绘于1657年。画家在左上角留下了署名与年款，而左上的一段长诗则由19世纪女诗人兼画家周绮题写。画面描绘了清晨坐于闺房内的一位女性，我们可以推断，她也许是名妓，也许是这奢华之家的主妇或侍妾。她坐在桌前，对镜凝神，一位婢女为她梳理着云鬓，另一位婢女在整理床铺。画面右侧弄皱的被单及随意搭在矮凳上的衣物都是秘戏图中常见的布景，暗示这是床笫之欢后的零乱场面。周绮的题诗［英文译文由魏爱莲（Ellen Widmer）译出］清楚地表明，

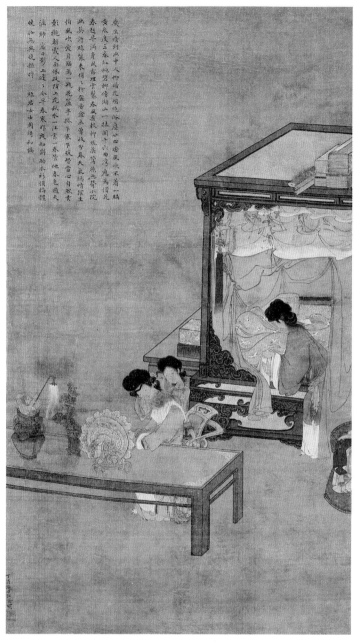

图1.6　**汪乔　理妆图**　1657年　绢本设色　100厘米×58厘米　明尼阿波利斯艺术博物馆（Minneapolis Institute of Arts）　Ruth and Bruce Dayton 赠　周绮为《理妆图》所题诗的全文如下："几生修列画中人，柳暗花明绝俗尘。廿四番风吹不着，一编黄卷度三春。红桃碧柳傍湖山，一抹阑干六曲湾。应为惜花春起早，满身风露理云鬟。春风柔软柳丝桑，莺燕无声小院幽。莫讶绿鬟来悄悄，粉奁香盒未曾收。分春天气总晴阴，生怕风吹爱月临。为一瓶花帘半卷，乍寒乍暖替当心。自然云影衬朝霞，人面休疑陌上花。秋水一汪书一卷，管他春色过天涯。纱窗日影上迟迟，今早春寒昨夜知。斟酌衣裳须称体，晓妆无异晚妆时。绿君女士周绮初稿。"

她认为画中表现的是佳人云雨之后整理妆容的场景。[48]周绮的题画诗宛如写给画中女子的情诗，的确，闺秀亦会与名妓陷入爱恋的关系。

无论我们如何解读画面的内容，这幅画作显然属于新兴的"低模拟"绘画形式。画中简单的空间布局和相对较小的人物比例都是清初苏州室内女性图像的典型特征。其纤细、灵活、"阴柔的"（feminine）线描进一步透露出此画与苏州绘画传统的关联。[49]这幅表现闺房内女性的画作，性的暗示较为克制，显然属于"冷"（cool）调子的色情绘画。而在第五章里，我们将看到同样题材的绘画，或因主要面向男性观众，可以被表现得更为"温热"（warm）和"热辣"（hot）。

幸存的世俗画

时至今日，晚明以来的通俗白话文学已在中国文学史的研究中占据了一席之地。而同时出现的城市画坊画（urban studio painting），包括我所说的针对女性观众的类型，却极少获得学界的认可，相应的研究自然付之阙如。究其原因，一是文学的文本即便遭受鄙夷、唾弃，甚或被查禁，也极难被彻底摧毁：其中的一些本子可能流传日本，或秘藏于中国某个不易被怀疑的角落，待20世纪旧的禁忌被打破，这些文本便会被拯救出来，重新刊印，并进入学者的研究。木刻版画及刻本插图也有相同的好运，由于印行量大，流传后世的可能性相应提高。即便只有孤本传世，也能够据此翻刻，重新印行流传，相关的研究也自然较为丰富。相形之下，绘画必须通过手绘来制造摹本（这样的复制品，在鉴藏家眼中，却无甚价值，几乎不值得蓄藏）。而且，每一幅画都是独一无二的物件（object），其保存依赖有序的递藏，精心地呵护，必要时能获得重新装裱。但我们所论的这类绘画的历史际遇却迥然不同，由于文人精英的诟詈，它们

很容易就被赶出人们的视线，销声匿迹。中国传统的收藏活动与鉴赏学的偏见统统制约着这类绘画的生存，不过是因为这类画作具有的如下特点：通俗且实用的特质，保守的风格（这一传统下，画家不能透露其独特的书体）；"低模拟"的形式，"琐屑"的内容；在苏州大规模地被制造；某些作品（如果我的理论正确）还服务于女性观众；被完全排斥在受人渴求的名家原作之外；不少作品还被后人添上伪款，假托为古人或大家之作。

　　添加伪款或假托名作，虽非中国绘画所独有之现象，但在这类绘画中却显得格外普遍。传世的此类画作，除知名画家的原作和有意为之的摹本及伪作外，多数画作起先并非有意作假，可最终却落入中国绘画史中特有的怪圈：这类绘画品质绝佳且内容有趣，令人难以割舍，却因缺乏可辨的款署，最终被视为可交易、可收藏的商品画。数个世纪来，画幅中原有的可资考订其归属的印迹（鲜为人知的画家的款识印记）被移走，取而代之的是后世画贾及藏家伪造的题款及印鉴、具有误导性的标题——所有这些努力，无论多么不诚实，均是要抹掉原画家之名，掩盖画中不受欢迎的主题，刻意改头换面，以迎合绘画的评鉴标准。明代浙派小名家的山水画多被署上宋代山水画大家之名，某大师传人的画作则直接改订为该大师的真迹。在本书所论及的绘画中，不少明清"院体"人物画被重新添上早期著名人物画家的名款，补题上新的标题，进而被改写了绘画的主题。海外旧藏的中国绘画以此类为大宗，查尔斯·朗·弗利尔（Charles Lang Freer，华盛顿特区的弗利尔美术馆早期收藏的捐赠人）等人的收藏尤具此特点。在他们那个时代，收藏家不具备也不可能具备准确判定作品时代、流派和作者的专业知识。这些绘画也常被列为"佚名"画作，事实上，每当伪款被揭去，它们也只能被划入"佚名"画作一列了。

　　存世的另一类绘画，因其主题、风格及原有的功能等问题，被排除在艺术（art）或高雅艺术（high art）的范畴之外（当然，中国

的艺术批评家及书画鉴定家确实像西方鉴定家那样，对艺术与非艺术、好的艺术与坏的艺术做了界定，只要愿意，我们还是可以使用这些仍然为学术界所接受的概念）。中国历代的书画格调及画品的仲裁者从众多的绘画中，择定哪些值得珍藏鉴赏，哪些值得装潢或重新装裱，哪些值得赏鉴并记入史籍，哪些值得在火灾中取出——要言之，即哪些书画值得名垂史册。本书所论的这类绘画恰被排除在史籍之外，这也是致使这类绘画在流传过程中未得到良好保护的另一重要原因。如今，我们若能突破文人评鉴标准的藩篱，通过研究所有可获得、可确定归属的画作，便可重建被排除在正史之外的这段绘画历史。更重要的是，我们可以重温并重估这些素来被称为是实用的、装饰性的、娱乐性的、出格的、"低俗的"绘画类型的价值。董其昌及其他明清文人画家是为了个人的利益而提升文人画的价值，因此我们便不难理解他们排斥这类绘画的理由。然而，令人不解的是，中国 20 世纪以来解放非精英文化的历次运动却并未触碰这些绘画。胡适作为通俗文学及白话文写作运动的主将，（据我所知）只有一次在论著中提到了中国绘画。他本应该确认与通俗文学并存、可被称为世俗画的一类作品在画史中应有的地位，但他对绘画的态度却与其文学立场截然相反，反倒与我们熟悉的文人批评家的口吻如出一辙，认为中国艺术在建筑及雕塑等艺术领域"欠缺"的病根在于这些艺术"仍然掌握在无知工匠的手中……他们不曾受过一点文明的熏染，没有良好的教育，不具备广博的见识和高雅的趣味"，中国艺术以书画艺术为"盛"是因为"中国的文人阶层只专精于这两种艺术形式，并将其推向了巅峰"。[50] 在中华人民共和国成立初期，某些过去被低估的绘画类型，如肖像画、寺观壁画、明代浙派绘画及清代院画等，总算获得了研究者和出版机构的关注，所有的美术院系都要求学习并推广年画（新年时使用的画）这一民间版画形式。然而本书要介绍的这类艺术，虽然大量地贮存于私家收藏或博物馆，却几乎从未被当作政治上正确的"人民艺术"，

始终引不起学林的重视。1958 年出版的一本有关"民间画工"的专著介绍了墓室及寺观壁画、佚名的肖像画、年画等各类艺术，却唯独不提城市画坊画师的作品。这清楚表明，要么这类绘画不够通俗（popular），要么其通俗的方式是错的。[51]

这类绘画长期以来遭受的轻视、忽略乃至边缘化引发了这样的疑问：难道因为这类中国绘画画题"鄙俗"或"气格低下"，它们就该被人遗忘吗？我希望，本书的插图能很快说服读者，这不过是谬见而已。相反，我们每个人——专家学者、收藏家和博物馆的策展人——对这一现象都负有责任，因为我们有意无意地接受了整个文艺传统对文人趣味的褒扬推重。

由于著书立说的文人对这一类型的绘画持有成见，相关之记录也就极为罕见。我们所有的立论必须依赖钩沉辑佚，整合零星散布的文献线索；图像的整理也存在同样的难题，除重要收藏的图录或出版物刊布了少量画作外，多数图像都散布于少有人问津的公私收藏中。譬如，中国或日本的二流博物馆（或是大博物馆收藏中被人遗忘的部分）及日本的画贾手中的藏画，欧美博物馆中早期的藏品（其原因，参见前文），拍卖图录（虽往往被看作辅助的甚至次要的材料，然内容极为丰富）。在使用这些图像时，一定要别除具有误导性的归属信息，纠正误定的画题。在收采图像、考订归属的各类困难之外，衷辑整理、评定图像价值的工作也非一朝一夕之事，需要积数年甚或更长时间之功，因而本书不过是万里长征的第一步。

此类画作中款署可信的作品虽不在少数，但多数画者身份已"杳渺难觅"，无从稽考——如果画幅上带有著名画家的署名与印鉴，而其风格又与该画家一贯的风格相左，其真伪往往值得斟酌。因而，要确定这类绘画的作者身份、创作年代与地点、历史背景，殊非易事。事实上，如若没有对这类绘画做系统的整理、分门别类的考察，就无法对上述问题做出有效的回答。

但无论如何，个人风格并非考察这类绘画的关键，即使能将未

署名或错定归属的画作划分成不同的风格类型，并推测出作者，我们也无法区分不同画家的个性笔法（individual hands）。与宋代画院画师们一样，此类画家刻意追求非个性化的绘画形式，某些画家开设的画坊甚至雇用助手作画，他们通常更在意画质是否精良，是否有可买性，而不计较是否能够显露画家独特的个性。虽然中国传统的鉴定家与学者均把画者身份视为学术研究的首要课题，但这并非我们关注的要点。我们感兴趣的是，此类绘画在清代社会中的地位及意义，它们在特定场合的功用为何，时人如何理解，以及它们内在的艺术价值。然而，要解决这类问题有赖于廓清与绘画生产相关的艺术史、地理及社会学等更为宏观的问题。这一尝试会将我们引入清代文化史中的宏大议题，诸如城市娱乐区民众文化的迅速发展，论者所谓的名妓文化（courtesan culture），作为经济中心的江南都会与居于政治中心的宫廷文化间的关系等。

各章节的安排

写作本书的十余年间，我发现一些次要的主题其实相当重要，值得深入探讨。这些研究因此被纳入了本书的写作，但这又使本书结构有松散之虞。其中一些议题，如作为某类世俗画的潜在雇主及观众的女性、18 世纪北京世俗人物画（vernacular figure painting）的兴起等，将陆续地在各章节中予以讨论。我谨希望读者能理解造成这种结构松散的缘由，并包容因之而来的不连贯性。

第二章，通过介绍清初江南的几位市坊画家，进一步讨论市坊画家这一画家类型的定义，并叙述这些画家如何北上京师寻觅赞助人，如何应诏入直宫廷画院。他们带入京城的不仅是个人的绘画风格，更有江南城市通俗文化的硕果对他们的影响，所有这些对清朝的统治者均有着巨大的吸引力。有关画家北上运动及其对宫廷绘画之影响的讨论，将以一位二流扬州画师及其子孙的个案为中

心，呈现满汉关系史上具有色情意涵的新段落。这一章的末尾将讨论那些未在雍正朝供职的画师，据此，我们可以大致地勾勒出雍正与乾隆时期活跃于宫廷之外的艺术家何以构成世俗人物画的"北派"。

第三章讨论世俗画画家如何与同时的其他艺术家一道，从他们可以获得的西方（欧洲）图像中，吸收具象再现的技巧及风格要素。他们对技巧和风格要素的挪用又如何为画家们开启了新的构图模式之门，尤其是空间构图复杂的室内人物画，复杂的空间利于营造更为清晰的人物关系及新的表达效果。特别在宫廷画院，画家们被鼓励或被要求采用皇家贵胄们喜爱的半西洋画风。一些宫廷画师从耶稣会士处或其他的西洋资料中学会了线性透视技巧。我要强调的是，区分意大利线性透视与北欧（荷兰与佛兰德斯）透视系统间的差异具有重要的意义：满族宫廷所倡行的意大利透视系统在宫廷之外并不常见，而北欧处理空间及物象的形式则更贴近中国画家的趣味，更容易被借用到他们的绘画中。此外，这一章还进一步探讨了京畿北派世俗人物画的发展，介绍了这类作品中完美融合中外绘画要素的典范之作。

第四章将分析画家擅长的图像库（repertories），介绍一些描绘庆祝新年、生辰或用于其他特殊场合的各类画题作品，并讨论这些画作在当时的社会有着怎样的功能。在论及家庭群像或其他家庭场景的图像时，世俗画中是否存在专为女性观众绘制的图像？这一问题也将再次进入我们的讨论。此章还辟有一个关于叙事画的小节，由此引出对城市景观（cityscape）的讨论，重点将集中于分析一幅再现苏州城外虎丘脚下繁忙娱乐区景象的杰出长卷。贯穿这一章的是世俗画更为直接的表现性，这种风格迥异于僵硬、冷峻的"院体"风格，或其他"高远的"人物画风。

第五章专论与明清时期流行的名妓文化相关联的图像。我根据现有不多的资料，对这类绘画用在何处、如何悬挂与展示等问题，

给出了初步的答案。此外，有关明清之际与 18 世纪中期社会对浪漫爱情及色情的态度的重大转变之议题，我们将以第四章介绍过的相关情境为背景，着重考察这两个时期此类绘画在主题与风格上的变化。这一章其余的部分则聚焦于美人画这一流行的绘画类型，这是学界首次对这一议题所做的详实的学术讨论。中国绘画中女性裸体（female nudity）的问题则佐以几个例子做简要讨论。文章的结尾则将重述本书理论取径的主要假设前提。最后，我切盼不久的将来能出现与本书材料及论题相关的后继研究。

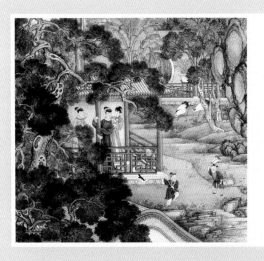

第二章

城市及宫廷中的
画坊画师

城市中的小画师

就本书所论的绘画类型而言，不少名号可考的画家多为活跃于经济繁荣的江南城市的小画家或二流画家。有的画家虽来自其他省份，但他们均在这些大都会里开设了自己的画坊，以求取声名，建立各自的赞助人网络。除少数例子外，我们对这些画家知之甚少，通过画家辞典或对比绘画上的签署及印鉴，能知道的不过是他们的字号、籍贯及艺术专长。那些在城市里享有盛名的画家可以由地方官员荐举，进入北京的宫廷画院。事实上，直至18世纪中期，宫廷画家的中坚力量始终来自南方。

清朝的满族统治者原为北方游牧民族女真人的后裔，女真人建立的金朝曾在12—13世纪初控制着中国的北方地区。明朝末年，国势积弱，满族乘势由原居地东北入主中原，建立新王朝，以"大清"为国号，统治一直延续到20世纪初。清朝诸帝中的康熙与乾隆两位帝王，强权在握又享有长寿，在位时间均达六十年。这两位帝王均精通画学，并积极资助宫廷绘画。两位皇帝间承上启下的雍正皇帝，据说以非法手段入承大统，从1723年御极到1735年驾崩，在位仅十三载。雍正禁止画家在画作上署名，要求画家以匿名的形式合作，又将一些重要的画家逐出画院，抑制了画院的发展。这一章的焦点将锁定在雍正、乾隆两朝的数位宫廷画家，探究清代皇帝及其后妃的画像。但切入正题前，我们将先考察几位活跃在江南城市的画师，他们代表了城市职业画家的类型。

其中一位是仅见于文字记载的施胖子，他原籍浙江绍兴，后客寓扬州，生卒年已不可稽考。据18世纪末记述扬州城市名胜及娱乐风俗的《扬州画舫录》，施氏始从继父（姓名已不可考）学写真，后以美人图见长。施氏家住城内娱乐区的小秦淮，附近的青楼女子成为他的老主顾。施胖子的画作，无论尺幅大小，一律取酬三十金，时人谓之为"施美人"。[1]但他的作品今已不传。关于胭脂间巷的女

图2.1　**华烜　青楼八美图**　1736年　装裱于木板　绢本设色　330厘米×32厘米　私人收藏
承蒙苏富比供图

性为何购买施氏的绘画，于何处悬挂，是张挂于闺房抑或寄赠给她
们的顾客和恩主等种种问题，《扬州画舫录》及其他相关的典籍并未
提供直接的答案。自画像已成为名妓赠予情人的一种礼物，晚明名
妓、诗人马守真即为一例，据此推测，职业画师代制的画像可能也
是名妓馈赠情人的礼物。[2]

　　至于施胖子笔下的女性形象，或可由另一位小有名头的城市画
师华烜（活跃于 1736 前后）的一幅传世之作【图 2.1】一窥其貌。这
幅画作近世以来便题为《蓉台八美图》，这一命名具有误导性，用
《青楼八美图》则更为切合画意。[3]此画堪称巨帙，宽逾 3 米，1914
年首次刊布于旅沪画商史德匿（E. A. Strehlneek）的收藏著录中，今
为美国私人收藏。与日本的浮世绘版画一样，这类绘画尤为那个时
代的西人所喜爱，故也多藏于海外。在史德匿的时代，有传闻说此
卷乃是明代画家唐寅所绘的八妓图，但这不过是对这类绘画的常见
误解。画中所描绘的应是青楼妓馆楼廊上的八位名妓或普通青楼女
子，她们倩笑弄姿，招引街市上或妓馆庭院中往来的男子。她们的
姿态和手中所持之物（花卉、蝴蝶纨扇、佛手瓜），均是美人画中常

见的招徕男性目光的暗码。"勾栏"一词，即有"倚栏调笑"之意，在汉语中实为妓女的婉称。[4]

《青楼八美图》本幅上除华烜的名款外，还写有甲子年款，即1736或1796年。前一个年代相对较为可信，因为与画中女性的面相画法最为接近的画作，是18世纪初、康熙年间画家徐玫所画的一套春宫册页（见图2.3）。据仅存的文献记载，苏州人徐玫与华烜均曾寓居无锡，因而，这两件作品为界定美人图的地域风格提供了初步证据。此外，这一记载还提到华烜擅长写真。[5]华姓并不多见，文献中以华为姓的清代无锡画家仅二十一位，华烜是其中之一。这表明华烜或隶属于某个家族画坊，或出自某一宗族。[6]对地方志及其他非画史资料的进一步研究无疑将有助于廓清市坊画家群体内部的区域性特征及家族关系，但这已超出了本书的论题。

画家殷湜所画的《思妇图》属于美人图的一个子类型【图2.2】。画中女子独坐围棋桌旁，等待着丈夫或情人的归来（禹之鼎1697年画过同类主题，下详，见图5.18）。画幅右上角曾有对句写道："有约不来过夜半，闲敲棋子落灯花。"殷湜不见于文献记载，但据画跋中甲子纪年所对应之1744年，以及"邗江（扬州古称）殷湜"之款署，可以推断他是18世纪中期的扬州画师。此外，鉴于其书风及画风皆酷似下文将介绍的袁江，殷湜极有可能是画史失载的袁江与袁耀画坊的画家之一。

康涛是18世纪中期另一位专擅美人图的扬州画家（活跃于1725—1755）。他原籍杭州，据其题识"于邗江"（即扬州）及《扬州画舫录》的记载，康涛应是被扬州丰富的艺术赞助资源所吸引而流寓该地的画家。与华烜、殷湜等多数专擅美人画的扬州画家不同，康涛极少使用西方绘画的风格要素，他的画风更接近于同时期往来于扬州与杭州之间的著名画家华嵒（1682—1756）。康涛绝非华嵒那样多才多艺的艺术家，但在富有吸引力的美人及历代美人的意象之外，他还擅长各类祥瑞题材或应景的时画，如民间用以辟邪驱鬼的

图2.2　殷湜　思妇图（局部）
1744年　小立轴　绢本设色
127.5厘米×71.4厘米　大英
博物馆（The British Museum,
London）© The Trustees of
The British Museum

"钟馗图"，前一章里提到的文震亨"悬画月令"中用于七月七日的
"乞巧图"。[7]

往来于城市与宫廷间的画家

　　清朝画院虽然不乏北方画家，但绝大多数有案可查的画家原籍
都在江苏、浙江、安徽等南方诸省。[8]康熙、雍正两朝以"南匠"
统称宫廷画家便显示出南方画家在人数上的绝对优势。至乾隆朝，

画院始以"画画人"作为宫廷画家的统称。[9]清代画院画家多来自江南都市——苏州及扬州，亦有来自嘉定、南京、常熟、无锡、镇江等其他一些南方城市的。这些画家并非如前人所假设的那样，先学画于宫廷，后将画院的画风带回南方城市。事实上，这些江南的画家在很大程度上构建了所谓的宫廷画院，进入画院时，他们不但已具备了精湛的绘画技巧，甚至还将他们所熟悉的城市绘画题材引介到画院的创作中。他们在宫廷中的工作与他们在各城市的工作并无本质上的不同：均是根据顾客的需求或雇主的定制，为特定的场合或用途绘制高品质的、具象再现性的画作。

清代画家可通过在朝为官的乡人的举荐，经皇帝钦准而入直宫廷。获得皇帝本人青睐则是进入画院的另一途径。康熙、乾隆两帝久享国祚，均曾六度南巡，每次必至江南城市。[10]当地画家因而有机会选其佳作敬呈天子，如符合上意，即会被召入内廷，于画院行走，有的还会被委以专门的绘画任务。浙江画家金廷标（据记载其活动约始于1750，卒于1768）就是一例。金廷标出身绘画世家，杨伯达谓"金廷标借乾隆南巡（大约为1751年乾隆第二次南巡时）敬献白描（即纯用墨线勾勒，不加色彩与渲染的画法）罗汉图，深得天子喜爱，命于如意馆行走"。[11]此后，金廷标一直供奉于画院，最终殁于北京。另有一些宫廷画师则是在宫廷供奉数月后返回原籍，有的或因其画作不能令皇帝满意，有的则是因为完成了特定的绘画项目。乾隆时期的苏州木刻版画中，有采用西洋透视的画作（见图3.1、3.2）就有"前内廷供奉"的署款或印章。[12]

前一章已经提到，顾见龙原籍江苏太仓，后寓居苏州城外虎丘旁的娱乐区。从传世的画作判断，顾见龙是位多才多艺的画家，擅长人物、故实、春宫、祥瑞、肖像等各类题材。1662年前后，顾见龙被授予祗候职，供奉于康熙内廷。[13]此时，画院尚未成为定制，画家多是奉诏入宫完成特定的绘画项目，授予宫廷画家以固定的品秩是稍晚的制度。在宫廷服务期间，顾见龙也为官员画像，据说，

清初出仕新朝的著名士大夫钱谦益（1582—1664）在京期间还曾与顾氏有过交谊，请顾氏为其临摹著名肖像画家曾鲸（顾氏曾学画于曾鲸）原为南京小朝廷的福王绘制的明代诸帝像册。[14]顾氏供奉于内廷前后近十年，后乞归返回苏州，继续以绘画维生。

　　另一位穿梭于江南城市与京城画院的画家是徐玫（活跃于1690—1722，卒于1724）。徐玫在苏州时已有画名，擅长各类题材，春宫画册为其中一种，今仍有一本传世【图2.3】。仅有款字或印鉴的徐画通常被疑为画坊之作，但就这件作品而言，作者当属徐玫无疑，因为此画在描摹女性方面，与现藏大英博物馆的一幅描绘天女舞蹈及散花的画作有诸多相似之处，后者带有较可信的徐玫款署。[15]另外，春宫册页上通常不留画家款字，至多有画家印章。画坊画家顾见龙与徐玫现存作品中印鉴较为可信的春宫册页以及一套带有冷枚印章的册页（虽然创作时代可能略晚，但作品本身品质极优），都清

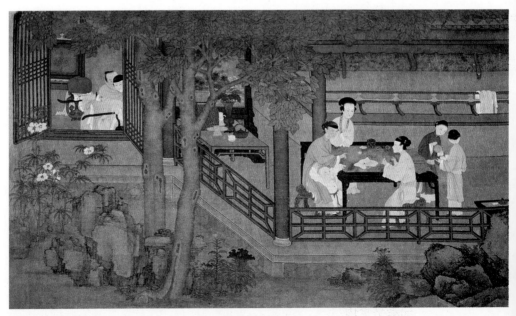

图2.3　**徐玫　家庆图**　八开春宫册页之一　绢本设色　41.9厘米×72.4厘米　瑞士尤仑斯基金会（Collection of Guy and Myriam Ullens Foundation）

楚地表明，这一画类已跻身画坊画家可为其主顾提供的上乘画作之列。徐玫曾应诏与其他画家、督管等十三人一齐绘制庆贺康熙皇帝六十寿诞的《万寿图》，这套两卷本的长卷最终于 1716 年告竣。[16] 徐玫的创作活动一直持续到 1722 年，是年，他绘制了一幅手卷，描绘王时敏的第八子王掞披览经史、赏玩书画的情景。[17] 在此之前，1692—1695 年间，徐玫还与王翚等数位画家合作过山水花卉册页，并参与了画院一件大型合画画卷（无纪年）——描绘各式禽鸟、杨柳、桃花、游鱼等。[18] 单单这些作品便足以证明徐玫这类画家擅长多样的题材。

满族皇帝及其近臣延揽宫廷画家的条件乃是画家具有高超的具象再现技巧，如前所述，某些宫廷画家不但擅长肖像，还工于人物、宫室楼阁等各类不同的题材。全面的绘画技艺使画师易于融入群体合画的任务，比如图绘国朝盛事，为皇帝、后妃及王公大臣绘制肖像，或制作精美的装饰画及祥瑞画。事实上，这类画家也在用同样的一套绘画本领在城市画坊中谋生，绘制普通顾客所需的图画，制作本书所关注的这类商品画。宫廷与城市画坊基本上均要求画家采用具有写实效果的画风，尤其应善于形象地传写某些特定的思想理念与情感（吉祥的，喜庆的，挑逗意味的）。一如正统山水画家或文人墨梅画家知晓文人精英文化的象征意涵，这些画家也必然对城市世俗文化中的象征系统了然于胸。文人画与世俗画这两套在画法、视觉图像与表达技巧方面迥异的绘画系统，很可能同时被引入了宫廷画院，并在那里确认了它们各自的价值，用于不同的情境，服务于不同的绘画项目。

清初肖像画家中的翘楚禹之鼎，是往来于江南城市与宫廷画院间画家中较早的成功范例，他和顾见龙一样，在我们当前所论的世俗画的形成过程中发挥了一定的作用。1660—1670 年代，禹之鼎已经是享誉扬州的肖像画家，获得了很多名士的资助，在朝野颇具声望的名士王士祯（1634—1711）便是其中之一。凭借这些人脉关系，

禹之鼎于 1680 年代初迁往北京继续以画为生。作为一位多才多艺且画艺精湛的画家，禹之鼎虽特长于肖像，但所擅的题材却不限于此。禹之鼎不算严格意义上的宫廷画家，他的私人客户主要来自各部的官员，他本人也在朝中任职，虽官位低微。[19] 不过，他确实参与过一些宫廷绘画，还曾暂住于康熙皇帝钟爱的离宫畅春园。[20] 他于 1691—1696 年春返回江南，参与了更为丰富多彩的事务，譬如为大型的舆地汇编绘制地图与图表。再返京城时，他已声名日隆，不断应邀为朝中显贵绘制肖像。此间作品多有传世，1709 年描绘满大臣达礼的《西郊寻梅图》【图 2.4】可算其中的代表作。禹之鼎的构图立意出自经典，画中达礼一如传统诗人，隆冬踏雪出行，寻找象征春信的第一枝梅花。为了呼应这一绘画主题所蕴含的诗意，禹之鼎选取了特定的风格样式——借用以诗意画著称的 12 世纪宫廷画家马和之的山水画样式来营造背景。这幅借用了多重文学典故（或其他一些艺术手法）的肖像画是深受文人士大夫青睐的一类绘画的绝佳范例，也正因如此，此画不同于大多数本书所讨论的绘画。

北上的另一位扬州画坊画家是袁江（约 1670—约 1755）。以宫苑山水与园林画见长的袁江，本不属于本书考察的画家类型。但他仍值得一提，一是因为他曾往来于江南与北京之间，二是因为他的绘画使用了大量借鉴自西洋的视觉幻象技法，并将之与宋代画院的山水宫室构图传统相结合。1720 年代初，他游于京师——一份年代较早的文献谓其曾供奉于雍正朝画院，另一则记载则指出他任职的地点是设于皇家园林圆明园“养心殿外”的造办处。但学界对于他是否任职画院尚存争议，因为袁江传世画作中并未发现带有“臣”字款的画作，他的名字也不见于宫廷档案或其他宫廷绘画的著录。[21]

不过，新近公布的一大批雍正画院无款的佚名画作——其中不少画作为雍正皇帝像——却可以解决这一争议。这批作品构成了雍正朝院画的大宗。袁江的确有可能是供职于圆明园养心殿外的画家

图2.4　禹之鼎　西郊寻梅图（满大臣达礼像）　1709年　轴　绢本设色
129.8厘米×66.3厘米　故宫博物院

之一，在雍正皇帝最常驻跸的圆明园（这一点将在下文详述）中，袁江与其他画院画家联袂作画，他们不在画作上署名，并力争采用统一的绘画风格。其中一些人物画，人物往往被置于结构清晰准确、富于空间感的建筑中，这正是袁江最拿手的。[22] 诚然，我们既不能轻易地从这类画中辨认出袁江的个人风格，亦不能从中察觉出任何画家个性化的笔迹。[23] 参与这类特制性绘画任务的画家或自愿或被迫地隐藏个人的艺术特点，屈从于帝王的意志——皇帝并不关心画家的个人风格问题，对他来说重要的是，在有臣仆、后妃相伴的场景中，他的形象应最突出、最醒目。

袁江晚年返回扬州，并在当地画坛占据一席之地。袁江创作生涯的后期，及其近传弟子袁耀（亦为家族中的晚辈，可能为侄辈）活跃的时期，恰逢扬州八怪画家在画坛崛起。我想再次提请注意的是，这两支绘画群体在风格上的分野既不能采信正统画史所谓的雅俗之别，亦不能简化为原创的天才画家与因循守旧的摹古派的两极化对峙。如若不以个人笔法为标准，亦不考虑题画诗或书法的魅力，有人或许会申辩，就创作题材的广度与创造性而论，袁江这位"院体"画家要比郑燮（郑板桥，1693—1766）一类八怪画家更伟大，郑燮创作的选材单调重复，仅限于墨竹或墨兰。至关重要的是，这两支绘画群体所要满足的功能不尽相同，所要迎合的主顾群的品味与欲望也不尽相同。

袁江的早期画作，1693 年的《宫掖夜景：仿郭忠恕》【图 2.5】，是说明上述观点的绝佳例证。画面所传达的诗意，几乎可与南宋院画媲美，这恰是画家刻意追求的效果。画面的前景，一座皇家宫殿临湖而建，宫墙的一角立着一块造型别致的巨石。如若放大画面的局部，观画者会发现画家的勾勒线描以及楼阁的构造不仅工整谨严（这都是"界画"的基本要求），甚至带有书法运笔的波折，富有生趣。湖对岸另一巨大的宫殿及其院落或许就是皇帝的深宫。较近处的宫室内，灯火通明，奴仆列队恭迎于门前，他们似乎正注意着什

图2.5　袁江　宫
掖夜景：仿郭忠恕
1693年　轴　绢本
设色　153.7厘米 ×
66.3厘米　Oscar L.
Tang Family藏
©The Metropolitan
Museum of Art

么。这个问题的答案隐藏在画面左上的远景——湖的对岸，一位嫔妃在侍女的伴随下，刚刚下船登岸，她必然是深夜奉命前来陪伴皇帝的妃子。如前所见，市坊画家的作品总是加入了叙事的情节；画评家对故事画的不屑一顾也是世俗画家受到贬抑的原因之一。

李鱓（1686—约1756）虽不属本书所论的画家类型，然也符合往来于江南城市与北京的模式，成为该模式及其所呈现的社会地位与绘画风格流动性的又一位代表。[24] 李鱓为江苏省举人，绘画初学正宗派的山水，因康熙六十寿诞时进献诗册称旨，钦准入直皇宫。供奉内廷的十余年间，李鱓可能于南书房及画院两处供职，并从传统派大师蒋廷锡（1669—1732）处习得了传统的花鸟画风格。1723年，雍正皇帝即位后，李鱓南下返回扬州。乾隆朝时，他再次获得天恩，于1738年赴任山东。四年后遭罢黜，李鱓回到扬州，遂以"不拘绳墨"的破笔写意风格名满扬州，但同时，仍然继续使用他早年习得的绘画技巧，以此创造令时人满意的绘画。他被后人列入扬州八怪。

在北上京师寻找新的赞助人或求取画院职位的江南画家中，也有不少人一无所获，失望而归。除了前述的袁江，石涛（1642—1707）、华喦、罗聘（1733—1799）也都如此。华喦于1717年抵达北京，因举荐而获得官职。但由于品秩低微，他的绘画并未在京城造成声势，随后便折返杭州。罗聘曾三次由家乡扬州北上京城，获得达官显贵及京城文坛的认可。但与显贵和文士的交谊与所得庇护并未转化为经济上的成功，晚年的罗聘返回扬州时，一贫如洗。[25]

张氏，扬州美人与满族朝廷

在宫廷画院任职的江南小画家中，张震格外值得一提。通过整理零星的史料线索及其画作，我们大致可以勾勒出张震及其子孙三代组成的活跃于画院内外的家庭绘画作坊的概貌。这一张氏家族绘

画作坊至少延续了三代以上，此个案值得更深入的研究。关于中国画家吸收借鉴西洋绘画艺术、女性图像中的色情意涵等议题，都将在随后的相关篇章中做详尽的讨论。将张氏家族的绘画放在艺术史的框架内来解读，也可以为理解清代绘画史中更为宏大的论题——满族统治者对整个汉文化，特别是江南通俗文化乃至色情文化的既赞成又排拒的矛盾心态（ambivalence）——提供新的思路。[26]

　　张震的生卒年已不可考，但他应活跃于 18 世纪的头几十年，即康熙朝的中后期，甚或雍正初年。张震已知有两幅作品传世，其中一幅是带有画家署款及两枚印章的美人画作品【图 2.6】。[27] 以由外而内的观看视角描绘坐于窗前的女性是较为常见的构图手法，而这里画家却运用不同寻常的图式来传达这类图像中常见的情色刺激：画中女性似乎出于保护地试图按住雌猫，可雌猫提起前爪，龇牙发出嘶嘶的低噪，尾巴蜷在身体的一侧；窗外湖石上的雄猫伸展尾巴，似乎在嗖嗖地摇着，它目光的焦点恰是室内的雌猫。与雄猫专注的凝视相平行的乃是假想的观画者对画中女性的细审，观者的凝视将画中女性转变为情欲的对象。在今日的画史中，张震虽不着一名，但据唯一的相关记载，他在当时却以善画猫狗而名噪一时。[28] 这一画作表明，张震不但具备城市职业画家绘画技艺全面、兼擅多种绘画类型的创作特点，亦能将专精的绘画技艺稍作调整以适应流行的美人画题。也正是这些绘画技巧，使得城市画家中的翘楚或幸运儿有机会进入宫廷画院。这条记载亦提及张震及其子张为邦均曾供奉于画院。相较于通常的院画作品，上述这幅画作的意象似乎稍显简略，画法亦不够精细，呈现的应是画家在扬州时期的创作特质，极有可能绘制于画家进入宫廷之前。另一则记载则表明，张震之子张为邦，亦曾于康熙末年或雍正初年，即 1720 年代初供奉于画院。自 1736 年始，即乾隆即位的次年，张为邦应诏与其他三位画家一道，供职于圆明园内的"古玩片画室"。[29] 著录中记有张为邦与郎世宁合作的一系列作品，其中年代最晚的一幅作于 1761 年。

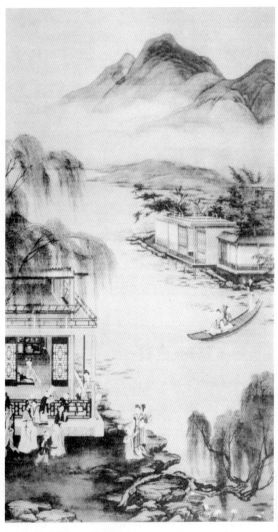

图2.6　**张震　宫娥与双猫**　轴　绢本设色
145.4厘米 × 63.5厘米　私人收藏

图2.7　**张为邦等　水榭宫娥**　轴　绢本设色　沈阳故宫

　　张为邦与另外三位宫廷画家合画的作品中，有一幅描绘了宫中女子在水榭内游乐及泛舟于湖上的消夏场景【图2.7】。此画虽无年款，然具有强烈线性透视效果的楼台界画及仿焦秉贞式的宫中仕女（见图3.9、3.10）则暗示，这幅画作的绘制年代应在康熙朝晚期。郎世宁于1715年进入宫廷画院，其典型的画风或正隐含于这幅画中带有的

强烈的西洋绘画因素：运用线性透视抑或灭点透视，将观画者的视线引向微暗多影的室内空间，进而穿透退入画面左侧楼阁内更深处的空间。我们无法确知张为邦具体负责画面的哪一部分，但极有可能是画中的楼阁，因为界画（以"界尺"为工具画楼阁的方法之一）是其父张震的另一特长，张为邦理应继承了其父的画艺专长。

现存的文字记载中并未提及 1736 年前张为邦（或其父）与圆明园的关联，但极有可能的是，康熙末年他们均与圆明园有着一定的联系。支持这一推测的证据，是一组纪年大致可考的、以所谓的"张家样"描绘女性的图画，这里所谓的"张家样"大致为扬州地方风格的变体，但其创作地点则在圆明园无疑。

这座位于京城西郊的宏伟皇家园林是雍正皇帝最爱的行宫。1709 年，康熙皇帝为当时还是皇子的胤禛营建此园，自 1723 年胤禛继承大统始，便着手扩大和增建这座园林。是年，雍正还在圆明园内别立一所"外设"画院，以对应设在紫禁城养心殿内的画院。[30] 设置两所画院，与其他亦分为两班的内廷职能机构并无二致，透露出皇帝欲交替驻跸两座宫殿的意图。尔后，雍正又将内朝设在圆明园中，常住于此。雍正皇帝忌惮儒家卫道士可能将其深居宫苑的私好指控为耽于隐秘的逸乐生活——如传闻所称，紫禁城内对帝王内帏之事的严格规范在圆明园内早已弛禁[31]，因而，雍正皇帝抓住每一个可以彰显自己勤政形象的机会，甚至在自己书桌后的围屏上写了"无逸"两个大字！[32] 然而，在下面的论述中，我们将通过在历史背景中解读绘画及其题跋的方法来检验满族皇帝的主张，进而揭示雍正及后嗣乾隆的私生活与他们公开标榜的道德形象究竟存在几多差异。近年来的研究业已表明，满族皇帝一面构建其儒家君主的形象以应对汉人，一面又扮演其他的形象来迎合庞大帝国内部的其他文化的臣民，与此同时，他们又始终超然于所有这些文化之外。[33]

一幅高约 2 米的巨幅挂轴【图 2.8】描绘了圆明园内的雍正皇

图2.8　**佚名**（可能出
白张震或张为邦，或
其他画家）　**雍正行
乐图**　轴　绢本设色
206厘米×101.6厘米
故宫博物院

帝，这可能是前文提到的雍正朝画院创作的诸多无款合画作品中的一件。此画属于构图精巧的行乐图，字面上，行乐图为"描绘享乐的图画"之谓，但特指描绘身处游乐之事中的人物的肖像画；就帝王行乐图而言，其实际上是表现权力与财富的图像。在这幅画中，雍正皇帝占据前景部分，身着儒生衣冠，端坐水榭之内，他的视线由手中的书卷转向窗外的美景。画面的左边，他的一位嫔妃及随侍立于回廊内，另外三位妃子则站在远处水榭的回廊上，她们凝视着嬉戏的男童与女童。更远处，越过溪流的对岸有一双仙鹤，它们身后的月洞门则通向另一个院落，在这里，我们可以窥见院落中花架上放着一盆灵芝。整个画面布满了各类带有长寿与吉祥寓意的象征符号，频繁使用的穿透式的构图手法（see-through composition）（将在下一章中论及）则有助于将观画者的视线不断地牵引到画面的纵深处。

如果观察得更细致些，就能发现画中一些更为微妙的信息。画面左下，踞于嫔妃身前地面上的黑尾白猫似乎正注视着一对白鼠，但这一切又全都收入画面更下方藏于松树后、探出一半身子的黄色花猫的眼中。这一母题复现在画面的中景处，即三位嫔妃的脚下：她们右侧回廊上的一只白犬正望着格子栏另一侧的白犬，这只白犬正急切地立起后腿跳上栅栏。成双成对的宠物大致可以被解读为殷勤的男性追求婀娜的女性（若将画中一双仙鹤的姿态做类似的解读，这一模式甚至也同样适用），它们作为画面的亚主题，成为画中皇帝及其妃子关系的注脚。不过，画中的皇帝独坐水榭，与其嫔妃不居一处，彼此之间亦无眉目交流，以此凸显合乎礼仪的帝王形象。成对的动物图绘模式与张震那幅构图简易、稍嫌平淡的美人画中的双猫相呼应（见图 2.6），由此可见两幅画作间的相关性。

两幅画作间更为紧密的关联乃是对女性及其服饰的描绘。在张为邦与他人合作的画幅中（见图 2.7），女性（可能由其他合作的画家主笔）一律采用传统的如杨柳般纤弱无骨的身体与鹅蛋脸的样式，

如下一章里将讨论的，这一传统由略早的北方宫廷画家焦秉贞（约活跃于 1680—1726，见图 3.9、3.10）及其弟子冷枚（约 1669—1742 之后）创建。《雍正行乐图》中四位女性的形象则与此不同，她们的身体更具有实体感，刻画得更为真实，不复追求柔美的效果。她们的五官也显得更加舒展，相形之下，以高额头与长下颚为特征的焦冷式女性的五官则集中在面部的中央。雍正妃子双目的位置稍稍靠上，眼形亦更加细长，嘴唇则愈加丰润。她们更接近成熟的女性，也显得更为真实。与此相比，焦冷式的女像则显得矫揉造作，全无感性之美（sensuality）。既然张震画中的女性具有上述的特质，我们便可推测《雍正行乐图》中的女子出自张氏父子之笔，抑或由二人合作完成。另一种可能的假设是，发源于扬州（可能受到地方风格的影响）并在之后传入宫廷的张家美人画风格，与传统的焦秉贞和冷枚的北方样式相对峙，甚至有取而代之之势。女性意象（imagery of women）日渐诉诸感官；在随后的章节中，我便将用女性意象一词来讨论更为露骨的色情绘画。

此外，《雍正行乐图》中四位女子的着装既非传统宫中仕女画中的古装（大致以唐宋服饰为基础），亦非清代后妃及宗室女眷实际所着的（或至少是符合规范的）满族朝服样式。确切地说，她们的服装实以江南上层汉人女子的时装为样本。[34] 她们极可能就是汉人女子：清代皇帝及宗室均可在皇后及正室之外，任意从汉、满、蒙等各旗旗人中挑选侧室。[35] 康熙皇帝便有数位汉人嫔妃，据说晚年还格外恩宠她们；雍正皇帝也有汉人嫔妃，画中这些女子就极有可能是其汉人妃子的写照。[36] 然就礼制而言，她们本不应着江南流行的汉人女装。满人为了保持其文化的纯粹性，自立国始便严禁满人着汉服，此后的数位帝王不断强化这一禁令。康熙皇帝甚至在紫禁城入口挂起一道铁牌，禁止着汉装的女性入城。[37]

那么现在的问题是，这幅画是真实地再现了历史事实——画中的衣装即便为满族皇帝明令禁止，却仍有可能掩藏于圆明园这样的

深宫禁院之内——还是完全出自画家的想象？乾隆皇帝的诗句"不过丹青游戏，非慕汉人衣冠"，对后一种可能给予了肯定。[38]单国强赞同乾隆的观点，认为此画所关涉的问题不过是审美意趣，"仕女画这一绘画类型的传统便要求强化女性的婀娜（feminine），画面也要具有悦人的美感。由于旗装过于单调简朴，无法满足仕女画应表达女性婀娜风韵的要求。……由此，画中女子着汉装也就成为宫廷仕女画的定制"。[39]然而，乾隆皇帝的诗句或许不过是为了讳饰自己及其皇考雍正耽溺声色之大不韪。

　　在另一幅画中，雍正皇帝则命画家将自己安排在一群身着江南汉装的妃嫔的簇拥之下，通过绘画的意象（imagery of painting），皇帝借用晚明以来戏曲及小说中流行的才子佳人主题来表达自己的浪漫理想，这种理想，哪怕是皇帝，也难以企及（至少在理论上），但也因此而更加令人神往。巫鸿根据各类皇帝与江南名妓风流韵事的传说，评论这类清宫女性绘画作品，"证明满族君主不但有可能纵容（这类故事）的滋生……他们甚至早已和汉人美女谱出了'恋曲'"。[40]这一观点颇具说服力，尤其鉴于雍正热衷扮演种种不同的角色，并命宫廷画家绘制其身着汉装及西洋服饰的各式肖像；此外，雍正还是亲王时，便在其父统治的后期参与了《十二美人图》屏风（见图 2.9、2.10）的制作。[41]

　　而另一方面，与汉人美女的恋情一旦付诸实践便可能引起不少麻烦。雍正继位最主要的竞争对手是胤礽，他虽最初被立为太子，却于 1708 年被康熙废黜，罪名之一便是道德败坏，趁随扈南巡之机，在苏州及扬州蓄买汉人童男、童女，作寻欢之用。1703 年，康熙派心腹至江南等地暗访胤礽所为，汇编而成的密奏表明胤礽早已劣迹斑斑，远超康熙皇帝的想象。胤礽及其满汉党羽不但一直奴役、猥亵汉人幼童，更恣取国帑作声色犬马之用。[42]康熙对扬州所怀的特殊忧虑，不仅针对其子嗣，亦针对自己。他总是将扬州这座城市和江南穷奢极欲的生活联系在一起，6 世纪的隋炀帝便沉溺其中不能自

拔，在 1705 年的一首诗中，康熙明白地写道："长吁炀帝溺琼花……莫遣争能纵欲奢。"[43] 康熙皇帝的这一忧惧有其历史根源：1655 年，顺治朝时，官员季开生上疏谏言，弹劾某官吏"奉上日往扬州买女子"，并声称既然扬州（这里曾是抗清的大本营）频受"贼氛"，"这可能会引起当地百姓的不满"。[44] 虽然顺治极警惕地声言此事毫无实据，但据季开生因上奏此事而被革职的结果，我们可以想见，自此之后，对宫廷中越制妄行之事，百官必然噤若寒蝉。总体而言，这些零星的证据表明，宫禁之内对明令禁止的汉女与汉装的祖训已日渐松弛，甚至还有些欲拒还迎。对北方的统治者而言，由张震父子引介入宫廷的美人画类型必然散发着扬州特有的危险却又诱人的颓靡气息。

另一件展示了张氏画风与雍正及圆明园关联性的作品是一套十二件的巨幅挂轴，曾有论者认为画中所画人物皆为雍正皇帝的妃嫔，这里刊选了其中的两幅【图 2.9、2.10】。这组挂轴的尺寸与前述之《雍正行乐图》大致相仿：高约 2 米，宽约 1 米；而且，与《雍正行乐图》一样，均属于雍正皇帝偏爱的大型匿名合画画卷。画幅中"再现性"的款识印章，看似是对画中所描绘之画卷或屏风上原有的题跋或印章的摹写，实则是由还是雍亲王时的胤禛直接于画上题写和钤盖的，题跋或印鉴中包含着他皇子时期所用的字号；同时，这也表明这组作品创作于 1709 年康熙赐圆明园给雍亲王至 1723 年雍亲王继承大统之间，尤其可能在这一时段的后期。画中楼阁、桌椅、草木及侍女的画法特征与前述《雍正行乐图》有诸多相似之处，表明张震或张为邦，甚或二张同时参与了这组画屏的创作。其中的一轴甚至也描绘了坐于月洞窗前的女性低头凝视双猫情意缠绵的主题（见图 2.9），对猫的刻画也透露出与张震美人画的风格关联性（见图 2.6）。

1986 年发现的一份档案提到这一套作品曾于 1732 年重新装裱，这揭开了这套作品的真正性质以及原来悬挂的位置之谜。这则记载

图2.9—2.10　**佚名**（可能出自张震或张为邦，或其他画家）　**十二美人图**（以前误作雍正十二嫔妃）　轴　绢本设色　单幅184厘米×98厘米　故宫博物院

将这十二幅画作称作"美人绢画"，清楚地表明它们并非肖像画，而且，最初是装裱成"围屏"的形式，置于圆明园内雍正最常驻跸的深柳读书堂内。1732 年，雍正传谕为其特制木卷杆以便收藏。围屏一类的屏风原用以掩蔽皇座或床榻，如今在紫禁城内的复原房间内仍可见。[45] 人们可以想象当年的情景，坐于椅上或斜倚在榻上的雍正，为真人大小、刻画惟妙惟肖、置身于富丽堂皇庭院中的江南汉

人佳丽所簇拥，这种不合乎礼制的情境，连皇帝也无法企及，只能以这种方式实现。《十二美人图》以十二幅的规模被环置在特定的地点，占据了皇帝的主要视野范围，这种写实主义的描绘手法及几欲乱真的空间效果，说明《十二美人图》应已非常接近18世纪中国虚拟现实类绘画可达到的高度。

张家与宫廷的关联并没有在张为邦一代终结——数份清代档案将张为邦之子、张震之孙张廷彦，列为人物与宫室题材的专家，至迟于1744—1768年间供职于乾隆朝画院。[46]相关的传记谓其为扬州人，这可能泛指他的祖籍，亦可能是指他的出生地，甚或表明他在那里度过了人生的大半光阴。不难想象，张氏一家在数十年间，穿梭于政治中心与经济中心两地，他们的赞助人上至京师的皇帝，下至家境殷实的扬州市民。

张氏一族中较年轻两代的张为邦与张廷彦的署名画作，尚有不少藏于故宫博物院，但均属于通常所知的院画范畴，故而不在本书的讨论之列。[47]

然而，在张廷彦的存世画作中，有一件行乐图，歌颂君临一切、全知全能的乾隆皇帝。画中，坐于深宫的乾隆望向窗外的院落，但他并未锁定某一具体的对象，因为庭院中除照料花卉或搬动古琴的仆人外别无他人，那帝王特有的凝视可以达到画面的最远处，而这个画中的世界恰恰象征着帝王所拥有的天下。[48]然而，在张廷彦的画院同侪金廷标的一幅构图相近的行乐图中，画意便不复如此暧昧（张廷彦与金廷标的行乐图上都有画家的名款：乾隆即位后便恢复了画院画家署名的旧制）。

金廷标、郎世宁、王致诚：乾隆及其后妃像

金廷标的《乾隆行乐图》【图2.11】与张廷彦的行乐图一样，将乾隆布置在画面的左上角，由此整个图绘空间中的美妙事物都能

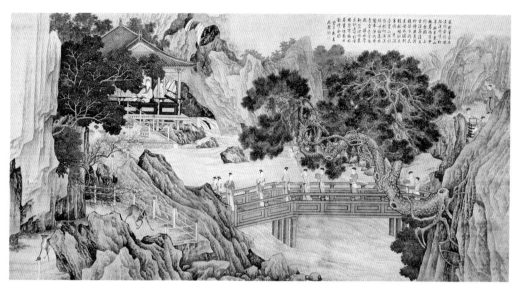

图2.11　**金廷标**（可能与郎世宁合画）**乾隆行乐图**　卷　绢本设色　167.4厘米×320厘米　故宫博物院

尽收于乾隆眼中。相形之下，在《雍正行乐图》（见图2.8）中，皇帝的凝视对象并非后妃，而是水中的莲花，如此一来，形成了较为分散、松弛的构图。但在金廷标的画中，皇帝的目光却集中于三位贵妇，她们及其婢女与侍从由画面右上方的深谷中穿出，这一行进的队伍贯穿了整个画面空间，三位女士则位于画面中央的木桥之上。与《雍正行乐图》相似的是，她们也身着汉装，如前所述，乾隆皇帝试图将这一细节轻描淡写为"丹青游戏"，其实，前文所引用之诗句正是出自这幅画作的题诗。诗句中传达的"免责声明"显然与乾隆制定的官方政令相一致。罗友枝写道："18世纪以来，清初满族统治者对'族群纯粹性'较为宽松的政策最终被日渐加深的、维护满族独特性的焦虑所取代。……乾隆皇帝想要的是'各族能各安其俗'。"不断强化的政令实为应激的对策，"满族旗人的满语水准急遽下降，满族的服饰与风俗也日渐为汉地的传统所取代。……乾隆皇帝对维系满族族群性的关切……无疑有助于巩固严

禁满汉通婚的祖训"。[49] 然而，我们仍不免要怀疑这官方的政令是
否敌得过汉文化，抑或汉装佳丽的魅力，至少，这些政令对宫廷及
圆明园的世界而言毫无约束力。乾隆皇帝对江南文化的矛盾心态一
如康熙与雍正二位先帝，正如孔飞力（Philip Kuhn）所言，是"既
被吸引又心存抗拒"。民间传说乾隆在南巡期间曾微服出游，频繁
出入于各城市的青楼妓馆，与名妓频传韵事。但同时，孔飞力也指
出，乾隆也像他的先辈一样，认为江南代表着"堕落与汉化。江南
的颓废文化葬送了被派往那里的优秀官员，无论他们本人是旗人还
是普通的汉人"。[50]

　　乾隆大多数时间都耽溺于圆明园中的逸乐生活。传教士画家王
致诚（Denis Attiret，1702—1768）自 1738 年进入宫廷之后，便一直
随驾在圆明园及紫禁城内作画，他对乾隆在圆明园内的生活自然所
知甚详。下面一段文字引自他 1743 年致一位巴黎友人的信札：

　　　　皇帝一年中大致有十个月驻跸于此。这里距离北京城约
　　有十英里，在这里的每一天，我们都置身于各式各样的园林
　　之内。……皇帝及皇后、宠妃与随扈太监（在一个注释中，
　　他试图在中国人的姓名中，加上他们使用的"各种不同的尊
　　号，表明后妃不同等级的封号，不同的封号也表明了皇帝
　　对嫔妃的宠爱程度"）最常去之处，是由各式楼阁、殿宇及
　　花园组成的一处大型宫殿群落。……这看起来有点像苏丹的
　　后宫，每座不同的宫殿里，人世间所能想象到的精美之物应
　　有尽有，各式家具、陈设装饰、字画……但这里只有一位主
　　人，就是皇帝。这里所有一切都只为了取悦他一人。只有极
　　少的人能够进入这个迷人的宫殿，除皇帝及其后宫佳丽外，
　　还有太监、钟表匠及画家，他们的工作使他们可以出入于园
　　中各处。[51]

　　王致诚是参与设计与督竣圆明园西洋景的耶稣会士之一，这一由乾隆构思的建筑工程于 1747 年破土动工。王致诚本人还负责为乾隆的某些"苏丹的后宫"（seraglio）绘制壁画，其中两幅壁画的素描稿得以流传至今，画幅上的中文标题指明这两幅素描乃是为澄观阁（圆明园内的一处建筑，但位置已不可考）"东梢间"的东西两壁设计的壁画稿本【图 2.12、2.13】。随附的题签上写着（用法语）："弟兄王致诚画。此仅为画稿。这正是我们的艺术家进呈给皇帝的作品。若得皇帝钦准，他们就可以依稿绘制。"在中国的耶稣会士

图 2.12　**王致诚　女子挑帘**　纸本炭笔　19.7 厘米 × 9.9 厘米　法国国家图书馆（Bibliothèque Nationale de France）

图 2.13　**王致诚　女子写字**　纸本炭笔　19.7 厘米 × 9.9 厘米　法国国家图书馆（Bibliothèque Nationale de France）

将这些画稿寄给身居巴黎的熟人，后于 1890 年入藏法国国家图书馆
（ Bibliothèque Nationale ）。[52]

　　即便没有随附题签的说明，我们亦不难推断这两幅素描是为大
型绘画准备的画稿：通过掀起一角门帘或如其他表示绘画平面的标
记，观画者有机会一窥（或在想象中进入）门帘后的空间，这种构
图并不见于小幅的卷轴画，而数次出现于我们所关注的这类具有视
幻效果的、与真人等大的壁画或巨幅挂轴中。《十二美人图》中的
部分作品（例如图 2.9、2.10）便采用了这种构图形式，类似的如冷
枚和金廷标的一些作品（见图 3.13、2.17）；而传世中国绘画中最早
的此类画作应是禹之鼎 1697 年的一件画作（见图 5.18）。[53] 在王致
诚这位西洋画家的笔下，画稿中的女子身着汉装，脸像也具有中国
人的特点。其中的一位女子，　一手掀开帘子的一角，另一手则藏于
袖中，向观画者传递一种微妙的情欲诱惑（比照图 5.5 及相关的讨
论）。她身后的房间内放着两个鼓凳。另一幅画稿中的女子则坐于桌
前，身后的圆窗上嵌有竹槅，她停笔转身，似乎来访者或观画者引
起了她的注意。两位女子正当青春，又富于韵味，这大致是这位西
洋画家所能揣度出的最能迎合圣心的女子形象。只要我们试想此画
画成之后的效果，便不能不为圆明园此后的命运扼腕哀叹，先后历
经 1860 年英法联军及 1900 年八国联军的两次劫掠与焚烧，圆明园最
终沦为一片瓦砾。

　　我们再回到金廷标的《乾隆行乐图》（见图 2.11）这件作品，画
面右下角有一对梅花鹿，成年的牡鹿扬起鹿角，扭头直视后方的牝
鹿，显而易见地强化了皇帝投向三位女子的目光的意涵。就构图而
言，双鹿间构成的较短的对角线正好与皇帝及其妃嫔之间那条主要
的对角线相交。《雍正行乐图》中成双的猫、犬或仙鹤等亚主题在这
幅画中一变成为主角，一如张震美人画中的一对嬉猫。此类世俗画
及宫廷绘画均不多加掩饰地描绘顾客或帝王贵胄的期待之物——财
富与地产，倾慕他们的佳丽，能获取从豪宅到美妾的一切欲望之物

的权力。

　　据聂崇正推测，金廷标《乾隆行乐图》虽大半出自金氏一人手笔，且画上也仅有其署名，但画中人物的头像以及鹿的绘画手法则暗示西洋画家郎世宁亦参与了该画的创作。[54] 郎世宁传世的另一件鹿图系独立完成之作，它印证了聂崇正对《乾隆行乐图》作者身份的推断及我们对这一图像含义的解读【图 2.14】，据说此图也出自圆明园。这幅画中的牡鹿与牝鹿分别居于溪流两岸，站在开阔地带的牡鹿四足张开，头转向后方；牝鹿则半隐于秋林之中，仿佛在羞怯地触碰牡鹿投来的目光。乾隆的题诗宣称此画典出《诗经·鹿鸣》。[55] 然而，这不过是皇帝又一转移视线的戏法，试图掩盖画面真正的主旨——与上述的同类主题相似，牡鹿对牝鹿意志坚决的视觉关注，无疑在暗示一触即发的身体征服。因而，这里呈现的，乃是牡鹿与牝鹿、满族与汉族、性别与权力之间的错综复杂且不合礼法的游戏的又一遗迹，这也正是绘画、艺术想象以及现实中，皇帝及其后妃在圆明园内上演的种种游戏。

　　上述的讨论以猫为始，以鹿为终，论题的变化似乎恰好伴随着绘画生产场所的转移——由城市转入了帝王的皇宫。猫戏图可能由张震从扬州带入宫廷，但这一图绘意象中的色情意味相对较为隐晦，充其量不过暗示了一对猫之间发乎天性的玩闹。相形之下，在带角的牡鹿与牝鹿的画作中，牡鹿相较高大的体格、威严的雄姿、作为阳性象征的犄角等因素，则强化了画面的色情意味，并且隐含了强势男性对顺服女性的公然占有。在游牧文化中，大概在 11 世纪契丹辽艺术家的笔下，牡鹿的鹿角已被视为统治者权力与威望的象征，只有首领才拥有猎鹿的特权。女真皇族及其后裔满族帝王，尤其是康熙与乾隆两位皇帝，均保持了秋狝的习俗。[56] 早在清立国之初，皇帝便下令制作"鹿角椅"——这种用鹿犄角做椅背的椅子被视作身份的象征。[57] 鹿在中国的祝寿图中素来作为福禄的象征，但以成双成对的牡鹿与牝鹿象征两性关系的图像，却极少见于清代宫廷之外

图2.14 **郎世宁** 苹野鸣秋 轴 绢本设色 72.1厘米×30.8厘米 苏富比拍卖图
册（New York, November 29, 1993, no.79）

的画家为私人主顾所作的图画中。无论如何，以成对的动物（无论是猫或是鹿）来表现两性的相遇，不过是将两性的结合简化成纯粹的残酷占有关系。

清代的满汉关系本身就具有性别化的特质，表现为尚武的北方人对柔顺温和的南方人的侵略与征服，但早在乾隆朝之前，满族统治者转化满汉关系的策略已颇见成效，满人似从强暴者的形象一变而为仁爱的丈夫。然而，满汉双方都不会淡忘扬州历史上最为残酷的一次蹂躏——1645 年 5 月间那场骇人听闻的十日屠城。[58] 倘若我们对这些绘画及其含义的解释正确，那么当满族统治者以成双成对的动物来巧妙地图解他们与扬州佳丽或身着扬州衣装样式的美人的爱恋游戏时，他们的内心是否会对跨文化遭遇的残酷性产生点滴的共鸣？那么，当清代皇帝传令张家的三位画家，或早年在浙江吴兴以人物画为业的江南画家金廷标，甚或已经谙熟院画文化深意的意大利耶稣会士郎世宁，绘制或设计表现性与权力游戏的图像时，他们的内心又作何感想？对于这些问题，今人已难究其详，但这些绘画及其创作的情境却容许我们做出一种基于事实的想象（educated imaginings）。

金廷标与郎世宁共同完成的另一件作品，本质上与前述的画作属于同类主题，但表现手法稍嫌乏味，色情意味却愈加露骨。这件作品包括了两幅未著名的大尺幅画作，最初可能是张贴于墙壁的组画，描绘的是乾隆与他的皇后或某位嫔妃【图 2.15、2.16】。与此画类似的乾隆便服像总是将其美化为优雅的杰出人物，这组画作亦不例外：画中的两位人物扮作才子佳人，扮作文人的乾隆握笔凝神，倾慕地欣赏起自己曼妙的女伴。画家及赞助人的灵感应来自如钱谦益及柳如是（1618—1664）一类的佳偶。画中女子系程式化的美人，其五官特征、服饰、整体姿态虽有些微的新意，但大体承袭了张震引入宫廷的扬州或江南女子的样式。画中女子对镜梳妆，正将一支珠钗簪入发髻，接着或许还会将面前花钵中的兰花及康乃馨似的花朵

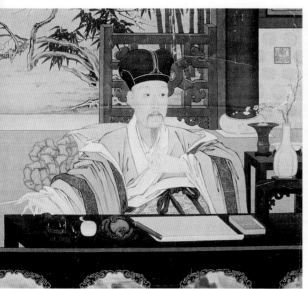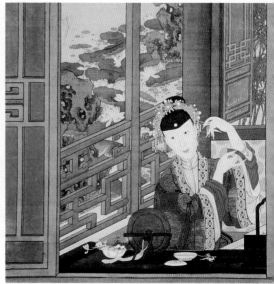

图2.15—2.16　**金廷标**（或与郎世宁合作）　**乾隆及后妃像**　挂轴对幅　绢本设色　每幅63厘米 ×
100.2厘米　故宫博物院

簪于鬓发。她似在为迎接圣驾而精心地准备着。乾隆坐于桌前，纸
卷摊开，举笔欲落，略有所思地瞟向临窗而坐的这位美人，她的浅
笑、微扬的蛾眉似在暗示她已意识到他人的注视。皇帝身后的窗外，
梅花盛放，而美人身后则是一塘莲池。借由这两位（假定的）艺术
家的精湛技巧和微妙构图，作为赞助人的皇帝的浪漫理想立即跃然
纸上，呈现为精美的图画。如前所述，这种浪漫故事甚至极有可能
为现实之事，但同时，皇帝却坚称此类画中的汉装美人不过是"丹
青游戏"，是画家的审美取向而已。

　　此画与《雍正行乐图》及《十二美人图》（见图 2.8—2.10）一
样，均未加画家署名，这绝非偶然。与半公开展示的政教类宫廷绘
画不同，这类能引人共鸣，甚或具有挑逗意味的图像乃是为了满足
个人的愉悦，通过画卷具象化理想中的故事；这些画作大致可为皇
宫之中的隐蔽之处营造一种尽在掌握的氛围。所有这类绘画均采用
巨大的尺幅，精细的绘画技巧，具有视幻效果的风格，目的就是为

了湮没艺术家的个人手笔及个性风格，避免在画面之上出现使人分心的题跋或显眼的印章，以确保观画者能直接感受超脱于绢帛之上的几欲乱真的图像。这些绘画的目的不在于激起观画者的审美与智力的回应，而是要唤起观画者的共鸣，达到移情的效果。

金廷标的另一件同类画作是巨幅挂轴《簪花仕女》（高逾 2.2 米)，画面左下角有画家的款署，但并不醒目【图 2.17】。画中女子肖似乾隆及其后妃肖像组画中的女子，唯身形更加纤瘦，双目愈加细长；她正将一支兰花簪入发髻，准备迎接她的情人。与《十二美人图》类似，她置身于指定的环境之中，但似乎不像皇宫内的寝宫，倒更像殷实之家侍妾的闺房。和上述的图像一样，这一画作亦旨在满足皇帝的幻想，让他能够领略百年前流行于江南，但如今却只能作遥想的由男子主导的才子佳人浪漫故事。

这幅作品的空间更为复杂精巧，构图因而较《十二美人图》更为引人入胜。我们的视线从女子所在的前景被带入其身后床铺所占据的空间；接着，之字形的转折后，我们的视线被带入室内的一隅，一个婢女正整理经籍与画卷，她右侧的桌上布列着各式古物，桌后的凹壁上则悬挂一幅山水画（此画本身具有的视幻构图创造了更为深入的空间)；最后，观画者的视线被引入画面最深处——窗外的庭院，庭院中呈漏斗形的丛竹再次将视线引向画面空间的最深处，从而避免了封闭式的构图，暗示存在更深入空间的可能性。

再次值得一提的是，画中所有的图像特征及相应的风格只服从于美人画的独特目的，而并不见于普通的人物画。当同一位画家在描绘不带有色情意味且符合儒家道德理想的女主角时，例如在金廷标的《冯媛挡熊》（描绘西汉时冯婕妤舍身救汉元帝的故事，皇帝在宫苑中遭遇熊的袭击时，冯婕妤立即挡在皇帝身前）【图 2.18】，画家则会采用传统的技法，绝不刻画具有视幻效果的空间或其他一些具有视觉诱惑力的图像要素。除此之外，《冯媛挡熊》一画的尺幅也相对较小，并以水墨淡彩之法绘制于更具艺术特质的宣纸之上，而且

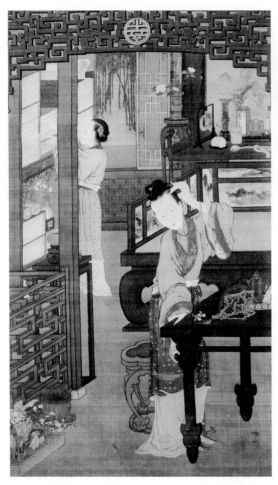

图2.17　**金廷标　簪花仕女**　轴　绢本设色　222.7厘米 × 30.7厘米　故宫博物院

图2.18　**金廷标　冯媛挡熊**　轴　纸本设色 149.4厘米 × 75.6厘米　故宫博物院

画面上也布满了皇帝的题跋与印章。相形之下，金氏的《簪花仕女》则以巨大的尺幅，写实的手法，刻画与真人、实物大小相似的人物及器物，创造了一个宛如通向某一真实空间的入口。镂花的门楣标示出画面的平面（picture plane），与此相似，方折的围栏则由画面的左下角延伸入我们所处的空间，这进一步支持了我们的解读。这两类绘画间的差异并非是单纯的绘画风格问题，这些差异从根本上将

绘画区分为不同的种类，这些不同类型的绘画给予观画者不同的体验，也为不同的观画者宝爱。有关这两类绘画间的类似差异，第一章中已有所论及，其他的一些差异将贯穿于全书，倘若不能明确地意识到辨明这些差异的重要性，本书也就会缺乏重点或目标。

如前所述，来自浙江的江南画师金廷标，在被延揽入宫廷时，不但掌握了流行于江南市镇的某些绘画类型，而且也熟知当地的绘画风格与图绘意象的全套宝库。然而，在画院中，他通过与郎世宁等画家的合作，成为完善画院视幻主义绘画的一分子。所以，他能够糅合江南与北方两支绘画传统，创造出一种格外撩人的美人画类型：既能赋予画中女子以江南女子的魅力，又能在"院体"的绘画手法中加入视幻主义的技法，最大限度地发挥出两支绘画传统的长处。最终，金廷标实现了发端于张震父子的绘画风格的融合。

若稍稍回顾前面的论述并展望后面章节的内容，我们会发现其中包含着一种模式——这是本书研究与写作中的意外收获。满族皇帝之所以延揽江南城市画家进入画院，似乎是因为这些画家掌握着生动再现江南／扬州色情文化在内的全套图像库以及绘画技巧，这对满族皇帝具有难以抗拒的诱惑力。如后面章节将论及的，1660 年代，康熙皇帝在诏令苏州画家顾见龙（在此之前，顾氏或许已经是一位以春宫画著称的画家了）为其绘制肖像之余，假使我对绘画风格的归属判断正确，他还要求顾氏为晚明著名的狎亵小说《金瓶梅》创作一系列的插图。稍后，于 1680 年代，康熙皇帝又延揽了扬州写真大师禹之鼎入内廷作画，在以江南园林为蓝本建成的畅春园中，禹之鼎为康熙创作了包括美人画在内的类型多样的绘画（见图 5.16、5.18）。禹之鼎是否也参与绘制了上述那类为色情游戏烘托气氛的绘画呢？此外，康熙（或其代理人）又延揽了张震，张氏父子在画院的活动甚至延续到雍正时期，并深得雍正皇帝的喜爱，因为不少雍正帝的行乐图都与张氏父子的人物画风格有关联。乾隆朝之初或更早，张为邦已开始在设于皇宫之外的圆明园画院作画，一组为

雍正钟爱的庭院深柳读书堂的围屏，便可能是张为邦及其画院同侪（他的父亲或也在其中）的创作之一。我们由此可以推测，乾隆也同样青睐来自浙江的金廷标，前面已经提到的金氏画作便极有可能是为乾隆在圆明园内的私人飞地（或依王致诚言，乾隆的后宫）所作。此外，某位佚名的乾隆朝宫廷画家还绘制过一册供皇帝燕赏的精美而略带色情意味的册页，其中的一页便钤有收藏者的印鉴（同样，顾见龙的《金瓶梅》册页有多幅亦带有收藏印，由此可知，这套册页经数位清代帝王的递藏）。[59] 由此，满汉关系史翻开了迄今仍无人讨论的篇章，有关这一点，我们将在后面的篇章中做更为深入的讨论。

画院内外的北方人物画家

康熙末期，焦秉贞及其高足冷枚与陈枚（活跃于 1700—1740 年代）成为画院的领衔画家，无疑也成了张震父子的主要竞争对手，后续章节会更多论及这三位画家。[60] 来自山东省东北部的焦秉贞与冷枚必然给宫廷带来了北方人物画传统的风格要素。根据我们的推测，北方人物画传统形成过程中的核心人物，乃是晚明人物画大师崔子忠（约 1594—1644），这位来自山东的画家晚年活跃于北京。这一推测的理据将在下一章中予以讨论。陈枚来自南方松江，但成为焦秉贞的入室弟子，可能是在其进入宫廷后。冷枚供奉于画院的时间约始于 1690 年，而陈枚到 1720 年代中期才进入画院。这三位画家在其职业生涯中，都曾为画院之外的私人雇主创作绘画，因而属于我们所谓的"往来于画院内外"的模式。

除在画院作画外（见图 3.9、3.10），焦秉贞还为画院外的主顾工作，所作的绘画类型如下一章中将会论及的一幅美人画（见图 3.19）以及这里将讨论的一幅汉中郎将苏武的画像。焦秉贞这幅苏武像描绘了因于朔北的苏武凝望南飞雁群的情景【图 2.19】。苏武奉命出使

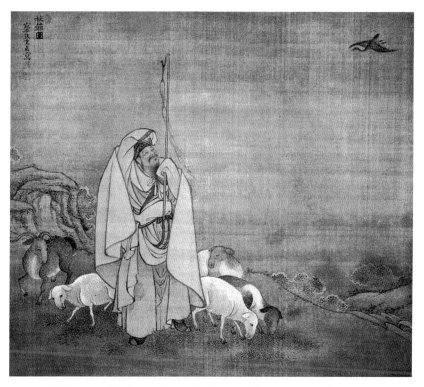

图2.19 **焦秉贞 苏武望归鸿** 小立轴 绢本设色 43.2厘米×57.8厘米 经Contag Collection 及王己迁（C. C. Wang）递藏 现藏处不明

匈奴，却遭扣押。匈奴敬重苏武，威逼利诱欲使其臣服，但苏武拒而不降，最终被流放到北海牧羊。这一画题素来蕴含着强烈的政治意味，无论这件作品为何人定制，其用意应旨在向受画者传递于逆境中保持政治忠贞的道德观。冷枚也为画院外的主顾作画，他绘制的一卷道教神祇麻姑图【图2.20】，加入了象征着长寿的灵芝、仙桃、鹿等物，应是一份寿礼，极可能是献给某位女性的寿礼。[61]如这两幅画所展现的，焦、冷两位画家在画院内外作画时，均有意地将中国"院体"画的传统模式与西洋视幻风格的要素结合起来，创造一种杂合的艺术风格。一些来自西洋的图绘要素，譬如苏武衣袍上带有的强烈凹陷效果的褶皱，抑或麻姑侍者怪异的透视短缩的脸，都可能因其异于传

图2.20　冷枚　**麻姑及随侍**　轴　绢本设色　142厘米×93.8厘米　日本四日市澄怀堂美术馆
（Chokaido Art Museum）

统绘画的特质而立即引起中国观众的兴趣。但是，这两幅画作也展示出画家如何将借鉴的外来要素融入传统画面的布局中，以服务中国人根本的社会规范与公共价值体系。

至于冷枚，鉴于他曾缺席宫廷画院长达十三年（1723—1735），对于研究宫廷与城市画家的互动关系以及宫廷画家与其院外私人画坊的创作，他便是个格外具有启发性的个案。杨伯达与聂崇正的新近研究分别对冷枚创作的空白期做出了解释，引起了学界对这一问题的关注。[62] 冷枚自 1690 年进入画院，供奉到 1723 年，其间创作了大量有纪年或年代可考的画作，并参与了一些合画的项目，例如 1713—1717 年间为康熙皇帝六旬寿诞绘制的两件长卷。[63] 大约在康熙朝末年，他还绘制过一套宣扬儒家道德的《养正图》册，可能是为某位受到康熙皇帝宠爱的、将要继承帝位的皇子而作的。[64] 然而，在康熙晏驾后，另一位皇子胤禛夺取了皇位，成为雍正皇帝。即位不久，雍正便羁押或处决了与之对抗的数位亲王，清洗了其党羽。[65] 冷枚可能因与某位亲王的交谊而受牵连，被逐出宫外。冷枚离开画院也可能出自其他的原因，假如是主动请辞还乡，有可能是因为冷枚与其师的人物画风格在雍正画院日渐失宠并为来自扬州的画家所取代，亦可能是参与到了雍正朝盛行的大型匿名合画项目之中。

无论冷枚离开画院出于何种原因，雍正在位的十三年间，档案中并无其在宫廷中作画之记载，作于这一时段的传世画作中亦不见“臣”字款题识，而“臣”字款是判定是否为院画的主要依据。此外，冷枚传世画作中有纪年的画作均出自他离开画院的十余年间。然而，有证据表明，冷枚在离开画院期间仍在为雍正的皇四子弘历作画，这位皇子就是 1735 年继承大统的乾隆皇帝。[66] 乾隆元年，冷枚便再次被召入画院作画，并获准可于作品上署名——仅 1736 年一年，带有冷氏署名的画作就不少于八幅。[67] 至 1742 年告老还乡，他在画院中一直备受恩宠。至于冷枚终于何时，则已不可考。

据可收集到的散见的记载，陈枚有着与冷枚相似的经历，但更为复杂。陈枚创作于宫廷之外、创作年代可考的作品（依据的乃是画作的主题、风格以及款识的格式）同样作于雍正朝。1722 年，陈枚及其兄长陈桐一道由家乡江苏松江来到北京。1726 年，陈枚以内务府员外郎一职开始供奉于内廷，并于是年为皇帝绘制了《万福来朝》（"福"通"蝠"，蝙蝠象征着好运，系为恭贺皇帝寿诞所作），画上带有陈枚的款署。[68] 据某则记载，陈枚甚至获得"给假归娶"的殊荣。[69] 与冷枚一样，雍正朝时，陈枚也在宫廷外作画，画作以山水人物为主，但风格与此前有较大差异；有纪年的画作多集中在 1728—1733 年间。然在 1728 年，他亦参与了由五位艺术家合作的大型宫廷绘画项目《清明上河图》卷，此画是对宋代著名的《清明上河图》的具有时代特色的翻版，于 1735 年乾隆登基时告竣，卷末有诸位画家的署款。[70] 要解决这一时间上的矛盾，还有待学界更为深入的研究；有可能，陈枚在参与《清明上河图》这一项目的同时也多少获准在画院外作画。此后，陈枚在乾隆画院创作的作品尚有 1738 年画成的一套册页（见图 3.15、3.16），1740 年代独自创作或与其他画家合作完成的一些作品。一则文献提到，陈枚因患眼疾于 1740 年代返回故里松江。他的晚年在杭州度过，卒于 1745 年。[71] 陈枚三兄陈桓与弟陈桐均是画家，他们可能构成了一个家族画坊（family studio）。[72]

陈枚作于画院之外的人物山水，画风俊朗，并能自出机杼，其中的杰作可以现藏于弗利尔美术馆的一幅为代表【图 2.21】。[73] 这些画作大约面向各个阶层的主顾，所使用的受西洋影响的视觉幻象技巧，大大增强了画中古木槎枒、土陂草木的真实感，空间也更具可读性，具有人物肖像特质的人物也更具实体感，并赋予这些形象以深度与风采。胡敬 1816 年的《国朝院画录》便已提到陈枚在山水画中使用外来画法（"海西法"），并对其大为赞赏。[74] 事实上，陈枚的画作与我们即将看到的一些美人画及其他类型的画作一样，都是

图2.21　**陈枚　林中学士**　轴　绢本设色　105.5厘米×92.4厘米　弗利尔美术馆（Freer Gallery of Art, Smithsonian Institution, Washington, D. C. ）　F1965.24

成功融汇中西画法的典范，他能将两种风格要素融混为一种统一的风格，全然没有嫁接的异质感。在中国观画者的眼中，焦秉贞与冷枚半欧化的杂合画风显然极富异国情调，然而在陈枚最好的画作中，外来的视觉幻象要素已经完全地融入中国绘画的传统之中，不着一丝痕迹，观画者若非特意留心，很难察觉到其中的异国因素。弗利尔美术馆所藏的这件画作并无款识，1950 年纽约的一位画商将此画售给弗利尔时，认为其出自某位宋代佚名大师之手。笔者时任弗利尔美术馆策展人，极力主张博物馆购买此画，但时任主任的约翰·波普（John Pope）则要求先弄清此画的真正作者。经过与陈枚带有款署的其他画作相比对，我们确定了作者的问题。[75] 这显然是一幅世界级的名作。

冷枚离开画院后的创作尤其值得关注，可暂时归于这一时期的作品多是为皇家之外的赞助人所作，其中包括了本章所考察的绘画类别——美人画、节庆画、贺寿画。其中的部分画作将在下一章中予以讨论（例如图 4.12、4.13）。冷枚这一时期的创作颇丰，有较多作品传世，其中许多画作浅薄且多愁善感，可以断定是出自其绘画作坊中某位或多位助手之手。1724 年描绘倚在桌旁的曼妙女子的美人图（见图 5.20），乃是他同类作品中的上乘之作；鉴于此画与另一幅带有冷枚款识而无纪年的画作（见图 3.13）的诸多共同之处，两画当作于同一时期。其他一些绘画主题包括 1725 年的装饰画《九鸳图》，1730 年的《农家故事》册。[76] 冷枚这一时期的作品多署名“金门画史”[即来自金门的（宫廷）的（职业画家）冷枚]。“金门”出现在他的印章中，显然是为了确认他作为前宫廷画家的荣耀；而在供奉于画院时，他并未使用这一款识。顾见龙也有一枚“金门画史”的印章，其含义与冷枚的相同。

冷枚的某些画作，虽缺少画家的款识，却钤有画家的印章，例如大英博物馆藏的《仕女倦读图》。这些作品的风格迥异于带有可信款识的画作，应为画坊助手代制。这一现象为我们的假设——在冷

枚离开宫廷期间，他建立了一间绘画作坊，以制作本书讨论的各类功能性绘画——提供了有利的佐证。中国的绘画作坊通常无异于家庭作坊，受雇的亲友负责上色，或为画坊主人的画稿补全构图，有时也要承担某些不太重要的定购。[77]1736 年，冷枚返回画院的次年，乾隆皇帝便应允冷枚之子冷鉴供奉于画院；冷枚另一子冷铨据说也在京师作画，但未供奉于内廷。[78]冷枚的两位子嗣和其他一些画家可能都是冷枚在宫廷外作画期间所收的学徒或雇用的助手，在他回到画院后（也可能延续到冷枚身后），作坊仍继续制造着高品质的人物画；冷枚的绘画作坊不仅依赖冷枚的声望、他与画院的关系，也依赖着作坊画师们优秀的创作技能。

　　下面一章，将对上述这些问题做深入讨论，并将尤为关注 18 世纪中叶北京地区出现的、画院之外的优质"院体"人物画的潮流，以及焦秉贞、冷枚等宫廷画家在这个潮流中扮演的角色。

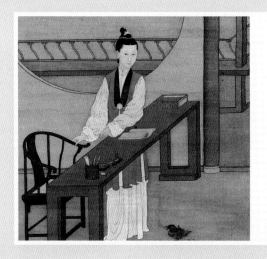

第三章

撷取西法

正视挪用

一直以来，中外学界令人称奇地一致拒而承认中国明末清初画家挪用（appropriation）了西洋的图绘艺术。[1]时至今日，即便学界咸已认识到跨文化交流（transfer）已是不可回避的问题，但抵触并未消失，最典型的观点是，一旦承认并界定这一时期中国艺术中出现的外来的风格要素，就包藏了欧洲中心主义或中国"东方主义"的祸心，因而，对这一问题的任何公开讨论可谓不识趣的莽撞。然而，如果继续回避这一问题，即便没有完全地禁绝，却也可能拖垮像本书一样有充分理据破除这一禁忌的研究。

无论出于何种动机，确实有相当数量的学者不惜一切要抹杀明清时期，至少18世纪初之前中国艺术对西洋艺术的借鉴，因为一般认为，到了18世纪，宫廷院画及其他各类绘画中的西洋因素已十分显著，实在难以轻忽。在这种思路下，至此之后带有西洋绘画要素的画作被贬抑为漫长的中国绘画传统中的一次无足轻重的畸变。与此相反，我认为中国绘画中借鉴自西洋图绘艺术的风格要素和具象再现技巧（devices of representation）已然渗透到晚明以来的各类情境中的中国绘画，并占有了相当的分量；而且，承认这种借鉴绝非是要贬低借用了西法的中国画家的地位——其实，这恰好证明他们拥有健康的接纳新事物的开阔襟怀，否则仍将沦入危险的以自我为中心的艺术传统。我坚信，他们对外来风格的借鉴整体上加强了其作品的生动性与意趣，相同的情形也发生在19世纪下半叶的法国，那些受到新涌入的日本木刻版画影响的画家，总体上，比那些恪守古老的本国传统并极力维系这奄奄一息传统的纯洁性的画家，创作出了更多有趣的作品。无论是在中国还是法国，挪用意味着解放限制，它给予艺术家以勇气，使其跳脱出已然陈腐的旧习。[2]而且，对鬻画为生的画家来说，外来的技法显然具有相当的吸引力，因为这些技法能使他们的画作更出众、更震撼人心，自然

也就更具市场价值。

假如我们不以"影响"模式来建构事件间的关联性，我们便可以缓释这一论题引发的不适之症，因为在这一语境下，"影响"意味着某一文化，即占支配地位的一方，将其方式强加给另一种文化，即"接受"的一方。如麦克·巴克森德尔（Michael Baxandall）所说，这种惯常的叙事方式已然颠倒了主客：事实上，恰是文化"接受"一方的艺术家，从个人意愿出发，从可获得的外来图像资料中选择性地撷取（adopt）（或挪用、吸纳、同化——巴克森德尔补充了一份动词清单，并暗示还有更多类似的动词可增补到这个清单中）任何可能吸引他们，或对他们有用的元素。[3] 有鉴于此，撷取应该被看作能动的激素，而非具有束缚性的决定力。

如是观之，关于中国画家借鉴西方图像艺术的核心要点，在于中国艺术家主要借鉴西方的图绘风格，而较少涉及艺术意象。易言之，中国艺术家从外来图像中借鉴的乃是一些实用的技法，以便能更真切地再现视觉形式，获取更真切的空间和三维效果，抑或创造推陈出新的构图布局。同时期印度莫卧儿（Mughal）王朝的画家的做法则与中国艺术家大相径庭，他们完全照搬欧洲基督教图像的构图，譬如圣母玛利亚与圣子、基督行状之类的图像。[4] 明清时期的某些画家固然也画过类似的图像，但这些作品与其说属于艺术史的范畴，毋宁说是中国基督教史的畛域。[5] 从另一方面说，不少这一时期重要的中国画家是在中国的语境下选取与使用西洋的风格要素，并最终将这些外来风格吸纳到中国绘画的结构之中，这一过程不啻为原创。

毋庸赘言，明末清初的中国绘画总体上极富独创力，此时许多声名卓著的画家，如八大山人、弘仁、髡残，绝大多数情况下的石涛、王原祁，虽可接触到西洋图绘艺术，但也只是略受其启发，甚或完全不为其所动。我认为，中国艺术家接触到的西洋图画不过是给他们提供了大量陌生的再现形式、构图类型以及创造视幻的技巧，

于此他们则可以随意取用。而且，不少画家的画作便采用了其中的某些技法。这些取用了西法的画家的贡献，便在于他们使此一时期的中国绘画变得更为丰富多彩。我亦相信，本书所讨论的画家，在为这一急需活力的守旧传统注入取自外来传统的技法时，都极富创造力。

无论如何，西化的风格要素大抵是本书所关注的这类绘画都具有的常量，而且绝非是无足轻重的入侵（intrusion）。假如不过分夸大外来的风格要素，也不掩饰中国保守传统的延续性，有人便可从证据中推导出，"入侵"其实在很大程度上使得这一传统摆脱了其可能在晚明就会陷入的低迷状态，展现出某些新的活力与原创性。换句话说，倘若职业绘画的城市－画院传统演变为那种消极意义上的纯中国的、守旧的，它也就不值得获得如此的关注了。

这里要补充的是，部分 18 世纪的中国画家对西方绘画（Occidental Painting）的贬抑之辞，不时为人所援引，笼统地作为全体"中国人"的心声。这其实并非时人的共识。18 世纪初的画家吴历（1632—1718）以中国传统中的"神逸"来对照西洋画家追求"形似"的技巧，在中国品鉴写作的修辞中，这种区分无异于对西画的否定。18 世纪中叶的画论家张庚写道：西法"然非雅赏也，好古者所不取"。同时代的画家邹一桂（1688—1772）则在论西画时作如是观："学者能参用一二，亦具醒法，然笔法全无，虽工亦匠。"[6] 不过，对这些评语的理解必须回到其语境中：这三位论者均属于山水正派，其理论便也由此而出（邹一桂亦工花卉，其风格约略掺入了西画的因素）。因而，他们的观点代表的不过是一种褊狭之见。这一时期其他画家的创作与大众的趣味便与此截然不同。譬如，乾隆时期的北京院画就着力提升参用海西法的绘画风格[7]，而且，就流传至今的院画看，此前康雍两朝的画院便已引入了这些西洋画法。[8] 本章将谈到，这类绘画也颇受市镇观众的欢迎。

总之，时下有的学者对晚期中国绘画借鉴西洋艺术之现象避而

不谈，相信这是对"中国人"情感的尊重，但他们其实保护的仅仅是中国文人‑精英的观点。这好像欧美的文化研究学者对某些研究方向讳莫如深，以免触碰"死白男"（dead white males）及其至今仍掌控话语权的后继者的敏感神经。确切地说，他们的谨慎用错了地方，中国艺术研究中的类似问题也是如此。

学界通常认为，清代绘画中形式多样的营造视幻风格的半西化或中西合璧的画风（亦称为"杂合的"画风，但这一用语多少包含一些贬义），主要出现在北京的宫廷画院之中。西洋画风固然在院画实践中显得格外突出，然而，这一风格也盛行于江南城市职业画家所开设的画坊，甚至在这里的影响更大。不过，两处所产画作的差异却并不那么显著，正如我们在前一章里看到的，此时的画家可以往来于画院与江南城市之间，画院的画家亦能在宫廷之外从事创作。不过，在此为讨论之便，两地的绘画将别而论之。在宫廷与江南城市中，与参用西洋视幻技法的绘画并存的，还有正统派山水画及其他一些"受人推尊的"绘画样式。江南城市画师所使用的西洋绘画要素，在某种程度上，且极为有限地，得益于江南与北京宫廷画院之间持续不断的互动。清代初年，半西化的风格已经在江南城市（著名者如苏州、南京、扬州）中颇为流行，完全独立于院画。易言之，诚如某位知名学者所言，西洋的模式并非只是从宫廷缓缓地流淌出来，"西方艺术的影响，假如没有逐渐变小直至最终消失，那么它就像细沙一般缓缓沉入至底层的职业画家与画匠，从而积淀下来，一直留存到现代"。[9]这些饱受苛责的画家的功绩恰恰在于他们创造了本书所讨论的大部分作品。

江南城市绘画对西洋因素的取用

明末清初，活跃于江南各城市的艺术家所用的半西化绘画风格呈现为多样的形式。这些形式并非某个自成体系的单一艺术史现象

的不同方面，相反，它们来源于独立而多样的选择，其唯一的共同之处在于，画家是从外来的风格要素与视幻技法那里撷取对其创作有用的资源。为了阐明这一观察，下文将引介一些明清时期来自苏州、南京及扬州三地画家的画作，这些画家分属不同的类型，并非全是世俗或画坊画师，还包括了与当前讨论相关的山水画家。随后，我们会再次回到宫廷画院的问题。[10]

苏州

关于某些明季苏州画家采用西洋风格要素之种种手法，我已多有讨论，尤其是画家张宏（1577—约1652）。通过图像比较的方法，我希望多数读者已对我的观点心悦诚服，譬如，我举出张宏作于1693年的《越中十景》册或作于1652年的《止园图》册，来与此一时期已为中国画家熟悉的布劳恩（Braun）和霍根贝格（Hogenberg）编撰的《全球城色》（*Civitates Orbis Terrarum*）中的铜版插画相比较。相关的讨论与图片，于此不赘。[11]

张宏与其他一些明末清初画家笔下的西画风格绘画已开苏州流行的城市全景彩色木刻版画之先声，这些表现苏州及其他市镇的城市全景版画，有不少制作于1730—1740年代。[12]这些版画的异国情调之浓重，唯有极少数同期绘画可相媲美。版画创作者采用异国情调的风格显然有商业上的考量，但同时，也是为了展现他们卓越的技巧，有的甚至在题记中写明画中所用为西画法。为游客与本地居民而创作的、描绘苏州城内外湖光山色的图画，至少从16世纪始，已是苏州画家之所长。然而历朝历代，为普通大众生产的图画，总是与知名文人画家描绘城市风光与地标建筑的作品相共生。当然，在中国正是后一类画作多得以保存，流传至今的18世纪的木刻版画多藏于日本及其他海外国家。苏州版画的设计者一如浮世绘木刻家，只要能赋予画面新鲜感、能提升作品的商业价值，他们愿意欣然采纳（当时的画评家可能会用"不耻"一词）一切可获得之手法。

某些木刻版画中所用的西洋视觉幻象技法，比所有绘画中用的同类技法（除少数例外）都显得更为肯定而强烈：强烈的明暗对比（chiaroscuro），人物投在地面的阴影，或与同时期日本浮绘（uki'e）如出一辙的严格的线性透视法（中国版画甚至是日本浮绘线性透视的最主要来源）【图3.1、3.2】。这类木刻版画，有时应用特制的西洋镜来观看，西洋镜箱上的单目镜片往往能够增强画面视幻效果的纵深感。源自意大利的灭点线性透视虽更适宜创造视觉幻象，然用于中国绘画情境时，则有古怪与突兀之感。因而，宫廷画院之外的中国画家极明智地避免使用这种外来的线性透视法，至少此法不见于传世的此类画作之中。[13]

南京与嘉定

关于西洋绘画因素对南京地区画坛的影响，可由两位画家入手——晚明画家吴彬（活跃于1573—约1625）（作为画院画家的吴彬将在随后讨论）与晚明首要的写真画家曾鲸。这两位画家的绘画生涯均开始于福建沿海莆田，这里与繁荣的港口城市泉州相距不远，而泉州自16世纪开始便因与葡萄牙的通商而能接触到舶来的西洋画，吴彬与曾鲸两位画家的早期绘画生涯势必也受到了这些西画的影响。本书无意讨论晚明肖像画对西洋绘画因素的借鉴，但要提请注意的是，这一时期肖像画令人惊叹的复兴，别立为一门鲜活且深受时人欢迎的艺术形式，在很大程度上离不开异质文化的滋养以及西洋绘画创造出的诱人效果。正如此时的某位中国评论家所言，新的绘画技术能让画中的人像"如镜取影"，而这一观察格外适用于曾鲸的绘画。[14]

南京系耶稣会士重要的传教点，南京画坛也因此更能体现外来艺术的影响。所谓的"金陵八家"（一批活跃于清初的山水画家）的画作频繁出现西洋绘画的母题与构图技法，其中包括光影幻象效果，平面层层深入的景深效果，清晰的水平面，具有透视短缩效果的舟

图3.1　**苏州版画**（或为年画）　1743年　木板设色　98.2厘米×53.5厘米　大英博物馆（The British Museum, London）

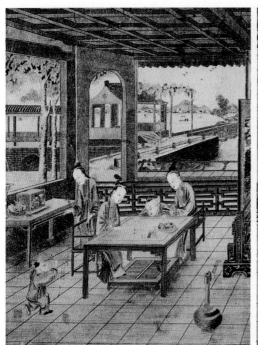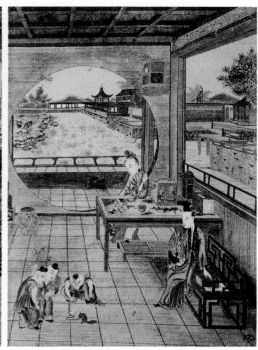

图3.2 **苏州版画 莲塘行乐图** 木刻版画 两幅可合为单一构图 一幅74.6厘米×56.3厘米 另一幅73.6厘米×56厘米 日本広島海の見える杜美術館（Umi-Mori Art Museum, Hiroshima, Japan）

船与小桥，内部空间清晰可读的屋宇。樊圻一幅现藏于柏林博物馆的手卷，淋漓尽致地体现了艺术家对西洋技法的借用——以横向的短线烘托具有光影明暗效果的湖面，水天一线处的帆船部分被水平的细线截断。这种水平面的效果，可在纳达尔（Nadal）所著的宣示基督行状一书的插图（见图3.11、3.12）中找到极为相似的图例，甚至有可能就来源于纳达尔此书。此书在当时的中国已有相当的影响力，因而樊圻的手卷很可能是以纳达尔的铜版画插图为风格渊源。[15] 南京画派的其余几位画家——邹喆、高岑、吴宏、叶欣——画作中的西洋化特质虽不如此画一目了然，却也是显而易见的。

南京的绘画大师在借用西洋风格与意象方面，以龚贤（约1619—1689）最能自出新意，营造出富有神秘感的"真实"的世界景

象，但如龚贤自己所言，画中的世界实乃人所不至之处。[16]龚贤等人的这些画作乃是清初绘画中最气势撼人的佳作，也是中外绘画因素完美融合（fusion）的另一成功典范。这些画家结合中西画法的技巧之高妙，若非将这些中国的山水画与那些多少对之有启发的西洋铜版画并列比较，观画者很难意识到这些绘画并非纯粹地根植于中国的绘画传统。[17]例如，阿瑟·韦利（Arthur Waley）在其 1923 年论中国绘画的专著中，便令人难忘地将龚贤称作"清初画坛或最具原创性的画家"[18]，19 世纪末的数位法国批评家亦发现，葛饰北斋某些富士山景版画中的落日效果或突兀的景深效果，具有一种奇特的诱人魅力。对这些西方观众来说，他们恐怕并未意识到，相较于其他中国画家的绘画，龚贤的山水画之所以更容易令他们产生亲近感，实是因为龚贤画面的效果借鉴自他们自己的绘画传统，而这也正好解释了他们觉得龚贤绘画熟悉且易于理解的原因。

作坊设在距上海东南约二十里外的小镇嘉定的画家沈苍（活跃于 1697—1714），只算小有名头，是一位以工细风格见长的楼阁人物山水画家。地方志的记载提到他曾北上京师，并在那里结识了"西土之士"，他画中所用的西方绘画技法或许就是从这些西洋之士那里习得的。如果这一推测无误，沈苍则不属于上文所论的于京都撷取西画模式的江南艺术家。以沈苍 1705 年的《溪桥秋思》【图 3.3】为例，画中有不少西洋绘画因素：颇具体量感造型的巨崖，画面左下方，巍峨的山崖下，一对渺小的人影缓缓穿过溪桥，即文士及其书童。这两个人物身后山谷中的楼宇及画面右边山路旁如佛塔般的楼阁（以及远处与之呼应的针状的山峰）则展现出沈苍楼阁界画巨细靡遗的风格技巧。画中占据主要构图的堂堂土块，具有统一的高光与阴影，一道道云雾从中间横穿而过，这样的构图已见于时代稍早的吴彬与龚贤的山水画。这两位艺术家之所以有如此的特质，除借鉴外来的风格模式外，也遥承了北宋巨嶂山水的传统。

17 世纪末至 18 世纪初，扬州的财富与文化吸引力日渐增强，龚

图3.3　**沈苍　溪桥秋思**　册页　水墨纸本　29.8厘米×45.2厘米　柏林东亚艺术博物馆
（Ostasiatische Knstsammlung Museum für Asiatische Kunst, Berlin）　inv.no.1960-5

贤与其他来自南京、徽州等江南各地的艺术家均迁往扬州，成为活
跃于此地的画家。另一位时代稍晚由南京迁往扬州的画家是释道存
（石庄），其《天台八景》图册署有甲子纪年，对应 1706 年，此册系
山水画中运用半西化手法最为极端且引人注目的一个实例【图3.4、
3.5】。[19] 这套画册，与苏州市民版画一样，甚至应被算作杂合的风
格，因为画家以奇异而古怪的方式将中国绘画传统与西方视幻主义
结合在一起。画家很可能是要借此造成一种疏离的效果，以传达天
台山超离尘世的壮丽奇景。

　　上述所论均为山水画，在此引介这些画作不过是要表明本书所
追踪的现象已无所不在。清初南京画坛的人物画似乎尚未形成气候，
唯一的例外要算来自江宁附近而活跃于南京的画家周璕。周氏以画

图3.4—3.5　**释道存（石庄）　两幅册页均来自《天台八景》** 1706年　绢本设色　每幅36.2厘米×28厘米　苏富比拍卖图录（New York, June 1, 72）亦见 Sotheby's Hong Kong, "Fine Chinese Paintings from the Currier Collection," May 1, 2000, no. 109。图册将作画时间定为1766年，将画家卒年定为1792年

龙而著称，同时亦擅长人物与鞍马。[20]他的大部分画作以突出的明暗光影效果为特色，但在其他方面则表现得相当传统。

扬州

　　扬州成为绘画的中心，要晚于其他的江南城市。自17世纪末始，其他江南城市，尤其是安徽南部城市的财富与艺术赞助人资源便逐渐移往扬州，这股势头一直延续到18世纪末。吸引各地艺术家来到扬州的是其丰富的艺术赞助资源，富有的大盐商及他们的山馆与文会无疑是最主要的资助中心，此外，赞助也来自数量庞大的富庶的城市精英与中产阶层。扬州城内混杂着商人、官员、酒保、伶人、

成功的艺术家等各色人等，若能暂时避开所谓的扬州八怪及与之风格近似的画家的作品，我们就会发现扬州尚有一些画家或多或少地致力于绘画的西化倾向。下文，我们将择要讨论其中的几位。

首先，康雍年间活跃于扬州的职业绘画大师（参见前一章）袁江以及与他关系极为密切的李寅、袁江之子或侄辈袁耀，都以改造西洋风格要素以为中用为职志，他们的绘画也都以宋代"院体"宫室山水为基础。他们的同代人萧晨（约活跃于 1680—1710）及王云（约 1652—1735 之后）均是活跃于扬州的职业画家，他们的作品采用工致精丽的传统风格，但其中掺入的视幻主义却多少提升了画面的生气，对于这两位画家，我们将一带而过。但他们是许许多多同类画家的代表。[21] 以山水、花鸟、走兽为专长的浙江画家沈铨（沈南苹，1682—约 1760）原籍吴兴，晚年时，于 1733 年东渡日本，寓居两年后归国，一直活跃在扬州。他的不少画作流传于日本并深受日人推崇，他是 19 世纪前旅日中国画家中唯一受到尊崇的，即便在日本期间，他的活动是受限的，不能离开通商口岸长崎。在长崎，他课徒授画，他的绘画风格以传统中国画为基础，但也深受新舶来的西洋图绘观念的影响。已有不止一位近世学者试图淡化甚至否定沈画中的西化视幻主义。[22] 然而，此类研究又一次找错了方向，最终必然一无所获，因为即使粗略地检阅一番沈铨的画作也会发现：画中的禽鸟走兽，尽管大体上以宋、明院画为范本，但同时也显露出沈铨的独特创造：以西洋风格的独特手法来渲染突出的受光面，在刻画自然景致方面，处理光影与空间的手法也显然不属于中国绘画传统。极佳的例证是沈氏作于 1740 年的山水动物禽鸟册，其中尤其以表现溪边饮牛的一幅最具代表性【图 3.6】。沈铨此册页的款识谓此画"仿宋人小幅"，然而，宋代的画家绝不会在晕染动物时创造出如此的视幻效果，亦不会在溪岸与树干的处理上营造出光影流动的明暗效果。这类绘画所针对的颇具修养的观众，大多对这些掺用了西方绘画风格的绘画给予正面评价（这些艺术家的成功以及这种混合

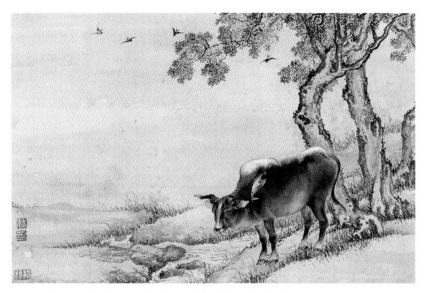

图3.6 **沈铨 溪边饮牛** 1740年 十二开动物禽鸟册 绢本设色 20.6厘米×31厘米 凤凰城艺术博物馆（Phoenix Art Museum） Marilyn and Roy Papp 赠

绘画风格的流行都是很好的证明）。认识到这一点同样有助于从正确的角度理解前述的正宗派山水画传人对这类绘画的漠视，不但如此，还能抑制我们试图通过否定画家借用西洋艺术来"保护"他们的冲动，仿佛借用是一种对艺术家的玷污。

　　清初人物画的翘楚禹之鼎已在前一章中提到（见图2.4）。他的部分人物画承袭了曾鲸的做法，大量使用西洋的视幻主义技法。但另一部分作品则完全来自中国的绘画传统，丝毫不见外来的影响。作为一位多才多艺的绘画大师，禹之鼎似乎能够自如地游走在各种不同的艺术风格与绘画类型之间。

清初画院对西画的借鉴

　　已有论者提出，西洋视幻主义的风格要素进入画院并得到创作实践始于晚明画家吴彬，这位来自福建的画家曾先后供职于南京与

北京画院，并为画院外的赞助人及社会组织（如佛寺）作画。[23] 吴彬的许多作品，如作于 1600 年前后的《岁华纪胜图》册，明显带有西洋图画的痕迹，尤其是来自欧洲铜版画的影响；南京是耶稣会士主要的传教据点之一，当时已出现有这类耶稣会士携入的版画。[24] 通过将图像要素安排在具有退缩效果的、真实可信的平面之上，欧洲的图画创造了一种经营复杂构图的新方式。这类图像还有其他一些特点，如透视短缩的船只；桥梁在退缩深入画面时，桥形变得愈来愈窄；描绘了水中的倒影；观画者可以得见屋宇建筑内部的人物与摆设。吴彬的画中也有这些特征，表明他将得自外来艺术的滋养［即我所谓的"图像理念"（pictorial idea）］加入到中国绘画的情境中，达到了西为中用的目的。吴彬作为晚明宫廷画家的重要性便在于他为清代宫廷院画的发展奠定了基础。

北京人黄应谌（约 1576—1676 之后）是一位不甚有名的画家，他曾于顺治时期供职于内廷。他不多的传世画作共同呈现出一种将中国传统的"院体"与明显撷取自欧洲艺术的风格要素熔为一炉的混合风格，尽管有僵硬和过度雕琢之嫌。[25]

前面一章已经介绍过，焦秉贞是活跃于康熙年间画院的北方绘画大师，正是在他的画作中，西化的风格要素变得愈加明显，极难让人忽略。譬如，在他表现康熙南巡部分途程的长卷的构图中，他并没有沿袭中国山水画传统的全景式构图，而是采用了西洋的鸟瞰视角。[26] 焦秉贞最为人称道的画作《耕织图》【图 3.7、3.8 】中的西画风格更加引人注目。[27] 焦氏的这一系列画作始于 1689 年，为奉敕之作，凡两套各二十三幅，今仅存摹本以及 1696 年为广布而刊行的木刻版画系列。与许多已为人熟知的、运用线性透视的画作一样，这一作品令人瞩目的个中原因，在于画家采用了层层递进、次第退缩深入的空间布局，能够激发观画者探索画中空间的"穿透"（see-through）效果以及两个空间之间起过渡之用的关联性要素（比如图 3.8 左上角的一对戏犬）。后一种构图手法亦见于北欧，尤其是荷兰的绘画中。[28]

图3.7—3.8　**焦秉贞　两幅册页均出自《耕织图》** 木刻版画　纸本水墨　每幅24.5厘米×24.4厘米　加州大学伯克利分校（University of California Berkeley）承蒙 C. V. Starr East Asian Library 供图

　　不少焦秉贞的传世册页均以宫室仕女抑或皇帝后妃燕赏为主题【图3.9、3.10】。这类绘画历史悠久，属于宫廷画家专擅的绘画类型，其历史可以上溯到唐代的人物画大师张萱与周昉（两人的活动时间均在8世纪）；至明代，则由杜堇、仇英等一干市镇画家复兴。然而，一望便知，焦秉贞的这些册页是多么地不同于此前的同类画作。譬如，焦画开启了一种新的宫苑女子形象——体态如嫩柳般纤柔颀长，溜肩，不刻画衣袍之下的体廓，椭圆而扁平的正面头像以及聚拢在中央的面部五官。然而，焦画与前代最大的不同，在于其引入了外来的视幻技法。

　　中外学人皆已认识到，焦秉贞对西画有很大兴趣，并将撷取自西画的技法融会到中国院画传统之中，创造了中西杂合的风格。18世纪的张庚便写道："焦秉贞，济宁人，钦天监五官正。工人物，其

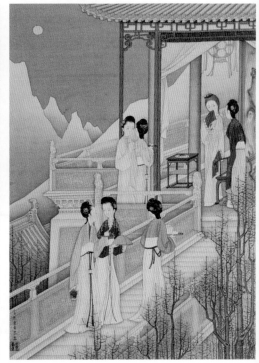

图3.9—3.10　**焦秉贞　宫中仕女图册**　绢本设色　每幅30厘米×21.2厘米　故宫博物院

位置之自近而远，由大及小，不爽毫毛，盖西洋法也。"[29]焦秉贞参与了始于吴彬的引西画入院画的进程，成为开创清初画院半西化画风并将其变为画院定制的关键人物。焦氏在供职钦天监时，从西洋天象家那里学会了西洋的透视法与光影明暗法等各类西洋风格技巧。[30]或有另一种可能，在进京前，他的北方人物画风格已经深受西洋绘画的影响，关于这一点，我们将在下文考察。无论焦氏如何习得西洋风格，他最终将新的视幻技法与中国保守的"院体"绘画的主要传统相结合，创造了一种新的杂合样式。这种新样式在风格与绘画母题上的某些特异之处尤其值得关注，因为它们频繁地出现在我们所考察的这类绘画之中。这些特质包括：通过渲染仕女的衣褶处，抑或屋梁与石阶等建筑构建的明暗来获得三维立体效果；通

过描绘开启的门窗来暗示墙壁的厚度。最重要的是，这种构图可将观画者的视线由画面空间的前景逐层引向更深的空间层次，使观画者的双目仿佛可以穿透层层空间，越过栅栏、透明的门帘、月洞门窗，看到院落深处的房间或位于宅内的后花园。

图绘空间的新体系

前面我们对清代绘画中的西化因素的讨论蕴藏着一个重要议题，即对清朝初期及中期中国绘画中两股截然异趣的外来风格要素的来源做出区分，具有极为重要的意义，这一点将是下文讨论的重点。一方面，通过耶稣会士带来的书籍以及他们的言传身教，许多中国艺术家——多数是供奉于宫廷的画家——得以掌握线性透视的法则，这种源自意大利的技法系统以近似科学的方法，通过设定观画者与图像空间和景物的位置关系，引导观画者的视线进入系统的景深空间。另一方面，清代的艺术家已经能够见到西洋的版画与绘画，尤其是来自北欧（荷兰与佛兰德斯）的艺术品，他们甚至对这些作品进行了研究，并悄然地甚或无意识地吸取了其中的图绘观念。后一种风格的主要特征乃是塑造光影明暗效果的明暗法以及更为复杂的通过近景之后、层层相通、渐次递进的空间构成的新的空间体系。在这一新的空间体系中，观画者的视线，并非如意大利透视系统所设定的那样，由向纵深退缩、最终聚为一点的线条所引导，而是透过重重洞开的门窗，或跳过景物或在景物之间，看到渐次变小的人与物。不少清代的画家发现这些外来的技法具备可拓展其作品表现力的潜力，进而便富有创造性地加以借鉴改造、以为己用。可以这么说，清代绘画中这两种不同的外来空间系统，反映了阿尔珀斯（Svetlana Alpers）已详论过的、这一时期欧洲南方（意大利）画派与北方（荷兰与佛兰德斯）画派在目的与艺术取向上的根本差异。[31]

最吸引中国观画者的欧洲绘画成就乃是北方画派的视幻效果，

即光影明暗法（chiaroscuro），以及似乎牵引观画者视线的多重空间。譬如，前文提到的将西画抑为"虽工亦匠"的邹一桂，在论西洋画家时，则有"画宫室于墙壁，令人几欲走进"之论。[32] 事实上，耶稣会士所作的壁画，在中国观画者看来，具有一种超出绢素之外的乱真效果，"他们想要走入画中，却以头触壁"。[33] 小说《红楼梦》中有这样一段（参见第五章所引），一位喝醉的老妇，在半晦半明之中，误将挂在壁上的以西洋明暗法画成的年轻女子看作真人，直到撞到墙壁，才知是画；这样的故事，恐怕并没什么真凭实据，然而却也透露出中国观画者对这类绘画具有的令人信服的空间效果的看法。

　　由此而论，清代绘画通过构建层层相连相通、向后深入的空间而营造出的穿透式构图，势必是以北欧荷兰或佛兰德斯的艺术为范例。如大量证据所示，17 世纪时中国已有很多来自佛兰德斯，特别是在安特卫普刊印的版画。不少荷兰与佛兰德斯的油画也以类似的穿透手法处理空间，其中的某些作品在意象上与同一时期中国室内女性图像相当接近（见图 3.13、3.14），以致我们有理由相信这些西洋绘画即为此类中国绘画的终极来源。然而，要确定油画是通过何种传播途径始为中国画家所知，却并非易事。因而，我们姑且假设中国画家所见之西洋绘画乃是以油画为原本的铜版画，铜版画是欧洲最寻常也最流行的图像复制形式。其他主题的西洋版画，譬如扬·威力克斯与杰罗姆·威力克斯兄弟（Jan and Jerome Wierix）为纳达尔撰写的关于基督行状的《福音史事图解》（*Evangelicae Historiae Imagines*，1593—1594）一书制作的插图，已在中国流通，给中国的艺术家以及其他人士留下了深刻的印象，画中所用的透视技法或许已经成为许多中国艺术家的范本【图 3.11、3.12】。[34]

　　此外，18 世纪的最初几十年间，作为瓷器装饰设计图样的欧洲世俗版画，大量舶至中国。大卫·霍华德（David Howard）与约翰·艾尔斯（John Ayers）两人合著的《外销瓷》（*China for the West*）

图3.11—3.12　扬·威力克斯与杰罗姆·威力克斯兄弟　纳达尔《福音史事图解》铜版插图　加州大学伯克利分校（University of California Berkeley）　承蒙 the Bancroft Library 供图

一书中写道："在不到十年的时间，即 1735—1745 年间，数百种（西洋版画）构图——历史题材的，政治与商业的，舆图与人物的，神话的，宗教的，文学的，风景的，以至风俗题材的图像，全都被翻画在瓷器之上。"[35] 书中，他们选刊了不少的实物，有一套四件的珐琅彩瓷屏风，被定为制作于 1725—1740 年左右，每件构图一致，人物群体安排在前景，屋室位于人物之后，透过敞开的户牖，室内家具陈设与各式器物，一览无余。同时，这样描绘洞开的窗户便能表现出墙壁的厚实感。对此，两位作者评论道："画中的建筑带有某些西方艺术的特质，而人物则显然部分改编自西方的设计。"[36]

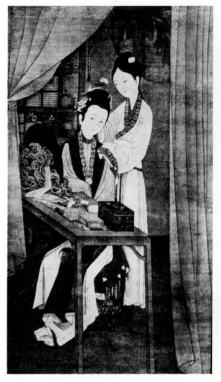

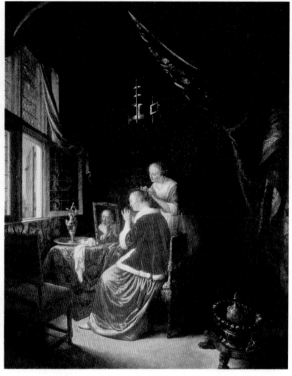

图3.13　冷枚　簪花美人　故宫博物院　引自
《故宫藏历代仕女画选集》（北京：紫禁城出版
社，2002），图版29

图3.14　格里特·道　梳妆台前的年轻女士（*Young Woman at Her Dressing Table*）　1667年　架上布面油画　75.5厘米×58厘米　Museum Boijmans Van Beuningen, Rotterdam

　　有可能，冷枚等诸位画家笔下的具有视幻风格的闺中美女画
（禹之鼎的作品，如图5.18；金廷标的作品，如图2.17）很大程度上
便是以西洋绘画为范本；这些绘画与欧洲17世纪，特别是北欧艺术
家的同类题材间令人吃惊的相似度便极能说明问题。假如将冷枚未
署年款，但极可能作于1720年代的画作【图3.13】与汪乔1657年的
同类主题画作（见图1.6）相比较，冷画具有更强烈的视觉冲击力。
冷画的这一影响力自然不能简单地归因于时间的推移，或是中国绘
画内部生发的新的表现技法。然而，若将冷画与格里特·道（Gerard
Dou）1667年的画作【图3.14】做一比较，这些表现技巧的外来根源
就变得清晰起来。在这两幅画作中，帘幕从画面的最上方垂下，以

此作为画面舞台的指示；女像都被巧妙地安排在垂帘后精致构建、结构清晰可读的空间之中。两幅画作也都饶有趣味地对桌上的各类珍玩宝物做了细致的刻画。一幅画中的女子直视观众，另一幅画中在女仆陪伴下对镜整理妆容的女子则透过镜子向观众投来了关注的目光。中西绘画中诸如此类的对应之处显然并非偶然；而且，这些特质进入中国之时，恰恰也是中国艺术家从西洋图绘艺术中大量吸收其他各类风格与构图要素之时，因而实不能以巧合视之。尽管传播的渠道仍不甚明了，不过，以油画为蓝本的欧洲版画最有可能成为传递西洋艺术的通途，因为，如前所述，这类画作在此时已大量舶至中国。[37]

艺术家还运用新获得的造型技巧拓展出其他一些画面的空间表现力。例如，通过构建新的空间，使观画者的目光得以进入闺房的深处，让人仿佛能与画中美人相会；又如，画家在插图册页中呈现符合叙事目的的空间，诸如此类的探索我们将在随后的章节中考察。这些画家在使用这些外来技法时，不再是出于猎奇的心态，或纯粹追求惊人的视幻效果。在顾见龙等诸位画家的笔下，这些技法使创造性的革新成为可能，大大拓展了这些绘画类型的表现力。在多人物的场景中，错综复杂的空间构图可以用来解读人物之间以及情感表达上的复杂关系；彼此相通的空间构图则可能融入了隐晦的叙事情节。用西画的视幻主义来表达色情内容尤其具有惊人的效果，通过更直接地牵引观画者视线进入女性化的图绘空间以及塑造观画者似乎可以触摸的器物的表现手法，窥视的快感可被大大加强。这些新的绘画技法如何在 17 世纪末至 18 世纪间改变了美人画的面貌，则将是第五章的论题之一。

相比中国画家对穿透式构图表现出的强烈兴趣，其对待意大利灭点透视系统（vanishing-point perspective）的态度则截然不同，他们仅偶然为之，使用手法也较为内敛。他们可能从供职于内廷的耶稣会士那里习得了意大利的透视系统，因为此时，中国已经出现了数

本讨论建筑透视的专著。[38]灭点透视法在中国被称作线法画（linear-method pictures），最初可能是被用来（有待更进一步的研究）区别于透视画（looking-through picture），如今透视一词已成为中文里指称透视画法（perspective）的标准术语。这很容易让人以为，透视画最初就是指我所谓的穿透式技法，线法画即指意大利的线性透视，不过，尚没有文献记载可以支持这一联想。无论如何，在大多数论著中，这两个术语多少可相互交换。尽管中国人使用西洋透视的相关研究在资料和历史梳理上都比较充分，然并未对意大利与北欧这两种透视系统做出区分，由此导致的概念模糊已经使学界无法厘清不同透视类型的真实运用情况。[39]焦秉贞等画家所偏爱的空间相互通联的北欧穿透式技法，有助于画家在其画作中部分地消解画面的物质性，从而创造出视幻空间，尽管中国观众对这种新的视幻空间还不甚熟悉，但不会如使用真正的中心透视或焦点透视那样，给中国观众造成不安与强迫感。

诚然，宫廷画家也运用焦点透视法来创造具有高度视幻效果的作品，宫廷中的壁画甚至采用了幻象法（Trompe L'oeil），其中的一些保留至今；此外，部分宫室人物画巨制也都遵循严格的透视法。[40]不但如此，焦秉贞等宫廷画家的某些小幅画作中也更为谨慎地使用了这一技法。然而，在这些画中，画家使用这种透视技法的手法极为隐蔽，尽管最终都创造了更具可读性的空间，但若不仔细鉴别，很难察觉这种技法的存在。苏州的通俗版画与日本的浮世绘一样，完全采用灭点透视来布局构图（见图3.2）[41]，但这些版画却证明，中国画家避免这一技法是何等明智：在较为平面化、以线条造型为主的东亚图绘风格中加入类似科学的西洋空间体系的效果可谓古怪，具有令人不安的美感。相形之下，在焦秉贞等一干画家的笔下，北欧穿透式体系与中国传统的直角退缩或平行线退缩法则显得相得益彰。

焦秉贞的风格程式为其他活跃于宫廷的画家所承袭，尤其是焦

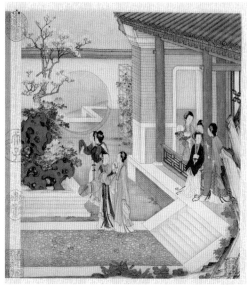

图3.15—3.16 陈枚 两幅册页均出自《月曼清游》 1738年 十二开册页 绢本设色 37厘米 × 31.8厘米 故宫博物院

氏的两位弟子，冷枚与陈枚。陈枚1738年描绘宫中仕女十二月事的《月曼清游》册，几乎没有脱离焦秉贞的模型（女性刻画之法则除外），这也再次表明，个人风格并非宫廷画家所想望的【图3.15、3.16】。[42] 陈画在描绘女性方面，虽承袭了焦秉贞的样式，但人物的形体也更具坚实感，动作姿态也更为自然。陈枚画中的屋室充满了象征财富与风雅的装饰品，无论是室内并排悬挂的山水挂轴、琴囊中收藏的古琴、前景左侧桌案上的古彝鼎器与古瓷，还是仕女们正在观赏的画卷与古玩，刻画无不精工细致。置于地面上的两架香炉及衣笼（靠前的一对，香炉与衣笼分开放置），乃是取暖与熏香衣被之物，熏香时，将衣物展开在熏笼上方。画中的部分器物，尤其是置于桌上的带有冰裂纹的梅瓶，极具三维立体效果，画家所用的写实主义明暗渲染法似乎较焦画更为彻底。意大利传教士郎世宁于1715年进入宫廷后便大大推进了"院体"风格西化的进程，他带来了图绘幻象的新技法，供宫廷画家自愿选用或按画院要求使用。诸

位清代皇帝不但委任供奉于内廷的郎世宁担任其他院画画家的师父，又常令其领衔合画画卷，郎世宁在画院中扮演的重要角色以及显赫地位表明清代皇帝对幻象风格的奖掖与支持。

"北宗"人物画与人物山水画？

如前所述，江南城市孕育出的多种半西化的绘画样式由自愿进京或奉诏进入内廷的画家带入京城，其他一些半西化绘画样式则出自宫廷画院。前面章节中所见的大多数宫廷画家，在进入宫廷前后，甚至供职于画院的同时，也为宫廷之外的赞助人与主顾作画，从而使得成形于画院的绘画模式获得了更广泛的传播。尤其在康熙时期，随着画院对画家的控制愈加松弛[43]，这种自由的绘画雇佣关系也就发展起来，并且延续到雍正与乾隆两代。

然而，尚未探明的问题是，清初院画呈现出的强烈的西画因素是否可能既直接源于宫廷画家可以接触到的外国人士，或舶来的书籍，或进入宫廷的掌握了西画法的南方画家，又间接地借鉴了京畿及山东等北方地区历史悠久的山水人物画与人物画传统？[44]京畿的艺术家可以由当地的天主教堂接触到欧洲与外来风格的绘画。山东画家法若真（1613—1696）风格诡秘的山水画或许就受到了外来技法的启发，其具有惊人体量感的土石得自强烈的明暗对比法，具有幻象效果的云烟地带的处理方式则显然借鉴自中国艺术传统之外的技法。[45]

假设我们要选择一幅理论上的北方画派的人物画来代表焦秉贞带入宫廷的画风——颀长的身体与长脸形，矫揉造作的姿态，浓重的光影明暗对比，我们将发现该风格的开端显然已见于晚明绘画大师崔子忠（卒于1644），这位画家亦生于山东，并活跃于京师。焦秉贞的风格极有可能植根于崔子忠颇具古意的仕女画。尽管文献记载中的崔子忠个性孤介，终以悲剧收场，然而，即便文献没有言及其

画学的传人或其是否设有绘画作坊，但他绝不可能是一位与世隔绝的艺术家。譬如，从一套明末清初的佚名罗汉（达摩）册页便可找到一种假想的崔氏典型人物样式的新发展，该作品代表了崔氏画风的一种极端变体，夸大了崔氏独特画风的主要特点：更加浓重的明暗对比，愈加古怪的姿态，紧密的锯齿纹衣褶。[46]这些特质，与崔氏绘画中的同类风格特点一样，可以被解读为复古主义的某些面向，不过，更有可能的是，它们反映了中国艺术家对欧洲版画人物的着迷程度（见图 3.11、3.12）。

新近曝光的另一幅相当古怪的佚名人物画大致也呈现了同样的人物风格【图 3.17】，这幅画作今称作《鞭打》。一方面，此画与崔子忠的作品的密切关联更加显而易见【图 3.18】——男孩佝偻的身躯与叉开的双腿，面部下端藏于耸起的肩后，夸张的戏剧性身体姿态，充满了强烈明暗对比晕染的阔大衣袍的衣褶。但另一方面，画面中的一些要素又与我们前面所论的画作有所关联，例如背景中屋室壁上开有一扇月洞窗，以画窗的线描来表现墙壁的厚实感，同时又透露出窗后的桌案。此外，以夸张的戏剧性的手法表现故事性的画题——很可能表现的是戏曲或小说中的冲突场面，但主题有待进一步的考察——也表明画者属于我们所论的城市职业画家类型。这件画作可能是一系列画作或屏风中的一件。

有理由相信，佚名罗汉册页以及创作时代略晚、诡异风格略逊一筹的《鞭打》所代表的风格，正是康熙朝时由焦秉贞与冷枚带入宫廷画院的画风，这种画风在画院中逐渐嬗递为愈加精致与文雅的形态，以迎合宫廷的需求与趣味。[47]由这一形态出发，经过了一个巨大的飞跃，才转变为 1725 年后北方画家——尤其是北京地区人物画家——笔下越加松弛，更具写实性却不失精致优雅的风格。易言之，飞跃的结果乃是出现了一批具有内在连贯性且极为重要的画作（虽然这一归类可能稍嫌仓促），其中包括了本书所论的部分精美之作。尽管这一转变中的某些层面的情况还不甚明了，而且这

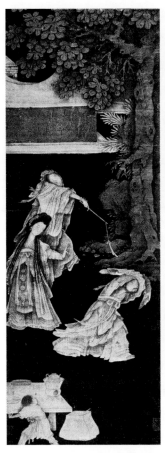

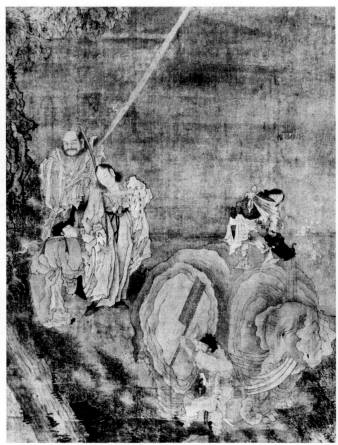

图3.17　**佚名　鞭打**　轴　绢本设色
102厘米×37.2厘米　耶鲁大学美术馆
（Yale University Art Gallery）　Harold
Hugo 赠　1980.92

图3.18　**崔子忠　扫象图**（局部）　轴　绢本设色
152.5厘米×49.4厘米　台北故宫博物院

些画作在艺术史上的地位也不外是暂时性的，然而，这一尝试却非
常必要。

　　由极少的材料可知，这后一种北方风格更可能成形于皇家画院
之外，而非画院之内，虽然画院内外的绘画创作总是有着紧密的关
联，而且画家也是往来于画院内外的。画院之外的情况，我们也可
以想象（再次只有依靠不多的材料），主要的赞助资源来自各类有

权势的与富有的赞助人，首要的自然是满族贵族。不少亲王以及皇子皇孙生活于紫禁城内，其他一些宗室成员，多数是皇帝的同辈或长辈，则在北京西北皇家行宫及畅春园与圆明园这样的皇家园林内，过着奢华的生活。[48]这些皇亲国戚与其他生活在京师的富有的满族大员与旗人家庭构成了一个庞大的绘画消费团体。技法精湛、较具有自然主义风格的绘画极为符合他们的贵族趣味，但由于这类画作耗费时日，且对画艺的要求颇高，因此也非普通人所能企望的。但另一方面，这类画作中的某些作品，就其尺幅与主题而论，当应用于旅店、茶楼或酒肆，以至妓馆等公共空间之中，这些富裕兴旺的行业也常有能力定制此类画作。

　　尽管创作的模式尚不清楚，然而为亲王宗室作画的、有案可查的画家（通过画作上的印鉴以及其他一些线索）通常会采用本章所论的这类精致的"院体"画风，这种风格与活跃于皇家画院的画家所用的风格有着很深的渊源。但相形之下，在京为官的汉人似乎更青睐传统文人画风格的画家与正宗派山水画家，以及前一章提到的其他由南方各地城市来京寻找赞助人的画家——罗聘便是最好的例子。[49]尽管这些画家的画作之主题与风格各式各样，但多数依然视传统文人画观为圭臬，推崇个性笔法与援用古法；他们多作中等尺幅的纸本画作；画面上或许还要点缀以画家的印章、题诗及收藏家的印鉴，最为常见的乃是应收藏家或他人之请在画上写下的各式赏鉴跋语。我这里所论的这类北方人物画派的作品与这些特质毫不沾边。有鉴于此，加之遵循了半西化的始于宋代"院体"职业风格的传统，这些画作便更像我们所谓的江南世俗画家的典型之作。两派绘画间的相似性并非出于偶然：南方市坊画家的风格与绘画模式，通过带往北方的南方绘画以及往来于南北两地的南方画家，而广为北方画家熟知；这必然对北方人物画产生影响，促成北方人物画向江南风格转变的趋势。因而，姑且可以这样理解，北方人物画的风格一半延续自北方流派或北方传统，一半则移植于南方传统。

无论这一变化背后的动因如何，自 1725 年后的北方人物画已摆脱了北方人物画传统中怪诞的一面，也褪去了外来的因素；在表现主题与景物时，追求新的自然主义风格，对人物的塑造更具人性关怀，人物更具表现力，清晰的空间结构则增添了人及其周遭景物的真实存在感。新近发现的一幅极精美的焦秉贞美人画便是这种新样式早期阶段的典范之作，与此前已知的其他作品相比，它更能揭示出如崔镛（讨论见下文）这类被后人归为焦秉贞传人的画家究竟与焦秉贞有着怎样的渊源关系【图 3.19】。[50] 最出人意料的是这幅画中的女性形象丝毫不似焦秉贞更为人所知的院画仕女形象（见图 3.9、3.10）——纤细、隐没于衣袍下的身体，椭圆形的头部，超凡脱俗的气质。画幅左下有焦秉贞以小字工整写成的题款，似可为解读此画的特别之处提供线索（题款与其他焦画中的款署相合，亦证实了此画的可靠性）。题款写作"焦秉贞恭画"，款中未用"臣"字表明此画并非为皇帝而作；受画者可能是某位亲王，对这位亲王而言，在半公开陈列的画作中使用"院体"的刻板画风，应该会显得格格不入，令人不快。此外，我们甚至可以推测此画是焦秉贞晚年的画作，尽管他的卒年不详，不过有关他活动的记载延续到了 1726 年或更晚。

这幅画作与美人画的关联将在第五章概论这种绘画类型时讨论。这里，我们需要注意的是画面的空间感，借助家具、器物与人物的位置关系，画家似乎轻而易举就能获得这种空间效果（相较而言，焦秉贞在画院中的作品则稍显雕琢）。这种手法，在创造出家具、器物与人物各自的空间以及彼此间的空间关系之外，还创造了坚实的地平面效果；同样地，月洞窗确立了远景墙壁的坚实感。画中女子呈闲适却专注的姿态，专注于自我的沉思，透露出女子内心的思虑。线描与设色则减少了规范庄重的成分，而多了几分描述性。所有这些特质都将成为北方人物画后一阶段的主要特征。

同样，在这一典雅自然主义模式构成阶段扮演重要角色的，还有人物画大师崔镛（约活跃于 1720—1740 年代或稍后），不过，他

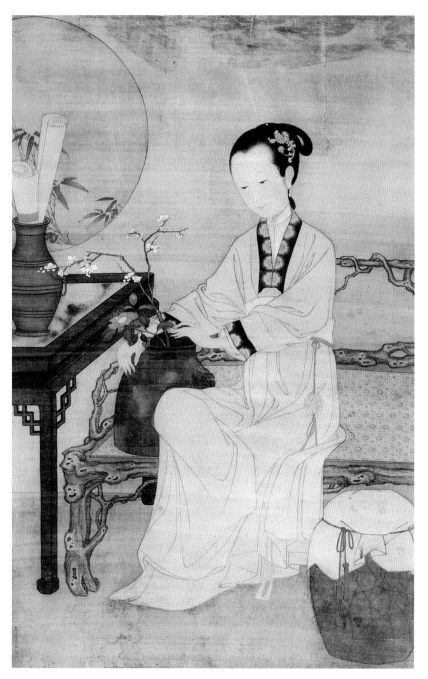

图3.19　**焦秉贞　插花仕女**　轴　绢本设色　154.5厘米×97.5厘米　藏处不明

几乎被中国绘画史家忽略了。崔镱，北方人，生于今属辽宁省的辽阳，但主要活跃于北京，他的一幅画作的落款写作"北平崔镱"。[51] 崔氏可能为旗人子弟，但他又号三韩，因号多取自祖籍，崔氏又可能有朝鲜血统，但这一推测未必可信。[52] 崔氏的不少画作现藏于故宫博物院（其中的一幅花鸟册页画纪年为 1725 年）与天津博物馆。尽管有说法称他曾学画于焦秉贞，但没有记载表明崔氏曾供职于宫廷画院；不过，他必然与冷枚相熟。崔氏曾入仕为官，因而必定是受过教育的文人，尽管他的画作中没有长的题跋。[53] 晚期中国绘画中最具原创性且最感人至深的三幅女性图像均出自崔氏的手笔：12 世纪诗人李清照小像【图 3.20】，写李清照诗意的《秋庭思妇图》（见图 3.21），小说中的女主角诗人小青像（见图 3.22）。

李清照被誉为中国最伟大的女诗人。她有极高的文学造诣与文化修养，与丈夫赵明诚共同致力于书画金石的收集。1127 年，靖康之变，北宋覆灭，赵明诚不久后病逝，李清照的生活陷入孤单困苦。迁居南宋新都杭州后，生活愈加困顿。她的诗作，今存约五十首，内容多写个人生活与经历，部分诗作描写她与丈夫愉快的美学鉴赏生活，另一些作品则写孀居的凄怆。在崔镱想象的李清照肖像中，俯于桌上读书的李清照刚刚起身，立于桌旁，她一手拉开椅背，一手指向椅子，仿佛邀请来访者——可能是她的诗友——坐下。虽然此画的构图与仕女候门或思妇图有类似之处，但并不能归入这些类型；画家将人物安排在画面中央、中景的位置便使此画的含义与那些绘画类型完全脱离开来。背景中的月洞窗外并非通向某个收拢的空间、更深处的房间或花园，而是通向开阔的河景或湖面，透过画面右上方的建筑回廊可以瞥见远山与河岸。室内简单的陈设、根雕架与其上摆放的鸟形青铜炉则体现了画中女像简朴与好古的趣味；香炉这一器物也因反复出现在李清照的诗词中，而有助于凸显画中人物的身份。女子的姿态（对西方观画者来说，其缺点是她立于桌后的身体在画中好像立于桌子下方一样）给人以娴静庄重之感，淡

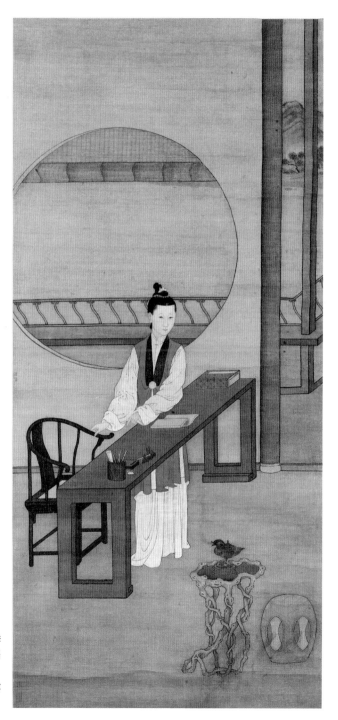

图3.20　崔镨　李清照小像　轴绢本设色　130厘米 × 59.8厘米　故宫博物院

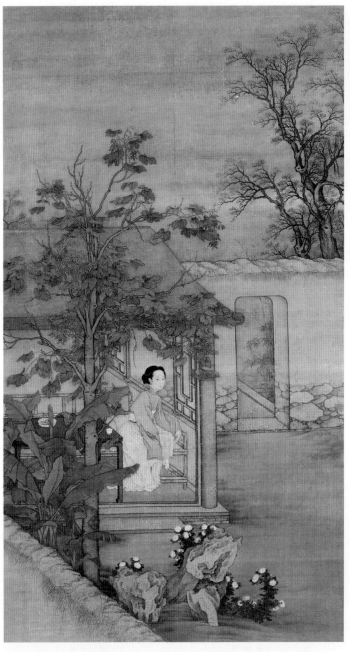

图3.22　**崔错　小青像/绿天小隐图**
轴　约为绢本设色　藏处不明　图
片来自北京嘉德拍卖（2005）

图3.21　**崔错　秋庭思妇图**　轴　绢本设色　143厘米×79厘米　故宫博物院

绿衣裙、蓝色褙子、绣花衣领以及碧玉衣扣的清雅更增强了女子端庄的气质。画作的风格也相应地更为正式严谨。画中清晰的空间布局以及描绘家具与建筑的手法依稀可见西画技法的影响，但是这种技法在画中并不显得突兀，似乎已经完全融入画家喜爱的中国绘画模式之中。画面之上并无画家的款署，但左侧中部有两枚画家的小印章，这好像表明画家并不愿意突兀地出现在画面之上。

崔镡的《秋庭思妇图》【图 3.21】取材于李清照的诗词，描绘思念征戍边陲的夫君的女性；她因感天寒而担忧起夫君的冷暖。画中的女子放下针线，静坐于竹床之上，旁边的桌上放着一只空茶杯。一段墙垣斜穿过画面左下角，将画中女子与观画者的空间分隔开来。远处墙壁上的门可能代表外面的世界，有一天女子的丈夫会从那里回来。女子的目光并不在门上，而是出神地望着花园，脸上带着忧伤。画面的构图无意邀请观画者进入其中。蕉叶、树石、丛竹、格子窗的刻画无不细致入微，但无一处显露画家的个人笔法。然而，此画的风格却极为独特，足以令我们将它与崔镡所作的或与崔氏有着某种关联的其他几幅画作联系起来，譬如原传为唐寅的一幅故事画轴（见图 4.32）。

在这两幅立轴中，崔镡通过将画中女子安排在开阔的空间里，笼罩在光线与流动的空气之下，由她们充满爱意的姿态与举止激起的情感则洋溢于画面之上，并向外扩散开来。写实主义并非这里所论的关键问题，而且画家取意也不在此。凭借新的绘画技巧创造出极具视觉说服力的空间，崔镡其实将他笔下的女性从传统中国风格的束缚中解放出来，给予她们呼吸、活动以及展示她们独特感情的空间。尽管她们的样貌都算俊俏，却绝非美人，她们代表的乃是另一种理想的女性形象：富有创造力的才女，仁爱的贤妻。她们所处的空间充满了女性的特质，然绝不带有色情的意味。

据说焦氏曾是崔镡的老师，相同的特质亦见于焦秉贞的一幅美人画程度稍轻的画作（见图 3.19）。虽然焦画中的美女置身于闺房

之中，但她拥有自己的空间，而且似乎安于独处；易言之，她与其他同时或时代稍晚的美人画中的女性（譬如，冷枚1724年的画作，图5.20）不同，并未被固化为情欲对象。崔画与焦画的这一特质在一套清初佚名册页之中已见端倪，该册页描绘了居家场景中的女性（见图4.26—4.28）。如下文所论，此套册页可能代表了专为女性顾客而制作的绘画类型，就此而论，崔镡的画作也极有可能是为了女性观众或雇主而作。

新近才为人所知的崔镡的另一佳作亦是一幅根据想象创作的画像，画中人物是小说中的女诗人小青【图3.22】。[54]在由男性文人创作的传说中，小青集中体现了不被欣赏的女性作家的浪漫与不幸。小青是扬州瘦马，十五岁时被一位官宦之家的公子买下带回杭州的家中。[55]然而，这位公子的正妻是一位妒妇，她令小青住在西湖边的别业之中，并禁止两人相见，仅有某位朋友短暂为伴。小青在孤寂中日渐衰弱，只有作诗才能给她以慰藉。在请人代画肖像后，十七岁的她殁于冷落与痨病。妒妇烧毁了小青的大部分诗稿，仅有少量流传于世。小青凄惨的身世，尽管有虚构的成分，却引发了大量以此为题材的文学创作，有超过十五部的戏曲剧本以及大量的"传记"与故事。崔氏此画边环绕着各种以工整小楷书写成的题跋，大致也属于此类文字。

崔镡这幅画作构思精妙且独特，在中国人物画史上，极少有作品对如此特殊的人物、如此困顿的主题做出过回应。画中的小青似乎正在思忖诗句：哪位画家可曾如此绝妙地抓住人物双目张开却沉浸于自我世界、完全置身于世外的神情？她弯曲着身子躺在榻上，略微凌乱的衣褶更强化了她弯曲的姿态，整个轮廓没有丝毫的性感。她一手托腮，肘部支在枕上，双眉稍稍扬起，目光专注而忧伤，双唇微微噘起。她注视着庭院，柱子后的蕉叶以及地上瓶中从园内池塘摘来的荷花都暗示出她周围的真实的环境。她身后屏风上的山水画中有极小的行人由桥梁上穿过，暗示这是她想象中的归隐

之所，画风则援引自宋代山水。构图的力量感则被一些象征着女子属意的优雅趣味的精美细节所冲淡：带有精致浅蓝色花纹的罩袄，腰胯处露出的绿色襦裙，榻上的大理石贴面以及织锦垫子。由此，我们不禁要问：崔错是何许人也，他画出如此精美的画作却为何不为人知呢？

崔错的画作为我们了解一批尚待认识的市坊画家或画家群体提供了背景，这些画家创作出了我们所假设的北方人物画派中的不少精美画作。就风格而论，这些画作又与另一类作品紧密相关——家庆新年画（见图 4.5、4.6），《西厢记》人物图（见图 5.1），观音图（见图 4.29），一幅异常优美的美女画（见图 5.8）。尽管从整体来看，这些画作多少与冷枚有着某种关联，其中一幅甚至带有冷枚的署款。然而，所有这些画作的时间似乎都晚于冷枚时代，风格也不同于冷枚较为可靠的作品，都具有更高的写实主义技巧，人物的刻画模式也愈趋精致复杂——崔错的绘画可以看作这种特质的先声。前一章已经提到，冷枚于乾隆元年重返画院后，其在画院之外开设的画坊依然营业，与他在画院的创作并行展开，这一假设也可以用来理解上述这些绘画，不过，这并非唯一可能的解释。这些作品的创作年代约在 1775 年前后。

这里勾勒的 18 世纪北方人物画的发展脉络稍嫌牵强，需要更坚实的理据，这将有赖进一步发掘与辨析带有真正的作者署款或印章的相关画作。一旦针对这些画作的守旧偏见失去效力，博物馆地库以及规模较小的收藏中为人忽略的画作便可能被发掘出来用于展示与研究。

东西融合

至此，我们可以清楚地看到，最擅长运用西洋技法的画家并不像苏州版画家那样以新奇与异国情调为噱头，而是为了在画面中营造出

明确的焦点、优雅精致的人物身体与画面纵深空间，为了让构图能够蕴含微妙而复杂的故事情节。当画家将新的绘画技巧用于各类绘画题材时，画家便得以为其作品注入新鲜生动又富于表现力的内容。在这一过程中，画家们也成功地将新与旧、熟悉而保守的中国风格与撷取自外来的风格要素天衣无缝到熔为一炉，巧妙地躲避了因循其中任何一种风格的艺术家都会坠入的窠臼——一味地墨守成规将过于学院与俗套化，不加修饰地沿用外来风格则会走向险怪异趣。

此外，另一明确的现实是，今人学者通常误读了明末清初欧洲图像涌入中国对中国绘画所带来的影响。这些论者多依赖文献证据而缺乏足够的图像资料，抑或只是搜罗影响力相对较弱的意大利单点透视的资料，放大其在画史中的重要性，却并未认识与重视运用外来绘画要素给这一时期绘画注入活力的真正成就。相应地，做出这些杰出贡献的具有原创性与创造力的绘画大师——吴彬、张宏、曾鲸、崔子忠、龚贤、樊圻以及本书所论的其他一些优秀画家，多数被排挤在正史的"主流"绘画之外。这些画家中的任何一位，都以自己的方式实现了中西绘画风格的融合，其手法之巧妙且不着痕迹，其中借鉴自西画的成分极易为人忽略，尤其是当有人将艺术价值的评判标准建立在是否受外来艺术侵蚀的错误假设之上时，更是如此。倘若坚持这种假设，最终我们只能写出一部更加简化的绘画史：有论者可能会站在民族主义、反扩散论（anti-diffusionist）之类的理论立场，轻描淡写地辩称，中国的外销绘画对 18 世纪日本南画的出现的影响、浮世绘版画以及刻本书籍对 19 世纪晚期的法国绘画的影响，抑或中日书法对 20 世纪中期美国抽象表现主义的影响，全都可以忽略不计。然而，所有这些排斥跨文化嫁接的论述都缺乏足够的理据，因为这显然忽略了嫁接在艺术史中所扮演的角色，正是嫁接促成了艺术史上某些最具解放性、最富有生产力的艺术发展。

在本章的结束部分，我们将考察《仕女候门》【图 3.23】这幅画风卓绝又颇带神秘感的画作。据笔者所知，此画仅出现于 1989 年的

拍卖图册。[56] 据图册的注释，作者为汪承霈，画中右侧门框中央不显眼处有汪氏的题诗与落款，其中的纪年为 1805 年。然而，汪氏的款识并未像画家在自己的画作上撰写的题跋那样，指明此画出自自己的手笔。因而有可能，他只是在某位无名画家（亦可能是时代略早的画家）的画作上写就了题跋。汪承霈系安徽休宁人，1747 年举人，乾隆朝时任兵部主事，卒年应在 1805 年以后，有文集传世。据此，他并不算城市职业画家，而是一位文人官僚，这类画家极少采用精工且具有视幻效果的风格，这或许也进一步说明了汪氏并非此画的作者，只不过留下了题跋。但另一方面，汪承霈虽以人物与山水画著称，但其一幅已发表的花卉蝴蝶图却也采用了近似西画的幻象主义样式。[57]

在此，我们暂且将考证画作真实作者的问题留待日后解决，姑且把此画视为佚名之作。据拍卖图册目录，这幅作品为绢本，水墨设色，高逾 2 米。基于这些物质性特征以及明显的幻象主义画风，此画应属于前一章所论、第五章中还会论及的绘画类型。画中没有题跋、印章，或突出的笔法等吸引观画者关注画面本身的因素，反而极易予人以进入另一个空间的错觉。从假设的观画者观看画面的距离判断，画中女子的身高完全符合真实的比例，刻画也极尽新技法之所能，具有写实的特征，富于体量感。仿佛真有一位仕女立在门口等候着丈夫或情郎的归来，鼓励观画的男性将自己想象为画中女子等候的人。如我们在随后的章节会讲到的，有人确实曾将画中的美人误作真人，我们应由此来理解这幅作品。

画家的幻象再现（illusionistic representation）极为成功，即便通过复制品，人们亦无法确定画面左侧门框上以及上端门楣凸起的雕花是超出画面之外的实物，还是画家利用视幻技巧创造的具有立体感的平面图像。画面中所再现的壁纸图案与锦缎纹样似乎也与实物无异。整幅作品，除去其令人不解的冷静调子外（因为这种类型的画作通常带有色情的意味），完全抑制了"画家之手"（painter's

图3.23 **汪承霈 仕女候门** 轴 绢本设色 203厘米×112.5厘米 窗棂格子上有汪承霈款署题跋 曾为Lucy Bixby收藏 纽约佳士得1989年6月1日第88号

hand），有时在西方绘画中被称作消弭（erasure）（褒贬均可），暗示一种完全独立于人的能动性之外的绘画效果，这幅画作似乎正是这种西画特质在中国绘画中的一个实例。创作这类绘画的中国画家，只在"画中画"里表现"笔法"，而且这种情况也更多地出现在采用视幻技法的绘画中：或许，挂于人物身后的米式山水画才是画家着意表现的内容。画中女子身后悬挂的是一幅文人山水，应出自某位明代仰慕倪瓒的文人之手。然而，虽然作画的这位文人可能会赋予这类山水画以深刻的内涵——"非高洁博学之士，不能作此画"，不过在这里，我们的艺术家只是插入了一幅信手拈来的画作以为画面的装饰，使人仿佛感到，这"画中画"并非是画家画（painting）出来的，而是被再现（representing）出来的。人们必须一看再看，一想再想，方能明白原来画中有画。

倘若此画的确出自文人士大夫汪承霈之手，这样的解读显然有待商榷。但如前所论，他的其他画作同样具有近似职业画家的技法特点，采用了幻象的技法，因而，这幅画作可能确实出自他的手笔。若有机会研究此画的原作，这些问题或许便能迎刃而解。同时，与汪承霈等文人士大夫引以为旗帜的典型晚期正宗派山水画相比，这幅《仕女候门》实乃更令人印象深刻、更引人入胜的杰作。

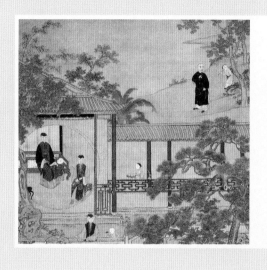

第四章

画家的图像库

　　只要稍加检阅中国画家们的代表作，就不难发现职业绘画大师擅长更多样化的题材，业余文人画家所擅的题材则较窄。马远与马麟一类的宋代画院大师虽以楼阁人物山水著称，却也能兼擅历史人物、道释、花鸟。明代画家，譬如杜堇、周臣、仇英与唐寅，不但能继续保持创作题材的广度，还能生发出另一种才艺：愈加得心应手地回旋于多种不同的风格之间。相形之下，倪瓒与董其昌一类的业余画家仅以从事"纯粹"的山水画和墨竹（倪瓒尤为如此）为傲。其他一些文人画家，譬如沈周，也擅长多样的题材，但显然不足以与同代的市坊画家相提并论。业余画家创作题材狭窄的模式在郑燮身上达到了极致，这位扬州八怪画家的画题仅限于竹石墨兰，风格也近乎千画一面。同代的画家华喦和罗聘与郑氏形成了鲜明对照，这两位画家不但因其业余文人风格的画作而被列入扬州八怪，而且更是严肃而多才多艺的应景画家，其画作能满足赞助人与市场多样的需求。

　　就当前所考察的职业画坊画家的作品而论，要确定画作作者可谓困难重重，即便辨识单个画家的个性笔法也并非易事，这也成为界定特定画家创作图像库的巨大阻碍。不仅如此，不少此类画作因被添加上了具有误导性的归属信息与伪款，而被斥为伪作。然而，就这类画家中那些有可信作品传世的极少数而论，他们在创作题材上的多样性堪与仇英等其他早期职业大师相媲美。其中最年长的画家顾见龙，仅本书引介的他的几幅画作，就包括了以建筑为背景的家庭群像、美人图、故实画与春宫册页。他的另外一些画作还包括了祝寿画、君臣像（钱谦益委托的一套册页，参见第二章"往来于城市与宫廷间的画家"一节）以及其他一些传世的肖像画。[1]

　　就此观之，顾见龙之所以成为本书的关键性人物，不仅是因为他的原作或传为他的画作始终具有创意且引人入胜，更是因为他的画作代表，甚至在一定程度上界定了清代城市职业画师最早的创作。顾见龙的画艺源于一个日渐衰落的传统，仇英与唐寅的画风及图像

库在二三流画师与"苏州片"画家的手中陈陈相因，然而，顾氏却扭转了这一传统的颓势，满足了新主顾群的独特需求及欲望。这些新主顾的生活殷实，渴望拥有在喜庆日子或特殊场合悬挂的精美图画，文震亨的《长物志》一书便是为这类人而作。顾见龙的创作，若算上某些具有顾氏风格的画作，已经涵盖了晚期中国绘画史上的这群画家未来绘画实践的大部分绘画类型。

然而，尽管这些画家画艺全面，但他们却安于接受他们自身的局限。他们通常回避学者－业余画家擅长的画题与风格，譬如纯粹的山水画与梅竹一类的题材。这些绘画主题当然没有超出他们的能力，他们画作中出现的大量画中画——精心雕琢的屏风、壁画与挂轴等迷你画作——足以说明这一点。这些微型绘画通常表现纯粹的山水画等文人画家擅长的题材，他们画来却全不费力，无一点造作，否定了画评家以高尚的文化修养作为创作此种画风前提条件的成见。而且，如第一章已经提到的，顾见龙的《没骨粉本》册页表明其在临摹前代文人画家风格方面至少不逊于同代人王时敏与王鉴。顾见龙是否能够或确实创作过文人画风格的画作，已无关宏旨：他的雇主若需要文人画，绝不会雇请职业画家，只会转向有官衔或有社会地位的画家，因为这些人笔下的文人风格才称得上是"发乎本性的"表达。

我们讨论的这些艺术家虽以某些题材为特长，譬如施胖子长于美人画和风月女子画像，不过，供家庭使用和以娱乐与情色挑逗为目的的两种绘画的界限并没有那么壁垒森严。这些画家自如地出入于普通家庭与妓馆之间，从这方面看，他们就好像是《金瓶梅》[2]或李渔笔下的人物在现实生活中的化身。对掌握着各种社会资源的男性以及名妓与侍妾阶层的女性来说，他们不但乐于接受这种流动性，甚至对此怀着一定的期许。

人物群像是城市职业画家的专长之一，此类图像常常在各类家庭喜庆活动——婚庆、新年、寿辰（特别是六旬、七旬及八旬寿诞

的庆祝）——中充作赠礼，或张挂于墙壁。这类画作属于 12 世纪时邓椿已提到的家庆图，邓椿的父亲在供职于内廷时，目睹此类图像被列入宫廷画师创作的绘画类型。[3] 11 世纪的文人米芾所讲的时画大约也是指这类绘画。[4] 米芾在《画史》(名为绘画史，实为臧否前人画作的评论集) 一书中写道：这类绘画"能污壁，茶坊酒店"可用，亦用于"装堂嫁女"。[5] 我们通常将这些议论看作一种贬抑的轻蔑，事实上这也正是作者的本意。不过，这些议论从另一侧面证明，满足这类用途的各类绘画很早便已出现，只是这些功能性的绘画并未进入品评家认可的适宜收藏家蓄藏的画作之列。定制这类画作的可能是某位家庭成员，或某位要给显贵送去祝福的送礼者。在清代，将这类绘画作为节庆的赠礼已是相当流行的风俗，它们也因而构成了艺术家创作的重要组成部分。[6]

家庆图

岁朝图

现存的宋画中不乏在新年及寿辰时做赠礼或张挂之用的绘画，然而，据我所知，其中并未出现描绘家庭合影或集体合影的画作。不过，弗利尔美术馆所藏的一幅时代定为元或明初的此类画作却极为接近南宋"院体"画风，极可能是以宋画为底本的摹本，可算作最接近邓椿之父所见宫廷家庆图的实例【图 4.1】。[7] 此画表现了宫苑夜景，呈现了皇帝的嫔妃、宫女、孩童庆祝新年的场景。有的人物坐在桌旁，一边饮酒品尝蜜饯，一边与其他人一样注视着屋外那位小心翼翼试图点燃爆竹的年轻女子【图 4.2】。她旁边的两个孩童用手捂住了耳朵。屋内，一名侍女正在张挂捉鬼的钟馗像，一旁的另一位侍女则正在点燃蜡烛。画面丰富的色彩以及人物衣袍上金色的纹样，与灰暗的背景形成对照，使画面柔和而雅致。

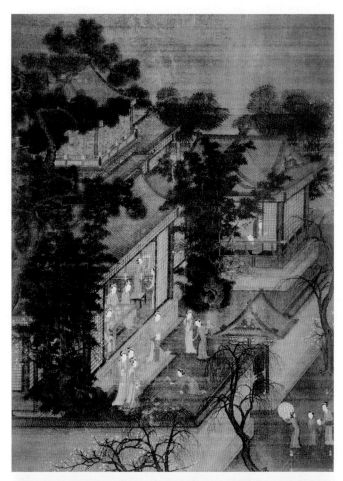

图4.1　**佚名　宫中岁朝图**　13或14世纪　轴　装裱于画板　绢本设色　160.3厘米×106.2厘米　弗利尔美术馆（Freer Gallery of Art,Smithsonian Institution, Washington, D.C.）　Charles Lang Freer 赠　F1916.403

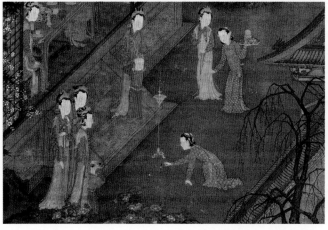

图4.2　**佚名　宫中岁朝图**　图4.1局部

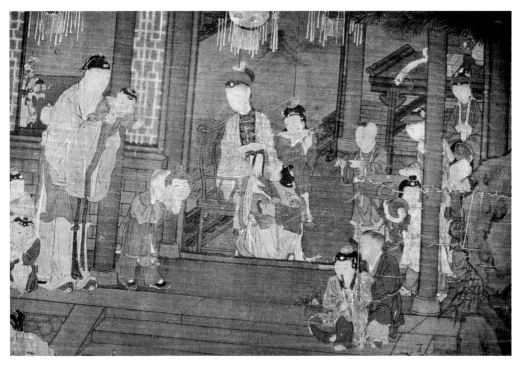

图4.3　**佚名　家庆图**　明末或清初　图1.2局部

　　这类画作中特别精美的代表作最早已在第一章中提到，即过去
传为仇英所作的岁朝手卷【图4.3】（图1.2的局部）。尽管此画的风
格略显独特（中文图录的作者将其称作"苏州片"）[8]，不过其中不
少特征与我们所论的绘画相关，譬如画中再现了内室丰富的陈设、
家具的风格，圆柱体柱子还做了明暗渲染。此画很可能作于17世纪
末或18世纪，因为画中活泼孩童与下文将提到的另一幅岁朝画中的
孩童极为相似（见图4.5、4.6）。要充分讨论此画的意象，辨认画中
细致刻画的孩童们所持及所玩之物以及这些器物在节庆图图像志中
所扮演的角色，都要求论者做扎实的研究；而且，文化人类学者可
能最能胜任这项研究。在我们选刊的这段局部中，家族的男性与女
性家长坐于廊下，观看着整个庆祝活动。膝下环绕的孩童几乎清一

色是男孩，他们或击鼓，或打钹，或吹笛，或戴着佛陀面具，充满了节日的欢腾。院子中的一群孩子正在舞狮（由两个孩子装扮）、舞龙、踢球、吹喇叭。大门外，一个孩童正要点燃爆竹。由于误将此画归于仇英名下，传统的鉴定家或博物馆的策展人在图录中便将这类绘画定为伪作，置而不论，不然便交差了事似的称其为"院画"。然而，这些画中不乏高水准的有趣之作，它们的重要性应不止于社会史家或中国物质文化专家的史料。当前这幅画进入公众的视野实系偶然，是筹备旨在展示为人忽略的绘画类型的过程中被人发现，由此才进入了图录。和本书的许多图像一样，这幅画作可能代表了多已散佚或即便传世却未被发表的一类绘画。

晚明以降，岁朝图已成为李士达（约 1540—1620 之后）与袁尚统（1570—1661）一类苏州画家的专长，这些画作通常采用以屋室为中心的保守构图，长者在屋中饮茶取暖，彼此拜年，孩子们则在天井中点放爆竹。[9]与美人画一样，明代岁朝图中的人物多以室外为场景，而到了清代，人物活动的场景则移至屋内。这类室内人物群像均采用了特写的视角，在构图中占据更主要的位置，刻画也更为具体。18 世纪初扬州画家颜峄（约 1666—1749 之后）的一幅画作便可看作过渡阶段的代表作【图 4.4】。画中，两位士大夫携子向祖父母拜年，祖父母坐在炉旁取暖；青铜花瓶中插着的梅花、松枝以及庭院中的仙鹤都强调了画面蕴含的年节吉祥意味。

一幅作于 18 世纪中期或略晚的巨帧乃是绝佳范例，可能出自某位我们假设的北方人物画派画家之手【图 4.5】。此画以一个兴旺之家的庆祝为题，构图以父亲为中心，其身形高大，与全画的构图极不成比例，他坐于宅邸的廊庑之上，面朝庭院，接受家人送上的节日贺礼（新年这一主题由在天井中放爆竹的男孩点出）。这位男子头上所戴的帽子或表明他是一位官吏。右侧是他的五个儿子，他们戴着同样的帽子，大约有将来亦可以加官进爵的寓意，他们手中所持的松、竹、梅、灵芝等则是在节日献给父亲的吉祥的贺礼。男子

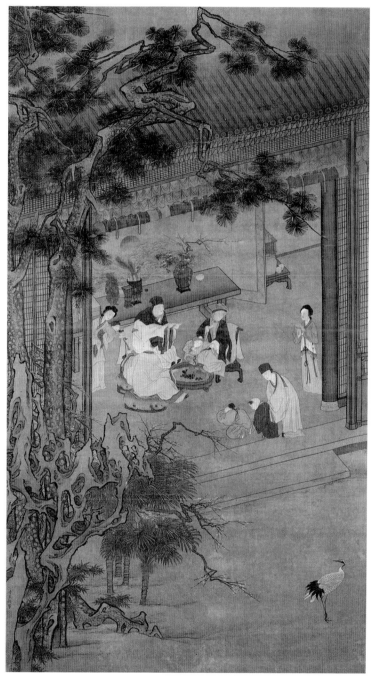

图4.4　**颜峄　家庆图**　绢本设色　189.1厘米×105.5厘米　故宫博物院

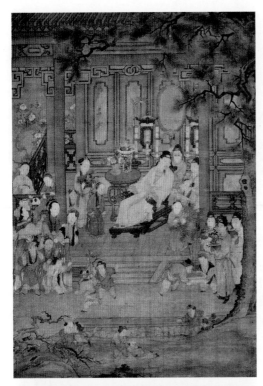

图4.5 **佚名**（后添冷枚款） **家庆图** 轴 绢本设色 110.5厘米×159.8厘米 东京伦敦画廊（London Gallery, Tokyo）

图4.6 **佚名 家庆图** 图4.5局部

的左侧是照看年幼子嗣的妻妾【图4.6】。这幅画极可能就是一幅在适宜场合悬挂的普通图画，而并非某一特定家庭的写照；它寄托着家庭昌隆和睦、多子多妾的美好愿望。虽然画幅的左下角有"冷枚"的名款，但就风格而论，我倾向于同意米泽嘉圃的判断，他在1956年初次公布此画时指出，此处的名款应是略晚于冷枚的后人添加的。[10] 画中对女子的描绘方式与冷枚的独特风格相异，与所有可信的冷枚画作的构图相比，此画对人物的整体安排以及单个人物的姿态设计都显得更加复杂，也更加自然；有的人物面部还带有微妙的表情，而这在冷枚的画作中是极为罕见的。

易言之，这幅画似乎应来自更加精细复杂也更温文尔雅的世界中的职业城市画师，尤其可能出自我们假设的这一时期在北京地区兴起的北方画派，而绝非来自清代宫廷雅致而虚幻的世界。特别的是，在描绘女性方面，此画比一般的中国绘画赋予人物以更多的庄严感与个性，同时，也更注重表现人物的情感。此前的焦秉贞（作于画院之外的画作）与崔镗的画作（见图3.19—3.22）中已经出现了这类富于人情的特质。画面最左侧怀抱婴儿的年轻女子尤其感人，她的脸完全回避观画者的目光，双唇微动，关爱地看着孩子。在这一点上，此画与同类的其他绘画一样，女性与孩童的面部都有鲜明的表情，虽然略显概念化；对稍大的男孩以及男子来说，庄重则意味着要不形于色。

我们可以在院画中又一次找到对等的例子——表现乾隆皇帝及其嫔妃与皇子的巨帙岁朝图【图4.7】。这幅画作由郎世宁、陈枚及山水画家唐岱（1673—1752之后）等六位宫廷画家于1738年联袂绘制而成。和前述的情况相似，这幅画作与城市画家充满了生气与情感的同类作品相比，显得僵硬且缺乏热情。就此而论，这类宫廷院画就像老式影楼拍摄的全家福或结婚照。城市画家往往能为画面注入温情与亲密感，即便是为普通雇主绘制的一普通功能性绘画也是如此；画院画家则受到种种限制，画院对画作的完整性以及是否适宜

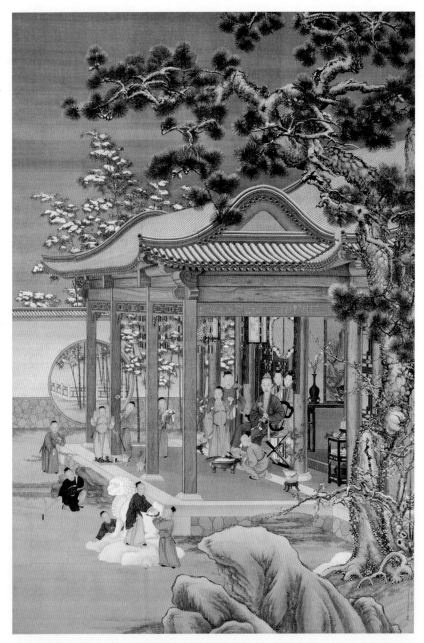

图4.7　陈枚、郎世宁等合作　乾隆行乐图　1738年　轴　绢本设色　289.5厘米×196.7厘米
故宫博物院

正式展示有着严格的要求，也必然要杜绝类似城市画家画作中的温情与亲密。学术界以及大众通过出版与展览给予了宫廷绘画以极大的关注，个中原因与其说是院画画品精美、引人入胜，倒不如说是因为这类绘画相对容易获得，几乎全部收藏于故宫博物院，加上相关的史料丰富而详实，这类绘画也更便于研究。与之相对，城市职业画家的作品几乎完全没有相关的文字记载。再者，普通大众通常感觉与故宫相关的一切都充满了魅力，紫禁城对公众的吸引力恐怕仅次于丝绸之路。这种现状并不会立即转变，然而，我们可以期待这种兴趣会转向城市画家的创作，人们最终会发现这一艺术类型更加丰富多彩，相形之下，宫廷绘画则过于僵硬死板。

倘若我们将这幅 1738 年的画作与有幸保存完好的另一版本相比较，即可说明上述的观点以及宫廷画家创作所受的限制。[11] 这一版本无款，构图稍有不同，但应该出自同一组或非常近似的一组画家之手【图 4.8】。一种合理的假设是，这一版本乃是第一稿，被皇帝否定了，画家故而并未署名。但这一假设也提出了一个问题——这幅画为何会被皇帝否定？答案就隐藏在两个版本的差异之中。无款的一件采用了更明显的光影明暗法与线性透视技法（观画人的视线被拉离皇帝，他也不再是画面的中心），风格也更接近西画，视幻效果更为强烈，因而相对不够正式，充满了故事性：乾隆低头看着膝上的婴孩，一边用木槌击磬来逗他；孩子与女眷们显得更加个性化，站姿随意；酒食也更显眼。另一方面，皇子堆雪狮子这一有趣的细节并没有出现在这一版本中。我相信，通过比对这样两张画作，皇帝的偏好已昭然若揭——在这一组实例中，皇帝明显偏好更冷静与更正式的图像，画风较少受西画影响，而他毫无争议地占据着画面的中心。这同样有助于解释宫廷绘画为何会不可避免地走向僵硬。杨伯达曾撰文勾勒了画院创作程序，院画画家要先绘制稿本呈览，获得许可，才能绘制最终的定稿。而对"御容"——皇帝及其皇室成员肖像，则有更为严苛的规定。[12] 此外，他也提到，在绘制了 1738

图4.8　可能与图4.7出自同一组人物画家　乾隆行乐图　轴　绢本设色　227.2厘米 ×
160.2厘米　故宫博物院

年的巨帙三年后，还是郎世宁、陈枚与唐岱这三位画家，奉旨绘制另一幅类似的画作却无须起稿呈览审定。[13] 杨氏认为这体现了皇帝对这三位画家造型能力的信赖；那么，如果我们对 1738 年这幅较早的画作的分析正确，这或许也表明三位画家此时已经吸取了过去的教训。

尽管两幅城市类型的家庆图展现了艺术家卓越的绘画技巧以及敏锐的感悟力（见图 4.3 与 4.5—4.6），然而我们必须承认，这类画坊作品的画质还是良莠不齐，有的画作显得格外僵硬，甚至更为正式。例如，一幅有冷枚名款但却带有几分画坊画作特征的作品，是这类绘画中等水准的代表作【图 4.9】。此画描绘的大约是元宵节，这一天常被视为春节的最后一天。这幅画很可能是要在这个节日送给某位老者的贺礼，祝愿他儿孙满堂、万事昌隆。一般而言，要将岁朝图与祝寿画区别开来并非易事，尤其有人的寿辰可能恰好也在新年。特别是当画面以某男子为中心，其含义便可以是两者之一。除冷枚的名款外，这幅画作上还有题签"全庆图"（亦名"全庆园"），画面承袭了常见的模式——坐于庭中廊下的男子，环绕其左右的妻妾儿女（以男孩为主），以及象征长寿的梅花、如意以及桃花一类的寓意符号。建筑与树木的刻画工致，然而人物风格化的姿态及脸上空洞的笑容则暴露了画家二三流的技艺。[14]

这一部分所论的绘画间悬殊的品质说明，在指向富贵与权势主顾的高水平创作外，同类的画作也不断地被二三流的画家或有名画家画坊中的助手不断仿制、复制，以敷小康之家对此类画作持续增加的需求，在特殊的节庆中，他们要将这类画作悬于壁上或用作赠礼。由于尚未收集到足够可资比较的资料，一时难以确定这类图像可以公式化到何种程度。然而，这一类型中的佼佼者，虽也出自以高产为生存必需条件的画坊画家，但全无半点因不甚理想的创作条件而造成的缺乏生气的线描或陈腐的用意。正如大师所作的那样，当这些优势与多样化的创作题材相结合时，画作将变得异常出色。

图4.9 冷枚 全庆图（亦称"全庆园"）轴 绢本设色，149.9厘米×99.1厘米 辛辛那提艺术博物馆（Cincinnati Art Museum） Mrs James L. Magrish 赠 accession no. 1953.149

这幅带有冷枚款的全庆图巨帧应属第三章论及的北方画派（见"'北宗'人物画与人物山水画？"一节）的画作，这组题材迥异而风格近似的画作很可能出自同一个绘画作坊。具有同样风格的画作还有下文将要介绍的白衣观音像（见图 4.29），下一章会论及的两幅画作——一幅据说描绘了《西厢记》三位主要人物的巨幅画像（见图 5.1），另一幅则为闺中美人图（见图 5.8）。这组画作间的差异在于其用途以及观画人如何来解读画面。譬如，《西厢记》图的场景较《全庆图》更为概括，或更像虚构的场景，其用意也不旨在展现一个真实的场面；人物的面部如在梦中，甚至有些空洞。这幅《全庆图》与《西厢记》图都以一位主要的男性为中心，他比画中其他人物要高大；家庆图的典型处理方式是让画面的空间结束于主要人物的身后，但在《西厢记》图中，月洞门后还有一陈设奢华的房间，那个房间又通向一座花园，这种层层深入的空间效果是与其色情主题相关联的。家庆图显然用作吉祥的装饰，以为厅堂增加喜庆的氛围；然而，《西厢记》图则再次提出了这样的问题——此画用于何处、于何时悬挂，我们后面的讨论会再回到这一问题。

祝寿画

用作祝寿贺礼以及为祝寿而悬挂的绘画构成了中国功能性绘画中的一大类。一些为人熟知的类型，如有长寿寓意的灵芝松鹤图[15]及寿星图，均已获得部分学者的关注。[16]为女性祝寿的场合则张挂民间神祇麻姑像；冷枚的一幅麻姑像可参见图 2.20，顾见龙早在 1632 年也作有一幅麻姑像。[17]著名的群像三星图包括了寿星、福星与禄星，从而带有三重祝愿。[18]上述这些类型均属第一章讨论严嵩家藏细目以及文震亨"悬画月令"时已提到的"鄙俗"之画。诚然，这类绘画多数陈陈相因、索然无味，然而，这类绘画也不乏富有原创性的有趣佳作，纵然描绘的依然是常见的画题。

其中的一幅佳作是浙江绍兴的清初人物画家赵维的《三星

像》【图 4.10】。就风格论，赵维应属晚期中国绘画史上伟大的人物画大师陈洪绶（1599—1652）一派的传人，数十年前陈氏亦活跃于绍兴画坛。赵维将此画题为"多福"，画中三位伟岸的神明均有女侍相伴左右，前景的寿星在展卷朗读（或许是在解读做寿人的命运？），他前面的两位侍女捧奉着寿礼：一件是一瓶牡丹，另一件红色的药丸则可能是长生不老的仙药。禄星环抱着一童子，与其他的祝寿画一样，此图传达了期待家中男嗣有朝一日能够获得功名、光大门庭的愿望。人物诡异的几何化衣袍乃至几何化的面部都显然源自陈洪绶特有的画风，这种画风赋予了画面令人愉快的图案效果。

描绘蓬莱或另两座仙山的画作则是寓意更加明确的祝寿画题材。传说中国东南沿海有三座仙山，是修成大道的仙人的居所，他们出则乘仙鹤——这种飞禽也因而常常出现在祝寿画中。其他类型的祝寿题材还包括传说中主管西方的道教神祇西王母，据说她的蟠桃园中种着可让人长生不老的仙桃。禹之鼎充满富贵气的巨轴西王母图[19]，便是此类中著名的一幅。有的画作或因循岁朝图的常见程式：采用以做寿的长者为中心的家庆场面，略去象征节日的特征（譬如燃放爆竹一类），而强调子孙满堂的意涵。照搬这种程式的作品，如一幅有谢遂名款的画作，这位供奉于乾隆朝画院的画家与冷枚一样也活跃于画院之外【图 4.11】。谢遂的籍贯已不可考，但他很可能也是一位北方人。他纪年可考的画作均在 1761—1787 年间[20]，最著名的一幅是描绘海外各国朝贡者的民族志式的长卷。除此之外，他也在画院中创作正统派风格的山水画，如若此画的名款可信，他甚至也可能在院外作祝寿画一类的作品。[21]无论此画的作者是何人，它都堪称一幅画风俊朗，具有极高绘画造诣的画作，画面中多至十八位的童子是对这位神情严肃的父亲（在妻妾的陪伴下）的称颂。此画与"冷枚"家庆图（见图 4.5、4.6）的诸多相似之处再次说明要区分两类主题的难度，就此画而论，这里对画面内容的辨析也恐非定论。

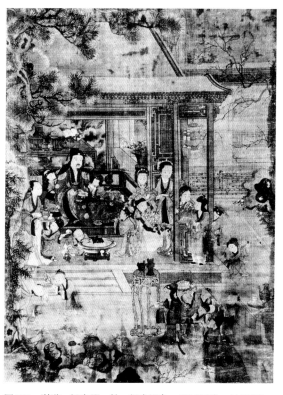

图4.10　**赵维　三星像**　轴　绢本设色　165.5厘米×101厘米　北京中央美术学院

图4.11　**谢遂　祝寿画**　轴　绢本设色　156.5厘米×114厘米　Bunzo Nakanishi Collection,Kyoto

　　城市职业画家为家庭庆典仪式而作的此类图画似乎已成为冷枚1723—1735年间在画院之外创作的特长。有两幅画作可以作为此类的代表——这两幅带有冷枚名款的画作虽未署年，但极可能创作于这一期间。其中藏于美国波士顿美术馆的一幅应系赠给某位士绅女眷的寿礼，或是为其祝寿时悬挂的装饰画【图4.12】。她坐于家宅的露台上，孩子们环绕左右——四子二女。其中一个男孩将插在瓶中的灵芝献给她，其他的孩子则捧着石榴，举着桂花枝，年纪更小的女孩手中捧着盘子，里边则放着石榴与桃子各一只。灵芝、桃子和桂花均有长寿寓意，石榴则象征多子的愿望——这是画中女子已实

现的。由于冷枚并未在画幅上题字，我们无从确定此画是一幅定制之作，还是一幅为顾客准备的普通祝寿画。然而，鉴于画中女性的面部缺乏肖像画应有的个体特征，很可能属于后一类。

婚庆画

另一幅带有冷枚名款的画作从其题跋看，乃是赠给一对夫妇的贺礼，带有希冀婚姻美满、生活富足、多子多福的祝愿【图 4.13 】。画上有"华亭程梁" 1741 年题写的跋（可能题于画作完成的若干年以后）：

> 并蒂花开香馥郁，合欢扇转彩纡徐。
> 称心喜绾同心带，如意时观得意书。

画面的背景为室内，描绘一对夫妇以及环绕左右的子女——四女两男。两个女孩侍立在坐着的母亲旁，父亲坐于榻上，身后是他们的另外两个女儿。桃子与石榴又一次出现在画面之中。父亲头戴官帽，束腰带，手持一柄如意。年纪稍大一些的男孩将象征和睦的玉磬献给母亲，年幼的男孩伸手抓桌上的书本，这个动作透露出孩子对书的偏爱，预示着他将像他的父亲一样挂名桂籍。至于此类图像是什么场合的礼物或在哪种情况下悬挂，画中的六个童子似乎排除了婚庆图的可能，但他们也可表达一种美好的祝愿，即预示并祈求画中所描绘的多子多福变为现实。此外，尚有另一种可能的解释，此画或许是庆祝某对伉俪长久而美满的婚姻的贺礼。但这是否是中国的风俗，则是留给社会史家的问题。对此，我并无实证。

更加常见的婚庆图以描绘鸳鸯为特色，在中国，鸳鸯是婚姻和睦的象征，有时也会加入一些其他成双成对的佳禽或吉祥的意象。[22] 女仙麻姑图除了用于女性的寿辰外，也可能用作银婚与金婚的贺礼。[23]

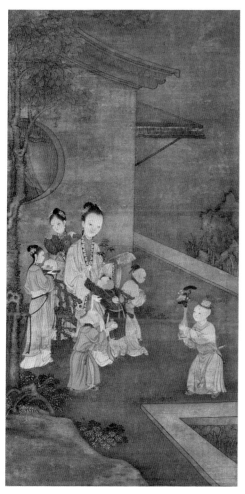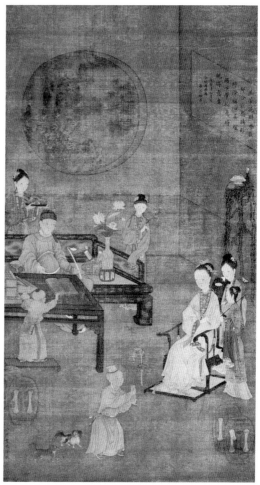

图4.12（左） **冷枚 仕女庆寿画** 轴 绢本设色 114.8厘米×58.8厘米 波士顿美术馆
（Museum of Fine Arts, Boston）购藏：Julia Bradford Huntington James Fund 08.107 ©2010
Museum of Fine Arts, Boston

图4.13（右） **冷枚 阖家图** 轴 绢本设色 36.6厘米×35.7厘米 波特兰艺术博物馆
（Portland Art Museum, Portland, Oregon）

图4.14　顾见龙　王时敏及其家人像　35.24厘米×119.7厘米　明尼阿波利斯艺术博物馆
（Minneapolis Institute of Arts）　Ruth and Brue Dayton 赠

家庭群像与日常生活中的肖像

　　与家庆图相关的绘画类型还有家庭群像图，这一类型既不同于通常所见的以具体化的地景——画家笔下真实的家宅或别业能令熟悉它们的人辨识出来——为背景的概括性的群像，亦不同于置于理想化或类型化的环境中的真实人物肖像画。据笔者所知，此类画作的最早的例子是顾见龙的人物群像《王时敏及其家人像》【图 4.14 】。此画可能作于顾见龙晚期离开画院至离世之间（约 1670—1680）。从这幅画中，我们能再次发现，顾见龙不是一位自命不凡的革新者，他改造既有的绘画类型，开创新的绘画类型，却并未（像许多文人画家一样）通过撰写长跋来鼓吹自己的成就。[24]这幅画作高约 35 厘米，长近 1.2 米，画面的构图不像普通的卷轴画，而经过了特别的设计，要求展开全部画卷来观看。全景式的视角以及各房间的空间布局有助于揭示人物间的相互关系，这是分段展开画卷的观看方式

无法达到的效果。与赠给男性的祝寿画一样，这幅画作也将王时敏表现为几个男孩的父亲。王时敏有子不下九人，画中出现了七位：一位在一楼的书房中，立于王时敏身后，另有三位立于隔壁的房间，最年幼的则与侍从立于画面左侧的回廊中，另有两子与王时敏的夫人、男孩们的乳母（或祖母）立于楼厅之上。王时敏的侍妾则隐藏于竹帘后，这一巧妙的折中构思既避免了有违礼数地给予妻妾同等的关注，又不至于完全在画中将妾略去。假如王时敏膝下也有女儿（中国的文献记载对此通常只字不提），而且她们也出现在此画中，她们可能就是画面高楼上的两位女子，她们立在桌边，桌上摆放着大罐子等各式器皿；不过，她们也可能只是婢女。女性的闺阁位于高楼之上，且远离庭院，画中采用了传统的手法，用浮云表现其中的距离感。画面左侧的更远处，王时敏正上方的位置，我们似乎可以窥见王氏藏书楼的一角。

王时敏坐姿悠闲，身着宽松的衣袍；环绕着他的典籍、笔墨以

及子嗣，都让他很是满意；他带着满足的微笑注视着观画的人。王时敏的面部是画面上所有人物中最独特、最具有肖像特质的一位；画中其余人物的个性化程度则有如其在家庭中地位的指针。画中对家庭成员地位的划分在多大程度上出自画家——如我们所知他是王时敏相识多年的老友，又在多大程度上反映了雇主的意愿（直接的表述或假设的），均是无法回答的问题，因为画面上除了顾见龙的款署并无其他题跋。画面中时有僵硬的勾勒以及不够细腻的用色，则表明有顾见龙之外的其他画师参与了绘制；这一类型的画坊画作通常会同时绘制多幅，以便家庭中的每个成员都可以拥有一个副本，但并非所有的副本都带有成套的题跋。

另一幅大约是某一大型画作遗留下来的片段，可能为家庭群像立轴的局部，多半也出自顾见龙或其画坊传人之手【图 4.15】。此画与王时敏家庭像有类似之处，譬如多节的阔叶梧桐与略低矮的绿叶白花小树（可能是桂树）的组合使用，又如人物肖像本身的风格，这些均能说明两幅画作间有着紧密的关联。不过，小幅画作的用笔更加敏感，似乎来自直接的观察，很可能出自顾见龙本人的手笔。画面以好学的学童为主题，他代表着每一个家庭的希望，因为学童保证了他将来可以成为士大夫，有机会获取社会地位与财富。画中的学童身着儒生衣袍，手握一函典籍，透过月洞窗，向我们投来目光。他的头大得不成比例，面部庄重的表情也显得过于老成。中国绘画中有大量表现孩童嬉戏的图画，但此画连同本章刊印的不少画作，都暗示了有幸生于上层之家的男孩所要担负的责任，他的整个孩童时期以及成年后的最初阶段都要用于钻研古代的典籍。

描绘某位男子及其家庭成员的群像还有一种特殊类型，即以手卷或册页的形式分段展现该男子一生中的典型事件或具有代表性的人生片段，以此表明男子具有每段故事所展现的德性。此类型的一个例子是蓝瑛与写真画家谢彬 1648 年合作的一幅手卷，此画已经刊印了出来，其余类似的图像也已为学界所知。[25] 冷枚离开画院期

图4.15　**顾见龙或其传人　书斋图**（或为某一更大的构图的残本）　绢本设色　42.5厘米×62.5厘米　Collection of the late Royle D. Jackson, Sacramento, California　摄影：J. Jackson

间，于 1730 年创作的十二开《农家故事》册应该也属于这一类型，受画人可能就是画中富足的农夫，画面描绘他料理庄园，监督雇员，与家人享受天伦的场景。[26] 另一个例子是一套十四帧册页，无款，亦无相关的著录资料，但它的创作时间应与冷枚册页相近，亦作于 18 世纪中期【图 4.16】。在具有连续性的构图中，地主扮演着不同的角色，或在家人的环绕下正襟危坐，或与儿子们玩纸牌，或坐于园中临荷塘沉思，或骑马、乘舟出游等。这里选刊的一幅是对他生活中反复出现场景的理想化的想象——他坐于凉棚下，面对一座乡下的庭院，接待院子里前来鸣冤诉苦，向他寻求慷慨相助的上诉者。爬满藤蔓的院墙外，一位男子正搀扶着他失明的父亲过桥；院墙内前来求助的人都是农民及其家人，其中还有几个妇人、一个哭闹的男童、扶鹤杖的老者以及看热闹的孩子们。我们无从得知此画在多

图4.16 **佚名 乡绅庄园断讼图** 18世纪 绢本设色 36.5厘米×44厘米 Collection of Mr and Mrs Michael Ward, New York 摄影：Stefan Hagen

大程度上忠实于乡绅的真实生活，又有多少属于艺术家为应对顾客的需求而预制的理想化图像。画面的整体效果有如真实发生的生活片段，刻画细致入微，充满了个性化的细节。同样的特质也呈现于下面将考察的一幅描绘苏州近郊娱乐区虎丘景致的手卷以及广义上的其他同类画作，其中也包括了部分前面已经论及的家庆图。

大英博物馆藏有一幅创作于18世纪末期的佚名家庭群像图【图4.17】。这幅画作最初或许给人以浅显的印象，但它其实是一幅具有相当深度的画作。家中两位最年长的妇人坐于屋内，屋前的回廊

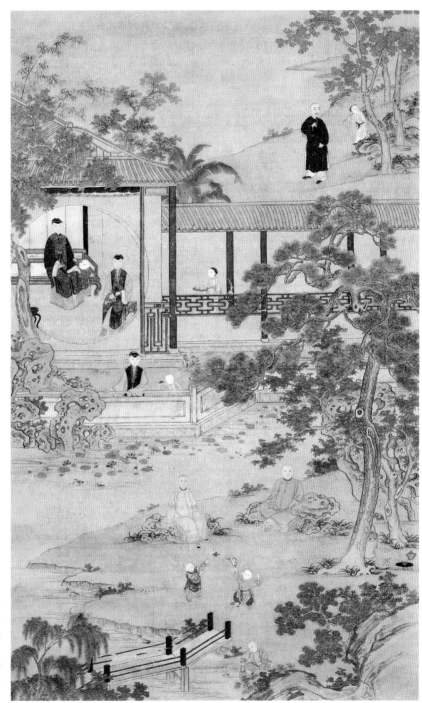

图4.17　佚名　全家像：阖家行乐图
18世纪　绢本设色
134.4厘米×82厘米
大英博物馆（The
British Museum,
London）　© The
Trustees of the Bri-
tish Museum

上站着一位略年轻的妇人，她身旁的男孩大约是她的孩子。家庭的男性成员都在户外，他们在画面中所处的位置以及姿态呈现了他们享有的程度不等的流动性：前景石山上的两位男子应是这一家的晚辈，与他们相伴的男孩可能是他们的孩子；年龄最长的男性可能是一家之主，在外出（画面的右上方）采摘植物，身旁陪伴着一个僮仆（也可能是他的孙子）。就画面的取意与画法而论，这可能属于地方肖像画家为当地家庭所作的普通绘画。倘若能够搜检并仔细分析一系列的类似画作（以及其他与此画一样尚未发表的画作），或许可以补文献记载之不足，为展现晚期中国家庭内部的动态关系提供一些资料。

天津艺术博物馆藏有一幅以家族别业为背景的大家族肖像画手卷，画法极为精湛。但此前仅有清晰度不高的小幅黑白图版可见，本书以彩色图版选刊其中的几段【图 4.18、4.19】。卷末的两枚小印章提示了此画的作者系某位名为"长荫"的画家，其生平有待考察，但其画风表明他应活跃于 18 世纪中期或晚期。此画以复杂而华丽的笔法描绘了置身于园林与宅第之间的某个富庶之家的成员及其仆人。就构图论，此画承袭了手卷式园林画的传统模式，观画人的视线由画卷起首段落——院墙上的入口进入庄园，穿过一连串具有独特景致的空间，经过宅第的居住区域，从画面结尾处的另一段院墙的门口离开园子。如我们在其他家庭群像图中见到的，家庭成员在画面中的位置经过了审慎的安排，反映了家庭的等级体系。男性成员最先出现在画面之中且置身于屋外，暗示了他们拥有活动的自由。蓄须的男性是这一家庭的父亲或祖父，他位于画卷开始处的显要位置，坐于园中的榻上，周围环绕着家仆。在随后的中间段落，我们看到四个年轻的男子泛舟于莲塘，他们可能是蓄须男性的子嗣，而另一个男子，即坐于莲塘对岸的游廊中的垂钓者，可能是他的长子。长子身后的女子可能是他的妻子，正从仆人的手中接过一碗茶。画面更深处的桌子上堆满书籍，这暗示这位男性具有渊博的学识。这一

图4.18—4.19 **长荫 别业图**（局部）卷 绢本设色 尺寸不详 天津博物馆

段落之后，我们进入正屋，画家细致入微地刻画了精致的雕花格子与带有彩绘和雕花的建筑装饰。屋外庭院中的蕉树以及藏于其间的雅致的太湖石——这种由于侵蚀作用形成的带有孔洞的石头产自苏州附近的太湖沿岸，被用作园林中的自然雕塑——则是富足的象征。坐于正屋门廊下的正妻，身着素褐色衣袍，头戴凤钗，相貌俊朗，富有贵族气质；她眉毛扬起，�’着嘴唇，看着在天井中浇灌盆栽蝴蝶兰与矮树盆景的侍女。门廊另一侧还有两盆盆景，一盆灵芝，均栽种于浅口花盆中。我们从墙上的月洞门穿出后是画卷的结尾段落，一条私密走廊通向外人通常不能进入的内院。

这些不同类型的画作表现的都是经过细致布局的居家场面，人物或安排于特殊的家庭聚会的场景之中，或呈现为绘制群体肖像而设定的位置或姿势。那么，从何处能找到毫无造作地反映家庭日常生活场景的图像呢？那些至少记录了家庭成员如何度过每天的资料又在何处呢？下文考察的几件故事画及戏曲故事插图或许能够提供一些有限的答案；此外，从我们姑且谓之为以女性观众为取向的一类绘画中也能找到一些答案。但是，出人意料的是，这些场景更多地出现在春宫册页画这一人们意想不到的语境中。春宫题材在清初获得了新的生机，我将这种新的样式称为半春宫册页。这类册页画总是在直白的性主题中，点缀以富庶家庭生活的静谧瞬间与点滴小事，常常（但并非总是）会插入男女间的互动关系。[27]这后一类绘画相当于清代小说中非情色小说细节描写的图解，这类绘画可以成为社会史、女性主义史学等各类学科研究的新矿藏（同样值得注意的是，这类绘画当然具有虚构的成分），就像近几年学界对小说的开发利用那样。例如在徐玫的一幅册页（见图 2.3）中，虽可一瞥画面深处房间内的交媾场面，但右侧近景处更开阔的空间中描绘的却是围坐桌边的妇人们，她们一边忙着什么（细节不易辨识），一边相谈甚欢。着灰色衣袍、年纪稍长的妇人，两膝间靠着一个孩童，她对年轻一些的女子解说着桌上包裹于方巾之内的小东西——一粒小药

丸或一枚宝石，另一位妇人（可能是母亲）在一旁观望，她手里拿着一枝鲜花，两位侍女在一旁倒茶。

几套描绘家庭闲静生活的册页可能都出自某位 18 世纪中期画师之手，这位画师的身份已无从稽考，但应曾供职于乾隆画院，同时也活跃在画院之外；我通常将这位画家称作"乾隆册页师傅"。这套册页中有一幅描写了园中的一对夫妇及其幼儿，他们坐于席上，在蕉荫下避暑，场面温馨【图 4.20】。孩子的遮阳伞与手鼓丢在一旁，母亲抱着孩子，父亲好像用手捂住了孩子的耳朵，而孩子则把手伸向父亲。他们可能在玩某种游戏。另一页画中，妇人与男子闲静地席地坐在园中，倾听一位盲妇弹奏琵琶——也可能是在唱曲，因为她双唇微启【图 4.21】。这位妇人一只手放在自己的膝间，另一只手搭在情人的膝上，男子则用扇子打着节拍。这些册页所描绘的浪漫场景，是小说与戏剧的木刻版画插图外，中国绘画中不多的表现此类主题的传世之作，也因而弥足珍贵。

这套册页中的其他一些作品，与多数的半春宫册页相仿，描绘略微复杂的居家场景，画面中往往会出现一位男子及多位女子。如有一幅中，男子起笔绘制花鸟扇面，刚画就一只飞鸟，便停下笔来，旁边的一位女子，大约是他的正妻，将画成的扇面举给另一位女子欣赏【图 4.22】。还有一幅描绘坐于花园中的一名年轻男子与三位女子，男子的手臂搭在其中一位女子的肩上，看着另外两位女子猜拳饮酒，奴婢在一旁击鼓【图 4.23】。

最后一幅画作，尺幅较前面几幅略大，构图更加复杂精巧，但画风相同，因而也应出自"乾隆册页师傅"之手【图 4.24】。尽管目前此幅装裱为单独的画作，并被后人添加了伪仇英款，然而其最初应是"乾隆册页师傅"在宫廷中制作的一套大幅册页画中的一幅（全套册页数目待定），这套册页可能是为某位亲王所作的，描绘的是想象的汉人精英家庭的生活场面，因为画中的男子头戴官帽。[28]画家在小幅册页简略构图的基础上，加入凉亭、石青的湖石以及盛

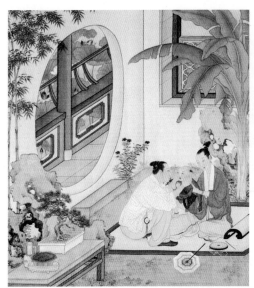

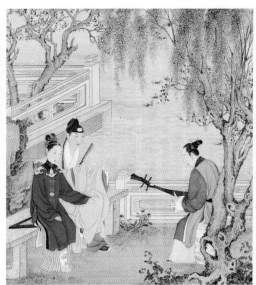

园中小孩与夫妇

夫妇听盲人弹奏琵琶

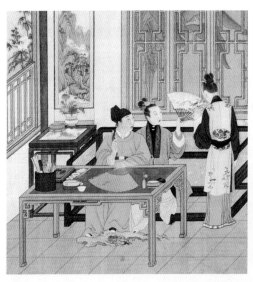

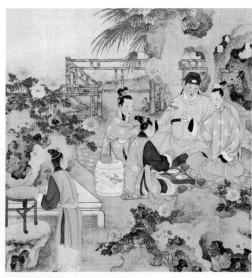

画扇

男子及侍妾园中行乐图

图4.20—4.23　佚名　十二开册页　绢本设色　每幅40厘米×36.8厘米　波士顿美术馆（Museum of Fine Arts, Boston）购藏：Charles Hoyt Fund 2002.602.1-12　© 2010 Museum of Fine Arts, Boston

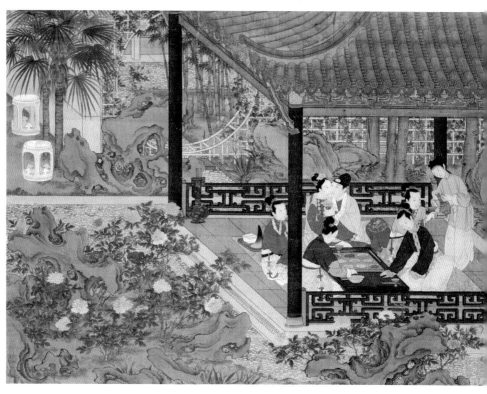

图4.24 **佚名**（有伪仇英印） **男子及侍妾园中行乐图** 大幅册页 绢本设色 54厘米×72.5厘米 © Christie's Images Ltd. [1993] All rights reserved [CHP301000324]

放的牡丹。这一场景相对来说是庄重得体的；画中的男子一手持杯，一手搂着女伴的脸颊，欲凑近轻吻，如今或许只有学院人士才能认出他手中的杯子是犀角杯（但对此画所面向的最初观画人来说，图像的所指是如此显而易见）。在中国人看来，犀角能够保护男性的性机能（总是有人对中国古代的男子与女子是否亲吻存有疑问，此图便是对这个问题的回答，这类图像还有很多）。而且，也可以肯定的是，只有艺术史家才能注意到，石青的湖石、盛开的牡丹、通向更深处院落的斑竹月洞门，全都隐含着色情的意涵。与同类绘画的其他画作一样，此画的主旨在于宣扬奢靡与安逸，但其中又暗含着微

妙的情色诱惑。这就好像将内容不太花哨、弘扬精英文化的《建筑文摘》(*Architectural Digest*)与更华美的《花花公子》杂志混合起来，展示一种集时髦生活与优雅性感于一体的形象，通过这些模型，观画人可以生发他们自己的欲望幻想。

这些册页中的其他画作则着重描绘挑逗与诱惑，意味由含蓄逐渐转为直白，逐渐沦为对交媾的直接描绘。这些绘画背后隐含有一个基本的假设，即社会不但容许有官职的男性一夫多妻、纳妾，甚至允许他们与其他的女子发生性关系。才子佳人浪漫爱情的旧理想获得了新发展，背离了其传统的理念，抛弃了自我约束的准则与卫道训诫，成为充斥着美人、财富、权力、性放纵的新理念。这些关于家庭生活的图景与前面介绍的图像不同，并不遵循古老的儒家家庭形象，而是描绘一种全新的家庭形象，并且注意到这一差异极具重要性。在下一章中，我们将考察明清之际以及 18 世纪这一根本转变，是以哪些社会与经济的变化为基础的。

为女性而作的绘画？

晚明时期，中国社会的文化精英与社会上层经历了一场巨变，尤其是江南地区。这场巨变虽然发生在清代中期家庆图出现之前，却为家庆图的出现设定了一种理想的典范。穆四基(John Meskill)以编年的方式记录了这一变化，谓之为"新气质"(The New Temper)，他写道，"对炫耀性安逸的喜爱……标志着社会态度转向追求纵乐"，从而对科考及第或践行儒家德性之类的"传统人生目标提出了挑战"。[29] 基于这一洞见，邓为宁强调了女性，尤其是名妓(她称之为艺伎)在这一价值重建过程中的重要作用："晚明时期，尤其在江南，文人转变为隐士，追求浪漫，追求私密的情爱……这些江南男性的精力主要投入到私人的而非公共的生活，他们赋闲在家，追求个人的爱好，或投身于艺术。"她继续写道："艺伎乃是这

一精英文化重构过程的盟友……通过爱情与英雄主义的理论，文人与名妓，与他们相濡以沫的妻子一道重新界定了私人生活的内涵，他们对情感的神秘化一如儒家对宗族的神秘化。"她援引了威斯坦·休·奥登（W. H. Auden）关于"创造乌托邦"的言论，奥登认为："乌托邦诞生于我们发出'要是……又怎样'的疑问时。乌托邦乃是存在于主观形态中的生活。"[30]春宫册页以及与名妓文化（这将是第五章的主题）相关的绘画所描绘的世界，展现的是艺术家对如何追寻这一崇尚审美与色情的新的生活方式的想象。譬如，"画扇"这幅册页描绘的乃是画家想象中的"一对相爱的美学家伉俪"的生活片段（邓为宁语）。[31]晚明学者冒襄在记述与爱妾董小宛的生活回忆录中，亦叙及两人分享审美鉴赏的愉悦。[32]然而，如邓氏所言，文人与他们"相濡以沫的妻子"也存在同样的关系。半情色的册页画最宜放在这一历史背景下解读。露骨的性爱场景结合以爱情故事或家庭欢聚场景，是顾见龙及其同时代画家的新创，这种新的绘画类型与穆四基及邓为宁指出的剧烈文化转型几乎同时出现，并非偶然。与这一新的绘画类型并行的，还有第一章结尾处提到的一种新变化——情爱与其他的家庭关系开始成为闺秀诗作的重要主题，在某种程度上，这类绘画甚至反映了闺秀诗的新变化。这类夫妇可能很早就一同赏析此类绘画了。

浪漫爱情故事所设想的男女平等理想以及承载这一理想的文学作品令明清时期的男性着迷，而对女性的吸引力则更强。因而，重要的是，我们应再次追问女性作为绘画"消费者"或观众的问题，即便我们确实尚无充裕的证据来提供答案。有关这一时期女性作为小说、戏剧与诗歌读者的研究已相当丰富坚实。[33]大量的记载及研究表明，此时的女性对与情有关的各类文学作品充满了热情，情不但是爱情小说的核心，而且还关涉到更广泛多样的情感（如邓氏所言，还涉及"激情、爱、感觉以及浪漫"）。[34]如本书第一章提到的，以这些史料详实的研究为后盾，完全有理由相信，表达了同样复杂情感的绘画对女性也具有同等的吸引力。与前文所论的家庆图及描

绘浪漫爱情故事的画作一样，这类图解小说与戏剧的绘画显然属于我们假设的为女性而作的绘画范畴，我们将在下文讨论其中的部分画作。下一章中，我们将证明，描绘女性的某类绘画就张挂在女性的闺房中。此外，还有另一类描绘女性的画作，我们目前尚只能勾勒其大要，这类画作中的女性，或独立自足，沉浸于个人的事务之中，没有沦为男性欲望的拜物客体（崔错想象出的李清照像与小青像即为显证，见图3.20、3.22）；也有在同一画面中出现两位或多位女性的情况，她们之间并非主仆关系，彼此间的地位更为均等，也更模棱两可。

　　一幅描绘了六位女子围坐桌前玩牌的绘画【图4.25】本身可能原为妓院一景，故应放在下一章中讨论。然而，此画与顾见龙的一幅册页作品有着某种对应关系，有助于确定该画作的作者与主题；此画显然与顾氏册页出自同一人之手笔（旧传为仇英画作的说法不足为信），画中精细刻画的屏风上成列排布的册页画乃是顾画的典型特征之一，很少见于其他人的画作；此外，鉴于此套顾氏册页中的其他作品均描绘了家庭生活的场景，与之相近的此画的主题也因而得以确定。[35] 在这一语境下，这一画作中的人物很可能为某一富裕之家的妻妾们。烛火暗示已是夜晚时分，左下角的仆人已经悄然睡着。四个女子环桌而坐，桌上铺着锦缎，画面右侧，两个女子分别倚在另两个女子的椅背上，盯着她们手中的牌，出着主意。此画对女性闺房内私密与恬静时刻的成功表现，使其可以归入擅长描绘消闲宫娥的唐宋绘画大师一系；此外，由于这类绘画中的女性通常暗指皇帝三宫六院的嫔妃，其中所暗含的微妙情色意蕴也成为其受欢迎的原因之一。不过，部分画作中的女性未成为赤裸的色情对象，这再次表明，这些画作的主顾极可能已经包括了女性。

　　新近发现的一套描绘室内闲居女性的八开册页（这里选刊其中的三幅，即图4.26—4.28）进一步加强了这一推测的可能性，这些图

图4.25　**可能出自顾见龙（旧传仇英）　玩纸牌的女子**　绢本设色　80.1厘米×44.4厘米
曾为大阪Agata所藏　© Christie's Image Ltd. [2000]　All rights reserved [CHP40693135]

画似乎不以吸引男性为目的，更绝少挑逗的意味。[36] 这套册页旧传为仇英之作，这很好地解释了这套册页至今寂寂无名的原因：中国的收藏家大概仅仅将其视为伪作——又一件"苏州片"而已。事实上，这套画作的作者确实应是明末清初某位沿袭了仇英画风的、名不见经传的小画师。这件画作被收藏家（这样的画作几乎极少带有收藏家的印鉴）忽略也有另一因素，即此画很难归入通常所知的任何一类绘画主题。这些册页画既不与小说故事相关，也不是某段文字的图解；就此而论，它们跟那些出现于同一时期同一地区的半情色册页画差不多。不唯如此，这套册页为新兴的"低模拟"绘画模式、苏珊·朗格的"'被感知的'生活片段"，提供了一个重要的范例，如第一章所论，这些都是新型中国人物画的主要特质。

这套八开册页可谓社会上层女性消闲生活的掠影，比如有一幅描绘婢女侍妆，一幅画仕女倦读，还有一幅中的仕女则相当神秘地凝视着放在桌上的一柄短剑。其中的几幅册页描绘的人物包括两位女子，她们年龄虽异但身份地位多少相等，并非情妇及其婢女，因而，她们的关系似乎与这一时期的另一课题——女性的友谊与结社——相关，这在新近的学术研究中已有深入讨论。其中一幅册页中，有一位坐着的女子，一手搭在一函书上，正转头招呼另一名走过来的女子，此女子很可能是婢女（因为她的肤色略深，服饰也较为简朴），她抱着一个用红缎带扎好的包裹，里面似乎是卷轴【图4.26】。我们可以将这些卷轴想象成诗卷，因为这些女子乃是诗社的参与者，这类文学社团自晚明以降已蔚然成风，有的社团的成员甚至来自同一个文人家庭。[37]

另外两幅册页则都关注了缠足这一主题。其中一幅，一个女子坐于花园之中，一脚翘起，好像是在向她的邻座同伴展示她的金莲，同伴也探过身子来，似要看个仔细。另一幅册页中，站在花园中的女子透过窗户望着屋内女子【图4.27】[38]，室外的女子倚靠着窗台，手里拿一柄折扇，身后有一把竹椅。室内的女子身旁放着一册书卷，

两位妇人及书籍与卷轴　　　　　　室内女子与室外女子

图4.26—4.27　**佚名**（旧传为仇英）　**八开闺中仕女册页**　绢本设色　30厘米×30厘米
科隆东亚艺术博物馆（Museum für Ostasiatische Kunst, Cologne）　inv.no.A10.39　摄影：
Rheinisches Bildarchiv

两手握着一足，好像是在按摩，也可能是要解下缠足的带子。[39] 两
个女子面带微笑，似乎在交流着某些共享的私密信息。画面右上角
的空间则深入至女性的闺房。尽管多数描绘女性闺房的绘画旨在为
男性观众提供窥视女性私密空间的特权，然而这幅画作则通过两位
女子间的微妙默契达到了屏蔽男性凝视的效果。不唯如此，与这套
册页中的其他画作一样，构图空间的开放性，避免了画中女子受限
于后来某些闺中女子画像所具有的强烈禁闭感（见图5.20）。

　　这套册页中还有一幅，画两位女子临窗而立，年长的一位揽着
年轻女子的肩，并深情地望着后者，年轻一些的女子慵懒地摆着手，
目光注视着窗外池塘里的一对鸳鸯——这一母题通常用来比喻美满
的婚姻【图4.28】。如果说我们从这些册页中嗅到了女同性恋的微妙
意味，或许算不得过度的臆测。然而，若果真如此，这些绘画也是

图4.28　佚名　**两位女子临窗**
与图4.26出自同一册页

从女性的视角出发，而不像某些春宫画那样意在挑逗男性。女性的同性之爱在清代并不鲜见，而且也未受到特别歧视。具有开阔空间效果的构图方式与准确而敏感的用笔赋予画面一丝清雅之感，尽管此画的风格特质并未显现出与任何一位绘画大师的关联。

为了便于组织这一章与下一章涉及的以女性为主体人物或最突出特征的画作，我们可以按照由冷静到热辣循序渐进的程度将这些画作粗略地分为三大类。本章所论的各类绘画均属冷静一类，我们可以断定，这类绘画的观众群包括了女性，有时甚至以女性观者居多——为了避免简化论（reductionism）的危险，我们或许可以这样表述，这些类型的绘画倾向于超越了性别界限的开放的感官感受性。下一章里讨论的美人画总体上属于冷调子向热调子过渡的类型，其中偏向冷静一极的画作，或是以女性观众为主要取向，或是超越了性别的考量，而那些更靠近热辣一极的画作则主要取悦好色的男性。同时，尽管春宫册页中某些含蓄或带有混合调子的画作可能也获得了女性的欣赏，但这类册页最主要的用途仍然是供男性观看，倘若我们相信文学与绘画中的描述，男性也可能通过向女性展

示这些图像，来激起女性的欲望，或介绍新的交媾姿势。在随后的论述中，我们要记住这一有效的临时诠释框架。我们将在下一章中观察到，冷静调子向热辣调子过渡的绘画与时代的变迁有着因果关联：事实证明，美人画的全面转变大约与名妓文化的大变革相叠合，均勃兴于明清鼎革之际，至 18 世纪中期，美人画则仅留存于稍嫌低劣的商业化形式中，但作为一种理想，它一直回响在愈加平淡的现实生活中。

魅惑的观音

有人可能会假设，无论 18 世纪的职业画家多么多才多艺，其画风与感官感受性显然不适合宗教绘画，然而事实并非如此。一幅佚名的《莲叶观音》【图 4.29】似乎就属于这类画作，其作者有可能与才子美人（见图 5.1）以及前面讨论过的可视为一组绘画的画作者为同一人；观音与才子美人画中的美人几乎具有一模一样的脸孔，而且，两幅画作处理织物图案、泥金装饰以及其他一些细节的手法也颇多相似之处。此外，近期的展览图录对此画做了颇富洞见的解读，认为这是一幅世俗化的观音像，"系清代美人画的典型之作……或可将她看作一位等待爱人归来的年轻女子"。[40] 画中的观音闲适地倚靠着荷叶，轻轻托腮，低眉望着善财童子，童子伸手捉鹦鹉的动作与"思妇"图中男孩伸手抓玩具的构图如出一辙。观音的姿态充满魅惑，赤裸的双足（在中国的观画人看来这极具情色意味）、轻薄透明的衣袍，足以表明此画与《河东夫人像》（见图 5.8）等其他类似的美人画同属一类。不过，在断定此画缺乏足够的宗教意涵、画中女子更似美人而非观音之前，我们应当注意到，风尘女子也是观音菩萨的变相之一，用她性感的魅力唤起男子心灵的转变，使其皈依佛法。[41] 从图像学的角度看，此画中的观音应属于中国民间故事集中的某种观音形象，这幅画作也因而可以被视为一种叙事

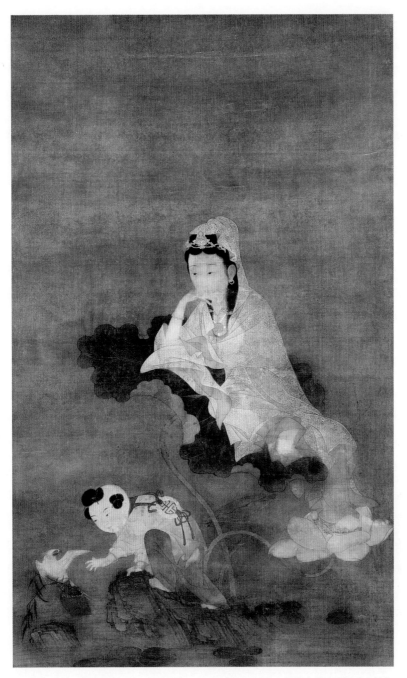

图4.29 佚名 莲叶观音 轴 绢本设色 106厘米×61厘米 印第安纳波利斯艺术博物馆（Indianapolis Museum of Art） Mrs John H. Roberts Jr. 赠

画。[42]观音崇拜对女性有着格外的吸引力，此画最初很可能就悬挂于某位女子的闺房中。

一幅出自《木刻版画观音五十三像》的木刻观音像与此画中的观音呈同一姿态，这幅版画虽无署年，但可能早于上述的观音像，应该就是此观音像所依的范本。[43]画家对版画进行了修改，更改了衣褶的画法，突出观音赤裸的双足以增强感官刺激，此外，还增加了善财童子与鹦鹉。

这幅观音像显示，女神与肉身美女这两类题材看似不同，却实在有着密切的关联。从一些城市画坊画家创作的道释画中也能发现这一点。然而，如前所述，与本书其他类型的绘画相较，宗教题材绘画的研究已较为丰富，因而不在本书所论之列。[44]

叙事画

叙事画，尤其是小说与戏剧的插图，是城市画坊画家擅长的又一类型。明清以来的木刻版画插图因收入古书而收藏在图书馆中，故而更容易获得，复制也较为便利，所以这类画作相对更为人所知，相关研究也比较多。[45]相较而言，同类的绘画却极少受人关注。叙事画极少出现在引人注意的典藏系列之中，它们要么躺在博物馆藏品柜的角落里，要么在拍卖会上转易其主，一套册页画中多半只有一两幅被发表在拍卖图录之中；这类画作通常价格适中，且很快就会再次淡出人们的视线。然而，这些画作中，也有具很高艺术品质的，并且这些佳作对中国的文学史研究也极具价值。

以1989年纽约拍卖中出现的一件手卷为例，这件手卷包括了四幅颇具神秘感的绘画，但并没有考辨画题的图解文字。其中一幅描绘一位梳着奇怪的欧式发型（coiffure）的年轻男子与一位美人及其年迈的母亲（有人假设）相遇的场景【图4.30】。这个场景所描绘的内容，目前很难有确切的论证，但终有一天，有人会证明它出自某

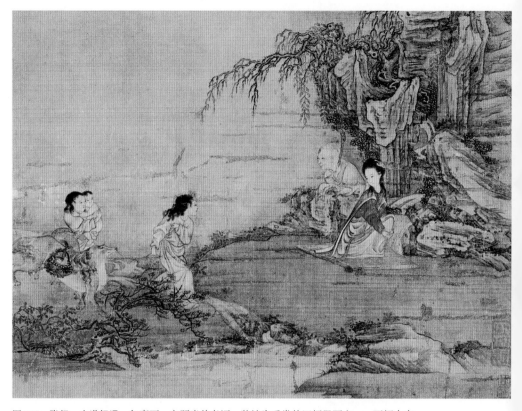

图4.30 **张经 山道相遇** 叙事画 主题尚待考证 装裱为手卷的四幅册页之一 画幅上有两枚画家的印鉴 绢本设色 25.5厘米×33厘米

套叙事插图版画。传世的同类绘画可能不在少数，但其收藏地却不为人知，很难被发现。根据画作上所钤的印鉴，此画的作者被认为是一位叫张经的画家，他可能活跃于 18 世纪的当涂（安徽东部，南京西南）。这四幅画作似乎并不属于某个特定的项目：画卷中的另一幅是为唐代诗人白居易《琵琶行》而作的插图，还有一幅是焦秉贞《耕织图》（见图3.7、3.8）养蚕系列中《制衣》一画的摹本。虽然这组画作的主题各异，但这或许暗示了一个主题连贯的绘画项目的存在。

　　还有一幅尺寸略大的类似画作【图 4.31】，尽管主题及作者同样

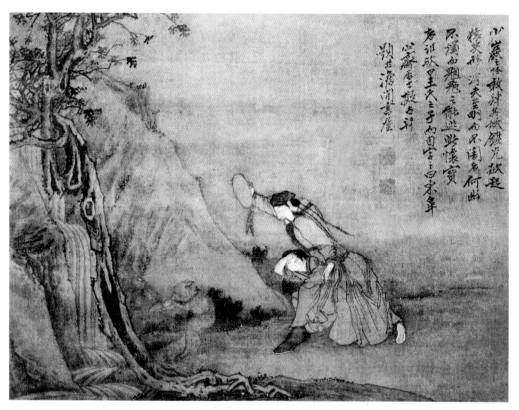

图4.31 **佚名 照妖镜** 清代初期（约17世纪末） 绢本设色 52厘米×40厘米 北京徐悲鸿纪念馆

仍是未解之谜，然就人物风格而论，这幅画作应出自某位崔子忠画风的传人。这位画家很可能活跃于清初，由此，他应该属于我们提出的北方人物画派（参见第三章"'北宗'人物画与人物山水画？"一节及图3.18）。据画上的题识，画中的男子是王积，即王东皋，这位唐朝的怪人、醉汉在这幅画中似乎以道教术士的形象出现，并伴有他的随侍。他双腿分开的夸张站姿是崔氏画风的典型特征，在民间信仰中，他手中所持的镜子可以用来拆穿潜伏的妖魔（情况一如西方的吸血鬼），因为镜子不能反射出它们的影子。王积及其仆人前的猴子其实是猴子精，手中拿着的桃子大约是可令人长生不老的仙

桃，它一边逃向瀑布，一边恐惧地转过头望着王积二人。我们可以假设，这类画法精湛又饶有趣味的画作可能原是民间故事画，同时，我们期待能有更多的这类画作可以被发表出来，这些画作所再现的主题亦能得到解决。

近几年，拍卖中出现过一些叙事画册页或叙事画系列画，比如一套描绘李渔小说《肉蒲团》的八开册页画，其主题显然带有色情意味；两套图解蒲松龄志怪小说《聊斋志异》的系列插图册页（分别为五十五开与六十六开）；一套三十二开的、传方孝孺（据说曾于康熙时供职于内廷）所作的、主题待定的册页画。[46]

一幅出现在早期出版物中传为唐寅之作的画作，据风格看应作于清初，该作品描绘的大约是《西厢记》中的场景【图 4.32】：某年轻男子将一封密信递给一个婢女，这位男子可能是张生，女子可能是红娘。此画掺用了中西画法，以强烈的灭点透视技法处理墙壁与院门，人物的面部与衣服施以明暗渲染，而树石的处理则来自中国传统的笔法，这种混合的画法创造了生动的叙事效果。最为有趣的是，此画既未描绘故事的核心段落，亦未（像图 5.1 这样的大尺幅绢画那样）以类似宗教圣像画的方式来表现主要人物，因此，这幅画作很可能原是一组故事插图挂轴中的一幅，或是由多幅作品构成的大型通景屏中的一件（前一章中出现的怪异叙事画《鞭打》可能也是如此，见图 3.17）。这里，我们不禁要再次提出这样的疑问：这类大型系列画作应悬挂于何处？这幅画本身应是惹人好奇的系列长卷中的一个段落，就风格来说，属于第三章末尾粗略界定的北方人物画派，而且极似崔错的风格。

手卷形式的叙事画很早就已出现，并得到了深入的研究。然而，以系列图画来讲述或图解某个故事的叙事册页画则出现稍晚，已知最早的实例是 14 世纪的一套三十开佚名册页画，描绘唐代僧人玄奘往西天取经的神话故事《西游记》。[47]据说仇英已于明代中期创作过此类画作，但其真迹可能早已散佚。一套传为仇氏并附有文徵明款

图4.32　大约出自崔错
（旧传为唐寅）　约为《西厢
记》故事　刊印于《神州国
光集》十三及《二十家仕女
画存》六（定为唐寅）

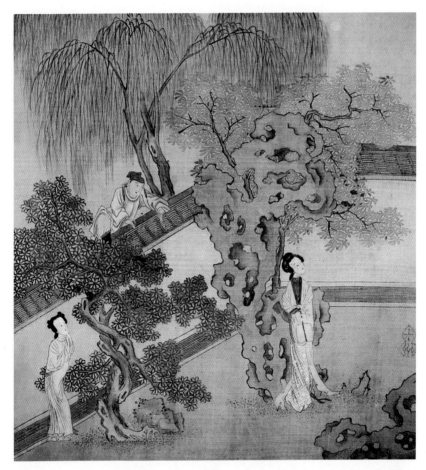

图4.33　**仿仇英 《西厢记》故事**　出自一套册页　绢本设色　31.2厘米×28.5厘米　加州大学伯克利分校　承蒙C. V. Starr East Asian Library供图

印及齐整小楷书法的二十开《西厢记》插图册页现存多个版本，但无一本的创作时间早于明末或清初，这些乃是真正的"苏州片"，出自这两位明代中期绘画大师默默无闻的传人之手。传世的几套册页中，已有两套合作册页被刊印发表。[48]这里选取伯克利东亚图书馆所藏的一套册页中的一幅，以呈现这一多版本册页的概貌【图4.33】。[49]画面以草木湖石作为园林铺陈，以院墙来分隔画面空间，

张生正是通过翻越院墙来与崔莺莺及其婢女红娘相会，这样的构图与叙事程式多见于明代木刻版画插图，从最简单的层面看，木刻版画插图仿佛是由这类插图绘画缩减而成的白描版本。[50]这幅画作的用笔与设色虽无甚特色，但画家表现技法之娴熟，足以令醉心浪漫爱情戏剧的读者联想起早已熟悉的场景。

　　另一传世的《西厢记》册页藏于弗利尔美术馆，包含了八幅横向构图的册页画，同样因带有仇英的印章而被认作是仇英的画作，但其创作年代实晚于仇英时代，可能是清初的画作。起首的一幅【图4.34】中，崔莺莺坐于室内的梳妆台前，面对荷塘，读着张生的情书，而红娘则在室外的桥上等候。园内青葱翠绿的景色和富丽的用色，铺陈出的意境暗示了这对爱侣即将迎来的欢愉，池塘中的一对鸳鸯暗示了两人的婚姻将天长地久。仇英可能确实创作过类似的

图4.34　**佚名**（传为仇英，有仇英款）《**西厢记**》**故事**　17世纪　八开插图册页　绢本设色
18.2厘米×37.8厘米　弗利尔美术馆（Freer Gallery of Art, Smithsonian Institution, Washington, D.C.）　Charles Lang Freer 赠　F1911.505f

画作，现存这些画作的某些构思便是对仇画的模仿，然而，这些绘画的构图也可能是由晚于仇氏的小名头画家开创的。

同样的情形也出现在插图手卷中，这类画卷通常在一系列的叙事性绘画间插入图像所再现的文字，明末清初这类手卷多有传世。此类手卷中的大部分，甚至全部，都传为仇英之作，并常常带有伪造的仇英款印，然而，这些画作几乎全部出自模仿仇画构思或仇氏画风的小名头传人与时代略晚的追慕者。这些画作构成了存世的"苏州片"绘画的重要部分，并且多见于博物馆的绘画旧藏。其主题绝大多数属于吸引女性观画人的类型，如"女孝经""苏蕙与回文璇玑图""文姬归汉""历代才女"，如我在别处提到的，这些画作大多属于我们假设的主要为女性而作的绘画。[51] 不仅如此，除绘画主题外，我们有理由推断，女性也着力搜求并珍藏这些叙事手卷与插画手卷，这些画卷既可以独自赏析，又可以像读书一样静静地阅读；且又不像文人山水画那样，要求观看者能够在男性同侪面前展示鉴定家般精深的学问。而且对不识字或识字不多的女性来说，她们可以略去画上的文字，直接欣赏图画。再者，由于女性不是鉴藏系统的一分子，又非只珍视有名画家真迹的收藏体系的信徒，这些画卷的作者是否真是仇英可能并非女性读者关注的问题。

一套描绘了十个历史故实的册页，既大致属于这一传统，又可算作清初名家的可靠真迹，册页中还包括了浪漫男女爱情或名媛等主题。这套册页可算作表现"情"的理想的又一实例，针对的主要是女性主顾。册页的作者是康熙时期活跃于苏州的女画家范雪仪。[52] 其中一页描绘的是西汉的张敞某天退朝后为其妻画眉的故事【图4.35】。当皇帝暗示张敞此行为有所不当时，张敞回答道："臣闻闺房之内，夫妇之私，有甚于画眉者。"[53] 与前面所述的其他绘画类似，这幅描绘日常生活情景的画作也带有情色的意味，通过婢女拉开的蚊帐后露出的散乱被子，范雪仪巧妙地点出了这一意涵。人物身后的仿倪瓒风格山水屏风（显然属于年代误置），暗示出画中主要

图4.35　**范雪仪　画眉图**　十开古代故事插画　绢本设色　37.1厘米×32.8厘米　故宫博物院

人物具有很高的文化修养。另一幅册页描绘的是吹笙竽的秦女【图4.36】。传说秦穆公的女儿弄玉跟她善吹箫的夫君萧史学习声律，学会了吹奏近似凤鸟鸣叫的声音，他们二人演奏技艺极为精妙，每当二人合奏时，凤凰都会翩然而至。在这幅画作中，弄玉与萧史坐于露台之上，萧史含情脉脉地注视着吹箫的弄玉。画面的左上方，一只凤凰从云端飞向二人。

　　就现存的画作看，范雪仪与另一位苏州画家傅德容（傅氏的一

图4.36　**范雪仪　秦女吹笙笄**　与图4.35来自同一套册页

幅扇面描绘了一位拈花踏波而行的仕女[54]）似乎都承袭了仇英之女仇珠（亦称仇氏）的画风，算得上仇氏画风在清初的继承者。她们都以迎合女性观众的画题见长。我试图勾勒的一种女性绘画的类型（无论这些绘画是否出自女性画家之手），所涵摄的艺术家，追根溯源，都与苏州有关，而且都是仇英的传人、摹仿者或仿作者。这一现象之所以以苏州为核心，不但是因为女性在苏州城市文化中具有重要的地位[55]，更是因为苏州的女性积极参与刺绣等支撑苏州经济

命脉的丝织业与手工业生产。这些绘画作为一个整体呈现出的精湛的艺匠式品质（craftsmanlike qualities），使其可以上接苏州绘画的伟大画工画传统。然而，正是这一特质使这些绘画也经历了女性所遭受的那种厄运，如邓为宁所言，以男性占优势的晚期中国批评体系对中国女性的"成就视而不见，只字不提"。[56] 有关这些绘画的主要论调也止于批评其缺乏鉴赏家所欣赏的风格创新与个性化笔法，中国鉴赏家的思想体系从未将绘画主题的新创意、对人物敏感地描绘以及卓异的技法视为评判画品的正标准。

在所有被忽视的明末清初仇英传人的成就中，清初复兴苏州人物画与叙事画并为此传统注入活力的伟绩要归功于顾见龙及其传人，尽管这些作品并非他们博得声誉与认可的绘画类型。他们的成就主要在于发展了高品质的春宫画册，但这并非本书的论题，因而他们如何取得这些成就，这里将不再赘述。不过，顾见龙册页画中有一幅值得一提，因为它堪称中国叙事画中的重要巨制之一。此画出自顾见龙为《金瓶梅》创作的插图册页，这套册页共两百幅。[57]

这组设色绢本的大幅插图册页共四套，原为清宫旧藏，今分藏于多处。[58] 整个系列的册页于1940年代刊印在《清宫珍宝皕美图》，此画册有多个重印本。这些册页在发表时被视为佚名之作，因为画作上并没有名款等可资考订作者身份的信息，本书将之改订为顾见龙之作，乃是因为这些册页在风格（尤其是人物风格）上，在室内陈设及各类事物所呈现的独特意象上，与顾见龙一套已发表的册页以及其他一些作品极为相近。[59] 下一章将介绍《金瓶梅》图册中的两幅画作（见图5.4、5.6），它们分别再现了妓馆中悬挂的美人画以及妓馆中饮酒作乐的场景。这些绘画对这类作品制作与使用的环境——酒肆勾栏与商贾缙绅之家——做了细致的刻画。虽然小说以宋代为背景，但小说作者与艺术家刻画的均是他们各自生活的时代——前者描绘的是16世纪，后者笔端表现的是17世纪。

一幅插图表现的是小说第二十回的内容，已有妻室的反英雄人

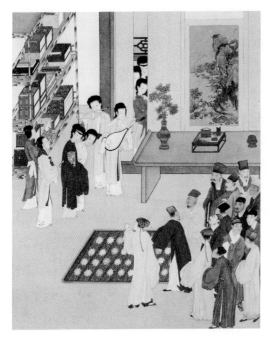

图 4.37　约为顾见龙　西门庆戏新妇李瓶儿　《金瓶梅》故事插画　册页画　绢本设色　39厘米 × 31.4厘米　纳尔逊-阿特金斯艺术博物馆（The Nelson-Atkins Museum of Art, Kansas City, Missouri）购藏：the Mrs Kenneth A. Spencer Fund F80-10/4　摄影：Edward C. Robinson III

物西门庆要迎娶孀妇李瓶儿，画中的西门庆正要让新妇李瓶儿向前来贺喜的酒肉朋友磕头谢礼。在四位歌姬的陪伴下，李瓶儿款款走向客人；另一边，西门庆的其他妻妾则嫉妒不安地躲在屏风后窥视着李瓶儿的一举一动【图 4.37】。[60] 这幅画作与顾见龙的许多插图册页一样，大致以早期的木刻版画插图为底本。然而，这些绘本的插图，构图更为阔大，布局更加精致复杂，对人物特征的刻画亦更趋微妙。

　　还有一幅册页取材自小说的第十六回，描绘了西门庆财富来源之一的绸缎庄【图 4.38】。店内，伙计们或在为顾客丈量织锦，或称量顾客交付的银两。店外的街市上，一位抱着藏于囊中的琵琶的女子拦住一位男子（可能是她的丈夫），似乎要进到店里看看；男子向女子挥舞着算盘，暗示他有更紧急的要务。一个货郎正向两个童子兜售糕团一类的甜食。画作采用高视点俯视的角度描绘前景建筑物屋顶，以贝壳形的云朵描绘天空的做法，均属传统的构图样式，这

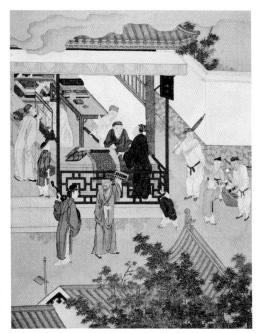

图4.38　约为顾见龙　西门庆绸缎
庄　《金瓶梅》插画　原藏于伦敦
Andrew Franklin处　今藏处不明

种构图便于画家最大限度地布陈画面的叙事要素。与此类似的其他
描绘城市街景与店铺的画法程式将在下一部分讨论。

市景：都市生活的画面

以宋代名迹《清明上河图》为底本的手卷——有的以此名作为
底本，略加仿效，多数则属于程度不等的仿作——大多来自17、18
世纪的苏州，其中不少带有伪仇英款。整体而论，这些画作几乎一
律缺乏意趣，不过其数量之巨足以表明该画深受时人的欢迎。

市景画在同一时期的画院大型合画项目中占有很大的比重，这
类绘画有时也得益于院外画家的参与。描绘康熙与乾隆南巡的两组
长卷系列，让人印象深刻，何慕文对此已有深入的探讨。[61]这些长
卷堪称奢华巨帙，尤其以乾隆南巡系列为甚，这可由大都会艺术博
物馆所藏的描绘乾隆巡视苏州城一卷的局部看出【图4.39】。《乾隆南

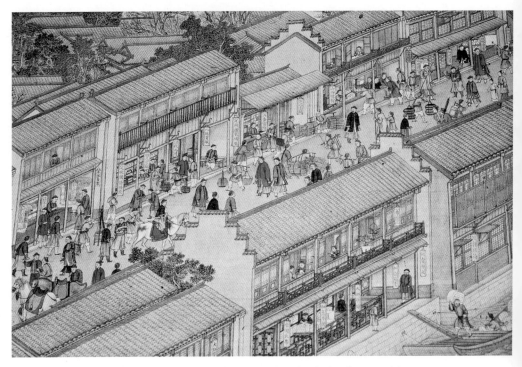

图4.39　**徐扬　乾隆南巡图**　卷六：沿大运河入苏州城　局部　卷　绢本设色　68.8厘米 ×
1994厘米　大都会艺术博物馆（The Metropolitan Museum of Art）　购藏：The Dillon Fund Gift
1998（1998:360）　©The Metropolitan Museum of Art

巡图》卷，历时六载（1764—1770）完成，由苏州籍宫廷画家徐扬绘
制（活跃于1750—1776之后）——毋庸置疑，此画必有助手的辅助，
但他们并未留下姓名。乾隆的南巡系列长卷与此前表现康熙巡幸的
系列长卷一样，像是巨大而繁复的地图画（picture-map），呈现皇帝
巡幸途程中的山川地貌，游访过的名胜古迹。[62]画面充满了街景与
都市生活的丰富细节，但人物与建筑造型僵硬、千篇一律。我们可
以推测，徐扬系列画卷的宗旨乃是记录皇帝游览的经历，而这也是
这些画卷留给我们的印象：画中呈现了为迎接皇帝巡幸而搭建的大
戏台和上边的表演，以及熙熙攘攘但身份多无法辨识的人群，浮光
掠影地描绘了沿途街市上的店铺与名胜古迹。这些画卷记录的实乃
皇帝南巡所到之处的铺张奢华，因而，皇帝回京之后各城市日常生

图4.40　**徐扬　普济桥**　出自《盛世滋生图》(苏州全景) 局部　卷　35.8厘米×1225厘米
辽宁省博物馆

活的视觉记录，我们只能到其他的材料中去寻找。

还是这位徐扬，于1759年为皇帝创作了一幅描绘苏州的全景
式长卷，画卷终于近郊的虎丘；这一长卷亦是一件细节丰富的市景
画佳作，然而采用了一种远距离的旁观视角，如这里刊印的局部所
示【图4.40】，画中的人物、店铺与舟楫具有现成预制品的特质，
既无生动性，又无个体性。这一段描绘普济桥，从其他资料可知，
这里林立着闻名虎丘的各式店铺，山塘画铺便是其中之一，人们可
以在这里买到各种类型的画，"惟工笔、粗笔各有师承。山塘画铺
以沙氏为最著，谓之'沙相'。所绘则有天官、三星、人物故事，
以及山水、花鸟、翎毛，而画美人尤工耳"。[63] 然而画中的店铺采
用了最传统、最缺乏个性的手法。画家似乎无意表现城市的日常生

活及市镇居民的欢愉，或许是因为过于敬畏帝王及宫廷，画家唯恐这些琐屑的生活细节成为他们的困扰。我们多希望能够进入画中，能够更近距离地、放松地体验画家描绘的生活，仔细地看看其中的一些店铺，顺便劝说画中的人物放松一些，完全不必有站在镜头前的拘谨。

这里我们不得不再次提到一位被人忽略的城市职业画家。1768年，就在徐扬及其画坊绘制《乾隆南巡图》系列画卷的同时，一位不知名的画家 ——另一位苏州的小名头画家——受雇绘制一幅纪念苏定远游历虎丘的手卷。任江苏地方官五年的苏定远应友人劳兄之邀到城市东郊远足。[64] 画卷起首处的长序讲道："苏定远方伯，治江苏五载。应劳兄之邀，往东郊踏青，因命画师作此卷。画起都衙，绘虎丘一带景。众人熙熙欢甚，如登春台……观此画，命曰'虎丘春乐图'，并赋此诗。乾隆戊子（1768），曹秀先题。"（此段引文据英文原文译出。——译者注）

画卷的起首描绘的是向虎丘前行的队列；身形最高大、坐于轿中的一定就是贵客苏定远，主人及其随从则跟在轿后乘骑随行【图4.41、4.42】。这一出行的队伍的规模排场远不如徐扬画卷中部展现的乾隆巡幸【图4.43】。苏定远的面部似乎具有肖像画的特质，类似的可能还有雇用画家的主人劳兄。画家很可能亲身参与了这次郊游，并做了速写，但画家一定对虎丘一带的店铺与客栈酒楼非常熟悉，这些图像已融入其创作的图像库之中，因此画家可以凭借记忆作画。事实上，画中绝大部分的图像，画家已画过多次。画面起首对人马队伍的描绘显得有些笨拙，然而到后面的部分，在描绘熟悉的题材时，画家不但对虎丘一带娱乐生活的细节了如指掌，而且还展示出中国绘画中罕见的轻松惬意的迷人风格，全无《乾隆南巡图》系列中令人沉重的严肃。艺术家与劳兄的目标乃是记录下苏定远郊游所到的景点和沿途享受的愉悦，以便给苏氏的虎丘之行留下生动而值得回忆的记录。这幅佚名的画卷为观画人展现了一次愉悦的远

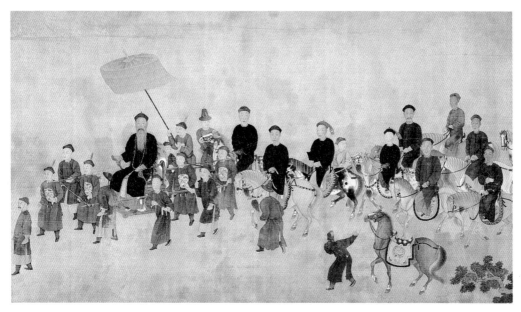

图4.41　佚名　苏定远游虎丘　1768年　局部　卷　绢本设色　曾藏于伦敦Andrew Franklin处
今藏于伯明翰博物馆和美术馆（Birmingham Museum and Art Gallery）

图4.42　佚名　苏定远游虎丘　局部　与图4.41来自同一卷

图4.43 **徐扬 乾隆南巡图** 卷六：沿大运河入苏州城 与图4.39属于同一卷的不同段落
©The Metropolitan Museum of Art

足，穿过虎丘脚下熙熙攘攘的街市，可以不时地近距离观赏沿街店
铺及酒肆茶楼，放松地观察自娱自乐的普通城市居民，这些都与徐
扬的系列画卷形成了鲜明的对照。

继续展卷，我们看到骑马的侍卫在前开道，衙役在一旁清道。
他们正经过一家古董店，画面下方运河上的画舫中有士人相聚，在
饮酒弹琴【图4.44】。再往前，我们看到一场接风的宴会，一对老年
夫妇，两位伶人般的美人，美人们透过一位男侍的单片眼镜向他暗
送秋波【图4.45】。下方的画舫内，除了船家外别无他人，应是为苏
定远一行准备的。

这一画卷与帝王巡幸图卷间巨大的差异代表了这一绘画类型中
典型的"雅"（high）与"俚"（low）之别：在鄙俚的这件作品中，
画家对画中人物与景物有着亲身的体验，而不像局外人那样仅有浮
光掠影的观感，这赋予画面大量此时此地独有的细节。此外，还添

图4.44　佚名　苏定远游虎丘　局部　与图4.41来自同一卷

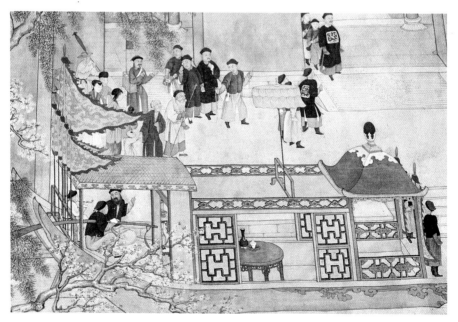

图4.45　佚名　苏定远游虎丘　局部　与图4.41来自同一卷

图4.46　佚名　苏定远游虎丘　局部　与图4.41来自同一卷

图4.47　佚名　苏定远游虎丘　局部　与图4.41来自同一卷

加了几许机智幽默的社会评论，甚至流露出对画中人物情感的极大兴趣。临运河的一家酒店内，有的伙计在买鱼，有的则在招呼来客，将酒菜送给楼上的客人；楼上，女佣人在晾晒衣服，楼下的房间里，两个女子正在用饭，可能在等待随时的差遣，为顾客端茶送水【图4.46】。一个女伶人，被她的孩子拽着，心绪不佳地望向河面，她身后墙壁上悬着的三幅花鸟画暗示了她简朴但不乏风雅的生活【图4.47】。这一场景可能会让人联想到春信（与这幅画作的作者算是同代人）版画中可爱的艺伎——她们离开欢宴独自站在走廊上，通过艺伎的姿态与表情，画家微妙地表现出强颜欢笑后的忧伤。这样的画卷使观画人多少得以跳脱出美人画的经典程式，得以深入观察女性的生活——不过，毋庸置疑，如若我们接触更多此类城市图像，会发现它们可能也因循着自己的传统套路。船上，一群像艺伎一样的女子，衣着华丽，头戴金钗，身边亦带着孩子，正在与两位客人消闲娱乐【图4.48】；一位船妇停泊在桥下，似乎在招徕渡河的客人，她年幼的孩子正透过舱门的缝隙向外窥视【图4.49】。

　　描绘虎丘著名玩具店的一段同样细节丰富，充满娱人的意趣。《红楼梦》第六十七回中，宝钗的兄长从苏州给她带回很多玩意儿，宝钗将其中一些分赠给林黛玉，黛玉见到家乡之物，便"触物伤情"起来。"虎丘带来的"时兴玩意有"水银灌的打筋斗小小子，沙子灯，一出一出的泥人儿的戏"。[65]哪还能找到比这幅画作——如有人期待的，以及其他尚未被发现的类似画卷——更与这段文字相匹配的图像呢？画面中有一家玩具店铺，店中卖的可能就是那种"自行人"玩具，一个戴眼镜的艺匠正在给一个泥人的头像上色【图4.50】；另一个店中正在出售类似日本达摩吉祥娃娃一类的不倒翁，一个戴眼镜的男子正看着女店主接待一对父子，另一个年长的女子则在后面的屋子里为玩偶制作衣服【图4.51】。最后，在寺庙的山门口，一列僧侣的身后，摆着一个出售各类小玩意的货摊，除了一个大的螺壳外，我们很难认出其他的玩意是什么。在这里也可以挑选到尚未装裱的美人

图4.48　佚名　苏定远游虎丘　局部　与图4.41来自同一卷

图4.49　佚名　苏定远游虎丘　局部　与图4.41来自同一卷

图4.50　佚名　苏定远游虎丘　局部　与图4.41来自同一卷

图4.51　佚名　苏定远游虎丘　局部　与图4.41来自同一卷

图 4.52　**佚名　苏定远游虎丘**　局部　与图 4.41 来自同一卷

画，例如，其中有幅躺在蕉叶上的美人的图画（这很可能就是现藏于大都会艺术博物馆的传为唐寅的那件画作）[66]，亦可以根据个人的趣味，购买一幅倪瓒风格的山水画【图 4.52】。

这里我们仅抽样说明这一画卷给人带来的诸多乐趣，并不希望在创作时间与作者身份上给读者带来误导——这幅画作代表的仅是自身而已。然而，这种坦诚并没有得到应有的回报，此画反而因作者身份不可考，以及本身的功能主义、通俗风格和引人入胜的主题而背上了多重污点；每一位受人尊敬的中国鉴藏家无不是刚刚一览画作的开头就立即收起画卷。

画中开头部分人马出行队伍的笨拙画法与自信而细节丰富的后半段似乎显得极不相称——这可能是出自同一画家之手吗？对此，我们最好做如是理解：这种差异揭示出这类画作定制与制作的情况，以及此画是如何适应无名艺术家通常的生产模式的。全景式（panorama）画卷所展现的虎丘娱乐区景点与风俗，是艺术家多年生活之所，浸淫在这样的环境中使他能够刻画出敏感而细腻的细节，这些也最终成为画家惯用的图像；画家在职业生涯的早期便已练就了这番本事，此后便一再重复，绘制顾客需要的各类纪游性的画卷，或如这里的画作一样，作为一次独特活动的纪念。画家只需将基本构图稍加修改便足以满足纪念特殊活动的画作的要求。买主可能不在意画家是否在此前已绘制过千万遍同类画卷，就像那些购买苏州画师为满足繁荣市场要求而大量制作的"仇英"《西厢记》图册或"张择端"《清明上河图》的顾客一样，他们并不对绘画的唯一性或原创性抱任何的奢望。其他的一些画家可能专攻预制的年画——理想化的家庆图或描绘士绅典范行为的系列图画（见图 4.16），在出售时或保持原貌，或稍加修改，添加上顾客的特殊需求。这里所论的这位画师的其他画虎丘之作尚未曝光，不过这并不稀奇；保存下来的这一卷，装裱粗糙，也是在偶然的情况下，通过一位不知名的、对民间非精英艺术有独特兴趣的海外收藏家，我才得知有这一画卷存世。[67]

在处理俚俗一类的绘画时，须强烈提请注意的是，这些画作不仅是一种被排挤的绘画，总体而论，这些绘画的品质完全可以与我们熟悉的类型媲美；但是它们的特质却往往不在批评家认可的范畴之列。可正是因为创作这类绘画的艺术家与上流文雅的绘画领域是相绝缘的，他们才能自由地在画作中表现人们的情感与温存、突发的与充满戏剧性的事件，才能近距离地观察周遭的世界，更加放松地处理被评论家着力提升的同代画家视为禁忌的日常生活场景。至少自宋代以降，对此类绘画技巧的欠缺反而被隐晦地界定为中国画所谓的高水准，因为真正的鉴赏家不应屈从于乏味的技巧练习；然而，我们毫无反思地接受了这种观点。在能够自信地肯定我这里的假设前，我们需要有一代学者来收集整理这些画作，重新考订归属，重新分类并做出新的评价。那些我们假设的宋代以来的中国绘画的缺陷——缺少欧美绘画传统习以为常的绘画题材与表现内容，或是如日本浮世绘、风俗画派一类的作品——其实只存在于官方艺术的畛域之内。易言之，只要我们的视野能够超越传统的藩篱，越过中国文人批评家竖起的屏障，我们以为中国绘画所欠缺的部分事实上都是存在的。

第五章　美人与名妓文化

名妓文化的图景

如前所述，自 16 世纪末到 17 世纪，商业经济的萌发与发展为各地城市，尤其是江南城市，带来了全新的繁荣。罗浦洛（Paul Ropp）写道："过剩的财富与闲逸使得众多的娱乐中心涌现出来，如茶坊、酒肆、画舫、妓馆、手工艺品店铺等，由此也造就了不断壮大的娱乐阶层——歌伎、妓女、剧团、说书人等的相应出现。"[1]越来越多幸运又有才识的歌女或妓女获得了类似日本艺伎的社会地位，这些富有文化修养的女性虽多数不能完全免于向男性提供性服务，但与普通妓女相比，她们得到的呵护更多。她们多才多艺，能提供多方面的服务：她们富有才情，精通音律、诗歌、舞蹈、表演，又善谈笑，长辩才，这些专长使得她们可以成为饱学之士的绝佳伴侣以及雅集中的重要玩伴。最近很多研究都以这些女性为课题，但对其称法不一，有芸者／艺伎（geisha）、伎（women of the demimonde）、名妓（courtesans）之说，我采纳最后一种用法。[2]正是由于明末清初城市娱乐区中名妓文化的蓬勃发展，"浪漫的爱情"才前所未有地渗透到中国社会的上层，贯穿在文学与现实生活的两性关系中。苛严的礼教会严防男子与"正派"女子间的风流韵事，至少在学者与作家活动的圈子中是如此。但另一方面，自才子佳人的理想第一次在唐代出现以来，与妓女或名妓的韵事早已视为浪漫爱情故事的典范。[3]这一时期的许多男子发现，只有置身妓馆，他们才能获得浪漫的爱情。知名的文士、学者、官员以及商人经常流连欢场，寻求消遣与富于修养的陪伴，既在这里从事商业贸易，也在这里吟诗作赋；有的人甚至会将喜爱的名妓纳为侧室，作为固定的伴侣。前一章中，我已勾勒了旧有社会习俗的解体，"情"这一概念开始超越古板的儒家道德。对文人或有权势的人来说，理想的生活图景正在悄然改变：不再崇尚（或已不再声称向往）逃离城市的隐逸生活，现在他们承认在城市中可以找到情感的满足，这是传统儒家或佛家模

式之外的另一种自我实现。

本书所论的不少画作最好置于这一名妓文化的语境中来理解。譬如，这一点完美地体现在一幅创作于 18 世纪中期或稍晚的佚名巨帧中；通常认为，此画描绘的是脍炙人口的戏曲杂剧《西厢记》中的三位主要人物——张生、崔莺莺、红娘【图 5.1 】。[4] 画中，以"穿透式"的传统，再现了由前景人物向景深处层层深入的空间，揭示出月洞门后装饰奢华的内室。假若对主题的通行判断可信，画中的空间应当就是崔莺莺的闺房，房中雅致的典籍与古物则是她个人修养的明证。然而，若说它是一幅描绘某位名妓及其婢女招待情郎的画，也并非不恰当。画面远景处一扇门通往花园，由此使整个构图具有了层层深入的空间结构（参见金廷标《簪花仕女》，图 2.17 ），这正是此类画作中常见的构图。画中的一对爱侣及其陪侍略显慵懒，专注地凝视着彼此，看起来并不像处于充满情感的真实场景之中，倒像是一出仪式戏剧的参与者。他们演绎着才子佳人的理想，一如邓为宁的描述，"有才学的男子与卓越的女子"实现了一对佳偶在才学与性情上的珠联璧合。[5] 这一关系中不言明的模糊的性别界限也构成了画中情侣面部特征近似——唯一的差异在于眉毛，男子的眉色略浓，女性的则是"蛾眉"——以及彼此完全相互同化的基础。马克梦如是写道："在跨性别的对称结构中，才子佳人……包含彼此，其中的一方具有另一方的相貌，或呈现另一方的气质。"[6]

《西厢记》是中国最著名的两部言情戏曲之一（另一部是《牡丹亭》，此书很少成为绘画或成套版画插图的灵感来源，其原因尚待研究），成书于 13 世纪末，明代被不断翻刻。[7] 与《牡丹亭》一样，《西厢记》在文学史上以表现理想爱情著称；而当前所论的这幅画作，无论是否取材于这一戏曲故事，仍称得上是一幅极为精致细腻的画作。我下面还会介绍一幅创作时代略早，表现不那么含蓄的画作（见图 5.10 ）。

通过此画及《青楼八美图》【图 5.2 】（局部，全图见图 2.1 ），

图5.1　**佚名　《西厢记》图**　18世纪中期或稍晚　轴　现装裱于画板　绢本设色　198.5厘米×130.6厘米　弗利尔美术馆（Freer Gallery of Art, Smithsonian Institution, Washington, D.C.）Charles Lang Freer 赠　F1916.517

图5.2 华烜 青楼八美图 图2.1局部

我们开始发现一类旨在展示于饭馆、酒肆、妓馆等类似公共空间
中的绘画。这类绘画的尺幅大小与内容主题都暗示了其所出现的
这些场所：人们完全可以设想，《西厢记》图这样一幅充满了感染
力的、描绘浪漫情缘的画作，悬挂于私人宅第中的情形，但谁会
将一幅三米多宽的、描绘八位青楼女子的画作张挂在自己的正屋
或堂屋之内呢？无论是哪一种情况，除了这些画作的主题并不适

合居家氛围外，中国人的居室也并没有适合的空间来陈设这种尺寸与形制的画作。尽管私人宅第之内可以悬挂描绘一位美人的画作，但这样描绘多位人物的大型画作必然只能在公共空间中展示。巨大的画幅也意味着画中人物可能接近真人大小或与真人等高，如此一来，观画者就好像面对真人一般，更易产生共鸣。画中人物之所以看似如此容易接近，乃是因为画中使用了视觉幻象的手法，画面空间好像与观画者的空间共存。例如，《西厢记》一画通过人物的身高、安排在前景的人物、由开放的前景向后面房间的层层深入，获得了这样的效果。除其他的视幻技巧之外，《青楼八美图》的画家采用了构建框架的手法，以此引导观画者将栏杆、画幅左右两侧的柱子看作绘画平面的标示物，以此为参照，女子们的指尖与衣袖仿佛伸向了观画者的空间，让人仿佛感到，她们是触手可及的。这种构图手法在欧洲绘画中相当常见，但直到中国艺术家接触类似外来绘画（以及采用了这种技法的版画）后，这种技法方才见于中国绘画。

《青楼八美图》一类的绘画可能原本就悬挂于妓馆、旅店或酒肆之中，以为广告，做招徕顾客之用。可以想见，画中的女子，就像有的日本浮世绘版画中的人物那样，原本就是现实中隶属于某个妓馆的名妓；尽管乍看之下，一时难以将这些女子区分开来（就像日本版画中的女子），然而她们的脸型、肤色以及其他一些特征却存在细微差异，当时的常客足以据此辨识出画中人物。有人可能好奇，中国的观众是否可以轻易地分辨出 1930 年代宣传照中的淡金发的好莱坞影星。这幅绘画令人想到赛珍珠（Pearl S. Buck）小说《大地》（*The Good Earth*）中的一段描写，农民王龙来到附近市镇的一处茶坊，他一边饮茶，一边盯着墙上挂着的一幅美人图。老板娘告诉他，只要给钱，他就可以从中选一位，她会将他选中的那位女子领到他面前：王龙所在之处实为妓馆，女子们都在楼上的房间等候。赛氏笔下王龙对绘画的反应，清楚地表明画中人物的脸像及其他一些方

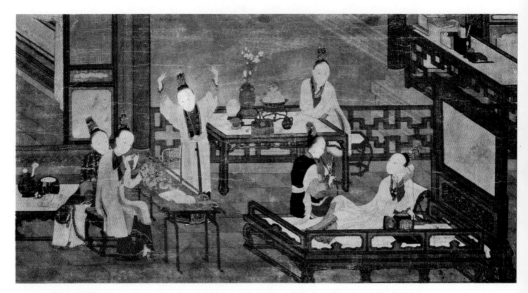

图5.3　**佚名　妓馆女子**　约18世纪　轴　纸本设色　37厘米×70厘米　德国国立民族学博物馆（Staatliches Museum für Völkerkunde, Munich, Emil Preetorius Collection, 77-11-23）　摄影：Marietta Weidner

面具有某些差异，足以让王龙据此做出选择。不过，尽管赛氏曾经旅居中国，但这段描写很可能出自毫无事实根据的想象，因为据我所知，中国人写的小说中没有出现过同类描写。[8]

值得提请注意的是，这类描绘女子与通俗文化题材的"院体"画巨帧，尤其是具有风俗画特征的画作，绝大多数不带有艺术家或他人题写的赏析性或诗词体的长篇题跋，也从没有写给受画人的题识。画上最多有署名与日期，偶尔题有画名，但这些文字往往都写在不甚醒目的位置。在我们看来，缺少题识（题识常见于其他类型的画作）应该表明这些绘画面对的乃是一般的观众及买主，并非所谓"量身定做"的绘画。

在《青楼八美图》中，我们看到了妓馆的外部结构——一个俯瞰街市的露台。一幅欧洲私人旧藏的佚名画作或许可以揭示妓馆内部的面貌【图5.3】。这份收藏目录中将这幅画作的主题释为

料理家务的"名妇"，但这恐怕又是刻意或无心的误指。尽管此画描绘的的确可能是殷实之家的妾室们的消闲时光，但画中的情色意味可能更暗示着，我们目光所见实乃妓馆——画中人物对观画者的目光做出了回应：画面最远处的两个女子，一个在舒展身体，另一个斜倚着桌子，她们的目光直视画外，一如《青楼八美图》中的某几位女子。这幅描绘妓馆室内环境的画作虽也颇具吸引力，然不及《青楼八美图》刻画精细，个中原因或是因为此画的创作年代略晚，也可能是因为此画大约出自一位来自地方的画艺略低的画师之手。

将画中的女性描述为"名妇"实不足为怪。《青楼八美图》中的女子同样曾被认作明代画家唐寅的八位妻妾，此画第一次发表于上海画商史德匿的收藏著录中时，便有了这样的鉴定。慕尼黑的舞台设计师埃米尔·普利托拉斯（Emil Preetorius）大约在 1930 年代获得了这幅佚名的画作。这些画作以及类似的例子呈现了另一个有趣的模式：一类传播到日本的中国绘画，因其与日本禅宗和茶道的特殊关系，当其在中国消失之后却在日本流传了下来，正如日本人"拯救"了这类中国绘画那样，20 世纪初期的许多西方收藏家与画商也使得一大批本来可能消失的"趣味鄙俗的"精美中国绘画得以留存至今。倘若要撰写一部完整的中国绘画收藏史，其中应该有一节名为《恶趣味的礼赞》（"In Praise of Bad Taste"）。

妓馆内部的面貌同样见于第一章介绍过的顾见龙《金瓶梅》插图册页。册页中有一帧是小说第二十一回的情节，即应伯爵邀请西门庆及其他酒肉朋友到李桂姐家饮酒一事【图 5.4】。应伯爵将李桂姐揽在膝上亲吻，西门庆则站在一边旁观；另一位宾客则与李桂姐的姐妹桂卿调笑玩耍；老虔婆在一旁斟酒。[9] 下文中还将论及《金瓶梅》册页插图中描绘妓院的另一帧画作（见图 5.6），该画远景的墙壁上便悬挂着一幅美人画，这至少为了解这类绘画悬挂使用的场所提供了相关信息。

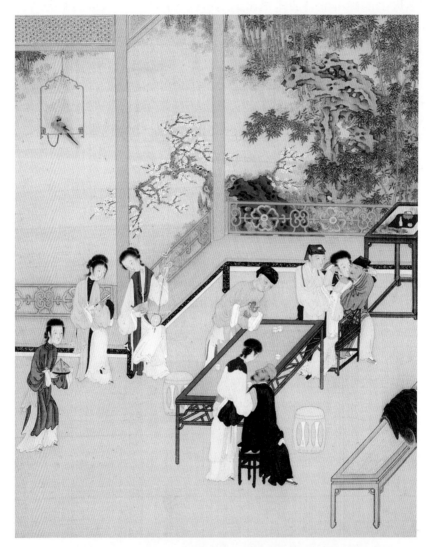

图 5.4　**可能出自顾见龙　应伯爵邀桂姐至李家饮酒**　《金瓶梅》插图　册页　绢本设色　39厘米 × 31.4厘米　纳尔逊-阿特金斯艺术博物馆（The Nelson-Atkins Museum of Art, Kansas City, Missouri）　购藏：the Mrs Kenneth A. Spence Fund　F80-10/2　摄影：Jamison Miller

　　有一幅画作罕见地记录了妓馆中迎客的场景，今仅存于一张早期照片之中【图 5.5】。[10] 画中，婢女掀起门帘的一角，将女主人引到狎客前；由于两位女子的目光都望向画外，实际是将女主人引向此画的观画者。这一场景恰如清初一份关于妓家迎客程式的描述："登堂则假母肃迎……进轩则丫鬟毕妆，捧艳而出。"[11]

　　这一画轴的高度（近 1.7 米）及其具有视幻效果的空间——画中陈设着典籍、古物的博古架斜伸向后方，带有动物图案的地毯则延伸到观画者的空间——最初一定加强了画面的亲和力，让人感觉仿佛更易接触到画中的女子。她举起一臂向前伸出，手藏于袖中，这也是一个充满了性诱惑的姿态，因为女子的袖子乃是"通向其他荫蔽身体部分的门户"。[12] 画中女子衣袖的形状与轮廓更加强了这一信息——衣袖的轮廓及其重重叠叠的外形显然酷似女阴。对男性观众来说，即便意识到这是想象中的妓馆一景，也仍然很难不对画中几乎露骨的诱惑做出回应。保罗·劳泽在其《观看窥淫癖者》（"Watching the Voyeurs"）一文中将诗歌里这种手法称作"角色的逆转"，"读者喜欢的并非是选择对他有吸引力的女性，反倒会很享受被选择的感觉。男子转而成为欲望的客体"。[13]

　　刻画细致的室内奢华陈设以及狭窄的空间构图，都表明此画与《西厢记》图（见图 5.1）、金廷标的《簪花仕女》（见图 2.17）有一定关联，加之其他的一些风格特点，此画的创作年代应在 1775 年前后，并且与北方人物画派有一定渊源。这一时期，美人画的画家已经拥有一套增强画面性冲击力的技法库，固定地将女性安置在室内，使用具有深意的绘画母题暗示画中女子可以接近。我们将在下文讨论这套技法库中的某些技法，它们来自群体的长期积累与创新，亦得益于对外来图像的取用。技法库早期阶段的发展可见于一些有署年的美人画，如禹之鼎 1697 年的画作（见图 5.18）、冷枚 1724 年的美人画（见图 5.20）。

　　从男性消费者的角度看，美人画的色情化的转型有一个发展的

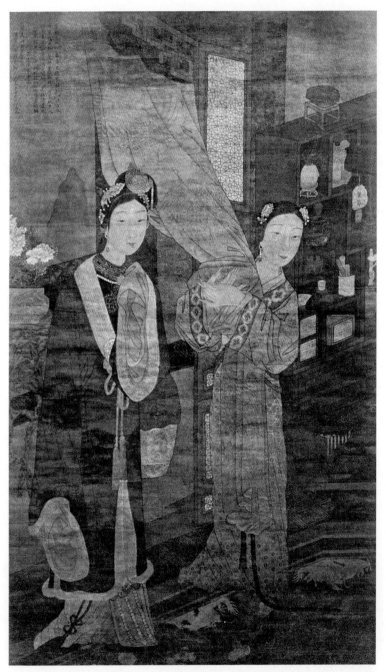

图5.5　**佚名（伪唐寅题识与名款）　青楼女子会客**　18世纪中期或更晚　轴　绢本设色
167厘米×62.5厘米　见于上海画商史德匮（E. A. Strehlneek）收藏著录

过程。但女性观众对此的看法，或任何相对客观的看法，多已漫漶不明。在明末清初绘画中，如"仇英"册（见图 4.26—4.28）、汪乔1675 年的画轴（见图 1.6）、顾见龙的一幅画作（见图 5.15）、两幅禹之鼎的画作（见图 5.16、5.17）、一幅焦秉贞的画作（见图 3.19），这些画作中的女性依然是画面空间的主角，充满了庄严感，甚至具有一定程度的个人特征；此外，她们还被敏感地赋予了情感，不再是过度色情化的对象。这种特质很难说见于 18 世纪成熟阶段的美人画。这类绘画的受众群及其外部创作条件的哪些变化可能构成这一根本性转变的基础呢？

对于这一问题，没有简单现成的答案，不过，一个很好的切入口是，将 18 世纪高度成熟的绘画类型看作女性日益商品化的一种反映。明末清初，有才学的名妓与士大夫间真正的浪漫关系不但是文学作品中的理想楷模，有时，更被当作现实生活中的真实故事记录在案，并附上两人相互唱和赠答的诗作——本质上，唱和赠答已是平等恋爱关系的信号。然至 18 世纪中期，这一名妓文化的理想化模型已成明日黄花。在这一时期更加商业化的社会之中，买卖侍妾或为性目的交易妓女已是司空见惯之事。[14] 如曼素恩所言，这一时期新兴城市的繁荣以及勃兴的欢场为"买卖妓女与女伶拓展出更大的市场空间"，商业化反过来又影响到女性的社会地位。[15] 高彦颐写道：明代的覆灭终结了"江南名妓文化中博学且政治化的一面"，"尽管中国的名妓文化……依然主要靠城市中心制造的财富来维系，然直到 18 世纪，士大夫依旧是其主体顾客"。[16] 她援引孙康宜的观点辩说道："虽然明代覆灭，清初仍然活跃着名妓诗人。而至 18 世纪，'名妓几乎已经完全被排斥在儒雅的文人世界之外'。"[17] 曼素恩提到造成这一现象的另一影响因素：经学的复兴，"将女儿、妻子与母亲等传统女性角色置于一场关于妇学的论争的中心。在这场论争中，名妓逐渐远离男性精英的审美生活中心，日趋边缘化"。[18] 恰在此时，士绅之家受过教育的女性渐渐获得了过去名妓在文化图景

中——尤其是诗文创作中——所享有的声名，而且她们与男子的关系也更为和谐。[19]

这些变化也与文学等其他的领域有所关联，例如马克梦就提到，狭邪小说的"大量涌现"出现在 16 世纪中期至 17 世纪末这一较短的时段内。[20]这一转变或可被视为更广阔的历史现象的组成部分，即文人文化商业化以及包括新贵在内的商人阶层对文人文化的挪用，这也是 18 世纪特有的历史现象。然而，无论如何重建相关的历史背景，我们均能看出这些历史因素与绘画特质的明显转变有着因果关系。明代与清初的这些绘画呈现出我们谓之为诗意的特质，有的甚至极富情感；这些作品似乎为女性注入了相当的独立性。18 世纪，即雍正、乾隆以来的画作，倾向于借用下文将讨论的一系列技法，将女性成功地转变为情欲的对象，使画中女子更容易为观画者亲近。易言之，他们所绘制的图像迎合了窥淫癖的幻想，这种幻想已经出现在 17 世纪末蒲松龄的小说中：某男子为墙上悬挂着的"绘画精妙，人物如生"的美人所吸引，身忽飘飘，不觉进入画中，与画中美女相会云雨。[21]

即便在这些变化改变甚至替代了名妓文化之后，智与美并重、以非商业化两性关系为主导的晚明文学理想，仍然保有其吸引力。李惠仪（Wai-yee Li）将这一理想的延续视为"文化的怀旧"（cultural nostalgia），并极具洞察力地指出，男性作家在"回忆与名妓的交往时，往往会将自己设想为才子美人浪漫故事中的人物"。[22]我之前提到过，雍正与乾隆皇帝对为他们而作的这类画作所持的议论；其他男性同好，无论身处宫内还是宫外，必然也怀有同样的幻想，只不过规格稍逊一筹。就美人画中的精妙之作而论，如大英博物馆所藏的传冷枚所作的一件画卷（见图 5.13），任何试图确认画中人物身份——妻子、侧室、名妓或妓女——的尝试都非明智之举。在多数男性观画者眼中，图像中的人物仅是一位多数男性观者无法企及的理想女子：可爱，优雅，柔顺。

美人画

17至18世纪的美人画大多为立轴的形式：这些绘画一般悬挂于屋室内，以供人赏析凝视，或为室内增加特定的气氛。新近发现的几例图像与文字资料为一些曾经难以回答的问题提供了答案：这些画作于何处悬挂？[23]当时的观画者如何使用并回应这些绘画？

明清时期的小说与戏剧多有提及美人画，因而或许为我们寻找答案提供了一些线索。但在使用这些材料时，应多加审慎，因为作者的想象力通常与现实不符。在这些文学写作中，女子为记录易逝的韶华而绘制的自画像或请他人代制的写真，均被视为女性的替身。接着，一定会有某位男子对画中的女子一见倾心；或者，对类型化的美人画中的女子生出思慕之情，但最终得知此画原来是某位真实女子的写真。[24]文学中的美人画与特定女子的肖像似乎具有一种可以对换的关系，而且往往容易被人混淆。[25]不过，这只是一种文学传统，也必然服从作者的目的；这些虚构的故事里，女性会对镜或据所见的某幅图画而为自己画像，男子（不是专业的写真画家）可凭借记忆，甚至梦境，准确地画出某位女子的肖像并能让人辨识出来。美人画与真正的（与想象的相对）肖像画是不同的绘画类型，渊源有自。例如，画于名妓生前的、将其表现为具有端庄气质且具有一定个性化特征的真正的肖像画，与诱人的美人画有着天壤之别。

诚然，特定女子的肖像也可能出现在《青楼八美图》（见图 2.1）一类的群像中。若果真如此，绘画就变为了某些晚明人物画家及其赞助人热衷的一类游走于不同的绘画类型之间的游戏。[26]据此便不难理解，某些清代的女子为何请人将自己的肖像画成美人画的样式。《扬州画舫录》的作者李斗记录了扬州城内一位名妓的故事，这位名妓患病几日后，便请人为其肖形。画像改易六七稿，却无一令她满意。她认为，虽然所有的画像与她都有相似之处，却没有一幅画像她。次日，这位精明的画家不再摹写她真实的容貌，而是把她画成

一位理想的绝色女子。名妓视之，曰："肖矣。君真解人也。"[27]

　　然而，这只是一则趣闻逸事，其要点或许在于名妓不愿正视病中憔悴的面容；即便真有此事，也可能是偶然之事。我们掌握的这些证据已强烈地暗示，肖像画与美人画是两种绘画类型，分别源自不同的传统，认识到这一点，有助于我们认清画贾等各类人士使用的骗术——他们为了使画作更体面、更具有商业价值，往往将类型化的美人画篡改为"某位著名的夫人像"（下文讨论的《河东夫人像》便是显证，见图 5.8）。

　　既然明清的小说不断出现美人画与准美人画（quasi-meiren painting）的描写，不少这类作品也就出现在这些小说与戏曲的刻本插图中。[28]立轴式的美人画相对更为罕见；我所知的仅有两件，均出自顾见龙。顾氏极为喜爱画中画的构图方法，在他的一帧半色情册页中，一幅《洛神图》轴出现在一位女子的内室中。[29]而且，顾氏的《金瓶梅》插图册页中有一幅描绘妓院一景，画中远景处的墙壁上就挂着一轴描绘女子的画作【图 5.6】。画中画的女子立于桌边，展开的书卷摊在桌上；她的身后立有一扇屏风，屏风后则通向一座花园，园中布满湖石花草。易言之，画中画以简化的方式照搬了这类绘画本身特有的相同构图模式。

　　基于这两幅画作，我们大致可以推测出美人画于何处悬挂的答案。在描绘妓馆一景的立轴中，人物的姿态及其周围的环境表明，画中的人物是位富有文学修养的高雅女子；这也恰是这一时期优等名妓所具有的特质，这体现在她们的个性、诗词文章，甚或绘画中，尤其是梅兰等与文人文化有关的绘画题材。因而，或许略出人意料的是，这是一类适合悬挂于青楼的美人画类型。在明显具有色情意味的图画中（一如未经修改的顾见龙画作原初的用意），画中女性闺房内悬挂《洛神图》这样的画作乍看可能显得突兀，因为这是十分庄重甚至堪称经典的绘画题材。然而，洛神的形象同样可以用来表现女性的性感与欲望；如梁庄爱伦所示，一幅名为"美人春思图"

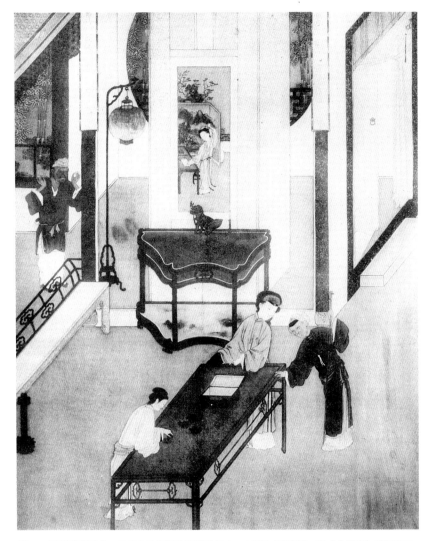

图5.6　**可能为顾见龙　妓馆中的李娇儿及另外三人**　与图5.4出自同一套《金瓶梅》插图册页

的画作完全可以更名为"洛神图"，而不会有任何人（至少截至她撰文时）觉得不妥。[30] 此外，在著名的《洛神赋》一文中，洛神本人邀请诗人至水上嬉戏，就此而论，她也完全符合多情女子的角色。与小说和戏剧一样，我们不能将图画等同于现实，将顾见龙画中所画的画轴看作对现实的再现；我们仅想指出，顾见龙选择在这些场

景中描绘这些题材，一定是因为他确信这些题材既能与周围的环境相协调，又能深得观画者的理解。此外，顾画中的画中画与画中其余的陈设一样，既能为图画的叙事活动营造适当的氛围，又起到了塑造画中人物性格的作用。

文献记载也为美人画的悬挂场景问题提供了其他一些线索。节气与特定节日的因素有时也影响着选择哪些绘画来悬挂。晚明文震亨的《长物志》在论及据月令更换所悬之画（参见第一章"世俗画的社会功能与社会地位"一节）时也提到数幅描绘女性的绘画："二月宜春游仕女……七夕宜穿针乞巧、天孙织女……十一月宜……醉杨妃等图。"[31]

然而，据我所知，了解正确悬挂美人画的规范的最佳线索莫过于18世纪的名著《红楼梦》，书中有四处提及书中人物如何在内室悬挂绘画[32]，其中两幅悬挂于女性的房中。据小说描述，贾母房中悬挂着明代大师仇英所画的《双艳图》，画一位立于雪中的女子；秦氏房中则挂着明代大家唐寅的《海棠春睡图》。从创作时间以及画中人物所处的环境看，这两幅画作均属于明代及清初的美人画——画中的美人往往以园林或山水为背景。相较而言，两幅悬挂于男性房间的画作均为佚名之作，而且均采用了新兴的富有视觉幻象效果的技法。其中一幅是宝玉（第十九回）在堂兄贾珍小书房内见到的，据说画得"得神"，另一幅出现在第四十一回，挂于宝玉自己的卧房中，画中以凹凸法刻画的女子极具乱真的效果，竟被微醉的刘姥姥误作"满面含笑"出来迎她的真人，结果，她撞到了门板上。她自忖道："原来画儿有这样活凸出来的。"英译者大卫·霍克斯在夹注中将这解释为"刘姥姥对西洋的光影明暗画法一无所知"，严格而论，这一解释缺乏中文资料的根据，但这却是合乎逻辑的推理，甚至是敏锐的推论——霍克斯不过是向外国的读者指出当时中国见多识广的读者显然熟悉的知识，因为刘姥姥的反应恰好与文献记载的其他一些中国人的反应相一致，如我们在第三章中已经提到的，一些人在第一次碰到采用西洋明暗对照法的图画时的反应便与刘姥姥一样。

更有甚者，刘姥姥遇到这类画作时的动作也与其他人类似，"一面想，一面看，一面又用手摸去，却是一色平的"。

上述两组画作间的差异显而易见，表现于如下几个方面：首先，就时代论，悬挂于女性房间的作品属古画，排除其绘画题材的特殊价值，人们更多将其视为古物或艺术品，然而，挂于男性房中的绘画，就小说的描述看，应该是 18 世纪最新、最流行的图画。其次，就画作作者的身份看，女性房中的图画都出自名家之手，而男性房中的绘画则来自无名氏或不知名的画家。再者，就绘画类型论，一类描绘的是相对端庄的户外女性的形象，另一类则是以幻象法描绘诱人的、似乎可以亲近的女性，因而画中人物极可能以室内为背景，以便起到挑逗诱惑的效果。易言之，这两组绘画分别代表了前一章中论及的取意截然相反的两类绘画：一组是为女性所欣赏并乐于挂在房中的格调冷静的美人画，另一组则是调子更加温热甚至热辣的、旨在为男性服务的美人画。

《红楼梦》尤富启发性的一段描述是，孩童时的宝玉到访其侄媳秦氏卧房，并在其中小憩。秦氏将宝玉引至上房正间，他抬头便看见一幅画挂在墙上，画的是汉代学者刘向读书的故事，画的两侧还挂着一副带有儒家说教色彩的对联。宝玉觉得画题"无趣"，不肯在这里休息。秦氏便将宝玉带去自己的卧房，她房中悬挂的是唐寅的《海棠春睡图》，画中美人卧于海棠树下，正做着一场春梦。此外，房中摆放着武则天、赵飞燕、杨贵妃等历史上的名女子用过的器物。在这个房间中，宝玉感到非常惬意，很快沉沉睡去，春梦醒来，却发现衣裤已湿，解怀整衣时为丫鬟袭人发现，两人尴尬不已，但很快，宝玉便强拉袭人同领春梦中警幻所训之事，袭人最终成了宝玉的"偏房"。[33]

对于山水画轴悬挂于书房或厅堂中的效果，以及请人绘制山水壁画的用意，艺术史家已给予足够的关注；从 5 世纪的宗炳到 11 世纪的郭熙，在中国评论家的著述中，这些画作使人们能够饱游卧看，满足现实中难以企及的梦想。[34] 其他一些绘画主题如何为其所在的空

间添加情感色彩等问题则鲜有论者留意。宝玉对秦氏引他所至的两个房间有着不同的反应，尽管这可能只是他的个人反应，只适用于小说的语境，却给我们以极佳的提示：描绘儒家的绘画旨在传递一种冷静、志向高远的心境，而描绘年轻女子春梦的则营造了一种香艳的气氛。前一个房间，可能是秦氏会客时所用，我们注意到，描绘文士或儒家圣贤的画作也悬挂于贾府另一位人物贾探春的大屋中，即宋代士大夫画家米芾的《烟雨图》，画幅的左右则挂着唐代书法家颜真卿所书的对联，言辞间是对纵情山水的"闲"与"野"的激赏。[35]

书中宝玉卧房所悬的美人画，具有真人的大小，采用了具有幻象效果的"西洋光影明暗法"，除此之外，这幅画应该还有其他的作用：除了能增添情色的氛围外，画轴还扩展了室内空间，将画面的空间转变为想象中的入口。就此而论，这种新的西化幻象法所欲达到的效果，与北宋山水画以符合眼之所见的方式来经营纵深空间与氛围所获得的效果并无不同。这两类绘画都将想象中的观画者带入令人期盼的幻境；然而，新兴的绘画唤起的多情的拥抱与挑逗的想象替代了郭熙赏吟林泉、坐听松风的风雅清高。这种新画风（一如北宋的山水画）的另一面——淡化凸出的笔法的重要性，用图像稀释画家的个性笔法——同样起到了辅助的作用，通过引人入胜的手法，激发观画者对画面做专注的、"身临其境般"的解读，而非一种疏离的、美学式的赏析。

宝玉对贾珍房里美人画的反应，在小说中有清晰的描述，他将画中的美人想象作真实的女子："宝玉见一个人没有，因想：'这里素日有个小书房，内曾挂着一轴美人，极画的得神。今日这般热闹，想那里自然无人，那美人也自然是寂寞的，须得我去望慰他一回。'"[36]然而，他突然造访书房却不巧撞见两名仆人在房中私会。

至于宝玉卧房中的美人画，由于刘姥姥误将其认作真人，画中人物应与真人等高，这与同类的美人画情况一致。这幅描绘持酒瓶的婢女的佚名画作【图 5.7】，尽管尺寸比我们想象中的宝玉房中的美

图5.7　**佚名　持瓶仕女**　轴
绢本设色　147.3厘米 × 65.4
厘米　大都会艺术博物馆
（The Metropolitan Museum
of Art）购藏：John Stewart
Kennedy Fund 1913（13.330.
25）©The Metropolitan
Museum of Art

人画略小，然而，由于此画的创作年代接近小说作者曹雪芹写此书的时代——18 世纪中期或略晚，且此画很可能即时人所谓的"得神"之作，因而可与小说中宝玉房中的画轴等而视之。[37]女子面部的用色具有非同寻常的写实效果，衣服的色彩、描金、绣样都依照真实的服装款式，衣裙褶皱的阴影以及为凸显侍女手中酒瓮体量感而施加的阴影渲染，应与曹雪芹在构思宝玉房中画轴时心中所想的幻象效果相吻合。女子的目光转向一边，头微微侧向一方，在男性观画者看来，女子呈现出含羞且顺从的姿态，这恰好能够唤起男子的幻想。微微张开的袖口（见图 5.5），如果观画者愿意，可以将其视作邀请观画者入画的诱惑。

另一幅有助于我们想象宝玉房中的画轴面貌的画作，是带有汪承需署名、作于 1805 年的画作（见图 3.23），此画具有更加强烈的幻象效果。画幅高逾 2 米，画中呈立姿的女子应接近真人的身高，或更准确地说，她的身高恰好等于一个站在距离画面空间"入口"不远处的女子应有的高度。门厅的刻画具有非凡的幻象效果，门楣、长桌、放在案上的瓷瓶、紧贴墙壁悬挂的画轴、具有装饰作用的固定画轴的夹子与画幅本身，乃至画幅上装裱的绫子以及墙纸的图案，都具有浅浮雕的效果；如果处于微醉的状态下，在灯光昏暗的房间里，我们或许也会误把画中的空间视为我们所处的真实空间的延伸，这正如有时我们会误将酒店墙壁上大幅镜子反射的影像看作是另一个房间的入口。而且，如果我们对中国的人物再现方式再多一些熟悉，对写实的肖像画少些厌倦，甚至可能在某一瞬间，我们也会将画中的女子误认作真人。

尽管这些都是小说中的构建，然而《红楼梦》中的许多段落为理解 18 世纪人们如何悬挂、欣赏与理解美人画提供了大量的线索。曹雪芹的幼年在距离扬州不远的南京度过，他有可能知晓以"施美人"为代表的绘画类型，即施胖子（如第二章开篇处所论）为扬州城风月场中以女性为主的雇主所作的画像。人们有希望从别的清代

文献中发现其他相关资料来证实或加强曹氏的描述；待到那时，学者有可能从社会、经济以及性别的层面，对这些绘画的购买者或"消费者"做出更为严格的区分。即便是现在，这些绘画顾客群的构成已相当地清晰，下至中低收入的人家——他们购买价廉的现在被称为年画的民间版画，美人画也是这类版画中常见的题材，上至曹雪芹小说中的贾府一样的豪富之家，甚至皇亲国戚以及皇帝本人。

女性在闺房悬挂描绘女性的绘画、绘画中再现的闺房内的《洛神图》，以及施胖子为扬州风月场女子所绘的肖像画与美人画，所有与这些相关的文字材料再次引发了主要为女性观众而作的绘画的问题。女性偏爱在起居的空间中悬挂描绘女性的图画，这极易理解，而且这些绘画显然不应带有（至多隐约地暗示）色情的意味。上层社会的女性很有可能也偏爱描绘闺秀以及表达她们思虑与情感的绘画，有的画题甚至暗示了她们在生活的某些方面仍然屈从于男性。

另一种可能适合女性所有者或女性观众的子类型画题，是描绘守望丈夫或情人归来的女子。当画者以敏感且饱含同情的手法描绘这些题材时，这些绘画可能与女性观众的真实情感和个人际遇相呼应：每当男子到异乡赴任、经商或羁旅谋生，女子们只能留在家中、独守空房，有时会长达数年。[38] 然而，同类的画作，由于针对的顾客群全然不同，画家也可能创造出基于男性想象的大胆之作。从诗词中可发现，这两种表达目的有着可资比较的重合部分，罗浦洛写道："晚期帝制时期的士绅之妻所写的诗作……记录了她们长期等待（丈夫）归来的寂寞。不少这类诗歌与早期'男性幻想'的诗歌无异，着力描绘饱受爱情与相思折磨的女性。然而，这些女性诗歌展现了更为广泛的情感反应，不局限于单调的苦苦相思。"[39] 因而，我们不能假设任何一种特定的类型以某一特定的性别为指向，因为只要稍加修改，任何一种绘画类型都可以指向任意性别的观众。

基于上面的论述，更鉴于下面将讨论的几幅特别的画作，我们将清楚地看到，没有什么唯一的标准足以用来作为分类与整理美人

画的框架。那些博物馆式的用以考订作品创作时代、所属地域风格或画派、画家个性笔法等的标准信息，通常都不出现在这些画作之中，即便有的画作似乎具备上述信息，也未必可信——若剔除错误的归属信息和误定的主题，多数此类画作就"漂浮无依"了。在美人画这一大类画作所涵摄的各种主题变体中，画家对人物所处的环境与人物特征的仔细考量、对特定观众群以及情色程度的谨慎斟酌，全都是为了让这些绘画适用于各类不同的环境、迎合不同类型的观众。在下文有关美人画的讨论中，我们应记住这些议题；我们的讨论将往复于两个等级间，但这绝不意味着两者间具有必然的因果关联：若有迹可循且与当前的考察目的相吻合，我们将考订作品间的时序问题或创作时代；我们还将考订画作中色情内容或情色意味上升的程度——由描绘室外沉浸于个人世界中的美人的相对冷静图画，转向描绘闺房中美人的美人画，并观察性诱惑的暗码如何编入这些画作中，最终我们将发现，描绘独处女子的画中，女子多少会流露出对性的渴求，而她们最终也被这种渴望所吞噬。不少后一种类型的绘画事实上已构成了软性色情艺术；考察真正的色情绘画将是我们的另一项工作，事实将证明这些绘画同样具有不同的类型，画中的色情强度亦有等差。

　　至于观画者的问题，鉴于前述的种种证据，我们首先可以建立一个大致的假设：冷静的绘画可能更加吸引女性观画者，也更可能为女性以及对情色不甚有兴趣的男性所喜爱和使用；热辣香艳的绘画则可能特别迎合男性观画者，目的在于挑逗与诱惑。对这一复杂而引人入胜的艺术史发展产生影响的因素很多，比如涉及的时间跨度、西洋幻象技法等新绘画技法的获取、名妓文化的衰退以及商业化、闺秀在文化圈开始占有更加显著位置，或许还有男性（以及迎合他们欲望的艺术家）挪用了原先旨在迎合多数女性的绘画类型。目前，我们尚缺乏足够的资料来清晰地论证，这些影响因素是如何交相作用，为创作我们所论的这些绘画铺垫了基础。更多的画作以

及丰富的研究最终必然能使我们超越草率归纳的危险。

整理画作

在明清时期流行的所有主要绘画类型中，美人画最少受到人们的关注，海内外皆然。它们往往被置于各种画类品鉴中较低的一等。现代中国学者倾向于视其为微不足道，甚至有些令人汗颜的画作，代表了中国文化中最好不要触碰的方面。他们会用仕女画（描绘闺秀的画）一词来笼统地总括美人画、社会上层女子的肖像（portrait）与画像（portrayal）以及根据想象描绘的古代名妇的画像，从未尝试对这些画作做出区分，或是从中剔除那些外貌与举止皆非淑女的画作。西方艺术史中女性主义研究的勃兴促使一些学者从这一角度对这类画像进行研究，然而，如前文已提到的，对这些画作的研究还存在着诸多障碍：除去尚未发表的作品，至少就易于获得的作品而论，其中的许多精妙之作都被误定了作者与创作年代，它们往往带有颇具误导性的钤印与落款，有的甚至被误定了主题；这些障碍使得这些研究在很大程度上局限于有名头画家的可信之作或宫廷院画，易言之，这些研究只涉及可靠却相对不那么刺激的领域。那些具有惊人视觉效果与复杂表现力的画作，由于来自我们研究核心的某些原因，可能在创作年代、作者身份、主题方面都"漂浮无依"，有待极为艰辛的厘清与解码的工作。

有论者可能会提出这样的问题：厘清所有这些问题的意义何在呢？为何不能任由这些问题悬而不决呢？旨在构建谱系、演进模式以及风格序列的所谓历时性研究早已不是当下艺术史研究的潮流，为此类研究提供理据的鉴定学同样大势已去。甚至艺术史这一说法也遭到攻击：艺术为何需要一部历史呢？

一旦我们能够将目光放远，超越这一学科当前所设定的亟待解决的问题的局限，这些问题的答案便显而易见了。倘若可以将这些

画作置于其所属的更大的社会情境中来研究，这一情境必然就是答案之一。正如这一章开篇所述，晚明至清代中叶，名妓文化、对待女性的态度、女性的文化程度均经历了巨大的转变，此外，还出现了风月场不断商业化的现象。地理的语境也同样重要：毫无疑问，在江南各城市还是在北方，对这些及其他所有重要的问题会有截然不同的理解；其他的问题亦然。关于这一点，我们仅试举一例便足以说明误定作品创作年代、作者以及主题的后果。

现存美人画中最精美、最广为人知的作品之一是传为名妓兼诗人柳隐（柳如是，1618—1664）的肖像画。根据画上的落款，此画被认定为出自某位名曰"吴焯"的画家之手，画于 1643 年【图 5.8】。然而，此款署显系后人伪造，这幅作品可能是从更大的画幅上被截取下来的，那时可能被添加了伪款，目的不过是为了扩大销路，在严肃的收藏中获得一席之地。[40]此画并非任何人的肖像，而是一幅类型化的美人画，就其风格论，创作时间应在 18 世纪中叶或稍晚，具有我们所谓的北方人物画派的特征。另一个传世的本子今只见于早期发表的图片，这一版本保存下了完整的构图，正足以辩驳此画是肖像画的论断。这一本子上的题识称，这是另一位名妓马守真（1548—1604）的自画像【图 5.9】。[41]一篇已刊发的论文及一篇未刊印的硕士论文均讨论了"柳如是"一画，由于采信了画上的伪款而误入歧途，一旦画中人物的真实身份被揭开，其在画史中的真正位置得以确认，这两篇文章的结论便也就不再成立。[42]

在描绘人物的衣褶与脸貌，一丝不苟地刻画镶金装饰、织物纹样以及斑竹等方面，这幅画作与前述的《西厢记》图（见图 5.1）有着相似之处，这表明，即便两幅画作并不出自同一位画师之手，也至少出自同一个画坊。《莲叶观音》（见图 4.29）亦属于这一风格，而那幅描绘阖家欢聚过新年场面的巨帧（见图 4.5）至少在风格上也显露出了相似之处。所有这些画作可能出自 18 世纪中叶或中叶以后活跃于京师的、隶属冷枚或崔错一系的某位画师或某一画坊。第二章

图5.9　**佚名**（可能为冷枚传人）　**闺中美人**　画上题款错误地将此画视为马守真的自画像　图片来自 *Ostasiatische Zeitschrift* 1（1912），p. 58

图5.8　**佚名**（可能为冷枚传人）　**闺中美人**（误名为河东夫人像，河东夫人即柳隐柳如是）　18世纪中期或稍晚　后添伪吴焯款及年款（1643）　轴　绢本设色　119.5厘米×62.3厘米　哈佛大学美术馆（Harvard Art Museum）亚瑟·赛克勒博物馆（Arthur M. Sackler Museum）　Oriental Objects Fund 1968.40　摄影：Imaging Department　© President and Fellows of Harvard College

中已经提到（见"画院内外的北方人物画家"一节），在冷枚重归画院后，其画坊仍继续存在，这些画作或许就出自这个画坊。目前，这不过是一种推测，因为就我所知，在带有印鉴或落款的同一画风的画作中，没有一幅可"安全地"系于某位画家的名下。期待将来会出现新的证据，允许我们进一步考订这组重要画作的创作年代及其艺术史身份。[43]

无论如何，辨识特定画家的创作手法本身并非我的目标；这些例子旨在为理解美人画提供多种可能性，尤其有益于我们对苏州、扬州、北方（河北/山东）等地的地域风格与传统提出一些尝试性的解释；同时，这也有助于提供一个编年－地域的框架，以便为这类大多数"漂浮无依"的画作找到归属。如我们可以想象的，描绘美人及其服饰和室内陈设时所采用的风格也会因时、因地而异，这与日本的浮世绘和版画一样，后者丰富的材料与丰硕的研究成果使精确断代与考订作者身份成为可能。

然而，我们已经可以勾画出一个大致的编年模型。通过那些将女性安排在相对中性的园林中的图画，我们注意到，画中人物的背景开始渐渐转向室内，这些绘画往往采取偷窥癖式的视角，由窗户——多为圆窗——望向室内。由此，又出现了将女性置于其闺房内的构图，室内的空间构成更加复杂精细，使观画者更易产生进入画境之感，也更有视觉欣赏性。伴随画中女子所处环境的转变，一些描绘女性的新技法也相应出现，以增强画中女子的吸引力，使之有更易亲近之感；通过借鉴西洋技法，画中女子似乎愈加触手可及，她们所处的空间也更加真实可信。在这里勾勒出这一模型的必要性，在于其将为未来研究城市画坊画家的创作提供相对坚实可靠的框架，据此，更多的材料可以找到关联，从而构建起更加连贯的发展脉络。

我们将简要地考察三幅作者待定、"漂浮无依"的美人画，以展示这一模型的操作程序。其中一幅是普林斯顿大学艺术博物馆的旧藏，第二幅我仅在普林斯顿大学艺术与考古系的档案中见到过早期

图5.10　佚名　**才子佳人牡丹双兔**　17世纪中期　轴　绢本设色　普林斯顿大学艺术博物馆（Princeton University Art Museum ）　DuBois Schanck Morris[Class of 1893 (y1947-279)] 赠　摄影：Bruce M.White　© Trustees of Princeton University

照片，第三幅藏于波士顿美术馆。

《才子佳人牡丹双兔》一图是三者中年代最早、类型最不复杂的【图 5.10】。此画应出自晚明或清初苏州的二三流画家，属仇英或其女儿仇珠一派的传人。在人物刻画方面（尤其是人物的面部），女子抿

嘴微笑的神情，微微扬起的蛾眉，均常见于时代稍晚的仇英画派的画作。然而，略带明暗效果的衣褶，以线描勾勒出的具有三维效果的栏杆、桌椅，尤其是立体效果更为显著的书箧，都表明此画的创作时间不应早于17世纪中期。此画是以别具装饰之美但表达稍欠含蓄的方式来展现才子佳人主题的基本形式。画中的两位人物置身花园之中，男子手持一册书卷，为女子吟诵，女子则坐在一张古琴旁。两人的目光都聚焦于双兔，体形略大的雄兔专注地凝视着体形略小的雌兔，这暗示了两性间强烈的情爱关联（参见张震画中的双猫，图 2.6）。盛放的红白二色牡丹，花形巨大，显然带色情的含义，它们与蕉叶为画面增添了葱郁的夏日气息。倘若从这一作品转向同一主题的（但以室内为背景的）《西厢记》主要人物图（见图 5.1），我们便会发现，两幅画作间相差的一个多世纪为同一主题的绘画增添了多少灵活的变通和微妙纯粹的优雅。[44]

　　《仕女及婢女盥手图》同样承袭了苏州传统，但属于这一画派在顾见龙之后嬗变出的风格样式【图 5.11】。画中女子是鹅蛋脸型，高额，五官精致；画作将人物与桌椅陈设组合成清晰可读的画面空间，这些特质都十分接近顾见龙的各类画作与春宫册页画，因而此画的作者可以暂定为顾见龙或其近传弟子。画面的构思旨在表现某一待定故事中的个别时刻，这一手法能够赋予画面强烈的神秘感，比前面的《才子佳人牡丹双兔》图更能持久地吸引观画者的目光，占据他们的想象空间；这种构思一直以来似乎都被视为顾见龙的新创，多见于顾画而极少见于顾氏之前的画作。如我们将看到的，这一点同样反映在此后的美人画与春宫画中。此画以闺房为背景，窗外的天空暗示，此时已入夜。女子盥手用的水盆置于架上，她前方的圆筒中盛着的黑白色围棋子，表明她刚下罢一盘棋。她望着大圆镜中的自己（镜架由具有装饰性的"文人用的"玩石做成），婢女似乎递来一条巾帕。想必这位女子刚与丈夫或情人下过棋，由棋盘转向了妆台，不久就要就寝。这一想象是否符合画家的原意尚无定论，不

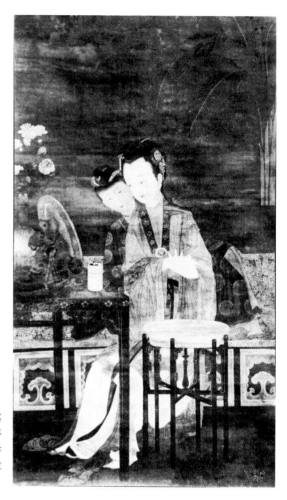

图 5.11　**可能出自顾见龙或其近传弟子　仕女及婢女盥手图**　图片来自普林斯顿大学艺术与考古系的图片档案收藏地不明

过，这正是顾见龙及其他擅长美人画与春宫画的后辈画家的作品能够激发出的一种解读。通过巧妙地处理人物所处的背景、象征人物身份的景物以及人物的姿态，他们获得了更为微妙、更富深度的绘画效果，远胜于此前画作所能达到的高度。

　　第三幅"漂浮无依"的美人画《园中岩上持扇美人》，没有背景以及象征身份的景物【图 5.12】，但这完全是由于此画经过了剪裁，情况一如"柳如是"像（见图 5.8）。剪裁后的画作，放大了画中女

图5.12 佚名 园中岩上持扇美人 18世纪初 轴（裁剪后） 绢本设色 134.7厘米×63.4厘米 波士顿美术馆（Museum of Fine Arts, Boston） Denman Waldo Ross Collection 25.515 © 2010 Museum of Fine Art, Boston

子在绘画平面中所占的空间，造成一种更为直接的视觉冲击，同时，又剔除了对后来观画者（他们已经忘记如何来解读这些信息了）可能具有干扰性的相关信息。如此一来，原来的画作也更像一幅"仕女的肖像"——但丢失了恰能够在最初的观众中引来共鸣的、包裹着原画的图像指针或索引。就现存的部分而论，画中的女子处于沉思之中，一手握着折扇，一手可能抓着藏在衣裙下的金莲（见图 4.27）。她似乎在出神，眼中空无一物。但从保存完整的类似画作看，她的目光原本应聚焦于能够透露其内在思绪的、具有象征性的景物之上——例如，应像张震画（见图 2.6）中坐于窗前的女子，注视着双猫。事实上，此画与张震画作的相似之处，为考订此画的创作年代及历史地位提供了绝佳的线索，如在处理人物的脸貌、发式与服饰方面，人物的面部五官较苏州画派的两幅画作（见图 5.10、5.11）更为突出，五官的分布也更为自然；双目传达出充满内省、知性的眼神，嘴角挂着一丝忧伤的浅笑。鉴于这些特质以及整体的端庄气质，她其实就是"雍正后妃"（见图 2.9、2.10）在城市中的表姐妹。随着更多类似画作被发掘，其艺术史的身份得以确认，我们或许就会发现一种 18 世纪初的扬州美人画类型，其影响扩展到了位于北方的宫廷。无论如何，为了支持这一论点，要特别提请注意的是，同样的绘画特质也出现在同一时期活跃于北京的扬州画家禹之鼎的画作中，下文将会谈到他的两幅画（见图 5.16、5.18）。

　　另一幅本质上可算作佚名之作的画作乃是现藏于大英博物馆的《倦读图》（亦称《仕女像》）【图 5.13】，此画堪称同类作品中的佳作，代表了一种更加精致的类型。尽管画幅上带有冷枚的印鉴，但就风格而论，应晚于冷枚活跃的时期。画中女性的形象，尤其是脸貌，与带有冷枚署名的可靠之作也不尽相同。此外，这幅画中的女子也较冷画中的女性更具城市气质，阅历更丰，也少了几许天真无邪。不惜工本地刻画微小细节则表明此画属于画坊之作。[45] 然而，这一观察，并非像通常的看法那样，意味着助手参与之作必然比完全出

图5.13　**佚名**（应为冷枚传人，钤有伪冷枚印）　**倦读图**　轴　绢本设色　163厘米 ×
97厘米　大英博物馆（The British Museum, London）　Wegener Collection　© The Trustees
of The British Museum

自画师本人之手的画作要生硬或刻板。与此相反，这画与许多带有伪冷枚印鉴的画作一样，具有极高的品质。此画取意与运笔非常典雅，加之女子有贵族的风范举止，读书中的沉思这一细节，似乎都在鼓励这样一种假设，即这是某位特定闺秀的画像，此画的另一画名《仕女像》（很可能是近世出现的命名），便是这种假设的反映。然而，这种假设是不可能的，因为任何一位可敬的妇人都不会应允如此形式的肖像——衣衫不整、衣领低垂、交腿而坐。而且，其脸貌尽管有许多可爱之处，却毫无个人化的特征，显得极为类型化。

女子的举止同样显得很冷静。她一手轻轻支颐，动作仿佛北魏雕塑中的思维菩萨，另一方面，她的目光与我们相触，忧思忡忡的样子，没有丝毫的诱惑。画中女子给观画者带来的视觉上的感官诱惑力，远逊于画中的其他细节，例如明锐而犀利的双眸、发髻上的花环、耳上装饰的耳环、半透明袍子上白色的花纹。若看得更仔细些，还会注意到以淡墨绘成的精细图案游走在画面之中——根雕榻椅的编织椅面、女子胳膊倚靠着的凭几的大理石面。一些别致的细节则为画面添加了几许乐趣：妇人手中的书册边缘朝向了观画者，书页版心处的分栏对折后，在书册的外缘形成了两道模糊的纵向的点，并由此形成了纤细的横线。熟悉中国书籍的观画者一眼便能察觉到画中所表现的这一点。如我们将在下文看到的，这类精致优雅的视觉特质在美人画中并不罕见，以往斥其粗糙的指控也并不能成立。

至此所论的全部美人画，或没有可靠的归属信息，或遭误定，都需要重新确定其在艺术史中的位置。下面考察的画作则多带有画家可靠的款署，有的则可通过画家的钤印或与可靠作品相比对来考订其归属。通过这些画作，我们可以大致拟定这一画类的断代模型，并可以分析这些绘画是通过哪些手段来获得其表现力以及实现色情效果的。

由"冷静"至"温热"的画

"冷"调子的美人画通常会描绘耐心等候情人到来的女子，有时她独自弈棋；有时不过一人呆坐，往往摆出略显性感的姿态，身着随意的便装；有的可能放下了手中的书卷，目光或望向画外的观画者。我们可以对这类冷调子的美人画做任意的解读，艺术家掩藏了那些可以协助解读画意的线索或指示物。这类绘画很可能就悬挂在女性的闺房中。倘若画中的女子触景生情，被成双成对的动物（兔子、猫、犬，甚至蝴蝶或飞蛾）勾起情欲，这类画作的调子也可能变得热辣起来。在调子愈加冷淡的同类主题的画作中，小生灵只是嬉闹调情或望着彼此，它们的作用在于让画中的女子想起因情人离去而失去的欢愉。阅读色情小说或诗歌同样也可能激发起她的情欲。无论受到哪种刺激，她被撩起的情欲使她更容易接受男性观画者臆想中的挑逗。此外，通过特定的姿态或具有象征性的景物，女子也可向男性发出她可以接受亲近的信号。"热辣"调子的图画，可能会暗示女子在自慰，或处于性兴奋的陶醉状态。画中女子或如沐浴前那样，衣裳半遮半掩，或身着透明的衣裙，从而可以增强男性观画者的窥淫愉悦。

明末清初的美人画多数以室外景致为背景，美女多坐于花园中的石头上。这一类型开启了一系列前所未见的表达资源，可由一小组画作来说明，这些画作都署有知名画家的名款，都能大略推知创作年代。年代最早的一幅是来自福建的小名头画家黄石符于 1640 年所作的《仙媛憩息图》【图 5.14 】，这也是诸多同主题仿本中仅存的孤本。画上有画家的题诗一首（英译由 Andrea Goldman 翻译）：

> 幽觉暗香浮，谁知仙媛憩。
>
> 神凝碧水寒，脸笑薰风霁。
>
> 不语恰钟情，含羞疎愈契。
>
> 何年阆苑逢，谈在烟霞际。

图5.14 黄石符 仙媛憩息图 1640年 轴 纸本设色 133.4厘米×62.2厘米 故宫博物院

画家将此画题赠给"参翁"老先生，并指出这是第十八幅，极可能是一个系列中的一幅。既然如此，此画是否原系参翁姬妾的组画中的一幅，还是某个风月场的诸名妓组画之一，又或是像18世纪日本喜多川系列木刻版画一样，属于美人谱牒一类？无论这些画作的主题如何，它们应属于浮世绘一类的画作，极可能是对新兴名妓文化与浪漫爱情的称颂。题诗所蕴含的深度与微妙远在图画之上，画中年轻的女子姿态撩人，双目与观画者的视线直接相对，半透明罩衫下暴露出的身体以及常见于美人画的迷人的手势——小指轻点嘴角（见图 5.15、5.20），所有这些细节将一幅女子的画像转变成一种传达着直白性诱惑的"偶像"（icon）。

顾见龙1683年的《古木竹石美人》【图 5.15】是一幅调子极为冷寂却更富于动人诗意的美人画。此画描绘了一位成熟、相貌精致的优雅淑女，她坐于气氛诡秘的荒园中的湖石之上，与观画者保持着相当的距离。之所以说这是一座园林，乃是因为画中的两块太湖石，这种因侵蚀力而产生的带怪异大孔洞的湖石产于苏州附近的太湖，是最能激起人们对园林想象的装饰物。然而，画中扭曲的古木与仕女身后若隐若现的竹林倒似乎更富有野趣，这也暗示出这座园子——言外之意，画中的女子——并未受到很好的照料，甚至荒废已久。她浅褐色的素色衣裙与素面的团扇使她悄然地融入周遭的环境之中。与那位"仙媛"一样，她的小指也放在嘴角，不过，她微扬的蛾眉和偏向一侧的目光则传达出其内在微妙的忧伤。尽管带着一丝微笑，但她没有半点殷勤之意。画家通常会将园中的湖石画得优雅，宛如雕塑一般，但这幅画中的湖石却异常尖峭，给人冷酷之感，槎枒的古树也给人同样的观感。可以肯定，这位妇人独居已久，饱受孤寂，却想努力留住消逝中的容颜，等待丈夫的归来。从这幅画中，我们再一次领略到，顾见龙精于布陈材料的言外之意以及表达效果，能够天衣无缝地组织构图。

要在异常复杂的构图中让所有要素井井有条并突出主题，诚非

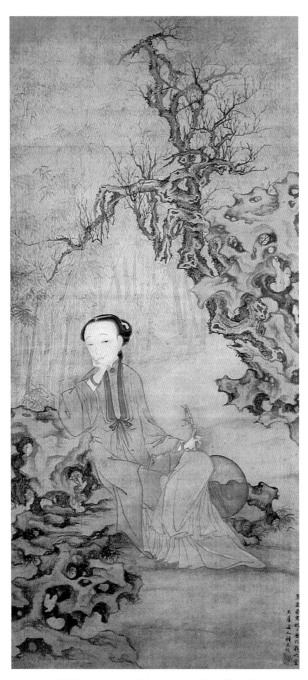

图5.15　顾见龙　古木竹石美人　1683年　轴　绢本设色　113厘米×49厘米　私人收藏

图5.16 **禹之鼎 荒园仕女图** 左下有画家两枚印鉴 轴 绢本设色
160厘米×81厘米 上海博物馆

易事，《才子佳人牡丹双兔》图（见图 5.10）的作者可谓成功了一半，但顾见龙却能轻巧地获得这种效果。同样优异的画作还有禹之鼎迄今尚不为人知的作品《荒园仕女图》【图 5.16】。[46] 此画与顾见龙一画约作于同一时期，在描绘思妇这一题材时，以异常直接与辛酸的笔法，将人物安排在衰草萋萋的园子中，以荒园暗喻画中女子的处境，如顾画中的美人一样，她或已被丈夫或情人抛弃，或在苦苦等待离人的归来。以杂草丛生的园子为环境来刻画弃妇乃是由来已久的传统手法：我们或许可以联想到《源氏物语》中的末摘花夫人。[47] 这一主题在中国诗歌中同样有悠久的历史，诗中女子多相思成疾，因被弃而变得愁闷消瘦，不断自责，最终离群索居。这幅画中的女子安静地坐于石上，一腿架于另一腿上（与"柳如是"图等一样），双手垂于膝上，掩于袖中，忧心忡忡地望着地上的三只兔子。其中的两只白兔在嬉闹扭打着，极可能是雌兔，而另外身形略大、毛色略深的一只应是雄兔，它专注地注视着两只雌兔。（有人可能立即会问，为何是一对而非一只白兔，后者不是更具浪漫色彩？画中的女子是否也同样被迫分享缺席男子的爱恋呢？）以石绿画成的丰茂的野草与周围的灰褐色调形成强烈的对比，同时，石上的野草都向着人物的方向生长，仿佛在发出威胁，拒绝像普通园林那样为她提供绿荫。此画面非同寻常的装饰之美——从中我们可以读出弃妇日渐消逝的容颜——也增强了画面的情感冲击力。

女子的脸上交织着苦涩与顺从，她蛾眉微蹙，双目低垂，带着勉强的笑容。若要撰文批驳那种认为中国画中的美人平淡又缺乏表情的习见，或许可由此画入手。画中衣褶的线描，最初看似用笔钝滞，有矫揉造作之感，尤其是对衣袖褶皱的处理，但若多加观察，就会发现这加强了全画所具有的刺目效果。与早期美人画中的佼佼者一样，这幅画能将人物内心状态形之于外。在女性观画者看来，此画描绘了一种对女性的同情，能令她感同身受；而对男性观画者来说，此画不但提供富有吸引力的凝视对象，更

图5.17 **可能为禹之鼎**（旧传周文矩，五代时人，今著录为"佚名明人"）**园中读书**
轴 绢本设色 180.9厘米×102.1厘米 台北故宫博物院

为理解她的情感提供了一种可能。

　　与此相关的一幅"姊妹作",是台北故宫博物院著录为"佚名明人"的《园中读书》【图5.17】,虽然画幅的大小有差异,但两幅画作所共有的诸多风格特征足以令人相信它们出自同一画家之手。鉴于这些酷似之处,此画的作者可改订为禹之鼎,创作时代约在清初。画中,一位年轻的女子于温暖的夏日里坐于花园中,她的目光从书册移开,忧虑地抬起头,心不在焉地留意于花丛间飞舞着的一对戏蝶、梧桐树上啼鸣的娇莺以及蹲在地上专注看着被微风卷起的飘带的白猫。这一切都不能打断她的遐思;与另一幅画中女子陷入绝望的情绪不同,她饱含希望地期待:她的情人即将到来。两幅画中的女子的表情虽然不同,但脸貌特征可谓一模一样。衣纹的画法亦类同,甚至都描绘了贝壳纹式的轮廓线以及重复出现的褶皱,但这幅画中的衣纹显得更加流畅平滑,这些都与画面所要获得的表达效果相吻合。画中对衣服纹样的描绘均表现出上乘的技巧,器物表面纹理的表现也具有同样精湛的水准,例如画中桌子表面的纹理(可能是砾岩?)。这两幅画作甚至可被看作取意截然相对的对幅画作,分别表现幸福与不幸的爱情,呈现"思妇"这一主题的正负两种状态。

　　此后,在此类画作的普遍模式中,色情内容不断增加,与此相关的技法也日渐成熟,进入到了精于此类题材的画家的图像库中。顾见龙的创作以及禹之鼎的两幅画作,无论内容如何辛酸,相较于18世纪以来的"柳如是"一类的画作(见图5.8),还是显得更端庄得体。略早一些的艺术家采用婉转的诗意手法来传达浪漫爱情或色情的讯息,画中女子富有表现力的姿态及其在画面上所占的空间比重已然比此前(明代)的美人画更能激发起观画者的共鸣。然而,这些女子都具有一种独立的气质,并未向观画者发出直接的邀请(黄石符的《仙媛憩息图》在这方面显得不够典型)。如前所述,由这一形态发展到18世纪的类型乃是一个"热度增强"的过程——图像

中的性吸引力不断地被加强，以此为男性的观画者创造一种更有感染力的名妓－侍妾的理想偶像。我们可以推测，对女性观画者来说，这是一个理想不断散失的过程。

清初已经出现了描绘闺中女子的图画，例如汪乔 1657 年的画作（见图 1.6）。[48] 这些画作与早期的春宫册页一样，反映了中国画家对数百年来无人问津的室内人物画重新燃起的兴趣。此时，西洋绘画为创造更加清晰而复杂的室内空间、更为有效地安排人物在画面中的位置，提供了一些新的绘画技巧，中国的市坊画家很大程度上深受这些西洋绘画的启发，并又一次开始讨论如何处理这类构图，从而形成了两种不同的发展方向。

第一种趋向以"仇英"册页（见图 4.26—4.28）等一系列同类画作为代表，在静谧的家庭空间中展现日常的事件与司空见惯的情状。如前文所述，这些题材似乎是为了满足女性的兴趣，以女性为主要观众。在另一个发展方向中，室内的空间等同于闺房，成为将美人表现为欲望客体的场所。这类美人画中，第一幅年代可考的实例，是时代略晚的、禹之鼎作于 1697 年的画作【图 5.18】，画中的女子不但置身于室内，而且采用了特写的手法，获得了圣像画般的效果（iconic）。灯台及灯光未能照到的影影绰绰的角落暗示这是夜景；画中的女子发髻上簪一朵兰花，一手藏于袖中，抬起至脸颊旁，这一古老的动作意味着女子在盼望着丈夫或情人的归来；她消磨着孤寂的时光，就像殷湜 1744 年画作中的女子（见图 2.2），坐在棋盘旁，研究着棋友缺席的棋局。[49] 桌下、女子身后、右侧帷幕至左侧围屏间的空间都向画面纵深处退缩，将观画者的视线直接带入其中。如我在第三章已论辩过的，这些技法在中国艺术家自身传统中是难得一见的，因而极可能受到了此时已舶至中国的西洋绘画的启发。重要的是，禹之鼎在 1697 年绘制此画时正身处北京，凭借供职于内廷以及交游圈子之便，他得以接触西洋的图画，此外，他可能还见到过焦秉贞等其他宫廷画家的杂合或半欧化的新画风。从禹之鼎的这

图5.18 **禹之鼎 闲敲棋子** 1697年 轴 绢本设色 176.5厘米×167厘米 天津博物馆

幅画作，到焦秉贞的作品（见图 3.19），再到冷枚的《簪花美人》（见图 3.13，亦参图 3.14）以及下文将论及的冷枚作于 1724 年的画作（见图 5.20），这一系列作品代表了成熟的 18 世纪类型的画作，呈现了一条易于理解的循序渐进的发展脉络。鉴于这一时期冷枚亦为宫外的主顾创作（一如时代略早的禹之鼎以及偶尔为之的焦秉贞），而且冷画及禹之鼎与焦秉贞的画作均未采用呈献给皇帝之作的落款程式，这一发展过程因而似乎并非以宫廷画院为主场，而是生发于那些为富商、皇亲贵胄、各色城市精英服务的城市画家之中。

禹之鼎一画的彩色图版（这里所示的版本是此画第一次刊印为彩色的一版）揭示出画家是如何有效地以柔和的色彩来经营空间、营造氛围。画面以冷色调为主，但以亮色穿插点缀其间：蓝地织纹锦帐，紫罗兰色的褙子配以浓重的蓝色衣领，衣袖处露出一抹红色，与垂地的红色裙缘相呼应；黄褐色的青铜灯台，白色的围棋子与褙子外露出的白色云袖。紫罗兰色还出现在女子身后围屏的裱边，但略浅些。长桌桌面与床榻围背嵌着的大理石面（带有宛如山峦烟云般天然纹理的汉白玉石）均以水墨画绘成，与围屏上浓淡交错的墨竹相呼应，这是画家以人之巧艺复现自然造物的一个绝佳范例。人物头部周围及其身后的区域以淡墨均匀地渐次晕染明暗，一直深入到背景中，但并未触及屏风上的绘画，如此构造出的空间感一定令禹之鼎的同代人备感惊叹，而且我们也依然能感受到它的视觉感染力。不过，美中不足的是，画家未能画出桌下的阴影效果，在处理桌下露出的女子的下半身时，也略显笨拙（崔错的画中也有类似的失误，见图 3.20），这些妨碍了我们对画面构图的阅读。

早在禹之鼎创作此画的三十年前，一位姓名已无从稽考的欧洲画家亦作过一幅主题相似的画作，将两画做一番比较不但有趣而且富于启发意义。西洋画家的这幅画作的铜版画版本【图 5.19】作为插图收入基歇尔（Athanasius Kircher）于 1667 年在阿姆斯特丹印行的《中国图说》（*China Monumentis...illustrata*）一书。基歇尔从未

图5.19　佚名　室内美人调鸟　基歇尔（Athanasius Kircher）1667
年于阿姆斯特丹印行的《中国图说》（*China Monumentis…illustrata*）
一书插图　铜版画　加州大学伯克利分校　承蒙the Bancroft Library
供图

到过中国，但这并未成为他编撰一本关于中国的专著的障碍，同样，
尽管这位欧洲的艺术家对中国女子在其闺房内是何种光景一无所知，
但这也并不能阻碍他创作两幅表现这一主题的画作。[50] 欧洲的艺术
家比禹之鼎更懂得如何处理家具下的幽暗空间，但他却对中国人使
用挂轴的方法一窍不通，笨拙地将其中一幅立轴摊在桌子的一角。

禹之鼎就决然不会犯类似的错误，但他却可能为不能令人信服地将女子安排在新发现的空间体系中而犯难。易言之，两个艺术家都对彼此的图像库传统略知一二，但在熟悉两种绘画传统的观画者眼中，他们的画作都不乏笨拙之处。这并非是暗示两位艺术家知道彼此的画作，在此不过是想借此展示这一时期中国与欧洲间鲜活的绘画交流，而且，有关这些交流所留下的最鲜明的印迹与最佳的记载，都留存在绘画而非文字史料之中。同一时期的一位春宫画画家，极有可能会从基歇尔书中插画一类的外来资料中，窃取绘画技巧，以方格砖铺就的地面来暗示向后退缩的地平面。[51]

另一例描绘闺中女子的早期美人画是一幅无署年，但属焦秉贞一派的画作，有可能是焦氏的晚期之作，成于 1720 年代。焦秉贞和禹之鼎不同，他可以轻而易举地将画中的人物恰如其分地置于室内空间，如这幅画通过处理室内陈设及其与人物之间的关系而获得了这种效果。此外，仅画面左侧的一扇圆窗就为画面界定出了房间的外墙，圆窗中露出的一簇碧竹暗示出室内外交界处的所在。画中女子正专注地将初春时节的梅花与茶花插入一个青铜容器中，画面左侧桌角上的青铜壶中插着两轴纸卷，而画面右下角则安排了一只带有冰裂纹的、酒瓮似的大瓷坛。由于画中的女子完全沉浸于个人的活动，杜绝了任何性的暗示，因而应算作冷调子一类的美人画；毫无疑问，不少观画者也作如是观。然而，画家仔细地刻画了衣裙下身体的结构，绝色的脸上带有一抹红晕；清晰可读的前景空间为进入画面提供了入口；最为重要的是，画家将女子安排在毫无遮挡的开阔空间之中，暴露在了我们的凝视之下。正是基于这种种的手法，她甚至比禹之鼎 1697 年画作中的那位女子更加摄人心魄。相形之下，焦秉贞担任宫廷画师时所作的宫中仕女（见图 3.9、3.10），因作画的目的完全不同，显得脱离了人体的结构，完全不似真人。在画院之外，由于可以用一种略微随意的风格创作，画作也不预用于公开的展示，他反而创作出了美人画中最为微妙、最富魅力的画作。

　　此前，我曾反对将大英博物馆所藏的一卷带有冷枚印鉴的精致之作视为冷枚的作品（见图 5.13）。更可信的冷枚之画应是一幅作于1724 年的画作【图 5.20】，画中人物面部的描写以及其他一些风格特点，均能在带有冷枚款署的可靠作品中找到对应之处。无论此画的创作时代是否晚于焦画（见图 3.19），它也确实呈现了显著的"升温"（heating up）变化。画中女子倚在一张方桌上，右腿屈膝跪在鼓凳上，这个姿势甚至比"柳如是"一画（见图 5.8）更具诱惑力。她歪着头，一手支颐，小指放在唇间。她的姿势以及垂下的衣裙构成了一系列优美的曲线图案，与根雕架子的怪异轮廓线形成了鲜明的对照（这种对比构思也出现在大英博物馆的"冷枚"图轴中）；撇开暗藏于衣裙下的纤体不论，线条图案本身就能制造出感官的快感。这与欧洲绘画中提香－鲁本斯－雷诺阿式的红润温热的肉感毫不相干，而是一种全然不同的、为了制造另一种满足的感官感受性。女子手中所持之书的文字清晰可辨，她在读的正是名为《子夜》的诗。[52] 卷起的书卷正好指向女子的腹股沟，其作用显然相当于阳具。画中还有其他一些较隐晦的色情暗喻，如芙蓉花、笛子、摆在女子身边的盘中的佛手，以及描绘女子放下书卷后百无聊赖发呆的倦读主题；然而，这些色情暗喻一旦被点破，则显得尤为刺目。此画同样遭受了刻意的误读，与类似的画卷一样被今人归入中性的"仕女"范畴，而作此论者也无意探寻画意的究竟。这幅画作展现出非凡的制造幻象的技法，这表现在对空间的描绘，对家具的处理，以明暗渲染出笛子的圆柱体效果，对桌下的空间及鼓凳内部阴影的处理，尤其是对女子衣裙上凹陷部分的描绘；所有这些幻象效果都诱使观者将画中的空间视作其所处的真实空间的延伸，进而幻想将画中女子（与同类图画一样，这里的人物几乎与真人等高）据为己有。此画是雍正朝期间，冷枚在官外绘制的画作中尤为精致的一幅，正因如此，此画也堪称我们提出的北方人物画派的又一杰作。

　　当然，此画最引人注目也最具挑逗意味的幻象空间乃是画家以多

图5.20　**冷枚　倦读图**　1724年　轴　绢本设色　175厘米×104厘米　天津博物馆

重褶皱图案刻画的女子分开的双腿间形成的凹洞，卷起的书卷就是要由此插入。这幅画作暗示男性的观画者，通过视觉的探索，他们不但有可能侵入画中的女子，而且，还能像禹之鼎与焦秉贞的画作表现的那样，侵入图画本身的空间。女子周围令人信以为真的空间，并非仅仅是为了让我们能够看到她，更是为了让我们能够理解她，围在她的周围，以视觉拥抱她。当画中的人物被表现得极具体积感时，这种感觉便尤为强烈。凭借掺用西洋绘画处理空间的新技巧，画家终于可以为观画者创造出数百年来中国爱情诗为读者带来的替代体验。对于兴盛于 6 世纪的"宫体诗"，保罗·劳泽在论及其中的一首时曾写道，它"提供了这些诗歌所具有的典型的修辞运动：侵入。读者的目光穿过明窗，越过屏风，进入内室……透过妇人们的丝质衣裙，看到她们的四肢轮廓；裙裾为微风扬起"。[53]视觉侵入女性化与色情化的空间不仅是暗喻，更是对两性关系的一种富于情感的模拟。虽然如此，艺术家通过在女性图像或女性之外的图像中编入具有象征意味的暗码，这些承载着信息的指示物就构成了画面中主要的色情内容。对此，我们要再次引述保罗·劳泽的评语："中国宫廷传统……的兴趣所在，乃是色情的手势姿态及挑逗过程本身——性唤起比占有更重要。"

热辣的美人画

如我在前文中的界定，这一类美人画，描绘的或是被色情冥想或幻想吞噬的女子，或是衣裳半遮半掩的女子。部分作品甚至直接沦为描绘色情的册页画。

中国小说频繁地描绘人物进入梦境的情形，因而在画家为这些文学作品绘制插图时，便需要描绘这些梦境，他们用浮现于入睡者脑际的一个圆框中的图像来表示梦境。在春宫册页中，入梦者可能正梦到与其爱侣交媾，圆框中画的便是性交中的一对男女。在通常采用悬挂的立轴形制的美人画中，这种梦境中的色情意味应以含蓄的手法来点

图5.21 **顾见龙 春思** 见《中国名画集》（上海：有正书局，1923，第32册）

出。总是足智多谋的顾见龙又一次找到了解决之策，他的一幅只见于早期复制品的画作正体现了这一点【图5.21】。透过月洞窗，只见一位少女伏在桌上，头枕于臂，方才读过的书卷被放在一旁，她似乎进入了思绪所激起的白日梦中。她思绪的内容，则由凌乱的衣衫、双膝夹住桌脚的动作以及另一只手的位置暗示了出来。像画中这样的手势并非一定带有色情意味，事实上，这种手势在舞蹈中被称作莲花手，而在其他的语境下，这完全是一种优雅的手势。然而，当这一手势出现在此画以及其他各类美人画与春宫画中时（例如华嵒的《青楼八美图》，即图2.1、5.2），这一手势的意涵则可以通过其所属的语境而被

图 5.22　**佚名**（冷枚款较可疑）
美人遐思　18世纪　轴　绢本设
色　114厘米 ×65厘米　芝加哥
艺术博物馆（The Art Institute of
Chicago）　James W. and Marilynn
Alsdorf Collection 赠　1966.479
© The Art Institute of Chicago

解读：她正幻想着抓住某物。至于她想抓住何物，我们则可以从放在
一边的书卷推测出来，其作用与冷枚画中（见图 5.20）的书卷，如出
一辙。或者，我们还可以参考一幅描绘女子以同样手势握住男子阳具
的春宫图，由此来寻找这个问题的答案。[54]通过桌下及少女身后的空
间，再由画面右侧露出的部分走廊进入的画面深处的空间，观画者的
目光可以环绕着少女来移动，甚至可以拥抱住她。

　　另一幅以月洞窗营造窥淫视角的画作，带有冷枚款，但显系后
人伪造。目前尚无法确定，此画是据冷枚原作而作的一个随意仿
本，还是出自盗用冷氏大名的小画师之手【图 5.22】。这幅画作并

不像冷枚 1724 年的画作一样（见图 5.20），邀请观画者进入画中，而是将观画者的位置设定在门外，使画中的女子察觉不到被观看的目光。（在博物馆的收藏著录中此画名为《宫中仕女图》——难道就无人仔细看过这些画作吗？）此类画作构成了略欠含蓄的春宫册页的主要部分，这些册页大致都描绘一位男性窥淫者，通过窗户（正好与我们看的这幅画作一样）窥视女子自慰的情形。这幅画作对女子的描绘恰好止于自慰前的一幕；她正思考着自慰，双目下视，一手托颐作思维状，她的下装敞开，双腿分开，右脚放在腹股沟处（关于裹足具有男性阳具的作用，学界已多有讨论）。[55] 我们看到的也止于她透明衣裙下的性征——无论如何，这一观感，并不会像通常情况那样，因色情的意味增加而增强。安妮特·库恩（Annette Kuhn）在书中将这类图像称作"男性窥淫癖者（Peeping Tom）最痴迷的幻想"，即他关注着某个女子但她并未意识到他的存在。库恩以一幅摄影作品为例，写道："这个女人……仿佛是在自体性行为中忽然被相机抓拍到。她享受着自己的身体……享受着自己的抚摸、自己在镜中的投影以及某种性幻想。独自一个人，她沉浸在自己的欢愉中。"此外，她补充道，窥淫的愉悦在一定程度上来自他能感觉到"他甚至可能发现什么是女人们真正喜欢的，什么才是她们真正的愉悦"。[56]

　　藏于同处的另一幅画作描绘了一位即将入浴的女子【图 5.23】，这幅画作来自捐赠，迄今为止从未被发表或展出过，在是否该拿给我看这件事上，博物馆也几经犹豫（他对美人画的兴趣真能让他自贬身份来研究这样一幅简陋的画作？），最终我见到了这件作品。[57] 画中女子也作沉思状，尽管她的姿态、衣服、环境并未对她思索的内容给出暗示。或许这只是因为，除了几幅册页画（见图 5.26）及唯一一幅与之近似的例子外，我们没有别的入浴图可资比较。[58] 画面右下角有一浅盆，上面置一块木板，任何熟悉中国传统旅馆的人对此都不会感到陌生，这就是浴盆；这浴盆不由得让人好奇，为何一

图5.23　**佚名（伪冷枚款）　美人入浴**　18世纪　轴　绢本设色　160.6厘米 ×
86.9厘米　芝加哥艺术博物馆（The Art Institute of Chicago）　Florence Ayscough
and Harley Farnsworth MacNair 赠　1943.151　　© The Art Institute of Chicago

个在其他方面都非常重视自我放纵的文明，却未能发明出日本"风吕"那样可以舒适浸泡身体的大浴缸呢？

女子半透明罩衫的上端被系了起来，只遮住身体的一半。双臂在腕部交叉，这个暧昧的手势暗示了被他人看到的娇羞。她的发饰与颀长的指甲表明她属于社会上层，发髻上戴着的花朵暗示她正在等候情人的到来。画幅左边，描绘了挂着衣物的木架、罩住的圆镜、三足香炉和几函书册，木格子似的架子上放着花盆，盆中露出几片绿叶，这些陈设填充了画面，同时，也为将来研究中国洗浴文化的学者提供了富有价值的图像。

中国画中的女性裸体

我们最好能够正视这样一个问题——美人入浴图为何最初被视为粗俗和鄙陋之作。其部分原因可能是，人为的破坏及粗陋的装裱在绢面上留下的条痕及不均的色调，但这也不能完全解释它给当今的观看者留下坏印象的原因。另一层原因，或许也是最重要的原因乃是在我们看来，女子的身体近乎方形，身躯四肢的比例如此失衡，她双乳下垂，腿的画法也十分古怪；这些似乎坐实了这样一种习见，即认为中国画家在不多的尝试中，表现出缺乏描绘女性裸体的能力。著名的汉学家卜德（Derk Bodde）开列的中国色情画的缺点中就包括"在人体解剖上的笨拙"。[59]另一位汉学家，伊懋可（Mark Elvin）则写道："中国画中的身体，无论是穿戴整齐，还是半遮半掩（如在见不得光的色情画中），在西方人的眼中，都显得单薄、机械、失当。"[60]高罗佩则将中国书籍插图中的人体描述为"刻画笨拙，多数人物的上体大得失当"，对此，他的解释是"这些绘画并非基于实际的观察"，相反，艺术家是"根据体本（画稿模型）中的着衣人物像的轮廓来绘制人体"[61]，这一解释并不令人信服（高氏显然对中国人笔下的女性裸体异常失望，以至于他不得不编造出一系列伪"晚

明"春宫版画以作为"中国人的模型"，其中的不少作品还被他用为
其大作《狄公案》的插图，并声称这些画作具有中国古风）。[62]认为
描绘此类人物的中国画家并不熟悉裸露的女性身体的看法显然站不
住脚，因为这些画家中的不少人就居住在城市的风月场中。

　　更加不可能的是，城市画坊画家能够精准地掌控图像中的各种
意象，却一律不擅描写人体。事实上，入浴图中的女子上半身的线
描已经极为精细了，一如我们期待在其他美人画中见到的那样，人
物颈部与肩部的线条、一绺青丝的垂肩、双目与（尤其是）口鼻的
刻画，都显得极尽微妙与慎重，充分说明艺术家有意遵照真实的人
体来刻画她身体的其他部分、安排人物的比例。而且，当此画与其
他画作放在一处——如杨贵妃入浴图、春宫版画和那幅展现了大面
积女性身体的美人画珍本，我们就会发现，描绘裸露女性的图画不
但数量甚夥，而且具有惊人的内在连贯性。所有这些都强烈地暗示，
尽管在中国，女性裸体画从未像欧洲绘画那样，成为专门的画类，
但中国人确实有着自己关于女性身体美及性感的理想典范，因而，
我们应借用这些图像来理解中国人的这一"理想"，而不是简单地排
拒这些图像。即便是如庄申（John Hay）那样充满高见的研究，在碰
到中国画中的裸体这一问题时，也不免会犯错。庄氏以为中国画中
的裸体问题可以置而不论，因为他宣称此类图像数量很少，艺术价
值也低，完全不值一提。[63]庄氏将议论多限定在理论层面，而且所
引的实例也仅止于《金瓶梅》木刻插图中的一幅——此画的中景处
有一对交媾的男女，也正因为如此，他才能辩称"（中国）艺术之所
以不表现身体是因为身体就不存在于这种文化之中"。与其说庄氏的
缺陷在于其研究方法与意图，毋宁说他错在尚未接触到能助其（以
及其他学者）做出更明智叙述的画作。这里，我们再次见证了对这
些画作的系统排拒与误解所引起的后果，这种现状正是本书期待纠
正的。

　　若要追寻中国画中可能存在的描绘裸体及半裸女子的、受人欢

图5.24 仿崔错 莲池消夏图
轴 绢本设色 121.5厘米×41.3
厘米 阿姆斯特丹Ferdinand M.
Bertholet藏

迎的独立画类，《莲池消夏图》或可为我们提供另一条线索，此画可能是据崔铧的底本临出的摹本【图 5.24】。全画构图条理清晰，构思复杂，很难出自作伪者之手，但同时，其线描又较为僵硬，缺乏崔铧用笔的流畅性。无论如何，这幅画作的价值在于其标示出一种几乎被人遗忘的子类型——以建筑及山水为背景的色情女性图像。画面左上角有两段题跋，其中一段可能临自底本，原本可能出自画家崔铧之手，其中包括诗作一首、崔氏的名款与年款（1721）；另一段题跋则出自稍晚的人物画家余集（1738—1823），除题诗一首外，其余文字则交代了崔铧的基本信息。

两首诗作都借用渊源有自的暗喻来称颂女性身体的魅力。画中女子斜倚在回廊里的竹躺椅上，俯瞰莲塘，躲避夏日的炎热；身上只着一条半透明的短裙，随意地系在腰间。她双腿分开，一手在两腿间挥动扇子，另一手则放在颧骨旁，双目望向画外的观者，仿佛意识到自己成了男子凝视的对象，并毫不羞涩地给予回应。画中的女子看似超然，然而却多少可以亲近，这种富有挑逗性的暧昧是美人画惯用的一种策略。她身后的桌子上，摆着一本摊开的书及学者的文房四宝，桌子的后方，立着一个博古架，陈设着各式古玩字画；在这里，我们看到的是殷实之家的内院，而画中的女子应是一位闺秀。通过摹本，我们也能想象到，原画应该更为精美，并希望有朝一日，当中国绘画收藏中的禁区被打开，此画的底本以及其他一些类似的画作能够浮出水面。据我所知，在中文资料中，并没有关于这类色情意味浓重的绘画曾悬挂于内室或家中其他房间的记录。然而，一位 19 世纪中期到过中国的英国游客，亨利·查尔斯·赛尔（Henry Charles Sirr）却为我们提供了一些线索，他提到中国家庭有悬挂儒家语录书法立轴的习惯，还提及："与这些规训形成奇怪对照的是，一些细致刻画淫邪和伤风败俗之事的淫秽的绘画，却往往与这些圣贤之言共处一室，甚至常常并排悬挂。"一位同行的女伴还告诉他，她曾见过类似的画作悬挂于女性的闺房内。[64] 我们可以期待更

图5.25 顾见龙或其近传传人 唐玄宗窥杨贵妃入浴 图1.4局部 轴 绢本设色 京都有邻馆

图5.26　顾见龙（画家钤印）　**夫妇沐浴**　十二开春宫画册页　纸本设色　纽约王己迁藏

多的资料被曝光，最理想的莫过于中文材料，据此我们可以证实或修订这一论述，或许还能为研究这些实践的分布广狭、源流历史找到线索。

　　我将以另外两幅以女性裸体或着透视衣裙的女子为最显著特征的画作来结束本章的讨论。能满足这一讨论的画作很多，这里仅选择了其中的两幅。一幅描绘唐玄宗偷窥杨贵妃沐浴，从风格看，可视为顾见龙之作【图5.25】（局部，全图见图1.4）。另一幅出自春宫册页，亦为顾氏之作【图5.26】。通过这两件作品，我们将开始理解，中国画家及其观画者所偏爱的女性裸体的特质。她与欧洲古典主义的理想典范，或西方近代以来关于女性裸体的那些理想型，无半点相似之处。她的上身确实偏大，头成椭圆形，肩通常很宽，如

果杨贵妃的肩不是转向一侧，就会是如此。或是像这帧册页里的样子，女子的肩微微下斜。她的躯干通常成长方形，胸部扁平，乳房小（极不寻常的是，这幅佚名的入浴图中的女子的乳房颇为丰满，见图5.23）。她的四肢奇短，中国古代绘画中并未出现过四肢修长的美人，至少暴露于外的四肢都是如此，而且，四肢是逐渐变细的，因而手与脚都画得极小。画家也从未尝试过西方式的追求感官快感的取径：鲁本斯式的丰乳肥臀的肉感，可能很难引起消费此类绘画的晚期中国男性顾客的兴趣，尽管丰肥之美曾受到唐代妇女的推崇。在不同的艺术家、画派及不同时代的作品中，女子的类型会呈现出一定差异，然而以上这些特征乃构成最基本的模型，这一模型似乎从清代初期就已风靡开来。

杨贵妃面前的竹帘，与女子入浴前身披的薄纱裙一样（见图5.23），起到既遮掩又显露的双重作用；其他画作中出现的类似半透明的衣袍、锦帐与屏风，都旨在唤起性欲，这种假意的遮遮掩掩更强化了窥视者在透视效果中获得的禁忌之乐。杨贵妃转头望向画外的我们，她似有似无的微笑将我们变为了她裸露的同谋，将我们放置在了她的皇帝情人的位置，从窥淫癖者的角度考虑，这使得画面右上角的皇帝变成一种中立的形象。沿着她的身体勾出的淡红色轮廓线为人体增添了些微肉体的真实感。值得注意的是，即便中国画家已经可以接触到制作幻象、体积感与光影明暗的技法，他们也通常只用于表现人体的受光面；只有在描绘衣装、家具等其他一些事物时，画家们才会更多地使用阴影。

在顾见龙的这帧册页画中（见图5.26），一对年轻男女在沐浴调情，为行房做准备，远景处的床榻暗示了这一点。他们显然很享受观看彼此裸露的身体。在这一点上，他们与中国小说中的同类人物是一致的，中国小说中总是强调行房时应亮着灯。李渔《肉蒲团》中的男主人公给他的新妇的性建议便是，"日里行房比夜间的快活更加十倍"，因为"我看你你看我，才觉得动兴"。[65] 这则材料表明，

与中国画及中国文学中的其他许多材料一样，论者所谓的中国人对女性裸体全无兴趣，不受其吸引，甚或不会因之感受到性的诱惑，显系无稽之谈。

画中的年轻男子将一条湿巾挂在脚的大拇指上，嬉戏地挑逗画中的女子，女子的性征暴露无遗，由此，我们看到她并没有阴毛。中国春宫画中的裸体女子大多如此——有的即便描绘了女子的性征，也仅是采用隐晦的暗示。与此形成巨大反差的是日本的色情绘画与浮世绘版画，画中男性与女性的阴毛都描绘得浓密突出（此惯例是日本性图像志的中心，直到最近，出于对色情电影与摄影内容的审查，这一部分才被刻意地屏蔽），中国的情况与此恰恰相反。马克梦曾引用过一则故事，一男子倾慕其夫人的"完美"身体，可谓"皓体呈辉，并无纤毫斑点"，这男子就指出"她没有阴毛，这一点他在早先偷窥她沐浴时就已经注意到"。对此，马克梦议论说："这也是中国色情小说的特色之一。"[66] 没有或稍有阴毛的身体在中国人关于女性之美的概念中占有一席之地。在绘画中，这有时也暗指了少女，但亦不尽然。

毋庸置疑，表现裸体或半裸女子的其他一些中国画一定大量保存于公私收藏之中，博物馆的策展人与私人收藏家不乐于对外展示这些作品，或许是出于一种错误的观念，认为这些画作让人难以启齿，实属对淫欲的满足。我希望，本书可以给这些画作的拥有者以勇气与信心，让他们能自豪地拿出这些画作，展示其中的佳作。

余论

至此，我们对美人画这一画类的嬗递转变做了大致的勾勒，至18 世纪晚期，美人画似乎大势已去，此后的画家极少涉足这一画类；其主要的遗产大约可见于 19 世纪末至 20 世纪初上海的彩色石印月份牌及广告，近来的研究与出版物，已将这些图像视作中国早期

现代主义的信号。这一章所讨论的对美女的描绘，已经让位于截然不同的新兴美人画。如果有人想一睹美人画的风貌，所有中国高雅的收藏家不出所料地都会以此类新兴美人画示人。这类美人画出自19世纪初一些专精此道的画家之手，如改绮、费丹旭、顾洛、汤禄鸣等。美人画这一画类似乎也变为了一种"礼貌的艺术"，适合受人尊敬的收藏家拥有，并能公开示人，但同时也几乎完全丧失了激动人心的力量与色情的内容，变得相对温文尔雅、遵循规范。直到此时，美人画的作者才有可能被誉为"发明"了这一画类的重要而独一无二的大师。然而，这些艺术家的作品实际上难辨彼此。[67]或许可以说，他们的成就乃是他们共同创造了一种相对于山水正派的正统美人画。但幻象技法之类的特点统统消失殆尽，这一画类吸引人的特质多数也已不复存在。在这些画作中，女子面容空洞，形体毫无生气；她们总是挂着假笑，一副惹人怜爱的倦态；她们的衣裙也显得非常不食人间烟火。除了女性的柔顺以及含蓄的美感，此类作品中看不出有对女性的颂扬。这些画作或许能令人获得审美的满足感，多样性的主题也为学术研究提供了丰富的素材。然而，回顾往昔，美人画不但曾被视为对繁荣的名妓文化的图像写照，更是对女性成就的赞美，画中的女子被当作真人一般被其所有者与观画者奉若神明，但是，这个时代似乎已经终结。

本书提到的其他通俗绘画与功能性绘画多数也面临同样的命运：尽管一些画家，如任熊（1823—1857）与任颐（即任伯年，1840—1895），还能够绘制高品质的节令画和具有象征内容以及装饰性的绘画。然而，本书所介绍的这些具有创造力且精美上乘的绘画类型，自乾隆朝末期以降，即18世纪末期以后，便未能大规模地延续流传。至此之后，院画绘画技艺与原创性的急剧下滑便是这一问题带来的症候：宫廷不再从各城市征召那些精于"院体"风格的艺术家，而恰恰是这些人方能维系院画的水准。[68]阅读如任熊这样的19世纪中期的绘画大师的传记，似乎能找到造成此种现象的一点原

因：那个时代政治与社会动荡不安，这些艺术家居住的地区战事频仍，中断了画坊体系原有的稳定性。19世纪末的海派大师，20世纪的"国画"家或"传统"画家，都以各自的方式，成为这一传统的杰出继承者，但他们的风格与意图却迥然相异，而且，他们也极少尝试自宋代以来便在职业绘画领域占主导地位的，相对写实、技法精湛的绘画类型。这种绘画传统在盛清时期南方与北方的城市画坊画家"致用与娱情的图画"中绽放了最后的光华。

结　语

在写作此书的十多年间，我已完全意识到，本书有蔓生枝节，甚至略有零散跳跃之虞。后期我力求使全书的结构更紧凑，诚心诚意地根据几位编辑与审稿人的良好建议做了努力，但这些尝试往往让位于这样一些思考——我到底要完成一本怎样的论著，我要说服人们接受哪些观点，我在研究过程发现的哪些边缘的问题具有令人难以抗拒的研究价值，这些问题都与写作的整体性和秩序相冲突。假如我的写作显得充满了尚未了结的问题，这多少是有意为之的：我希望本书能够为那些有志于进一步深入探索本书中仅简要引介的材料与论题的优秀研究指明方向。妇女研究的专家们，可以从女性主义等其他视角切入，对描绘女性的绘画做出更加透彻的分析；社会史家能够进一步廓清某些绘画种类的社会功用；耐心地检索早期收藏与拍卖图录将大大丰富我们关于世俗画及其画家的现有知识储备。定位、辨识，甚至在有需要时重新考订本书中论及的所有绘画的作者，将这些绘画按主题做大致的分类，并给出阶段性的诠释，这些任务本身就已经是不小的挑战了。

撰写本书的一个特别乐趣是，有的绘画能给我很多机会，能够让我尽我所能地对其进行细致而丰富的解读。文人画，则因为相对狭窄的题材、对笔法的过度强调和对古人风格的效仿，要求论者更关注作品的形式问题，而阻碍论者将其视为一种再现（representation）或一张图画（picture）来做长篇的论述，毕竟可论之处甚为有限。中国绘画研究领域内的大多数学者也就顺理成章地乐

于解读文字而非图像。文人画以及广义的"高水准"的有名头的艺术家的画作，相对拥有较多的文字记述，这使得这些画作本身就适合做非视觉性的考察，就此而论，这些研究也都极富启发性，并受人欣赏，事实上，这也是我们的研究全面发展所必需的部分。不过，若论及世俗画，这种路数就注定要栽跟头，因为关于这类画作的文献记载，即便有，也寥寥无几。正如本书多处已提到的，这些绘画极少带有画家本人或其他各类的大段题跋，因为题字可能会使观画者的目光滞留于画面（surface），阻碍观者像绘画所鼓励的那样对其做"基于现实世界"的解读。此外，由于这类绘画底层的、"一次性"的特质以及缺少那些带有暗码的、错综复杂的风格与主题典故，有意研究它们的批评家与文论家也只能望而却步。

当然，最理想的状态是，任何严肃的研究至少应以均衡有效地运用文字与图像材料为目标。需要补充的是，均衡地使用文字材料与视觉材料乃是非艺术史家与艺术史家义不容辞的共同责任：正如非艺术史家（相当合理地）期待我们能够掌握语言及其他一些解读文献的技巧，同样，如果非艺术史家想要针对绘画给出敏锐而富有启发性的创见，也应该掌握读画的技艺。[1]

想到本书将为学界研究与使用世俗画指明一种方向，我便深感欢喜，这同时也伴随着一种信念：尽管新的研究必然会发现关于世俗画及相关社会情境的新的文字资料，然而，最深入的贡献应该像本书一样，立足于从视觉的角度，细致而持久地钻研绘画本身。不过，这一新兴研究领域的健康发展却面临着两大障碍。

第一项障碍是，对这一类绘画的研究不但要求受过中国文化史以及必备的各种语言的基本训练，而且，基于前面所述的种种原因，更为重要的是，要具有训练有素的眼力，接受过艺术史式的观看训练。在我看来，视觉判断力（visual judgment）的修养不仅是判定风格差异所必需的（这往往被当今学术揶揄为老派的鉴定学），甚至也是粗略地分析视觉材料所要求的。此外，根据我多年来与学生以及

名声与地位有素的同行的接触，我深知，即便是当下获得名校的艺术史学位的人也未必就具备视觉的敏锐度（一个非常有说明性的例子是，在一个关于晚期中国祖先像的讲座中，主讲人是一位声望卓著的专家，但他却完全不能认识到，他所使用并讨论的那几幅肖像画显系据摄影图片画出的伪作，即便当一些受过视觉训练的听众指出了相关迹象，他仍不能领悟）。现在，借用语言的技巧，驾驭各种深奥理论立场的能力已经占了上风，成为培养学生处理一件作品（the object）视觉特质的目标。在中国，西方式的艺术史仍然是一门可疑的新学科，对部分专家与大学院系来说，回避视觉取径（visual approach）甚至已成为一定之规：对他们来说，视觉研究代表了一种令人不悦的外来学术对中国的以文字为先的悠久传统的入侵。[2]

　　另一个主要的障碍在于定位可用的图像资源是件异常艰难的事。纵观全书，我在注释中讨论了部分画作的主题与类型，提供了拍卖图录与早期出版物中大量相关画作的参考材料。但最终，有志于追寻这些画作下落的人，又有多少会爬梳这些浩如烟海的过往拍卖图录或研究性图书馆中贮藏的早期画册呢？在今日世界，这一问题的终极解决方案似乎只能是建立一个庞大的图像数据库，提供在线检索。我希望能够参与未来的此类项目，我也提议，那些像我一样花费了数年时间，以幻灯片与照片这样的过时媒体，来整合大量不常见的图像资料的同行，也能够参与到这样的项目中。

　　本书的开头已经提到，中国的传统学者缘何不愿将世俗画一类的画作纳入其研究的视野。这当然不是因为这些绘画不能提出值得论者阐释的议题；与其他的绘画一样，世俗画一类的画作，以一种背景丰富的民间通识为背景，并以此为依托，而获得了其社会功能。易言之，创作这些画作的艺术家和求购并使用它们的受众，对这类绘画及其意象所能够适用的场合与境况，有着相当一致的认识，这些场合与境况也成为画家创作这类画作的动力。尽管我们对中国社会史的理解将继续主要依赖于文献材料，本书所介绍的这些类型的

绘画则开辟了另一种以图像为基础的、理解中国社会史的新途径，这能够有助于发明与深化依赖文字材料所构建的历史。

在这种新的形势下，艺术史家肩负着双重的使命。一方面，要竭尽全力确保那些错定作者、年代与题材而被丢弃的图像资料，能够获得可靠的归属信息，被置于准确的历史背景之中，并向一般读者、艺术爱好者及专业人士开放。另一方面，通过学科的专业训练，与相关学科的广泛接触，提供一种艺术史家所能给出的最佳的历史诠释。我们的解读，连同其他领域的同仁的解读，尤其是视图画为独特的信息资源而非简单的插图的研究，都将为我们理解中国人生活中多样且不断变化的问题与结构，提供一种视觉的面向，为仅读文字的学者另辟一条从未涉足的研究路径。

最后，我们要感谢创作了这些绘画的艺术家，因为他们的作品表现出了，身兼画家与普通人双重身份的艺术家近距离接触人事与人情而获得的微妙感悟，这种近距离的接触也有其负面的影响，使他们的艺术不但披上了琐屑的污名，还被所谓的中国绘画历史边缘化。我们也要感谢那些令人欣喜之事，特别是那些意外的惊喜：尽管外力的打击致使大量作品散佚，所幸的是，还有大量的画作得以流传至今。这些图画向我们揭示出了文献记载中失语的盛清生活与文化的许多面向。

注　释

第一章

［ 1 ］　James Cahill（高居翰），"Confucian Elements in the Theory of Painting" 与 *Chinese Painting*，发表 / 出版于 1960 年。

［ 2 ］　James Cahill ed., *The Restless Landscape: Chinese Painting of the Late Ming Period*（exhibition catalog; Berkeley: University Art Museum, 1971）. 此画在该图录中的编号为 no. 82，亦参见本书图 5. 8—5. 9 及图注，相关的条目讨论了此画具有的迷惑性。

［ 3 ］　"镜花缘：晚期中国绘画中的女性"（The Flower and Mirror: Images of Women in Late-Period Chinese Painting）系列讲演发表于南加州大学的盖蒂（Getty）系列讲座，其后又在加州大学伯克利分校及纽约的大都会艺术博物馆两处发表。这一系列讲演尚未发表，但原文及修订稿与增补的参考书目可参见我的个人网站（jamescahill. info），列于标题 "Women in Chinese Painting" 下。

［ 4 ］　见拙作《画家生涯》（*The Painter's Practice*）。

［ 5 ］　引自 Judith Zeitlin（蔡九迪），"The Life and Death of the Image," pp. 232-233。

［ 6 ］　我对中国春宫画的初步研究参见 "Les Peintures érotiques chinoises de la collection Bertholet"，收录于法国赛努奇博物馆的展览目录 *Le Palais du printemps*（《春宫》），pp. 29-42。该文的英文版，参见我的个人网站（jamescahill. info），CLP158。

［ 7 ］　关于中国晚期绘画中的肖像画研究，参见 Richard Vinograd（文以诚），*Boundaries of the Self*。关于中国晚期的佛教绘画研究，见 Marsha Weidner（魏玛莎）ed., *Latter Days of the Law*（展览图录）。至于道教绘画的研究，则参见 Stephen Little，et al., *Taoism and the Arts of China*（展览图录）。

［ 8 ］　Yang Boda（杨伯达），"The Development of the Ch'ien-lung Painting Academy," in *Words and Images*（展览图录），ed. Alfreda Murck（姜斐德）& Wen C. Fong（方闻），pp. 333-356. She Ch'eng（佘城），"The Painting Academy of the Qianlong Period." Yang Xin（杨新），"Court Painting in the Yongzheng and Qianlong Periods of the Qing Dynasty." Howard Rogers（罗浩），"Court Painting under the Qianlong Emperor." 另参见《故宫博物院藏清代宫廷绘画》与《清代宫廷绘画》（此二册为专著，后文分别简作《清代宫廷 A》与《清代宫廷 B》）中刊印的聂崇正论文。近来重要的研究进展乃是罗友枝（Evelyn Rawski）与罗森（Jessica Rawson）

共同编写的《中国的三位帝王，1662—1795》(*China: The Three Emperors，1662-1795*，展览图录)。其他关于院画的研究见于随后各章的注释中。

[9]　李铸晋(Chu-tsing Li)等编，《中国文士的书斋》(*The Chinese Scholar's Studio*，展览图录)，页 43。

[10]　"飘逸"(untrammeled)指"能够超脱于僵硬的限制"，乃是中国传统绘画品评中常见的褒扬之词，多见于中国晚期文人画的评论中。值得注意的是，李日华作画绝非单纯出于兴趣或遵从修身养性的儒家伦理。他与同时代的董其昌等业余文人画家一样，也经营着自己的"书画生意"(painting business)。参见拙作《画家生涯》，页 105—107，图 3.34，这里的论述主要依据曹星原(Hsingyuan Tsao)的相关研究，我在书中选刊的是李日华另一更业余化、构图也更松散的手卷中的一个段落。

[11]　事实上，此画收入薛永年、文以诚及高居翰等联合于 1994 年 12 月在中央美术学院举办的一次展览，并收入三人合编的展览图册《意趣与机杼："明清绘画透析国际学术研讨会"特展图录》，图 88，页 118、120。这次展览及相关图录还选入了一些所谓的"鄙俚"的绘画作品，这些画均藏于北京中央美术学院。

[12]　这套册页的完整图版见于《八代遗珍》(*Eight Dynasties of Chinese Painting*，展览图录)，no. 254。至于另一幅册页画及其早期的原本，参见拙作《画家生涯》，图 3.25 及 3.26。

[13]　此一题跋引自李玉棻，《瓯钵罗室书画过目考》，卷下，页 15。这套册页的概要收入《八代遗珍》的同名条条下；该题跋完整的英文翻译，参见 Ann B. Wicks, "Wang Shih-min (1592-1680) and the Orthodox Theory of Art," pp. 69-70。

[14]　参见 James Cahill, "The Orthodox Movement in Early Ch'ing Painting," pp. 178-179。

[15]　关于这一问题的概述，参见拙作《山外山》(*The Distant Mountains*)，页 13—14、27。

[16]　Bernard Faure(傅瑞)，*The Will to Orthodoxy*. 在此书中，傅瑞写道："作为'嫡传正派的'禅宗的'北宗'很快便被南宗击败，不久便遭边缘化。"(《导论》，页 8)有关山水画的修正主义观点已由班宗华(Richard Barnhart)与谢柏柯(Jerome Silbergeld)提出，尤其是在前者编著的《大明的画家》(*Painters of The Great Ming*，展览目录)。

[17]　鉴于论题所限，本书并未讨论浙派或明代画院画家，他们并未参与我们所讨论的这类城市绘画的发展，对这一类型绘画的影响甚微；此外，这些画家勃兴的时期，远在盛清之前。

[18]　引自安濮(Anne Burkus-Chasson)为《三星图》所撰的说明，收入薛永年、文以诚、高居翰主编，《意趣与机杼》，图 43，页 63—64。其中关于严嵩绘画的引文出自翟灏的《通俗编》，台北世界书局 1963 年影印本，卷八，页 87—88。在此感谢安濮提供此信息。

[19]　笔者所用《天水冰山录》为知不足斋丛书本，由清初周石林据明代抄本整理而成。是书后附有文嘉撰写的《钤山堂书画记》，其中有文嘉 1569 年的跋。《天水冰山录》收录之严氏所藏书画目录亦收录于汪砢玉《珊瑚网画录》(1643 年序，卷二十三)；另见《佩文斋书画谱》卷九十八下"严氏书画记"条。笔者并未着意深入探究数本著录的相互关系，在此不过一笔带过。关于这些著录的注解，参见 Hin-Cheung Lovell, *An Annotated Bibliography of Chinese Painting Catalogues and Related Texts*, pp. 14-16；亦参见 Howard Rogers, "Notes on Wen Jia," 及其参与编写的 *Kaikodo Journal*(《怀古堂》)12(Autumn

1999），pp. 98, 253-255。另有学者从赠礼画的角度研究了严嵩家藏书画，见郭立诚（Kuo Li-Ch'eng），《赠礼画研究》。

［20］ 柯律格（Craig Clunas），《长物》（*Superfluous Things*）。

［21］ R. H. van Gulik（高罗佩），*Chinese Pictorial Art as Viewed by the Connoisseur*, pp. 4-6.

［22］ Richard J. Lufrano（陆冬远），*Honorable Merchants*, p. 24.

［23］ Richard J. Lufrano, *Honorable Merchants*, pp. 23, 27. 后一则评论引自施坚雅（William Skinner）。

［24］ 这方面的开创性研究有徐澄琪（Ginger Cheng-chi Hsü）的学位论文 "Patronage and the Economic Life of the Artist in Eighteenth-Century Yangchou Painting"，后经修订增补为《一斛珠》（*A Bushel of Pearl*）。亦参见其文章《郑燮的润格》（"Zheng Xie's Price List"）。

［25］ 令人钦佩的突破性研究有姜韵诗（Claudia Brown）和周汝式（Ju-hsi Chou）合编的展览图录《清笔》（*The Elegant Brush*），此书以地域等范畴来概括乾隆时期的绘画。但笔者以为，此书未足够重视二流画家与主流画家、次要艺术潮流和艺术主流间的差异。但客观而论，这也并非此次展览及图录的主旨。

［26］ 我对这一论题的讨论可见拙作《气势撼人》（*The Compelling Image*），第 1 章与第 2 章。

［27］ 此图藏于故宫博物院，参见杨新（Yang Xin）等合著的《中国绘画三千年》（*Three Thousands Years of Chinese Painting*），图版 103。

［28］ 参见拙作《气势撼人》，第 3 章与第 5 章。

［29］ Northrop Frye, *Anatomy of Criticism*, p. 366. 正是通过与邓为宁（Victoria Cass）的通信交流，我才开始阅读此书，并由这一视角来审视我所关注的绘画，特此鸣谢。

［30］ Andrew Plaks（浦安迪），"Full-Length Hsiao-shuo and the Western Novel," p. 168.

［31］ 苏珊・朗格（Susanne K. Langer），《情感与形式》（*Feeling and Form*），页 374 写道："艺术品所表达的内容——知觉、情感、情绪的过程，以及旺盛的生命力本身——用任何词汇都难以准确表达。……它所表达的恰恰是'可感知的生命'（felt life）中一个难以形容的片段，通过其在艺术符号中的再现，即使人们从未有过这样的亲身经历，这个片段也变得可以认知了。""可感知的生命"这一术语援引自亨利・詹姆斯（Henry James），朗格本人并未用这一术语特指"低模拟"类型的艺术，但我借用这一术语来表达这层含义。

［32］ 关于中国的女性艺术家，参见魏玛莎（Marsha Weidner）等所著的 *Views from Jade Terrace*。除花鸟鱼虫等题材外，女性（抑或女性化的观音菩萨）是女性艺术家最主要的绘画题材。女性艺术家的"纯粹"山水画也有，然并不多见。

［33］ 引自 Ian Watt, *The Rise of the Novel*, p. 298。

［34］ David Johnston（姜士彬），"Communication, Class, and Consciousness in Late Imperial China," p. 62. 高彦颐（Dorothy Ko），《闺塾师》（*Teachers of the Inner Chambers*），第 1 章《都市文化、坊刻与性别流动》（"Women and Commercial Publishing"）以相当篇幅讨论了 17 世纪女性读者群的扩大；然而，高彦颐指出，专门针对女性读者的书籍仅限于宣扬道德伦理及说教类的题材。关于明清时期女性的更多研究参见第四章注［37］。

［35］ Patrick Hanan（韩南），*The Chinese Vernacular Story*, p. 10.

[36] 卜正民（Timothy Brook），《纵乐的困惑》（ *The Confusions of Pleasure* ），页 228，注 178 引自董其昌《筠轩清閟录》。

[37] 据说柳如是嫁给钱谦益做侧室后，常扮男装参与男性的聚会。此外，冒襄的爱妾董小宛"于古今绘事，别有殊好"，在见到董其昌为冒襄所写的一幅书法时，董氏亦对之爱不释手，勤于临摹。参见冒襄，《影梅庵忆语》，英文翻译见 Pan Tze-yen, *The Reminiscences of Tung Hsiao-wan*, pp. 45, 47。

[38] 关于"苏州片"的研究，见 Ellen J. Laing（梁庄爱伦），"*Suzhou pian* and Other Dubious Paintings in the Received Oeuvre of Qiu Ying"。文中一段引文援引自 Arthur Waley 在 1923 年的 *An Introduction to the Study of Chinese Painting* 中翻译的一部 19 世纪初的著述，该书论及清初苏州专精伪造早期大师画作的钦姓一门的史事。苏州仿制者与作伪者的专精之一是仿制早期大师，尤其是仇英的原作。仿作中历代才女名妇的题材想必是为了迎合女性观众。笔者已在多处提出，这类复制的画作实质上并非造假之作，他们以"仇英"落款可能只是遵循常例，哪怕未必能令观画者信服，但却能提升作品的价值。这些绘画的顾客，不乏女性，她 / 他们购买这类画是为了获得自己喜爱的题材的各种精美本子，为了遣兴，而不像收藏家（以男性为主）一样较"真"。参见拙文 "Painting for Women in Ming-Qing China ？"。

[39] 王声的春宫册页的图版收录于 *Le Palais du printemps*, pp. 47-69。关于其 1614 年的画作，见《笔墨精华》（展览图录），图版 62。沈士鲤 1642 年的画作藏于天津博物馆，参见《艺苑集锦》，图版 19。对沈氏的这幅画作及仇英的绘画的最初讨论，见笔者的盖蒂讲座"镜花缘：晚期中国绘画中的女性"（ The Flower and the Mirror：Images of Women in Late-Period Chinese Painting ）中的"望夫图"一节，该讲座讲稿并未正式出版发表，可参见我的个人网站（参见本章注 [3]）。

[40] Dorothy Ko, *Teachers of the Inner Chambers*, p. 33.

[41] Kathryn Lowry, *The Tapestry of Popular Songs in Sixteenth and Seventeenth-Century China*, p. 29.

[42] 关于这一议题的讨论，时人的引文，参见拙作《山外山》，页 27—30，"苏州派与松江派的对立"（ The Soochow Sung-chiang Confrontation ）一节。

[43] 此两套册页参见拙文 "Where Did the Nymph Hang?" 与 "The Emperor's Erotica"。我将在《汉宫春色》（ *Scenes from the Spring Palace* ）一书中对这两套册页做全面讨论。

[44] 同样较为激进的另一个例子乃是近年来由女性主义学者，尤其是已故学者千野香织推动的关于日本室町时代的绘画的研究。千野指出，主导日本学界的男性学者过分推重周文、雪舟等画家的带有中国画影响的水墨山水，而忽视了土佐派等由大和绘发展出的以人物构图（通常表现宅院内的女性）及花鸟等见长的"阴柔的"（feminine）绘画类型。她的这一观点发表在北美大学艺术协会（CAA）1989 年旧金山年会上，据我所知，该论文并未正式发表，但总括性的讨论则可参阅 "Gender in Japanese Art," pp. 17-34。

[45] Susan Mann（曼素恩），"Women, Families, and Gender Relations, " p. 447. 至于清代闺秀作家如何影响到文学中"爱"这一主题的表现，如何使得这一主题越来越多以家庭而非外部

为背景，则参见 Paul S. Ropp（罗溥洛），"Love, Literacy, and Laments"。

［46］ 关于这一文学主题的嬗变，名妓文学与闺秀文学在文风与内容上的差异，见孙康宜（K'ang-I Sun Chang），"Liu Shih and Hsu Ts'an,"尤其是 pp. 180ff.。

［47］ 罗浩关于此画的著录见于 *Kaikodo Journal* 20（Autumn 2001），pp. 94，279-280。另一幅布局相似，亦表现闺房内的单一女子的作品出自一位活跃于无锡的画家，见本书第二章注释［6］。

［48］ 这一题画诗的翻译及中文原文见于魏爱莲（Ellen Widmer）的《美人与书》（*The Beauty and the Book*），页 298—299 的 Appendix B。亦见于页 148—151 "Zhou Qi's Poems and Prose"。在页 172 关于闺秀诗作中的"不宜"主题的讨论中，她亦提到此画。

［49］ 与之形成对比的是同一画家在同年（1657）的一幅作品展现出"雄强的"（masculine）线描模式，其墨色更为浓重，笔触方折，富于粗细的变化；画中，一个童子以竹竿挑起一幅佛像（观音？）画，供文士玩赏。这一构图中的其余要素也都与男性士大夫这一主题直接相关：古代青铜器，他手中的古琴，书画卷轴，镶边的酒杯——显然，士大夫对这些象征性灵的事物的关注能够暗示出他高贵的趣味。参见上海朵云轩拍卖图录《春季艺术品拍卖古代书画》，1998 年 6 月 1 日，815 号。另见拙文 "Paintings for Women in Ming-Qing China?" 图 7。

［50］ Hu Shih（胡适），"A Historian Looks at Chinese Painting."

［51］ 秦岭云，《民间画工史料》。另一部著作是左汉中主编的《民间绘画》。中国国家博物馆出版的风俗画集（参见《中国国家博物馆藏文物研究丛书·绘画卷·风俗画》）亦是朝这一方向迈出的有益一步，但仍然回避了家庭的、日常的，或真正主题"低俗"的绘画。

第二章

［1］ 李斗，《扬州画舫录》，卷二，页 15b。我对施氏的注意源于徐澄琪的一段文字，见其文《赞助人与艺术家的经济生活》（"Patronage and the Economic Life of the Artist"），页 150；亦参见徐著《一斛珠》（*A Bushel of Pearl*），页 95。

［2］ Judith Zeitlin, "The Life and Death of the Image," p. 239.

［3］ 史德匿在 Chinese Pictorial Art（《中国名画》）一书中多次宣称此画上所题的标题为"蓉台长夏夜"。这一标题显然是由画上题款中的两个词虚构而成的："蓉溪"乃画家别号之一，用于画中题款（蓉溪华炬写）；"长夏"二字为书于名款前的年款"岁在丙辰长夏"，丙辰即 1736 年，长夏指六月。

［4］ 这层含义由陈葆真指出，特此致谢。

［5］ 关于华炬，参见俞剑华，《中国美术家人名辞典》，页 1110 下，其资料引自清人窦镇的《国朝书画家笔录》。

［6］ 与华炬可能相关的画家是华胥，据载他专擅人物，尤善画女性，参见俞剑华，《中国美术家人名辞典》，页 1110。华胥现存的一幅画作在风格上与《青楼八美图》极似，两幅画作应来自同一个家庭作坊或家庭传统，参见《华容世貌》（*Ancients in Profile*），no. 36：《甄妃晨妆图轴》，但此画的标题与画面或是画上简短的题跋无甚关联，很可能只是闺中美人

图一类的普通画作，类似者如汪乔 1657 年的《理妆图》(见图 1.6)。

[7]　上述这些画作及天津博物馆所藏的康涛的其他一些作品，参见《图目》，卷十，7-1094-99。

[8]　这一判断的依据有二：一是对胡敬《国朝院画录》的粗略统计，二是根据佘城所统计的院画画家及其背景的简表，见 "The Painting Academy of the Qianlong Period," pp. 325-332. 时代更早的画院资料，参见 Daphne Rosenzweig, "Court Painting of the K'ang-hsi Period," pp. 60ff, 她指出在康熙朝的 27 位宫廷画家中，15 位来自江苏，仅有 3 位来自北京。至乾隆朝，画院中北方画家的人数有所增加。此外，Rosenzweig 文中还讨论了画家进入画院的途径 (pp. 66ff)。

[9]　Yang Boda, "The Development of the Ch'ien-lung Painting Academy." 亦参见《清代宫廷 A》中聂崇正关于清代画院的专文，页 1—24 (中文)，页 25—27 (英文提要)；这里提到的一点参见页 5。

[10]　关于康熙与乾隆南巡的论述，参见 Tobie Meyer-Fong (梅尔清)，*Building Culture in Early Qing Yangzhou*, pp. 174-181(康熙)，pp. 181-188(乾隆)；亦参见 Michael G. Chang(张勉治)，*A Court on Horseback*。

[11]　Yang Boda, "The Development of the Ch'ien-lung Painting Academy," pp. 345-346.

[12]　Hironobu Kohara (古原宏伸)，"Court Painting under the Qing Dynasty," p. 99. 亦参见《「栈道蹟雪図」の二三の問題——蘇州版画の構図法》。

[13]　Howard Rogers, "Court Painting under the Qianlong Emperor," pp. 305-306. 这里我也引用了罗浩未发表的笔记，该笔记记录了顾见龙的一幅画作 (怀古堂旧藏)，画幅上画家的款署及印章均署这一官衔 ("画院祗候")。

[14]　She Ch'eng (佘城)，"The Painting Academy of the Qianlong Period," p. 319. 佘城文中提及的顾见龙摹本的底本作者曾鳌不见于画史，他也并未指明所引资料之出处。曾鳌可能是肖像大师曾鲸之名的误写，据说曾鲸是顾见龙的老师之一。顾见龙所画的明代君臣四十像册页著录于裴景福《壮陶阁书画录》(佘城此处引文应引自裴景福，《壮陶阁书画录》，学苑出版社，2006，页 451。——译者注)。

[15]　《天女散花，仿马和之》，图版见 *Ars Asiatica* 9 (约 1926)，pl. LVIII. 1。

[16]　Howard Rogers, "Court Painting under the Qianlong Emperor," p. 307. Howard Rogers & Sherman E. Lee (李雪曼)，*Masterworks of Ming and Qing Painting* (展览图录)，p. 185，冷枚条目之下。《万寿图》原本着力渲染北京的城市景观，展示为庆祝皇帝寿诞而举办的各类庆祝活动与戏曲表演等，但这本《万寿图》已佚。18 世纪末的宫廷摹本则可参见 Rawski & Rawson eds., *China: The Three Emperors*, nos. 24 and 25。另外，完整的《万寿图》于 1616—1617 年间制成殿版木刻版画，参见 Monique Cohen, *Impressions de Chine*, no. 84。

[17]　Lothar Ledderose (雷德侯) et al., *Im Schatten höher Bäume* (展览图录)，no. 66.

[18]　关于王翚与其他画家的绘画合作，参见 Maxwell Hearn (何慕文)，"Document and Portrait," n. 40, pp. 187-188。徐玫 1692 年的山水册页收录于 Maxwell Hearn, *Cultivated Landscapes*, pl. 6b。关于禽鸟与虫鱼等画作见《故宫博物院藏花鸟画选》，图 77。

[19]　Howard Rogers, "Court Painting under the Qianlong Emperor," 其中页 306 提到禹之鼎官至

"鸿胪寺序班"，另见 Howard Rogers & Sherman Lee, *Masterworks of Ming and Qing Painting*,
pp. 180-181。我的学生邓伟权（WeiKuen Tang）尚在撰写有关清初画家的赞助人的博士论
文，其中一节专论禹之鼎，这里的论述多受惠于他的研究，深表感谢。

[20]　畅春园由宫廷画家叶洮设计，以康熙南巡时所见的江南园林为蓝本。康熙时，畅春园的
规模两倍于圆明园；圆明园在建成之后赐给后来成为皇帝的雍亲王，雍亲王即位后始大
力扩建圆明园。

[21]　参见 Alfreda Murck（姜斐德），"Yüan Chiang: Image Maker," pp. 229-230，她指出袁江一
幅作于 1724 年的画作上的题识提及此画作于燕台（即北京）。亦参见聂崇正，《袁江与袁
耀》和 Anita Chung, *Drawing Boundaries*，尤其是第 5 章和第 6 章。

[22]　见《清代宫廷 A》图版 39—44 及《清代宫廷 B》图版 10—20，两书均只选取一幅雍正朝
的院画。大量雍正朝的绘画收藏于故宫博物院，但尚未发表。尤其是 12 轴宫室人物巨制
《雍正十二月行乐图》（《清代宫廷 B》，第 20），阔大而繁复的构图，表明袁江参与了这一
绘画系列。雍正时期的院画罕见有画家款识者。对这一问题的全面的讨论，见我即将发
表的论文 "A Group of Anonymous Northern Figure Paintings"。

[23]　下文将会讨论几幅这套画作中的作品，如图 2. 8—2. 10，我认为这些画作描绘女性的手法
与扬州画师张震或其子张为邦极为接近，但这与地域风格和家族风格相关，而无关画家
个性化的笔迹（hand）。

[24]　关于李鱓的详细传记，见 Howard Rogers & Sherman Lee, *Masterworks of Ming and Qing
Painting*, pp. 192-193；生平概括参见 Howard Rogers, "Court Painting under the Qianlong
Emperor," p. 163。

[25]　Howard Rogers & Sherman Lee, *Masterworks of Ming and Qing Painting*, p. 188（华嵒），p.
199（罗聘）. 关于罗聘，亦可见 Kim Karlsson, *Luo Ping: The Life, Career, and Art of an
Eighteenth-Century Chinese Painter*。

[26]　与这一部分的叙述相关的简短且观点略有不同的版本，见拙文 "The Three Zhangs,
Yangzhou Beauties, and the Manchu Court"。在写作这一论文时，我还未读到聂崇正关于这
一论题的两篇论文：《清宫廷画家张震、张为邦、张廷彦》及《张廷彦生卒年质疑》，现
已根据聂氏的研究修订了旧作中作品的纪年。

[27]　伦敦的 Paul Moss 收藏有张震的一件小幅犬图。

[28]　佚名，《读画辑略》，页 22b。成书时间不详，但其中收录的艺术家的活动时间迄于 19 世
纪初。

[29]　Yang Boda, "The Development of the Ch'ien-lung Painting Academy," p. 338.

[30]　Yang Boda, "The Development of the Ch'ien-lung Painting Academy," pp. 335-336.

[31]　康无为（Harold Kahn）在《皇帝眼中的君权》（*Monarchy in the Emperor's Eyes*）一书中，
引用了一则"野史"（pp. 52-54），描述被选中的嫔妃被送到紫禁城皇帝寝宫的繁文缛节。
他进一步指出："每当皇帝驻跸避暑胜地（圆明园），他就可以抛弃这些礼数，像普通人
一样，在房事上率性而为。……正是这个缘故，所有皇帝的多数时间都是在圆明园度过
的。"尽管这则野史的真实性有待商榷，但康氏所言，宫禁之内对帝王房事的约束实非那

么严格，而且皇帝在圆明园内享有更大自由的传闻也应确有其事，这正好解释了为何雍正与乾隆两位帝王多流连于圆明园。此外，这也与下文提到的某位洋人的观察相吻合。

[32] 汪荣祖（Young-tsu Wong），《追寻失落的圆明园》（*A Paradise Lost*），页 76。关于雍正驻跸此园林的叙述见页 74—80。

[33] Evelyn Rawski, "Revisioning the Qing." 另参见 Mark Elliot（欧立德），*The Manchu Way*（《满洲之道》）。

[34] 见万依、王树卿、陆燕贞主编，《清代宫廷生活》，图 429 图注（即目前所论之画）与图 274 图注（即《雍正十二嫔妃像》中的一幅，将在下文考察）。关于这一时期满族女子的宫廷服饰与上层汉人女性服饰的差异，亦可参见 Valery M. Garrett, *Chinese Clothing: An Illustrated Guide*, chaps. 4（"Manchu Women's Dress"）and 7（"Han Chinese Women's Clothing"）。

[35] 见 Evelyn Rawski, "Ch'ing Imperial Marriage and Problems of Rulership."

[36] Silas H. L. Wu（吴良秀），*Passage to Power*, pp. 114-116.

[37] Shan Guoqiang（单国强），"Gentlewomen Paintings of the Qing Palace Ateliers," p. 58. 单文中亦提及嘉庆皇帝曾两度颁布敕令，禁满族贵妇着汉装。另参见 Evelyn Rawski, *The Last Emperors*, pp. 40-41。

[38] 这一对句出自乾隆皇帝题金廷标画作上的题画诗，此画将在下文讨论（图 2. 11），引自万依等编写的《清代宫廷生活》中有关图 274 的图注。这首诗的英文翻译见 Wu Hung（巫鸿），"Emperor's Masquerade," p. 37。

[39] Shan Guoqiang, "Gentlewomen Paintings of the Qing Palace Ateliers, " p. 59.

[40] Wu Hung, "Beyond Stereotypes, " p. 357.

[41] 关于雍正热衷扮演不同角色的论述见 Wu Hung, "Emperor's Masquerade," pp. 25-41。文中提到另一套佚名的雍正皇帝时装像册页，凡十四帧，这里选印其中的十一帧（图 6a-k），描绘身着各色服饰、扮演不同角色的雍正皇帝，绝大多数的画幅采用了中国人物画及山水人物画的传统程式。晚明的一幅长卷可资对比，其画面分五段表现置身于不同山水背景、身着不同服装的同一位汉人士大夫，参见拙作《气势撼人》页 122—123 及图 4. 20—4. 24。诸如此类的清代画卷亦不乏其例，因而排除了这一构图源自外来样式的可能性。

[42] Wu Hung, *Passage to Power*, pp. 95ff. 亦参见 Frederick Mote（牟复礼），*Imperial China: 900-1800*, pp. 884-885。

[43] Wu Hung, *Passage to Power*, p. 90. 此诗作于康熙皇帝南巡途中。关于扬州成为"晚明时期美女贸易的全国性中心"，参见 Dorothy Ko, *Teachers of the Inner Chambers*, pp. 261, 342 n. 19。她认为，为寻欢从扬州购买女子，"始于 7 世纪初隋炀帝时"，并"为随后的帝王所因循"。

[44] Evelyn Rawski, "Ch'ing Imperial Marriage, " pp. 181-182. 亦参见 Rawski, *The Last Emperors*, pp. 130, 340 n. 14。

[45] 朱家溍，《关于雍正时期十二幅美人画的问题》，页 345；相关的概述及 1732 年档案的英

文翻译见 Wu Hung, "Beyond Stereotypes," p. 340。

[46] 参见胡敬，《国朝院画录》，页 24，书中提及一幅有乾隆皇帝 1768 年题识的画作，画中有两位女子，其中怀抱白兔者可能是月宫中的嫦娥，此画藏于台北故宫博物院，见《仕女画之美》，图 32。这里显示的张廷彦的生卒年是 1735—1794 年，但文中并未提供文献证据，若据此生卒年推算，张廷彦进入宫廷画院时年仅九岁。另参见聂崇正，《张廷彦生卒年质疑》。

[47] 此处，值得注意另一幅再现了圆明园殿宇中的乾隆妃子及其随从的院画，但遗憾的是，我仅能找到黑白图版。此画现藏于沈阳故宫博物院，曾刊印于展览图录：*I Tesori del Palazzo Imperiale del Shenyang*, no. 59, p. 295。

[48] 《清代宫廷 A》，图 88。此图亦刊印于拙文 "The Three Zhangs, Yangzhou Beauties, and the Manchu Court," fig. 8。

[49] Evelyn Rawski, "Ch'ing Imperial Marriage, " pp. 182, 194。

[50] 孔飞力（Philip A. Kuhn），《叫魂》（*Soulstealers*），页 70—72，页 246 注 50。关于乾隆在南巡途中与名妓的风流韵事的传闻，参见 Michael G. Chang（张勉治），*A Court on Horseback*, pp. 384-387。

[51] Denis Attiret（王致诚），"A Particular Account of the Emperor of China's Gardens Near Pekin," pp. 22-23, 47-49.

[52] 感谢《郎世宁》（*Giuseppe Castiglione*）一书的作者毕雪梅（Michèle Pirazzoli-T'Sertevens），正是通过她，我才得知这些画稿的存在，此后她又解答了我关于这些画稿的许多疑问。同时，我亦要感谢 John Finlay 向我提供的宝贵的意见以及研究上的帮助。

[53] 据悉，北京紫禁城倦勤斋上层墙壁绘有这类具有视幻效果的壁画，描绘一位启门的女子。殿内一层的错视绘画（trompe l'oeil）的壁画均已公布出版，参见聂崇正的文章 "Architectural Decorations in the Forbidden City"。由于殿内楼梯及上层地板的朽坏，游人无缘看到这一壁画，据我所知，此壁画仍未发表。

[54] 《清代宫廷 A》，页 260，图 116 图注。金廷标与郎世宁另一幅合作画卷《阅骏图》的构图与此幅相近，乾隆也被安排在画面的左上方，他目光所及的景物则布置于画面的右半部分。参见 Yu Hui（余辉），"Naturalism in Qing Imperial Group Portraiture," fig. 6。

[55] 乾隆为此画题写的标题为《苹野鸣秋》。关于这首诗，参见 Bernhard Karlgren, *The Book of Odes*, p. 104。《鹿鸣》一诗或与色情相关：诗中的鹿总是伴随着向女性发出的性邀请，关于这一含义的解读参见 Paul Rakita Goldin, *The Culture of Sex in Ancient China*, p. 13。郎世宁所画的另一幅秋林鹿图亦为清宫旧藏，画中前景的牡鹿转头回望林中由八只牝鹿组成的鹿群，此画已出现在拍卖中，见香港佳士得（Christie's Hong Kong），"Fine Classical Paintings and Calligraphy," October 30, 2000, no. 548; May 30, 2005, no. 1207。

[56] 关于清代皇帝的木兰秋狝，参见 Evelyn Rawski, *The Last Emperors*, pp. 20-21。

[57] Zhang Hongxing, *The Qianlong Emperor*（展览图录）. 其中的图 38 正为 1763 年乾隆皇帝定制的一件鹿角椅，系乾隆在位期间制成的三件鹿角椅中的一件。这些鹿角皆来自秋狝。亦参见 Evelyn Rawski, *The Last Emperors*, pp. 316-317, n. 89。

［58］　关于这一段惨痛的历史，见魏斐德（Frederic Wakeman Jr.），《洪业》（*The Great Enterprise*），卷 1，页 546—569。

［59］　这套册页的画家，我名之为"乾隆册页师傅"，其相关讨论参见我的文章"A Group of Anonymous Northern Figure Paintings from the Qianlong Period"。亦参见拙文"The Emperor's Erotica"。这套册页中的非春宫题材作品的图版，见本书图 4.20—4.24。

［60］　文献中载有 1726 年焦秉贞与另外两位画家的合作，见聂崇正《焦秉贞、冷枚及其作品》原文中的页 81。

［61］　男性做寿时张挂老寿星画，女性庆生时悬挂麻姑像，这是近代以来，甚或更早之前便已有之的习俗。相关的叙述见 H. Y. Lowe（卢兴源），*The Adventures of Wu*, pp. 215-216。另一幅麻姑像，可能由冷枚或其嫡传弟子所画，见于纽约佳士得拍卖图录（Christie's New York auction catalog, June 29, 1984, no. 830）。

［62］　故宫博物院前院长杨伯达及专治清代宫廷绘画的故宫博物院前研究员聂崇正均通过爬梳清代宫廷档案，卓有成效地解开了许多关于画院的疑团，其中包括冷枚曾十余年不见于宫廷一案。杨伯达，《冷枚及其〈避暑山庄图〉》，页 172—177，后收录于《清代院画》（北京：紫禁城出版社，1993），页 109—130。聂崇正，《焦秉贞、冷枚及其作品》，页 81—84。对这两位学者研究的英文概要，则见于 Claudia Brown & Ju-hsi Chou, *Heritage of the Brush*, p. 76。

［63］　见本章前注［16］。

［64］　刊印于《清代宫廷 A》，图 3：1—10。

［65］　Frederic Wakeman Jr., *The Fall of Imperial China*, pp. 95-96.

［66］　聂崇正，《焦秉贞、冷枚及其作品》，页 59。据冷枚 1735 年册页中钤有的弘历即位前所用宝亲王印，聂崇正推测冷枚在离开画院后应与宝亲王有所往来。

［67］　《中国宫廷绘画年表》，页 42。

［68］　参见《清代宫廷 A》，页 37。感谢姜斐德惠告雍正皇帝的生辰。

［69］　胡敬，《国朝院画录》，页 10。

［70］　这一手卷的图版较为常见，局部图可参拙作《画家生涯》，页 48。

［71］　胡敬，《国朝院画录》；其卒年的文献依据引自 Anita Chung, *Drawing Boundaries*, p. 59。

［72］　张庚，《国朝画征录》续录卷上，页 99。

［73］　类似的画作还有：1730 年《寒林觅句图》，故宫博物院藏，收入《中国美术全集》，卷十（清代绘画 2），图 158；1729 年《看云图》和另一幅无纪年画作，天津博物馆藏（《图目》，卷十，7-1320 和 1322）；1733 年的山水人物，南京博物院藏（《图目》，卷七，24-0927）；最为精美的例子是，1731 年的《溪山归樵图》，上海博物馆藏，见 Liu Yang et al., *Fantastic Mountains*（展览图录），no. 75，局部见 p. 20。带有宝亲王弘历印鉴的例子，可参见 Richard Rogers, *Kaikodo Journal* 15（Spring 2000），pp. 265-268，罗浩在文中还引述了其余几幅有纪年的画作。

［74］　胡敬，《国朝院画录》，上文所引段落之英译见 Howard Rogers, "A Matter of Taste: The Monumental and Exotic in the Qianlong Reign," in Ju-hsi Chou & Claudia Brown eds., *The*

Elegant Brush, p. 307。

[75] 陈枚的其他同类作品和弗利尔美术馆这件作品一样，通常被定为早期画作；譬如，黄君璧旧藏的一幅 "元代佚名" 画作，见《白云堂藏画》，图 21。此画画艺精湛，构图优美，但由于陈枚在画史上声名不显，故而常常出现这样的误订与误解。

[76] 1725 年的《九鹙图》，藏于 Roy and Marilyn Papp，刊印于 Claudia Brown & Ju-hsi Chou, *Heritage of the Brush*, no. 24。1730 年的《农家故事》册，藏故宫博物院，转引自杨伯达《冷枚及其〈避暑山庄图〉》一文，页 173。

[77] 见拙作《画家生涯》，页 102—112。

[78] 关于冷鉴，见 Yang Boda, "The Development of the Ch'ien-lung Painting Academy," p. 345；亦参见杨新的文章 "Court Painting in the Yongzheng and Qianlong Periods of the Qing Dynasty," p. 346。聂崇正（私下交流）推测冷铨可能是冷枚的另一子。关于冷铨所作的宫中仕女图见郭学是、张子康编，《中国历代仕女画集》，图 108。

第三章

[1] 关于 "西洋" 影响中国艺术之现象，参见向达，《明清之际中国美术所受西洋之影响》，此文最初以中文发表于《东方杂志》第 27 卷第 1 号，1930 年。另参见 Michael Sullivan（苏立文），*The Meeting of Eastern and Western Arts*; Mayching Kao（高美庆），"European Influences in Chinese Art, Sixteenth to Eighteenth Centuries"; Richard Swiderski, "The Dragon and the Straightedge," pts. 1-3.

[2] Rudolf Wittkower 一针见血地指出了西洋艺术借鉴外来传统的有益一面："欧洲艺术中的四海一家主义保持其活力的真正秘诀，在于曲解（misinterpretation）。曲解［在此，这一术语与借用（adaptation）和翻译（translation）同义］才使得一波波非欧洲的要素进入欧洲主流艺术成为可能。" 参见 Donald M. Reynolds eds., *Selected Lectures of Rudolf Wittkower*, p. 192。

[3] Michael Baxandall, "Excursus Influence," *Pattern of Intention*, pp. 58-62.

[4] Gauvin A. Bailey, *The Jesuits and the Grand Mogul*. 西方图绘艺术对印度绘画的冲击自然不只有模仿，关于冲击下的原创性艺术及对这一历史现象的论述，则参见 Susuan Stronge, "Europe in Asia: The Impact of Western Art and Technology in South Asia" 一文，收入 Anna Jackson, Amin Lauffer eds. *Encounters*, pp, 85-95。

[5] 部分作品的图版及相关研究参见 Berthold Laufer, "Christian Art in China"。

[6] 吴历、张庚及邹一桂的引言均出自拙著《气势撼人》，页 72。亦参见 Mayching Kao, "European Influences in Chinese Art," p. 273（邹一桂），p. 275（吴历）。

[7] Yang Boda, "The Development of the Ch'ien-lung Painting Academy," pp. 349-350.

[8] 最受康熙皇帝 "垂青的词臣" 高士奇本人也是一位重要的绘画鉴藏家，1703 年时曾获圣恩得观悬挂于畅春园天馥斋中的西洋画，还有入华的意大利耶稣会士聂云龙（Giovanni Gherardini）所绘的满汉贵嫔像各一幅。康熙皇帝评论道："西洋人写像，得顾虎头（即顾恺之）神妙。" 在皇帝给高士奇解职归里的赠礼中，也包括数幅西洋图画。参见 Fu Lo-

shu, *A Documentary Chronicle of Sino-Western Relations（1644-1820）*, vol. 1, pp. 112-113, "The K'ang-hsi Emperor is a Lover of Western Art and Music"。关于利玛窦（Matteo Ricci）进呈的西洋宗教画如何令康熙佩服得"目瞪口呆"、如何令康熙倾慕，相关的论述则参见 Jacques Gernet（谢和耐），*China and the Christian Impact*（《中国文化与基督教的冲撞》）, pp. 86-87。

[9]　Micheal Sullivan, *The Meeting of Eastern and Western Art*, p. 79.

[10]　某些明清之际的松江画家的作品已出现西画的因素，如赵左（约1570—约1633）、陆㬇（卒于1716）。但这些画家多为山水画家，故而在我们当前的论题之外。关于赵左的研究，参见拙作《气势撼人》，页83—86；《山外山》，页70—79。关于陆㬇，见拙文《清初山水画中的笔法之阙与明暗对照法》（"Brushlessness and Chiaroscuro in Early Ch'ing Landscape Painting"）。

[11]　《气势撼人》，页15—26；《山外山》，页56—59。

[12]　古原宏伸《「栈道蹟雪図」の二三の問題》一文对此有精辟的论述。现存的此类版画数量巨大，复制品已于多处发表，其中町田市立国际版画美术馆所藏甚精，见图册《中国の洋風画展：明末から清時代までの絵画・版画・插絵本》，图版73—74。

[13]　不少采用西法的诡谲绘画仍可见于早期的书画收藏，这些作品常常被系于焦秉贞与郎世宁的名下，相关的例证，可参见町田市立国际版画美术馆编，《中国の洋風画展：明末から清時代までの絵画・版画・插絵本》，图版73—74。

[14]　类似的看法以及对曾鲸肖像画的简短讨论，参见拙作《山外山》，页213—217。

[15]　见拙文《吴彬与他的山水画》（"Wu Pin and His Landscape Paintings"），图版13；樊圻手卷的局部见该文图版14，全图则参见 Osvald Sirén（喜龙仁），*Chinese Painting*, vol. 6, pl. 359。

[16]　拙作《气势撼人》，页168—183，对龚贤的风格嬗变做了讨论，尤其讨论了西洋绘画如何部分地影响其绘画艺术风格的形成。龚贤的"人所不能到之处"的观点见该书页181，而最能体现龚贤这一观点的画作莫过于他伟大的手卷《千岩万壑》（见此书彩色图版10，图5.40）。

[17]　前注所引《气势撼人》中，笔者通过几组中西绘画对比的例子，解释了中国绘画中西画因素的由来。

[18]　Arthur Waley, *Introduction to the Study of Chinese Painting*, p. 251.

[19]　有关道存的信息，参见俞剑华，《中国美术家人名辞典》，页1242。据俞书，道存的纪年为1709年的册页藏于日本。据《画补遗》（收入《清画传辑佚三种》）中"道存"条，道存居于淮安，山水依髡残法。苏富比的 Parke Bernet 在纽约苏富比拍卖图册《中国画精品》（New York, "Fine Chinese Paintings," June 1, 1988, no. 72）中，将此册页的创作年代定为1706年，然而在2000年香港苏富比《Currier 所藏中国绘画精品》（"Fine Chinese Painting from the Currier Collection," May 1, 2000, no. 109）拍卖图册中，则将甲子纪年解读为1766年，并提出道存卒于1792年。这一创作年代的问题，将有赖进一步的研究。

[20]　他的作品可参见薛永年、文以诚、高居翰主编，《意趣与机杼》，图42，页62—63。该图

现藏北京中央美术学院，周氏其他作品的名录则参见此图的评注部分。

[21] 王云署年 1722 年的十二开山水人物册页表明，王氏与袁江的绘画风格有着紧密的关联。和袁画一样，王画亦采用了西画的因素，参见《王汉藻人物山水册》。

[22] 例如，近藤秀实（Hidemi Kondo）在其《沈南苹的日本血统》（"Shen Nanpin's Japanese Roots"）一文中提出，学界错误地判断了沈氏画风中西画影响的来源，其真正的来源乃是中国宋明宫廷画院的传统。近藤的研究极具价值，其观点也颇足可观，然而，他却依然犯了一个常见的错误，即认为使用本土艺术传统的艺术家必然会排挤外来的艺术传统。毋庸赘言，我这里所论及的借用了西洋风格的中国艺术家，无一例外都将西法运用在中国绘画的情境之中；恰是因为他们成功地融合了中西画法，在观画者的眼中，他们的画作才既具有中国的特色，又能富于吸引人的新意。关于沈铨的研究，参见周积寅与近藤秀实合著的《沈铨研究》，以及 Howard Rogers & Sherman Lee, *Masterworks of Ming and Qing Painting*, pp. 186-187。

[23] 见拙作《气势撼人》，第 3 章 "吴彬、西洋影响及北宋山水的复兴"，以及《山外山》，页 176—180。

[24] 南京是耶稣会士最主要的传教地之一，当地的士人对教会图书馆的藏书极为向往。参见 Micheal Sullivan, "Some Possible Sources of European Influence on Late Ming and Early Ch'ing Painting"（《明末清初绘画中西洋影响的几种来源》）一文，这里所引之处见页 597。关于《岁朝纪胜图》参见方闻与屈仁志（James C. Y. Watt）主编的《求古》（*Possessing the Past*），图版 206a-d。

[25] 参见聂崇正，《清顺治朝宫廷画家黄应谌》。聂氏认为，黄画中不见西洋画风的痕迹，并坚信中西合璧的画风始兴于雍正、乾隆朝时，应在耶稣会士供奉于内廷之后。

[26] 参见《国华》687（1949），其中刊印了此卷表现苏州近郊虎丘的一段。根据所附的文字说明，画卷之上有画家署名以及雍正皇帝的一枚印章。此图发表后，为山本芳嗣所藏。

[27] 详尽研究参见伯希和（Paul Pelliot）《论耕织图》（"À Propos de *Keng tche t'ou*"）一文。原版木刻版画的一件稀见摹本，部分刊印于 Philip K. Hu comp. and ed., *Visible Traces*, no. 17。法国国家图书馆所藏的一本（有皇帝收藏印鉴）绝不可能是小名头的院画家奉旨绘制的诸临摹本之一，参见 Nathalie Monnet, *Le Gengzhitu*。

[28] 例如 Jan Steen（1626—1679）于 1663 年所作的 *A Woman at Her Toilet*，画中一只鲁特琴横在通往闺房的门口，以此与前景联系起来，将观画者的视线延伸到房间的深处。Steen 的画在温莎古堡中，参见 Perry Chapman et al., *Jan Steen Painter and Storyteller*, no. 19。

[29] 张庚，《国朝画征录》，卷三，页 31—32；英译见 Dorothy Kao, "European Influences," p. 272。

[30] 教禁一开，耶稣会士于 1671 年再次获准进入钦天监，由南怀仁（Ferdinand Verbiest）任监副。参见 Arnold H. Rowbothan, *Missionary and Mandarin*, pp. 92-94。关于耶稣会士教授中国画家透视法及其他各类制造视幻的技法的论述，参见 Micheal Sullivan, "Some Possible Sources of European Influence," 另见 Micheal Sullivan, *The Meeting of Eastern and Western Art*, chap. 2: "China and European Art 1600-1800," especially p. 46。

［31］ Svetlana Alpers, *The Art of Describing*.

［32］ 引自 Micheal Sullivan, *The Meeting of Eastern and Western Art*, p. 80。

［33］ Arnold H. Rowbotham, *Missionary and Mandarin*, p. 183.

［34］ 此书收录了 153 件铜版画插图，出版于 1593 年，参见 Micheal Sullivan, *The Meeting of Eastern and Western Art*, pp. 46-50。

［35］ David Howard & John Ayers, *China for the West*, vol. 1, p. 35.

［36］ David Howard & John Ayers, *China for the West*, vol. 2, p. 632, no. 658.

［37］ 关于 17 世纪荷兰绘画如何处理空间以满足其表达目的的精彩论述，参见 Martha Hollander, *An Entrance for the Eyes*。感谢纽约大都会艺术博物馆素描与版画部的策展人 Nadine Orenstein 寄来的多幅 17 世纪晚期荷兰铜版画稿，这些荷兰版画的特色在于都描绘了拉开一角的帘幕。此外，同时期的法国版画亦多描绘对镜的女性（从私人交流中得知，1998 年 3 月）。对 Nadine 给我提供的这些信息，特此致谢。部分作品的构图与冷枚画作极为接近。

［38］ Micheal Sullivan, "Some Possible Sources of European Influence," p. 607.

［39］ Richard Swiderski, "The Dragon and the Straightedge." 此文针对这一问题提供了详实的史料，然而，在我看来，这一研究过分强调了线性透视，而忽略了中国人对其他欧洲艺术传统的借鉴。据说 Elisabetta Corsi, *La fábrica de las ilusiones* 一书乃是研究中国艺术家借用与学习西洋透视的重要论著，然由于笔者不通西班牙语，无法对此书给出评价，不过，这部论著的英译本已纳入出版计划。

［40］ 壁画参见 Yang Boda, "The Development of the Ch'ien-lung Painting Academy," pp. 349-350。保存于故宫博物院的壁画，参见聂崇正，"Architectural Decoration in the Forbidden City"; Wu Hung, "Emperor's Masquerade"; 聂卉，《清宫通景线法画探析》。

［41］ 浮绘，即透视版画，是浮世绘的一种特殊类型，出现于 1730 年代至 1740 年代。关于这类绘画的讨论，参见 Timon Screech, *The Western Scientific Gaze and Popular Imagery in Late Edo Japan*, pp. 102-104。

［42］ 另一套描绘宫中仕女十二月令的册页出自宫廷画家姚文翰（活跃于 1739—1752），绘于 1743 年，这一判断基于画作上乾隆所题诗作，参见 Christie's New York, June 29, 1984, no. 829。

［43］ Howard Rogers, "Court Painting under the Qianlong Emperor," p. 307.

［44］ 这一论题的深入讨论见于笔者尚未发表的论文 "A Group of Northern Figure Paintings from the Qianlong Period"。

［45］ 最显著的例子是藏于斯德哥尔摩国家博物馆的 *The Landscape with Rainstorm*，参见 James Cahill, *Fantastic and Eccentrics of Chinese Painting*（展览图录），no. 22。

［46］ 八开册页，绢本设色，藏于弗利尔美术馆，reg. no. 14. 24-31。画中题跋应出自清初作家刘骐良，题跋中所提及之纪年应为 1708 年，因而这套册页当作于是年或略早。参见拙作《气势撼人》，图版 3. 22。

［47］ 能够表明冷枚与崔子忠一脉之关系的画作是一幅可能是冷枚早期的作品（其上的落款与冷枚其他画作略有不同），这幅画作描绘了两位异邦男子望着一位骑在象背上的男童，大

象采用了诡谲而具有幻象效果的明暗渲染。参见《图目》，卷十八，上 2-16；另参见《中国绘画全集》（彩色），卷二十七，图 170。

[48] Evelyn Rawski, *The Last Emperors*, p. 120.

[49] 参见 Kim Karlsson, *Luo Ping*, chaps. 6 and 7, 讨论了罗聘晚年寓居北京的生活以及在京的赞助人。

[50] 自近代以来，此画似乎应该保存在日本。其上的题签曰"日本古今绘画展览会"（据英文 Exhibition of Old and New Paintings [in ?] Japan 译出。——译者注），题于日本画匣盖上的题签写道"宣统皇帝旧藏"（据英文译出。——译者注）。焦秉贞署名的另一幅美人画，描绘了一位在户外的女子，她手捧一金鱼钵，斜靠在河边柳树下的湖石上，此画最近出现在拍卖会中，似乎应是焦氏真迹，参见 Christie's Hong Kong, "Fine Classical Chinese Paintings and Calligraphy," May 28, 2007, no. 841。

[51] 故宫博物院藏有一幅李清照小像，参见《中国美术全集》，卷十，图 108。

[52] 与崔错类似，高其佩与李士倬亦因"三韩"之称而被认作朝鲜人。如 Marc Wilson 与 Kwan S. Wong 指出的，"三韩"一名既指朝鲜地区，亦指今辽河以东的辽阳地区，李士倬便来自后一地区。参见《八代遗珍》，页 377—378。"三韩"有可能指具有朝鲜血统，后来归降而被安置于中国东北地区的朝鲜旗人。感谢首尔韩国学中央研究院的研究生 Hwang Jung-yon 小姐的帮助，提供了有关此问题的参考资料，否则，这一问题只能付之阙如。

[53] 唯一的例外可能是第五章所论的图 5. 24，这幅画作应为崔错画作的仿作，画作上抄录了崔错的一首长诗。

[54] 我对此画的认识仅限于网络上的图片，这幅作品于 2005 年公布在嘉德在线，以大约五万美元的价格售给某位不知名的买家。图片现已从网站上移走，但 J. P. Park 博士当时发现这一画作，并将图片传给了我，对此我深表谢意。Park 博士目前正试图联络拍卖公司，找到这件作品的购买者。

[55] 参见 Ellen Widmer, "Xiaoqing's Literary Legacy and the Place of the Woman Writer in Late Imperial China"; Dorothy Ko, *Teachers of the Inner Chambers*, pp. 91-96。

[56] Christie's New York, "Fine Chinese Paintings and Calligraphy," June 1, 1989, no. 88.

[57] 原田尾山编，《支那名画宝鉴》，图版 944。

第四章

[1] 其祝寿画，参见薛永年辑，《昆仑堂书画集》，图 52。此画构图宏大，涉及了数位人物，表现了为某位年长的男子祝寿的场面。其肖像画，则如描绘山水屏风前的满族贵胄（？）像，此画上带有画家的署款，见 Sotheby's New York, "Fine Chinese Paintings," March 18, 1997, no. 53。顾氏 1663 年的人物肖像画则藏于苏州博物馆，见《图目》，卷七，苏 8-065。已故的 Alice Boney 曾藏有一幅顾氏据想象绘制的某位汉臣像，此像作于 1673 年。纳尔逊－阿特金斯艺术博物馆所藏的一幅肖像画，创作于 1687 年，参见《八代遗珍》，图 255。还有一幅藏于科隆东亚艺术博物馆的时人肖像手卷作于顾氏八十四岁时（1688）。

而著名的佚名画作《康熙写字像》(《清代宫廷 B》，图 1)，就风格论，也可能是顾氏之作。这幅画作应作于 1670 年代中期或晚期，当时顾氏尚在内廷供职，康熙不过二十出头。这幅康熙像对地毯与家具的描绘与顾氏画作中的类似物件的形象非常接近。

[2] 英译见芮效卫（ David Roy ）译注，《金瓶梅》（ *The Plum in the Golden Vase* ）。

[3] 邓椿，《画继》，页 123。英译见 Susan Bush & Hsio-yen Shih eds., *Early Chinese Texts on Painting*, p. 136。

[4] Craig Clunas, "Gifts and Giving in Chinese Art," p. 8.

[5] 后一评论是针对赵昌的花卉画，参见米芾，《画史》，页 35—36。

[6] Hironobu Kohara, "Court Painting under the Qing Dynasty," p. 100.

[7] 与此相关的另一幅早期画作是传李嵩（ 活跃于约 1190—1230 ）所作的一件小品，现藏于台北故宫博物院，参见《故宫书画图录》，卷二，页 145。此画并非家庭合影，除右上角的女仆外，所有人物都是男性；描绘了在家宅大堂内饮酒的人们、前来拜年的客人以及放爆竹的孩童等。此画的创作年代很可能是明初。

[8] 此画藏于北京中央美术学院，刊印于薛永年、文以诚、高居翰主编，《意趣与机杼》，图 88，页 118、120，该条目的作者王小梅将此画作者称作"佚名明人"。

[9] 关于这些绘画，参见 Ellen J. Laing, "From Sage to Revellers"。

[10] 米泽嘉圃，《清代绘画的多子图》。

[11] 此外，另一个传世的版本刊印于《清代宫廷 B》，图 31。此版成组的人物安排与此处讨论的有名款的版本有很多对应之处，但以一个更开阔的宫殿为背景。这一类型的另外一幅画作是由乾隆画院的数位画家联袂绘制的，其中包括了姚文翰，刊印于《故宫博物院收藏中国历代名画集》卷二，图版 239。此画的构图更加接近"仇英"画作（见图 1.2)，其主要人物也不一定是皇帝，而可能是某位官居要位的人，即此画的受画人。

[12] Yang Boda, "The Development of the Ch'ien-lung Painting Academy," pp. 346-349.

[13] Yang Boda, "The Development of the Ch'ien-lung Painting Academy," p. 348. 院画与画院外同类主题和风格间的差异参见拙文 "A Group of Northern Figure Paintings of the Qianlong Period"（ 付印中)。这里我简要地引用一段 Souren Melikian 对 2006 年 *China: The Three Emperors* 展览（ 由罗友枝与罗森策划主持 ）的评论，他批评说展览中收入的大部分宫廷院画的美学价值极低，我在文中评论道："(他的评论着实) 令人欣喜，打破了学界通常不愿承认清代院画大多乏善可陈的局面。"

[14] 这类绘画中更粗简的例子是一幅带有民间艺术特质的木版年画，出自某位徽州佚名画家，该作品刊印于《徽州容像艺术》，页 47。书中此画被命名为《家庆图》。

[15] 两幅典型的实例参见拙作《画家生涯》，图 1. 14 与 3. 9。

[16] Jerome Silbergeld, "Chinese Concepts of Old Age and Their Role in Chinese Painting Theory, and Criticism"； Ju-hyung Rhi, "The Subjects and Functions of Chinese Birthday Paintings."

[17] 郭味蕖编，《宋元明清书画家年表》，页 219。顾见龙作于 1683 年的《寿星图》藏于台北故宫博物院，参见《故宫书画图录》，卷十，页 235。

[18] 安濮对与此主题相关的几幅明清画做了研究，其中对此处讨论的赵维一画（图 4. 10 ）有

详细解读，收录于薛永年、文以诚、高居翰主编，《意趣与机杼》，图 39，页 53—54。

［19］ E. A. Strehlneck, *Chinese Pictorial Art*, pp. 284-285.

［20］ 佘城，《乾隆朝画院》，页 330。

［21］ 这一长卷见庄吉发，《谢遂职贡图研究》。山水画则参见《清代宫廷 A》，图 121。

［22］ 两个典型的例子参见拙作《画家生涯》，图 1. 15。

［23］ Howard Rogers & Sherman Lee, *Masterworks of Ming and Qing Painting*, p. 153. 陈洪绶及其画坊所作的同一主题的三个版本刊印于拙作《画家生涯》，图 3. 36。

［24］ 正式的夫妇合像在明代绘画中已经出现，我这里说的具有细节特征的非正式肖像画，如描绘置身于个性化场景中的单一人物肖像，则流行于晚明。

［25］ 参见本书第二章注［41］，为这一晚明的画作以及雍正时期画院仿制的此一系列的画作——雍正皇帝扮演了（多半出自想象的）仁慈的农夫形象——提供了参考信息。

［26］ 参见《明清风俗画》，图 68。

［27］ 这一发展在我尚未出版的论中国春宫画的专著中有详尽的论述。同时，相关的讨论可以参见我发表于 *Le Palais du Printemps* 中的论文（法文、英文版见本书第一章注［6］）。

［28］ 根据拍卖图册，这帧册页今装裱为挂轴，并据后人添加的印鉴定为仇英之作（Christie's New York, June 4, 1993, no. 135），今为台北私人收藏。此册页原为一套大幅册页（Album P）中的一幅，1940 年上海艺苑真赏社发表此画时名之为《及时行乐》，题签之下注明为 "清宫旧藏"，这表明此画应原为宫廷绘画，可能在 1920 年代流出宫外。关于 "乾隆册页师傅" 的画作，参见拙文 "The Emperor's Erotica" 以及 "A Group of Anonymous Northern Figure Paintings from the Qianlong Period"。

［29］ John Meskill, *Gentlemanly Interests and Wealth on the Yangtze Delta*, pp. 157-174, "the New Temper"；also pp. 141-155, "The New Abundance. "这里援引的一句出自 p. 164. 罗开云持同样的观点，她写道，明清文学中的情是一种 "私情"，而非像过去一样，"是一种服务于宗族或其他社会网络利益的情感"。参见其文 "Duplicating the Strength of Feeling," p. 247。

［30］ Victoria Cass, *Dangerous Women：Warriors, Grannies and Geisha of the Ming*, pp. 28-30.

［31］ Victoria Cass, *Dangerous Women*, p. 30.

［32］ 冒襄，《影梅庵忆语》。

［33］ 关于明清时期女性读物的优秀研究，有 Joanna F. Handlin, "Lu K'un's New Audience"；Susan Mann, "*Fuxue*（Women's Learning）by Zhang Xuecheng（1738-1801）"；Dorothy Ko, "Pursuing Talent and Virtue"；Anne E. McLaren, "Chinese Popular Culture and Ming Chantefables, "尤其是 pp. 67-76, "Chantefable Audiences: the Emergence of a Female Readership," 另参见 "Constructing New Reading Publics" 一章，该文收入 *Late Ming China Printing and Book Culture in Late Imperial China*，尤其是 pp. 160-163，她提出了区分不同女性文化水平的可能性。对女性阅读较好的总结可参考 Ellen Widmer, *The Beauty and the Book*, pp. 3-22。

［34］ Victoria Cass, *Dangerous Women*, p. 15；其中 n. 43，p. 127 提供了有关情的英文讨论。极富

启发性的研究是 Dorothy Ko, *Teachers of the Inner Chambers* 的第二章 "The Enchantment of Love in *the Peony Pavilion*"（《情教的阴阳面：从小青到〈牡丹亭〉》）。

［35］关于这幅册页画，参见拙文 "Where Did the Nymph Hang?" fig. 5。

［36］全套册页刊印于拙文 "Paintings for Women in Ming-Qing China"，但这篇文章的彩图部分在期刊《男女》(*Nan Nü*) 出版时因误并未发表，虽随后补发给征订者，但部分图书馆中的这一期刊可能并未收入这部分彩图。

［37］Dorothy Ko, *Teachers of the Inner Chambers*, pp. 202-207 及全书的其他部分。关于家庭诗社以及这一时期女性文学的研究，另可参见 Yucheng Lo, "Daughters of the Muses of China," 特别是 pp. 41-42。关于女性文学社团的更多信息参见 Kang-I Sun Chang（孙康宜）& Haun Saussy（苏源熙）eds., *Women Writers of Traditional China*。

［38］关于缠足在女性情感纽带中的地位，参见 Dorothy Ko, "The Written Word and the Bound Foot"；Wang Ping, *Aching for Beauty*, chap. 6 "Binding Weaving Chatting female Bounding and Writing"；Dorothy Ko, *Cinderella's Sisters A Revisionist History of Footbinding*。

［39］Dorothy Ko, "The Written Word and the Bound Foot," p. 98. 其中写到，男性爱抚女性缠足的场面 "经常出现于色情绘画中"，"但从未出现过女性抚摸缠足的描写"。然而，相反的情况似乎完全有可能：这两幅册页描绘的大约就是后一种情形，而且据我所知，并没有描绘前一类情形的绘画。不过，描绘男性注视女性缠足的绘画很常见。

［40］Gary Baura 撰写的展览图录，见 Marsha Weidner ed., *Latter Days of the Law*, pp. 362-364。

［41］Chün-fang Yu（余君方），"Guanyin: The Chinese Transformation of Avalokitesvara," Marsha Weidner ed., *Latter Days of the Law*, pp. 166-169. 关于同一主题更为深入的研究见余氏的另一专著 *Guanyin as Seductress Kuan-yin: The Chinese Transformation of Avalokitesvara*, pp. 412ff。

［42］Gary Baura, in Marsha Weidner ed., *Latter Days of the Law*, p. 362.

［43］全套版画收藏于日本町田市立国际版画美术馆，展品目录见《中国の洋風画》，页336—354，这幅作品见图41。另一套册页收藏于纽约公共图书馆版画厅的 Spencer Collection。这套版画有时被认定为晚明的作品，但就风格与雕刻技法论，其创作年代更可能是 18 世纪初期或中期。最早指出绘画与版画对应关系的是 Karl Debreczeny，他的相关论文发表于我 1998 年在芝加哥大学主办的研讨班。

［44］与之相关的典范性研究见 Marsha Weidner ed., *Latter Days of the Law*。

［45］新近关于叙事版画的研究有：Dajuin Pao, "The Pleasure of Reading Drama"；Robert E. Hegel, *Reading Illustrated Fiction in Late Imperial China*。关于叙事画的新研究有 Julia Murray（孟久丽），*Mirror of Morality*。孟氏的研究主要集中于早期至宋代，但书中也批评了对于晚期叙事性绘画的忽略（p. 5）。

［46］关于《肉蒲团》的插图，参见 Christie's New York, "Fine Chinese Ceramics and Works of Art," December1-2, 1994, no. 308。这套册页共包括册页画八幅、题字八幅。两套《聊斋》故事册页，参见 Christie's New York, "Fine Classical and Modern Chinese Painting," December 30, 1984, no. 787。另一套《聊斋》册页（四十六开）藏于中国国家博物馆，参

见《中国国家博物馆藏文物研究丛书·绘画卷·历史画》，页296—305，还有一套二十四开的精美册页见于中国北京嘉德，"中国书画"，2007年5月12—13日，拍品1201。关于方孝维的册页，参见Sotheby Parke Bernet, New York, "Fine Chinese Paintings," May 31, 1989, no. 74。至于方氏供职于康熙内廷之论的依据乃是拍卖图录中的介绍，但我并未找到其他的相关材料。另一些同类的册页还有：一套十二开的册页，带有明代画家Fan Mu，又名Xingwu（Sotheby Parke Bernet, New York, "Chinese and Japanese Decorative Works of Art," October 2-3, 1985, no. 58）；18—19世纪的五十九开佚名《西厢记》插图册页，图画下有一段刊印的文字（Christie's New York, "Fine Chinese Paintings and Calligraphy," June 1, 1989, no. 137）。

［47］ 全套册页的黑白图版见于《国华》1163（1992），彩色图版见于《元時代の絵画》（展览图录），no. 48。

［48］ 印制成册的不同版本的旧版，见于《仇文合璧真迹全册》与《仇文合制〈西厢记〉图册》。带有文徵明1532年书法的、传为仇英所作的《西厢记》系列插图手卷，就复制品看，其品质较这些作品更佳，参见Christie's New York, "Fine Chinese Paintings and Calligraphy," December 1, 1986, no. 17。一套钤有仇英印章并带有文徵明印鉴和《西厢记》原文摘录的十九开精美册页，见于北京嘉德拍卖"中国书画"，2006年6月3日，拍品330。

［49］ 至于另一幅描绘崔莺莺出现于张生梦中的册页画，见Deborah Rudolph, *Impressions of the East*, p. 125。

［50］ 木刻版画中的佳作如何通过利用版画这一媒介的独特性而像绘画那样获得独立性，则是另一个值得探究的课题。

［51］ 参见拙文"Paintings for Women?" pp. 40-50。

［52］ 整个册页见《图目》，卷二十二，京1-4805。

［53］ 英译见David Roy trans. and annot., *The Plum in the Golden Vase*, vol. 1, p. 496, n. 5。

［54］ 关于傅氏的扇面，参见Marsha Weidner ed., *Views from Jade Terrace*, no. 32。关于傅氏的传记参见p. 179。

［55］ Victoria Cass, *Dangerous Women*, pp. 9-17。

［56］ Victoria Cass, *Dangerous Women*, p. 23。

［57］ 参见芮效卫译注的《金瓶梅》。

［58］ 这套册页有八幅藏于美国堪萨斯纳尔逊－阿特金斯艺术博物馆，伦敦Andrew Franklin处曾藏有十七幅，台中的C. C. Yeh曾收藏有十三幅，Franklin与Yeh的收藏近期均被拆散拍卖。剩余的画幅可能仍藏于台湾。完整册页最近的收藏者是已故的张学良，一说其父张作霖1926年短暂盘踞北京，其间从紫禁城中掳获此套册页画；另一个版本则传说张作霖在任满洲里督军时（1918—1928）从沈阳故宫获得了这些册页。张学良到台湾后，有可能将这些册页作为政治礼物或私人赠礼分别送给朋友或旧识，由于这些画幅的情色内容，所有者可能不会承认拥有这些画作，因而很难追查其下落。

［59］ 参见拙文"Where Did the Nymph Hang?"其中对作品的归属问题做了讨论。

[60] 此段文字的英译见 David Roy trans. and annot., *The Plum in the Golden Vase*, vol. 1, pp. 413-418。

[61] Maxwell Hearn, "Document and Portrait."南巡问题则参见 Michael G. Chang（张勉治）, *A Court on Horseback*。有关清代宫廷画家世俗画的通论，参见 Anita Chung, *Drawing Boundaries*, pp. 91-100。

[62] 康熙皇帝南巡记录于王翚等画家合作的十二卷南巡图中，此套画卷始绘于 1691 年。其中的五卷（第一、九至十二卷）以及另一卷之稿本，参见《清代宫廷 B》，图 5—6。

[63] 摘自《盛世滋生图》影印版书后所附文字，此书未编页码，这段描述性的文字是对该书图版 77 内容的解说。这段宝贵的文字描述了出售本书所描绘的这类绘画的画铺。[《盛世滋生图》一书中的这段引文出自《桐桥倚棹录》（上海：上海古籍出版社，1980），但《桐桥倚棹录》此句为"画美人为尤工耳"，较《盛世滋生图》一书多一"为"字。这里取用《桐桥倚棹录》的版本。——译者注]

[64] 一幅相似的画卷近期出现于 Christie's Hong Kong, "Fine Classical Chinese Painting and Calligraphy," May 30, 2005, no. 1085。作者是小有名气的无锡画家姚庐，作品绘于 1774 年，描绘毕沅任满还乡途中所经的景色，这一画作可能是赠给毕沅的贺礼。这一画卷较富兰克林卷（Franklin scroll）要更精致，但娱人的细节也相应减少；画面除了描绘乘船的毕沅外，还刻画了各类建筑、舟船、桥梁以及大运河上形形色色的人物。尽管将这两卷主题与功能相同的画作视为一类绘画的证据尚不充分，但可能性仍然存在，更多的实例也可能会在将来出现。

[65] 参见曹雪芹，《红楼梦》，这里所引英译本见 David Hawkes（霍克斯）trans., *The Story of The Stone*, vol. 3, pp. 311-316。（此处以人民文学出版社 1974 年版《红楼梦》为准。本书其他几处《红楼梦》引文亦同。——译者注）

[66] 此处仅供一笑。纽约大都会艺术博物馆确实藏有一幅这样的画作，带有唐寅的款署，属早期购藏，今已不再被视为这位伟大明代画家的真迹了。

[67] 这位收藏家是已故的 Andrew Franklin，他曾担任英国驻台领事多年，大约是在那时从当地的市场上收藏了一大套绘画与版画作品。他退休后，我曾于 1966 年 11 月拜访过他在伦敦的寓所。这批收藏今已拆散，部分藏品（包括这一卷在内）捐赠给了伯明翰博物馆和美术馆（Birmingham Museum and Art Gallery），剩余的部分则被拍卖。在此，我要感谢 Franklin 的女婿 Kirit Vaidya 先生帮助我寻找这一画卷的下落。

第五章

[1] Paul Ropp, "The Seeds of Change," p. 19. 另参见 Paul Ropp, "Ambiguous Images of Courtesan Culture in Late Imperial China"; Victoria Cass, *Dangerous Women*, pp. 6-17; Tobie Meyer-Fong, *Building Culture in Early Qing Yangzhou*, pp. 133-136, 引自 Jonathan Hay 未刊文，梅尔清将这些区域称作"消闲区"（leisure zones）。

[2] 用芸者 / 艺伎（geisha）指称这些女子以及对此用法的辩护，参见 Victoria Cass, *Dangerous Women*。而早在其之前，Edward Schafer 已经指出，这是对中文中"妓"的最佳译法，参

见其私人发行的 *Schafer Sinological Papers*, vol. 2: *Notes on T'ang Geisha*, 1984。高彦颐（Dorothy Ko, *Teachers of the Inner Chamber*, p. 256）将她们比作日本的太夫（tayu），宇文所安（Stephen Owen, *The Poetry of Meng Chiao and Han Yü*, p. 131）将这些女子称作 "伎"（women of demimonde）。邓为宁在其书的 "芸者" 一章（Victoria Cass, *Dangerous Women*, pp. 25-46），极富洞察力地描绘了这些女子的社会地位及其与名士的往来。

[3] 关于明清小说中的这一主题的嬗变，参见 Keith McMahon（马克梦），*Misers, Shrews, and Polygamist*, pp. 99-159。马克梦将这一类型划分为两个子类：贞洁的才子佳人爱情与香艳的才子佳人爱情。在言情文学中，佳人一词通常指出身良好的年轻女子，而非风尘女子。

[4] 司美茵（Jan Stuart）已对此画表达的主题提出了质疑，她认为此画描绘的只是普通的才子佳人，或年轻男子与名妓消闲的场景。参见其文 "Two Birds with the Wings of One," pp. 25-28。

[5] Victoria Cass, *Dangerous Women*, p. 30.

[6] Keith McMahon, *Misers, Shrews, and Polygamists*, p. 14.

[7] 王实甫，《西厢记》。

[8] Pearl S. Buck, *The Good Earth*, pp. 179-183.

[9] 这一情节见 David Roy trans. and annot., *The Plum in the Golden Vase*, vol. 1, pp. 20-23。

[10] 弗利尔美术馆馆长 Archibald Wenley 于 1962 年辞世，我从他的遗物中发现了这张照片。这应该是他早年在中国时，从上海画商史德匿处获得的。照片背后有题识（有史德匿的首字母）将此画主题解作 "宫中仕女及随侍"，并称此画为 "唐寅（原文如此）敬献宫廷之作，Tai Yen Ko 跋……。价格：Mex. $950"。画中有一段长跋，但仅凭照片难以辨识，不过能够发现，画幅左上角书有给某位达官的题识，并署有 "唐寅" 款，但这显系后人伪造。

[11] 余怀，《板桥杂记》，转引自 Howard Levy, *A Feast of Mist and Flowers*, p. 37。

[12] Anne Birrell trans., *New Songs from a Jade Terrace*, pp. 12-13. "既然袖子是女性衣裳的一部分，对女性的衣袖及其玉臂的描绘则成为通往她的更加私密的身体部位的一种暗示。"

[13] Paul Rouzer, "Watching the Voyeurs, " p. 20.

[14] 关于清初扬州选择与购买妾室的不带浪漫色彩的详细记述，参见张岱，《扬州瘦马》，英译见 David Pollard trans., *The Chinese Essay*, pp. 90-92。

[15] Susan Mann, "Grooming a Daughter for Marriage," p. 224, n. 16. 曼素恩新近更为详尽的论述，见氏著 *Precious Records*, pp. 125-142。

[16] Dorothy Ko, *Teachers of the Inner Chambers*, pp. 22, 225. 通过比较法国名妓（courtesan）及日本太夫，高氏对这类女性社会地位的转变给予了极佳的阐释（pp. 252-256）。

[17] Dorothy Ko, *Teachers of the Inner Chambers*, p. 342, no. 11; Paul Ropp, "Ambiguous Images of Courtesan Culture in Late Imperial China," pp. 19-20.

[18] Susan Mann, *Precious Records*, p. 122.

[19] 对这一历史发展的另一绝佳论述，参见 Kang-I Sun Chang, "Ming-Qing Women Poets and the

Notions of 'Talent' and 'Morality'," pp. 253-254。

[20] Keith McMahon, "Eroticism in Late Ming，Early Qing Fiction," p. 223.

[21] 这则故事名为《画壁》，出自蒲松龄，《聊斋志异》。参见 Judith Zeitlin, *Historian of the Strange*（《异史氏》), pp. 216-217。

[22] Wai-yee Li, "The Late Ming Courtesan," pp. 49-50.

[23] 这一小节所涉参考资料与论点，见拙文 "Where Did the Nymph Hang?"。

[24] 晚明冯梦龙的《情史·画幻》中便记录了不少此类故事。

[25] 参见本章注[17]。文学中的美人肖像与美人画的例子，见蔡九迪的文章 "Making the Invisible Visible" 与 "The Life and Death of the Image"。这一主题最常被人引用的段落当然出自《牡丹亭》，关于此书中肖像画的讨论，参见 Tina Lu, *Persons, Roles, and Minds*, pp. 28-62。蔡九迪两篇论文在论及肖像画与类型化美人画之间的 "滑移"（slippage）时，引用了《金瓶梅》第六十三回的一段描写，提到李瓶儿的追影被赞为 "美人图"。这也是一种文学的手法，是小说中的人物对李瓶儿美貌的赞赏。

[26] 这类绘画的实例参见拙作《气势撼人》第 4 章 "陈洪绶：人像写照与其他"。

[27] 李斗，《扬州画舫录》，卷二，页 13 下。

[28] 参见本章注[17]，部分作品刊印于 Judith Zeitlin, "Making the Invisible Visible" 与 "The Life and Death of the Image"。其余木刻版画插图中再现的美人画轴，参见《古本小说版画图录》，卷八，图 485；出自 1621 年版《昭阳趣史》，卷十，图 644，收入在明末刊印之《七十二朝人物演义》。

[29] 见拙文 "Where Did the Nymph Hang?" fig. 1。

[30] Ellen J. Laing, "Erotic Themes and Romantic Heroines Depicted by Ch'iu Ying."仇英的《美人春思图》手卷现藏于台北故宫博物院。

[31] 英译见 Robert H. van Gulik（高罗佩), *Chinese Pictorial Art As Viewed by the Connoisseur*, pp. 4-6。

[32] 曹雪芹，《红楼梦》。蒙 Charles Mason 与 Andrea Goldman 惠告，笔者方知《红楼梦》中出现过这些画作。相关的段落参见霍克斯英译本 vol. 1, p. 127(秦氏)； vol. 1, p. 377(珍侄)； vol. 2, p. 318（宝玉)； vol. 2, p. 504（贾母)。

[33] David Hawkes trans., *The Story of The Stone*, vol. 1, pp. 127-150.

[34] 郭熙文中最常被人引用的段落参见 Susan Bush & Hsio-yen Shih eds., *Early Chinese Texts on Painting*, pp. 150-151。关于这段引文的简短讨论以及山水画的其他一些功能，参见拙著 *Three Alternative Histories of Chinese Painting*, pp. 63-66。

[35] David Hawkes trans., *The Story of The Stone*, vol. 2, p. 292.

[36] David Hawkes trans., *The Story of The Stone*, vol. 1, p. 377. 最近不少红学家指出宝玉的 "双性恋" 倾向，但有必要指出的是，他对这幅画作的反应，显然是男性特有的。同理，他对自己房间中悬挂的画作的反应亦然。参见 Louise P. Edwards（李木兰), *Men and Women in Qing China*, pp. 33-49，尤其是 p. 39。李木兰提出此论的理据是：宝玉卧房的装饰完全是女性化的，给人的感觉也是女性化的。

［37］ 倘若采用中国传统的线描与画风，去掉大都会艺术博物馆画轴中的视觉幻象效果，照中国人的品鉴标准，画质也相应地获得提升，如此一来，同样的人物将呈现何种面貌。这一问题的答案可参见康涛的一幅画作，其中的人物今被认为是女仙麻姑；此画见《图目》，卷十二，沪 7-0545（上海朵云轩藏）。黄慎也作过多幅这一人物的画作，其中一幅见《图目》，卷十六，吉 1-210，此画中的人物亦被认为是麻姑（吉林省博物院藏）。

［38］ 男子羁旅异乡给妻子及家庭造成的诸多问题，已成为明末清初的普遍现象，参见 Susan Mann, "Women, Families, and Gender Relations," pp. 456-463。

［39］ Paul Ropp, "Love, Literacy, and Laments," p. 119.

［40］ 此画有裁割与重新装背的痕迹：从完整的版本看，右上角的圆窗已经被抹掉，部分陈设显然也被挪走，这尤其表现在左侧的边缘部分。感谢 Robert Mowry 帮助我证实此说并丰富了我对此画保存状态的观察。

［41］ 发表于 *Ostasiatische Zeitschrift* 1（1912），p. 58，部分题跋的翻译见页 64。此画当时为画商 Mme. Langweil 所有，目前的收藏者不明。

［42］ Robert Maeda, "The Portrait of a Woman of the Late Ming-Early Ch'ing Period Madame Ho-tung," 我要为 Robert Maeda 辩护的是，在他撰写该文时，我与他一样，都被画中的题跋迷惑了。

［43］ 关于这组画作的研究，参见拙文 "A Group of Anonymous Northern Figure Paintings from the Qianlong Period"。

［44］ 在我写作本书的最后阶段，蒙普林斯顿大学艺术博物馆的刘怡玮（Cary Y. Liu）惠告，我方得知此画原为由两幅画组成的一套中的一幅，另一幅描绘了侍女在花园中为女主人梳妆，女主人则凝神于一只猫与一只兔子。这第二幅画作上有题诗一首，但其中并未有暗示诗作者或画家为何人的信息。关于盛放的牡丹带有性象征的讨论，则见于奚如谷（Stephen H. West）与伊维德（Wilt Idema）联袂翻译的王实甫《西厢记》英译本，他们在页 143 写道："盛放的红色牡丹被特别用作张开的女阴的象征。"

［45］ 极不寻常的是，在陈洪绶的部分画作中，提到了其画坊中协助上色与补图的助手的名号。参见拙作《画家生涯》，页 109—110。据此，我们可以推测，那些在刻画上巨细靡遗的人物画，也应有助手参与其中，尽管尚不能确证。

［46］ 此画有诸多不完全的纸本仿作传世，但都略去了图像体系中的关键要素，均不算成功之作，所以它们与此画的先后时序便不成问题。康涛的一件仿本作于 1746 年，见于 Christie's New York Auction, March 18, 1997, no. 112；亦见于上海朵云轩，1997 年 11 月 23 日，拍品 912。此外，还有一件出自罗聘，作于 1781 年，藏于台北林伯寿处，参见《兰千山馆书画》（东京二玄社，1976），图 29；另见《群芳谱》，页 75。这些应算后世画家正当的摹本或仿本。罗聘将这一图像挪用作 5 世纪名妓苏小小的肖像。一个相对接近的仿本——只略去了原画中的兔子——出现于 Sotheby's London, May 13, 1988, no. 106。但所有仿本均未吸收原作传达感人特质的整体主题设计。

［47］ Lady Murasaki, *The Tale of Genji*, pt. 1, chap. 6.

［48］ 另一幅是华嵒的作品，参见第二章注释［6］。

［49］这一手势亦见于仇英的两幅画作，一幅是《洛神图》卷，是梁庄爱伦 "Erotic Themes and Romantic Heroines" 一文的主要论题；另一幅是现藏于波士顿美术馆的一幅立轴，描绘一位坐于楼台之上眺望隔江景致的女子（参见 Osvald Sirén, *Chinese Painting*, vol. 6, pl. 240）。

［50］此书的全名为《中国宗教、世俗和各种自然、技术奇观及其有价值的实物材料汇编》（*China Monumentis qua sacris qua profanes, nec non variis naturae & artis spectaculis, aliarumque rerum memorabilium argumentis illustrata*）。书中，基歇尔提到这幅插图临摹自某位耶稣会士送他的一幅中国画，然而我们很难联想到与此类似的中国画的底本的实例。这幅插图是一对组画中的一帧。另一帧描绘拿着鸟的女子，她身边的桌子上放着一张琴，琴的形制显然被曲解了；墙壁上悬挂着一件小佛像，高瓶中插着折枝花，瓶上的装饰纹样更近于日本而非中国的风格。

［51］见拙文 "Where Did the Nymph Hang?" figs. 3 and 4。

［52］另一幅描绘女子闺中读诗的美人画现藏于弗利尔美术馆, reg. no. 19. 155，此画尚未被发表。画中女子所读书册中的诗作已由博物馆展览部的 Stephen Allee 识读出来。

［53］Paul Rouzer, "Watching the Voyeurs," p. 19.

［54］见拙文 "The Emperor's Erotica," fig. 22。

［55］例如 Wang Ping, *Arching for Beauty*, pp. 119-123 及全书其他部分。

［56］Annette Kuhn, *The Power of the Image*, p. 30.

［57］我对这个小插曲玩笑式的叙述，并非是对策展人 Stephen Little 有微词，事实上，正是经由他的提示，我才注意到这幅画，为此我对他深感谢意。

［58］另一幅主题极相似的画作最近出现在 Bertholet Collection 中。鉴于两画在风格及其他特征上的诸多相似之处，有理由相信两画应出自同一画坊，甚至是同一位画家的手笔。此画中，女子坐于竹椅上，旁边置一大的铜浴盆，透明的衣袍下，双手相握，仿佛就要脱去透明的衣袍入浴，但她就在这一刻停了下来，陷入了沉思。参见 *Le Palais du printemps*, pp. 196-197。

［59］Derk Bodde, *Chinese Thought, Society, and Science*, p. 281.

［60］Mark Elvin, "Tales of Shen and Xin," p. 213.

［61］Robert van Gulik, *Erotic Colour Prints*, vol. 1 of the reprint, p. 163. 在序言中，高氏承认，"在必要时，中国画家的确曾对人体进行过写生"。

［62］关于杜撰的问题，参见拙文 "Judge Dee and the Vanishing Ming Erotic Colour Prints"。

［63］John Hay, "The Body is Invisible in Chinese Art?".

［64］Henry Charles Sirr, *China and the Chinese: Their Religion, Character, Customs, and Manufactures: The Evils Arising from the Opium Trade: with a Glance at Our Religious, Moral, Political, and Commercial Intercourse with the Country* (London：W. S. Orr & Co. , 1849; repr. Taipei: Southern Materials Center, 1977), vol. 1, pp. 324-325, and vol. 2, p. 43. 感谢 Charles Mason 惠告这则史料。

［65］李渔，《肉蒲团》，页 45。

［66］Keith McMahon, *Misers, Shrews, and Polygamists*, p. 143. 这则故事名为《桃花影》。

［67］　我深知我的这一论述将在那些热爱 19 世纪美人画的拥护者中激起怎样的波澜，若遇到不同意见时，我亦知道如何为自己写一篇机智的驳论。我得承认，这里面也有例外，晚期的美人画中也有一些有趣且高质量的画作。然而，我坚信，这一评价基本是正确的。

［68］　《清代宫廷 A》，图 135—151，从乾隆后期到 19 世纪的一系列画作都可以作为支持这一判断的论据。

结语

［1］　关于这一观点的全面阐述，参见我的个人网站（jamescahill.info），CLP31。这篇文章是 1999 年 3 月 26 日在新泽西州的普林斯顿高级研究院举办的"中国文化中的视觉层面"研讨会上的评议论文。我的评论并非是针对参与这一研讨会中的两位发言者——两位卓越的学者——的批评，而是泛论性的观察。

［2］　对于这一不健康的现象的证据以及对这一现象的驳论，参见拙文"Visual, Verbal, and Global（？）: Some Observations on Chinese Painting Studies"。该文于 2005 年 11 月发表于马里兰大学的"'二战'后美国的中国画研究"论坛，见我的个人网站 CLP176。想进一步了解这一问题的读者，请参阅 CLP178，该论文 2007 年 4 月发表于 Berkeley Symposium, "Returning to the Shore"。

译者附注

　　关于本书的核心概念"vernacular painting"，最初曾考虑过将其译为"市井画"，主要是因为高居翰借用了韩南（Patrick Hanan）研究中国明清白话小说时使用的概念，韩先生用"vernacular story"（白话故事）来对应文人的文言小说。此外，"市井"或许也更贴近这些绘画的商业性。总之，凸显市井鄙俗与文人精英之不同是高居翰使用"vernacular"概念的主要原因。洪再新先生关于此书的书评认为，高居翰的"vernacular"更接近于世俗画（secular painting），因为书中排除了宗教画。

　　另一个概念是"High Qing"。High Qing 与"大清盛世"对照的时间大致相同，但暗含的学术史却略有差异。以戴逸为代表的清史学派大致将"大清盛世"界定为康雍乾三代。High Qing 的概念则主要来自英美学界，用来讨论清代历史的分期问题，何炳棣、魏斐德（Frederic Wakeman）等学者都对 High Qing 的时段做了不同的界定，高居翰在书中也提出了自己的看法，读者可以由此注意到相关的学术史内涵。

参考书目

Alpers, Svetlana. *The Art of Describing: Dutch Art in the Seventeenth Century*. Chicago: University of Chicago Press, 1983.

Ancients in Profile: Ming and Qing Figure Paintings from the Shanghai Museum. Hong Kong: Hong Kong University Museum, 2001.

Attiret, Denis（王致诚）. "A Particular Account of the Emperor of China's Gardens Near Pekin: A Letter from P. Attiret, a French Missionary, now employ'd by that Emperor to Paint the Apartments in those Gardens, to his Friend at Paris. " Sir Harry Beaumont trans. , London: R. Dodsley, 1752.

Bailey, Gauvin A. *The Jesuits and the Grand Mogul: Renaissance Art at the Imperial Court of India, 1580–1630*. Arthur M. Sackler Gallery Occasional Papers, no. 2. Washington, D. C.: Freer Gallery of Art, 1998.

《白云堂藏画》，台北：国泰美术馆，1981。

Barnhart, Richard（班宗华）, et al.. *Painters of the Great Ming: The Imperial Court and the Zhe School*. Exhibition catalogue. Dallas, Tex.: Dallas Museum of Art, 1993.

Baxandall, Michael. *Patterns of Intention: On the Historical Explanation of Pictures*. New Haven, Conn.: Yale University Press, 1985.

《笔墨菁华：朵云轩捐藏国家博物馆书画选》，上海：上海书画出版社，2000。

Birrell, Anne, trans.. *New Songs from a Jade Terrace: An Anthology of Early Chinese Love Poetry*. London and Boston: Allen & Unwin, 1982.

Bodde, Derk（卜德）. *Chinese Thought, Society, and Science: The Intellectual and Social Background of Science and Technology in Pre-Modern China*. Honolulu: University of Hawaii Press, 1991.

Brook, Timothy（卜正民）. *The Confusions of Pleasure: Commerce and Culture in Ming China*（《纵乐的困惑：明代的商业与文化》）. Berkeley and Los Angeles: University of California Press, 1998.

Brown, Claudia（姜韵诗）, and Ju-hsi Chou（周汝式）. *Heritage of the Brush: The Roy and Marilyn Papp Collection of Chinese Painting*. Phoenix, Ariz.: Phoenix Art Museum, 1989.

Buck, Pearl S（赛珍珠）. *The Good Earth*（《大地》）. New York: J. Day, 1931.

Burkus-Chasson, Anne（安濮）. "Introductory Essay on the Three Stars. " In Xue Yongnian, Richard Vinograd, and James Cahill, eds, *New Interpretations of Ming and Qing Paintings*（《意趣与机杼："明

清绘画透析国际学术讨论会"特展图录》). Shanghai: Shanghai Painting and Calligraphy Press, 1994.

Bush, Susan, and Hsio-yen Shih, eds.. *Early Chinese Texts on Painting*. Cambridge, Mass.: Harvard University Press for the Harvard-Yenching Institute, 1985.

Cahill, James (高居翰). "Brushlessness and Chiaroscuro in Early Ch'ing Landscape Painting: Lu Wei and His Background. " In *International Symposium on Art Historical Studies* 3 (Landscape Painting of Far East II) (東洋における山水表現 : 国際交流美術史研究会第三回シンポジアム). Toyonaka-shi: Kokusai Kōryū Bijutsushi Kenkyūkai, 1985.

———. *Chinese Painting*. Treasures of Asia series. Geneva: Éditions d'Art Albert Skira, 1960.

———. *The Compelling Image: Nature and Style in Seventeenth-Century Chinese Painting* (《气势撼人 : 十七世纪中国绘画中的自然与风格》). Cambridge, Mass.: Harvard University Press, 1982.

———. "Confucian Elements in the Theory of Painting. " In Arthur F. Wright, ed., *The Confucian Persuasion*. Stanford, Calif.: Stanford University Press, 1960.

———. *The Distant Mountains: Chinese Painting of the Late Ming Dynasty, 1570-1644*. New York and Tokyo: Weatherhill, 1982.

———. "The Emperor's Erotica. "[Ching Yüan Chai so-shih II] *Kaikodo Journal* 11 (Spring 1999): 24-43.

———. *Fantastics and Eccentrics in Chinese Painting*. Exhibition catalogue. New York: Asia Society, 1967; repr. New York: Arno, 1976.

———. "Five Rediscovered Ming and Qing Paintings in the University of Pennsylvania Museum. " *Orientations* (February 2001): 62-68.

———. "A Group of Anonymous Northern Figure Paintings from the Qianlong Period. " In Jerome Silbergeld, Dora C. Y. Ching, Judith G. Smith, eds., *Bridges to Heaven: Essays on East Asian Art in Honor of Professor Wen C. Fong*. Princeton, N. J.: Princeton University Press, 2011.

———. "Judge Dee and the Vanishing Ming Erotic Colour Prints. " *Orientations* (November 2003): 40-46.

———. "The Orthodox Movement in Early Ch'ing Painting. " In Christian S. Murck, ed., *Artists and Traditions: Uses of the Past in Chinese Culture*. Princeton, N. J.: Princeton University Press, 1976.

———. *The Painter's Practice: How Artists Lived and Worked in Traditional China* (《画家生涯 : 中国传统画家的生活与工作》). New York: Columbia University Press, 1994.

———. "Paintings for Women in Ming-Qing China?" *Nan Nü: Men, Women, and Gender in China* 8 (2006): 1-54.

———. "Survivals of Ch'an Painting into Ming-Ch'ing and the Prevalence of Type Images. " *Archives of Asian Art* 50 (1997-1998): 17-37.

———. *Three Alternative Histories of Chinese Painting*. Lawrence, Kans.: Spencer Museum of Art, University of Kansas, 1988.

———. "The Three Zhangs, Yangzhou Beauties, and the Manchu Court, " *Orientations* (October 1996): 59-68.

———. "Where Did the Nymph Hang?"[Ching Yuan Chai so-shih I], *Kaikodo Journal* 7 (Spring 1998): 8-16.

———. "Wu Pin and His Landscape Paintings. " In *Proceedings of the International Symposium on Chinese Painting*. Taipei: Palace Museum, 1972.

曹雪芹,《红楼梦》。David Hawkes trans.. *The Story of the Stone: A Chinese Novel*. London: Penguin Books, 1973-1980.

Cass, Victoria (邓为宁). *Dangerous Women: Warriors, Grannies and Geishas of the Ming*. Lanham, Md.: Rowman and Littlefield, 1999.

Chang, Kang-i Sun (孙康宜). "Liu Shih and Hsu Ts'an. " In Pauline Yu, ed., *Voices of the Song Lyric in China*. Berkeley: University of California Press, 1994.

———. "Ming-Qing Women Poets and the Notions of 'Talent' and 'Morality. '" In Theodore Huters, R. Bin Wong, and Pauline Yu, eds.. *Culture and State in Chinese History: Conventions, Accommodations, and Critiques*. Stanford, Calif.: Stanford University Press, 1997.

Chang, Kang-i Sun, and Haun Saussy (苏熙源), eds.. *Women Writers of Traditional China: An Anthology of Poetry and Criticism*. Stanford, Calif.: Stanford University Press, 1999.

Chang, Michael G (张勉治). *A Court on Horseback: Imperial Touring and the Construction of Qing Rule, 1680-1785*. Cambridge, Mass.: Harvard University Press, 2007.

Chapman, Perry, et al.. *Jan Steen: Painter and Storyteller*. Washington, D. C.: National Gallery of Art, 1996.

Chino, Kaori. "Gender in Japanese Art. " In Joshua S. Mostow, Norman Bryson, and Maribeth Graybill, eds., *Gender and Power in the Japanese Visual Field*. Honolulu: University of Hawaii Press, 2003.

Chou, Ju-hsi and Claudia Brown, eds.. *The Elegant Brush: Chinese Painting Under the Qianlong Emperor, 1735-1795*. Phoenix, Ariz.: Phoenix Art Museum, 1985.

———. Chinese Painting Under the Qianlong Emperor. Tempe: Arizona State University, 1991.

Chung, Anita. *Drawing Boundaries: Architectural Images in Qing China*. Honolulu: University of Hawaii Press, 2004.

Clunas, Craig (柯律格). "Gifts and Giving in Chinese Art. " In *Transactions of the Oriental Ceramic Society* 62 (1997-1998): 1-15.

———. *Superfluous Things: Material Culture and Social Status in Early Modern China* (《长物 : 近代 早期中国的物质文化与社会地位》). Urbana and Chicago: University of Illinois Press, 1991.

———. *Pictures and Visuality in Early Modern China* (《明代的图像与视觉性》). Princeton, N. J.: Princeton University Press, 1997.

Cohen, Monique, and Nathalie Monnet. *Impressions de Chine*. Paris: Bibliothèque Nationale, 1992.

Corsi, Elisabetta. *La Fábrica de las ilusiones: Los Jesuitas y la difusión de la perspectiva lineal en China, 1698-1766*. Mexico City: El Colegio de México, 2004.

邓椿、庄肃,《画继　画继补遗》,黄苗子校注,北京：人民美术出版社，1963。

Donawerth, Jane, and Adele Seeff, eds.. *Crossing the Boundaries: Attending to Early Modern Women*. Newark: University of Delaware Press, 2002.

董其昌，《筠轩清閟录》，《丛书集成》本。

Edwards, Louise P（李木兰）. *Men and Women in Qing China: Gender in the Red Chamber Dream*. Honolulu: University of Hawaii Press, 2001.

Eight Dynasties of Chinese Painting: The Collections of the Nelson Gallery - Atkins Museum and the Cleveland Museum of Art. Exhibition catalogue. Cleveland, Ohio.: Cleveland Museum of Art, 1980.

Elliott, Mark（欧立德）. *The Manchu Way: The Eight Banners and Ethnic Identity in Late Imperial China*. Stanford, Calif.: Stanford University Press, 2001.

Elvin, Mark（伊懋可）. "Tales of Shen and Xin: Body-Person and Heart-Mind in China during the Last 150 Years. " In Thomas P. Kasulis et al., eds., *Self as Body in Asian Theory and Practice*. Albany: State University of New York Press, 1993.

Faure, Bernard. *The Will to Orthodoxy: A Critical Genealogy of Northern Chan Buddhism*, Stanford, Calif.: Stanford University Press, 1997.

Fong, Wen C.（方闻）, and James C. Y. Watt（屈志仁）. *Possessing the Past: Treasures from the National Palace Museum, Taipei*. New York: Metropolitan Museum of Art, 1996.

Frye, Northrop. *Anatomy of Criticism: Four Essays*. Princeton, N. J.: Princeton University Press, 1957.

Fu, Lo-shu. *A Documentary Chronicle of Sino-Western Relations (1644-1820)*. Tucson: University of Arizona Press, 1966.

Garrett, Valery M. *Chinese Clothing: An Illustrated Guide*. Hong Kong: Oxford University Press, 1994.

『元時代の絵画：モンゴル世界帝國の一世紀』，展览图录，奈良：大和文華館，1998。

Gernet, Jacques（谢和耐）. *China and the Christian Impact*. Cambridge: Cambridge University Press, 1986.

金卫东主编，《明清风俗画》，香港：商务印书馆，2008。

Goldin, Paul Rakita. *The Culture of Sex in Ancient China*. Honolulu: University of Hawaii Press, 2002.

《故宫博物院藏花鸟画选》，北京：文物出版社，1965。

《故宫博物院藏清代宫廷绘画》，北京：文物出版社，1992。正文简作《清代宫廷 A》。

《故宫书画图录》，台北：故宫博物院，1989。

Guo, Licheng（郭立诚）. "A Study of Gift Paintings. "（《赠礼画研究》）In *Proceedings of the International Colloquium on Chinese Art History, 1991: Painting and Calligraphy*. Taipei: Palace Museum, 1992.

郭味蕖编，《宋元明清书画家年表》，北京：人民美术出版社，1958。

Hanan, Patrick. *The Chinese Vernacular Story*. Cambridge, Mass.: Harvard University Press, 1981.

Handlin, Joanna F. "Lü K'un's New Audience: The Influence of Women's Literacy on Sixteenth-Century Thought. " In Margery Wolf and Roxane Witke, eds., *Women in Chinese Society*. Stanford, Calif.: Stanford University Press, 1975.

原田尾山编，『支那名画宝鑒』，東京：大塚巧芸社，1936。

Hay, John. "The Body Invisible in Chinese Art?" In Angela Zito and Tani Barlow, eds., *Body, Subject, and Power in China*. Chicago: University of Chicago Press, 1994.

Hearn, Maxwell（何慕文）. *Cultivated Landscapes: Chinese Paintings from the Collection of Marie Helene and Guy Weill*. New York: The Metropolitan Museum of Art, 2002.

———. "Document and Portrait: The Southern Tour Paintings of Kangxi and Qianlong. " In Ju-hsi Chou and Claudia Brown, eds., *Chinese Painting under the Qianlong Emperor*.

Hegel, Robert E. *Reading Illustrated Fiction in Late Imperial China*. Stanford, Calif.: Stanford University Press, 1998.

洪业辑校，《清画传辑佚三种》，北京：哈佛燕京学社，1934。

Hollander, Martha. *An Entrance for the Eyes: Space and Meaning in Seventeenth-Century Dutch Art*. Berkeley: University of California Press, 2002.

Howard, David, and John Ayers. *China for the West: Chinese Porcelain and Other Decorative Arts for Export Illustrated from the Mottahedeh Collection*. London and New York: Sotheby Parke Bernet, 1978.

Hsü, Ginger Cheng-chi（徐澄琪）. *A Bushel of Pearls: Painting for Sale in Eighteenth-Century Yangchow*. Stanford, Calif.: Stanford University Press, 2001.

———. "Patronage and the Economic Life of the Artist in Eighteenth-Century Yangchou Painting. " 2 vols. PhD diss., University of California, Berkeley, 1987.

———. "Zheng Xie's Price List: Painting as a Source of Income in Yangchou. " In Ju-hsi Chou and Claudia Brown, eds., *Chinese Painting under the Qianlong Emperor*.

胡敬，《国朝院画录》，见于安澜主编，《画史丛书》。

Hu, Philip K., comp. and ed.. *Visible Traces: Rare Books and Special Collections from the National Library of China*. New York: Queens Borough Public Library, 1999.

Hu, Shih. "A Historian Looks at Chinese Painting. " *Asia* (May 1941): 215-219.

———. "Some Modest Proposals for the Reform of Literature. " (orig. 1917) In Kirk A. Denton, ed., *Modern Chinese Literary Thought: Writings on Literature, 1893-1945*. Stanford, Calif.: Stanford University Press, 1996.

《徽州容像艺术》，合肥：安徽艺术出版社，2001。

Idema, Wilt, and Beata Grant, eds.. *The Red Brush: Writing Women of Imperial China*. Cambridge, Mass.: Harvard University Asia Center, 2004.

I Tesori del Palazzo Imperiale del Shenyang. Exhibition catalogue. Turin, n. p., 1989.

Jackson, Anna, and Amin Jaffer, eds.. *Encounters: The Meeting of Asia and Europe, 1500-1800*. London: V&A Publications, 2004.

Jin, Weidong ("Wei Dong"). "Qing Imperial 'Genre Painting': Art as Pictorial Record. " *Orientations* (July-August 1995): 18-24.

Johnson, David. "Communication, Class, and Consciousness in Late Imperial China. " In David Johnson et al., *Popular Culture in Late Imperial China*. Berkeley and Los Angeles: University of California Press, 1964.

《群芳谱：女性的形象与才艺》，台北：故宫博物院，2003。

Kahn, Harold (康无为). *Monarchy in the Emperor's Eyes: Image and Reality in the Ch'ien-lung Reign.* Cambridge, Mass.: Harvard University Press, 1971.

Kao, Mayching. "European Influences in Chinese Art, Sixteenth to Eighteenth Centuries. " In Thomas H. C. Lee, ed., *China and Europe: Images and Influences in Sixteenth to Eighteenth Centuries.* Hong Kong: The Chinese University Press, 1991.

Karlgren, Bernhard. *The Book of Odes.* Stockholm: Museum of Far Eastern Antiquities, 1950.

Karlsson, Kim. *Luo Ping: The Life, Career, and Art of an Eighteenth-Century Chinese Painter.* Bern, Switzerland: Peter Lang, 2004.

Ko, Dorothy (高彦颐). *Cinderella's Sisters: A Revisionist History of Footbinding.* Berkeley: University of California Press, 2005.

———. "Pursuing Talent and Virtue: Education and Women's Culture in 17th- and 18th- Century China. " *Late Imperial China* 13, no. 1 (June 1992): 9-39.

———. *Teachers of the Inner Chambers: Women and Culture in Seventeenth-Century China* (《闺塾师 : 明末清初江南的才女文化》). Stanford: Stanford University Press, 1994.

———. "The Written Word and the Bound Foot: A History of the Courtesan's Aura. " In Ellen Widmer and Kang-i Sun Chang, eds., *Writing Women in Late Imperial China.*

Kohara, Hironobu (古原宏伸). "Court Painting under the Qing Dynasty. " In *De Verboden Stad.* Exhibition catalogue. Rotterdam: Museum Boymans-van Beuningen, 1990.

———.「「栈道蹟雪図」の二三の問題 : 蘇州版画の構図法 」, *Yamato Bunka* (《大和文華》) 58 (August 1973）: 9-23.

Kondo, Hidemi (近藤秀实). "Shen Nanpin's Japanese Roots. " *Ars Orientalis* 19 (1989): 79-100.

Kuhn, Annette. *The Power of the Image: Essays on Representation and Sexuality.* London and New York: Routledge and Kegan Paul, 1985.

Kuhn, Philip A. *Soulstealers: The Chinese Sorcery Scare of 1768.* London: Harvard University Press, 1990.

黒田正巳,『透視画 : 歴史と科学と芸術 』, 東京 : 美術出版社, 1965。

Laing, Ellen J (梁庄爱伦). "Erotic Themes and Romantic Heroines Depicted by Ch'iu Ying. " *Archives of Asian Art* 49 (1996): 68-91.

———. "From Sages to Revellers: 17th-Century Transformations in Chinese Subjects. " *Oriental Art* 41, no. 1 (Spring 1995): 25-32.

———. "Suzhou pian and Other Dubious Paintings in the Received Oeuvre of Qiu Ying. " *Artibus Asiae* 59, nos. 3-4 (2000): 265-295.

Langer, Susanne K (苏珊 • 朗格). *Feeling and Form: A Theory of Art* (《情感与形式》). New York: Charles Scribner's Sons, 1953.

Laufer, Berthold. "Christian Art in China. " Repr. Beijing: Wendiange Bookstore, 1939. Orig. in *Mitteilungen des Seminars für Orientalische Sprachen* 13, no. 1 (1910).

Ledderose, Lothar (雷德侯), et al.. *Im Schatten höher Bäume: Malerei der Ming und Qing-Dynastien*

(1368-1911) aus der Volksrepublic China. Exhibition catalogue. Baden-Baden: Staatliche Kunsthalle, 1985.

Ledderose, Lothar, et al., eds.. *Palastmuseum Peking: Schätze aus der Verbotenen Stadt*. Frankfurt am Main: Insel, 1985.

Levy, Howard. *A Feast of Mist and Flowers: The Gay Quarters of Nanking at the End of the Ming*. Yokohama: privately printed, 1966.

Li, Chu-tsing (李铸晋), et al.. *The Chinese Scholar's Studio: Artistic Life in the Late Ming Period: An Exhibition from the Shanghai Museum*. Exhibition catalogue. London and New York: Thames and Hudson and the Asia Society, 1988.

李斗，《扬州画舫录》，台北：学海出版社，1969。

Li, Wai-yee (李惠仪). "The Late Ming Courtesan: Invention of a Cultural Ideal. " In Ellen Widmer and Kang-i Sun Chang, eds., *Writing Women in Late Imperial China*.

李渔，《肉蒲团》。Patrick Hanan trans. New York: Ballantine Books, 1990.

李渔，《夏宜楼》。Patrick Hanan trans. New York: Columbia University Press, 1992.

Little, Stephen, et al.. *Taoism and the Arts of China*. Exhibition catalogue. Chicago, Ill.: The Art Institute of Chicago, 2000.

Liu, Yang, et al.. *Fantastic Mountains: Chinese Landscape Paintings from the Shanghai Museum*. Exhibition catalogue. Sydney: Art Gallery of New South Wales, 2004.

Lo, Irving Yucheng. "Daughters of the Muses of China. " In Marsha Weidner, et al.. *Views from Jade Terrace: Chinese Women Artists 1300-1912*.

Lovell, Hin-cheung. *An Annotated Bibliography of Chinese Painting Catalogues and Related Texts*. Michigan Papers in *Chinese Studies*, no. 16. Ann Arbor, Mich.: University of Michigan Center for Chinese Studies, 1973.

Lowe, H. Y. *The Adventures of Wu: The Life Cycle of a Peking Man*. Princeton, N. J.: Princeton University Press, 1983.

Lowry, Kathryn (罗开云). "Duplicating the Strength of Feeling: The Circulation of Qingshu in Late Ming. " In Judith T. Zeitlin and Lydia H. Liu, with Ellen Widmer, eds., *Writing and Materiality in China: Essays in Honor of Patrick Hanan*.

———. *The Tapestry of Popular Songs in Sixteenth and Seventeenth Century China: Reading, Imitation, and Desire*. Leiden: Brill, 2005.

Lu, Tina. *Persons, Roles, and Minds: Identity in Peony Pavilion and Peach Blossom Fan*. Stanford, Calif.: Stanford University Press, 2001.

Lufrano, Richard J (陆冬远). *Honorable Merchants: Commerce and Self-Cultivation in Late Imperial China*. Honolulu: University of Hawaii Press, 1997.

Machida City Print Museum, eds.. *Exhibition of Chinese Western-Style Painting: Paintings, Prints, and Illustrated Books of the Late Ming and Qing Periods* (『中国の洋風画』展：明末から清時代の絵画・版画・挿絵本). Exhibition catalogue. Machida: Print Museum, 1995.

Maeda, Robert. "The Portrait of a Woman of the Late Ming-Early Ch'ing Period: Madame Ho-tung. " *Archives of Asian Art* 27 (1973-1974): 46-52.

Mann, Susan (曼素恩). "'Fuxue' ('Women's Learning') by Zhang Xuecheng (1738-1801): China's First History of Women's Culture. " In *Late Imperial China* 13, no. 1 (June 1992): 40-62.

———. "Grooming a Daughter for Marriage: Brides and Wives in the Mid-Ch'ing Period. " In Rubie S. Watson and Patricia Buckley Ebrey, eds., *Marriage and Inequality in Chinese Society*. Berkeley: University of California Press, 1991.

———. *Precious Records: Women in China's Long Eighteenth Century* (《缀珍录：十八世纪及其前后的中国妇女》). Stanford, Calif.: Stanford University Press, 1997.

———. "Women, Families, and Gender Relations. " In Willard J. Peterson, ed., *The Cambridge History of China*. Cambridge and New York, Cambridge University Press, 2002.

冒襄，《影梅庵忆语》。Pan Tze-yen trans. *The Reminiscences of Tung Hsiao-wan*. Shanghai: Commercial Press, 1931.

McLaren, Anne E. "Chinese Popular Culture and Ming Chantefables. " *Sinica Leidensia* 41 (1998): 32-78.

———. "Constructing New Reading Publics in Late Ming China. " In Cynthia J. Brokaw and Kai-wing Chow, eds., *Printing and Book Culture in Late Ming China*. Berkeley: University of California Press, 2005.

McMahon, Keith (马克梦). "Eroticism in Late Ming, Early Qing Fiction: The Beauteous Realm and the Sexual Battlefield. " *T'oung Pao* 73 (1981): 217-264.

———. *Misers, Shrews, and Polygamists: Sexuality and Male-Female Relations in Eighteenth-Century Chinese Fiction* (《吝啬鬼、泼妇、一夫多妻者——十八世纪中国小说中的性与男女关系》). Durham, N. C., and London: Duke University Press, 1995.

Meskill, John. *Gentlemanly Interests and Wealth on the Yangtze Delta* (Association for Asian Studies Monograph and Occasional Paper Series no. 49). Ann Arbor, Mich.: Association for Asian Studies, 1994.

Meyer-Fong, Tobie (梅尔清). *Building Culture in Early Qing Yangzhou* (《清初扬州文化》). Stanford, Calif.: Stanford University Press, 2003.

米芾，《画史》，上海：商务印书馆，1935。

Monnet, Nathalie. *Le Gengzhitu: Le Livre du riz et de la soie*. Paris: Éditions Jean-Claude Lattes, 2003.

Moss, Paul. *The Literati Mode: Chinese Scholar Paintings, Calligraphy and Desk Objects*. London: Sydney L. Moss, 1986.

Mote, Frederick W (牟复礼). *Imperial China: 900-1800*. Cambridge, Mass.: Harvard University Press, 1999.

紫氏部，《源氏物语》。Arthur Waley trans. New York: Modern Library, 1960.

Murck, Alfreda (姜斐德). "Yüan Chiang: Image Maker. " In Ju-hsi Chou and Claudia Brown, eds., *Chinese Painting under the Qianlong Emperor*.

Murck, Alfreda, and Wen C. Fong, eds.. *Words and Images: Chinese Poetry, Calligraphy, and Painting*.

Exhibition catalogue. New York: Metropolitan Museum of Art, and Princeton, N. J.: Princeton University Press, 1991.

Murray, Julia（孟久丽）. *Mirror of Morality: Chinese Narrative Illustration and Confucian Ideology*. Honolulu: University of Hawaii Press, 2007.

Nie, Chongzheng（聂崇正）. "Architectural Decoration in the Forbidden City: Trompe-l'Oeil Murals in the Lodge of Retiring from Hard Work. " *Orientations* (July-August 1995): 51-55.

———.《焦秉贞、冷枚及其作品》，载氏著《宫廷艺术的光辉：清代宫廷绘画论丛》，台北：东大图书公司，1996。

———.《宫廷画家续谈》，《故宫博物院院刊》，1987 年第 4 期。

———.《清宫廷画家张震、张为邦、张廷彦》，《文物》，1987 年第 12 期。

———.《清顺治朝宫廷画家黄应谌》，《故宫博物院院刊》，1992 年第 4 期。

———.《袁江与袁耀》，上海：人民美术出版社，1982。

———.《张廷彦生卒年质疑》，《朵云》，1991 年第 2 期。

聂卉，《清宫通景线法画探析》，《故宫博物院院刊》，2005 年第 1 期。

Owen, Stephen（宇文所安）. *The Poetry of Meng Chiao and Han Yü*（《韩愈与孟郊的诗歌》）. New Haven, Conn.: Yale University Press, 1975.

Le Palais du printemps: Peintures érotiques de Chine. Exhibition catalogue. Paris: Musée Cernuschi, 2006.

裴景福，《壮陶阁书画录》。

Pelliot, Paul（伯希和）. "À propos de *Keng tche t'ou*. " *Mémoires concernant l'Asie orientale* 1 (1913): 65-122.

Pirazzoli-T'Serstevens, Michele. *Giuseppe Castiglione, 1688-1766: Peitre et architecte à la cour de Chine*. Paris: Éditions Thalia, 2007.

Plaks, Andrew. "Full-Length Hsiao-shuo and the Western Novel: A Generic Reappraisal. " In William Tay et al., eds., *China and the West: Comparative Literature Studies*. Hong Kong: Chinese University Press, 1980.

Pollard, David. *The Chinese Essay*. New York: Columbia University Press, 2000.

秦岭云，《民间画工史料》，北京：中国古典艺术出版社，1958。

《清代宫廷绘画》，香港：商务印书馆，1996。正文中简作《清代宫廷 B》。

《清宫珍宝皕美图》，四卷本珂罗版，出版地不详，1940 年代。

《仇文合璧西厢会真记全册》，上海：文明书局，1924。

《仇文合制西厢记图册》，上海：文华美术图书公司，1933。

Rawski, Evelyn S（罗友枝）. "Ch'ing Imperial Marriage and Problems of Rulership. " In Rubie S. Watson and Patricia B. Ebrey, eds., *Marriage and Inequality in Chinese Society*. Berkeley, Calif.: University of California Press, 1991.

———. *The Last Emperors: A Social History of Qing Imperial Institutions*（《最后的皇帝：清代宫廷社会史》）. Berkeley and Los Angeles: University of California Press, 1998.

————. "Reenvisioning the Qing: The Significance of the Qing Period in Chinese History. " *Journal of Asian Studies* 55, no. 4 (November 1996): 829-850.

Rawski, Evelyn S., and Jessica Rawson, eds.. *China: The Three Emperors, 1662-1795*. London: The Royal Academy of Arts, 2005.

Rawson, Philip. *Erotic Art of the East: The Sexual Theme in Oriental Painting and Sculpture*. New York: G. P. Putnam's Sons, 1968.

Reed, Marcia, and Paola Dematte, eds.. *China on Paper: European and Chinese Works from the Late Sixteenth to the Early Nineteenth Century*. Los Angeles: The Getty Research Institute, 2007.

Reynolds, Donald M., ed.. *Selected Lectures of Rudolf Wittkower: The Impact of Non-European Civilization on the Art of the West*. New York: Cambridge University Press, 1989.

Rhi, Ju-hyung. "The Subjects and Functions of Chinese Birthday Paintings. " MA thesis, University of California, Berkeley, 1986. Unpublished.

Rogers, Howard. "Court Painting under the Qianlong Emperor. " In Ju-hsi Chou and Claudia Brown, eds., *The Elegant Brush: Chinese Painting Under the Qianlong Emperor, 1735-1795.*

————. "Notes on Wang Ch'iao, 'Lady at Dressing Table. '" *Kaikodo Journal* 20 (Autumn 2001): 94, 279-280.

Rogers, Howard, and Sherman E. Lee. *Masterworks of Ming and Qing Painting from the Forbidden City*. Exhibition catalogue. Lansdale, Pa.: International Arts Council, 1988.

Ropp, Paul S (罗溥洛). "Ambiguous Images of Courtesan Culture in Late Imperial China. " In Ellen Widmer and Kang-i Sun Chang, eds., *Writing Women in Late Imperial China.*

————. "Love, Literacy, and Laments: Themes of Women Writers in Late Imperial China. " *Women's History Review* 2, no. 1 (1993): 107-141.

————. "The Seeds of Change: Reflections on the Condition of Women in the Early and Mid Ch'ing. " *Signs: Journal of Women in Culture and Society* 2, no. 1 (Autumn 1976): 5-23.

Rosenzweig, Daphne. "Court Painters of the K'ang-hsi Period. " PhD diss., Columbia University, 1973.

Rouzer, Paul F. "Watching the Voyeurs: Palace Poetry and the *Yuefu* of Wen Tingyun. " *Chinese Literature: Essays, Articles, Reviews* 11 (1989): 13-34.

Rowbotham, Arnold H. *Missionary and Mandarin: The Jesuits at the Court of China*. Berkeley and Los Angeles: University of California Press, 1942.

Roy, David T., trans. and annot. *The Plum in the Golden Vase; or, Chin P'ing Mei*, vol. 1: *The Gathering*; vol. 2: *The Rivals*; vol. 3: *The Aphrodisiac*. Princeton, N. J.: Princeton University Press, 1993-2006.

Rudolph, Deborah. *Impressions of the East: Treasures from the C. V. Starr East Asian Library, University of California, Berkeley*. Berkeley: Heyday Books, 2007.

Santangelo, Paola. "The Cult of Love in Some Texts of Ming and Qing Literature. " *East and West* 50, nos. 1-4 (December 2000): 439-499.

Screech, Timon. *The Western Scientific Gaze and Popular Imagery in Later Edo Japan*. Cambridge: Cambridge University Press, 1996.

Shan, Guoqiang（单国强）. "Gentlewomen Paintings of the Qing Palace Ateliers." *Orientations* (July-August 1995): 56-59.

She, Ch'eng（佘城）. "The Painting Academy of the Qianlong Period: A Study in Relation to the Taipei National Palace Museum Collection." In Ju-hsi Chou and Claudia Brown, eds., *The Elegant Brush: Chinese Painting Under the Qianlong Emperor, 1735-1795*.

《盛世滋生图》，北京：文物出版社，1986。

《仕女画之美》，台北：故宫博物院，1988。

首都图书馆编，《古本小说版画图录》，北京：线装书局，1996。

Silbergeld, Jerome（谢柏柯）. "Chinese Concepts of Old Age and Their Role in Chinese Painting, Painting Theory, and Criticism." *Art Journal* 46, no. 2 (Summer 1987): 103-114.

Sirén, Osvald（喜龙仁）. *Chinese Painting: Leading Masters and Principles*. New York: Ronald Press, 1956-1958.

Stanley-Baker, Joan（徐小虎）. *The Transmission of Chinese Idealist Painting to Japan*. Ann Arbor, Mich.: Center for Japanese Studies, 1992.

Stone, Charles. *The Fountainhead of Chinese Erotica: The Lord of Perfect Satisfaction (Ruyijun Zhuan)*. Honolulu: University of Hawaii Press, 2003.

Strehlneek, E. A.（史德匿）, *Chinese Pictorial Art* (《中国名画》). Shanghai: Commercial Press, 1914.

Stuart, Jan（司美茵）. "Two Birds with the Wings of One: Revealing the Romance in Chinese Art." In *Love in Asian Art and Culture*. Washington, D. C.: Arthur M. Sackler Gallery, 1998.

Sullivan, Michael（苏立文）. "Some Possible Sources of European Influence on Late Ming and Early Ch'ing Painting." In *Proceedings of the International Symposium on Chinese Painting*. Taipei: Palace Museum, 1972.

———. *The Meeting of Eastern and Western Art*. Berkeley: University of California Press, 1989.

Swiderski, Richard. "The Dragon and the Straightedge": part 1, "A Semiotics of the Chinese Response to European Pictorial Space." *Semiotica* 81, nos. 1-2 (1990): 1-42; part 2, "The Ideological Impetus of Linear Perspective in Late Ming-Early Qing China." *Semiotica* 82, nos. 1-2 (1990): 43-135; part 3, "Porcelains, Horses, and Ink Stones—the Ends of Acceptance." *Semiotica* 82, nos. 3-4 (1990): 211-268.

天津市艺术博物馆编，《艺苑集锦》，天津：天津美术出版社，1959。

van Gulik, Robert H（高罗佩）. *Chinese Pictorial Art as Viewed by the Connoisseur* (Serie Orientale Roma, no. 19). Rome: ISMEO, 1958.

———. *Erotic Colour Prints of the Late Ming Period, with an Essay on Chinese Sex Life from the Han to the Ch'ing Dynasty, B. C. 206-A. D. 1644*. Tokyo: privately printed, 1950; repr., 2 vols., Leiden: Brill, 2004.

———. *Sexual Life in Ancient China: A Preliminary Survey of Chinese Sex and Society from ca. 1500 B. C. to 1644 A. D.* Leiden: Brill, 1961.

Vinograd, Richard（文以诚）. *Boundaries of the Self: Chinese Portraits, 1600-1900*. Cambridge:

Cambridge University Press, 1992.

Wakeman, Frederic, Jr. (魏斐德). *The Fall of Imperial China* (《中华帝制的衰落》). New York: Free Press, 1975.

———. *The Great Enterprise: The Manchu Reconstruction of Imperial Order in Seventeenth Century China* (《洪业 : 清朝开国史》). Berkeley: University of California Press, 1985.

Waley, Arthur. *An Introduction to the Study of Chinese Painting*. London: Ernest Benn, 1923.

《王汉藻人物山水册》，珂罗版，上海：艺苑真赏社，1940 年代。

Wang, Ping. *Aching for Beauty*. Minneapolis and London: University of Minneapolis Press, 2000.

王实甫，《西厢记》。Stephen H. Westand Wilt Idema trans. and annot. *The Moon and the Zither: The Story of the Western Wing*. Berkeley: University of California Press, 1991.

王耀庭等主编，《新视界：郎世宁与清宫西洋风》，台北：故宫博物院，2007。

万依、王树卿、陆燕贞主编，《清代宫廷生活》，香港：商务印书馆，1985。

Watt, Ian. *The Rise of the Novel: Studies in Defoe, Richardson, and Fielding*. Berkeley and Los Angeles: University of California Press, 1964.

Weidner, Marsha, ed.. *Latter Days of the Law: Images of Chinese Buddhism, 850-1850*. Exhibition catalogue. Lawrence, Kans.: Spencer Museum of Art, University of Kansas, and Honolulu: University of Hawaii Press, 1994.

Weidner, Marsha (魏玛莎), et al.. *Views from Jade Terrace: Chinese Women Artists, 1300-1912*. Indianapolis and New York: Indianapolis Museum of Art and Rizzoli, 1988.

文嘉，《钤山堂书画记》。

Wicks, Ann B. "Wang Shih-min (1592-1680) and the Orthodox Theory of Art: The Six Famous Practitioners. " PhD diss., Cornell University, 1982.

Widmer, Ellen (魏爱莲). *The Beauty and the Book: Women and Fiction in Nineteenth Century China*. Cambridge, Mass.: Harvard University Press, 2006.

———. "Xiaoqing's Literary Legacy and the Place of the Woman Writer in Late Imperial China. " *Late Imperial China* 13, no. 1 (June 1992): 111-155.

Widmer, Ellen, and Kang-i Sun Chang, eds.. *Writing Women in Late Imperial China*. Stanford, Calif.: Stanford University Press, 1997.

Wong, Young-tsu. *A Paradise Lost: The Imperial Garden Yuanming Yuan*. Honolulu: University of Hawaii Press, 2001.

Wu, Hung (巫鸿). "Beyond Stereotypes: 'The Twelve Beauties' in Qing Court Art and The Dream of the Red Chamber. " In Ellen Widmer and Kang-i Sun Chang, eds., *Writing Women in Late Imperial China*.

———. "Emperor's Masquerade: 'Costume Portraits' of Yongzheng and Qianlong. " *Orientations* (July-August 1995): 25-41.

Wu, Hung, and Katherine R. Tsiang, eds.. *Body and Face in Chinese Visual Culture* (The Harvard East Asian Monographs, no. 239). Cambridge, Mass.: Harvard University Asia Center, 2005.

Wu, Silas H. L. *Passage to Power: Kang-hsi and His Heir Apparent, 1661-1722*. Cambridge, Mass.:

Harvard University Press, 1979.

Xiang, Da（向达）. "European Influences on Chinese Art in the Later Ming and Ch'ing Periods. " In James C. Y. Watt eds., *The Translation of Art: Essays on Chinese Painting and Poetry.* Washington, D. C.: University of Washington Press, 1976.

薛永年编，《昆仑堂书画集》，北京：人民出版社，1994。

薛永年、文以诚、高居翰主编，《意趣与机杼："明清绘画透析国际学术讨论会"特展图录》（*New Interpretations of Ming and Qing Paintings*），上海：上海书画出版社，1994。

Yang, Boda（杨伯达）. "The Development of the Ch'ien-lung Painting Academy. " (《乾隆画院的沿革》) In Alfreda Murck and Wen C. Fong, eds., *Words and Images: Chinese Poetry, Calligraphy, and Painting.*

———.《冷枚及其〈避暑山庄图〉》，故宫博物院紫禁城出版社编，《故宫博物院藏宝录》，上海、香港：上海文艺出版社、三联书店香港分店，1986。

Yang, Xin（杨新）. "Court Painting in the Yongzheng and Qianlong Periods of the Qing Dynasty, with Reference to the Collection of the Palace Museum, Peking. " In Ju-hsi Chou and Claudia Brown, eds., *The Elegant Brush: Chinese Painting Under the Qianlong Emperor, 1735-1795.*

Yang, Xin, et al.. *Three Thousand Years of Chinese Painting*. New Haven, Conn., and Beijing: Yale University Press and Foreign Languages Press, 1997.

Yao, Dajuin. "The Pleasure of Reading Drama: Illustrations to the Hongzhi Edition of the Story of the Western Wing. " In Stephen H. Westand Wilt Idema trans. and annot. *The Moon and the Zither: The Story of the Western Wing.*

Yonezawa, Yoshiho（米泽嘉圃）. "Shin-ga Taji Zu. " *Kokka* 776 (1956): 333-335.

于安澜主编，《画史丛书》，上海：上海人民美术出版社，1963。

Yu, Chün-fang（于君方）. "Guanyin: The Chinese Transformation of Avalokiteshvara. " In Marsha Weidner ed., *Latter Days of the Law: Images of Chinese Buddhism, 850-1850.*

———. *Kuan-yin: The Chinese Transformation of Avalokitesvara*. New York: Columbia University Press, 2001.

Yu, Hui（余辉）. "Naturalism in Qing Imperial Group Portraiture. " *Orientations* (July-August 1995): 42-50.

俞剑华编：《中国美术家人名辞典》，上海：上海人民美术出版社，1996。

Zeitlin, Judith（蔡九迪）. *Historian of the Strange: Pu Songling and the Chinese Classical Tale.* Stanford, Calif.: Stanford University Press, 1993.

———. "The Life and Death of the Image: Ghosts and Female Portraits in Sixteenth and Seventeenth Century Literature. " In Wu Hung, and Katherine R. Tsiang, eds., *Body and Face in Chinese Visual Culture.*

———. "Making the Invisible Visible: Images of Desire and Constructions of the Female Body in Chinese Literature, Medicine, and Art. " In Jane Donawerth and Adele Seeff, eds., *Crossing the Boundaries: Attending to Early Modern Women.*

Zeitlin, Judith, and Lydia H. Liu, with Ellen Widmer, eds.. *Writing and Materiality in China: Essays in Honor of Patrick Hanan*. Cambridge, Mass.: Harvard University Press, 2003.

张庚，《国朝画征录》，见于安澜主编，《画史丛书》。

Zhang, Hongxing. *The Qianlong Emperor: Treasures from the Forbidden City*. Exhibition catalogue. Edinburgh: National Museums of Scotland, 2002.

《中国宫廷绘画年表》，中国宫廷绘画国际学术研讨会，故宫博物院，2003。

中国国家博物馆编，《中国国家博物馆馆藏文物研究丛书：绘画卷·历史画》，上海：上海古籍出版社，2006。

中国国家博物馆编，《中国国家博物馆馆藏文物研究丛书：绘画卷·风俗画》，上海：上海古籍出版社，2006。

《中国历代仕女画集》，天津：天津人民美术出版社，1998。

中国历代名画编辑委员会编，《故宫博物院藏中国历代名画集》（全五卷），北京：人民美术出版社，1965。

《中国古代书画图目》，北京：文物出版社，1986—2001。正文简作《图目》。

中国美术全集编辑委员会编，《中国绘画全集》（全三十卷），上海：上海人民美术出版社，1989。

周石林，《天水冰山录》。

周积寅、近藤秀实，《沈铨研究》，淮阳：江苏美术出版社，1997。

朱家溍，《关于雍正时期十二幅美人画的问题》，《紫禁城》，1986 年第 3 期。

Zhuang, Jifa（庄吉发）. "A Study of Xie Sui's Tribute Painting." In *Proceedings of The International Colloquium on Chinese Art History, 1991: Painting and Calligraphy*. Taipei: Palace Museum, 1992.

左汉中主编，《民间绘画》，长沙：湖南美术出版社，1994。

图版目录